# 詞言心聲：華語流行歌詞研究

林宏達　著

臺灣學生書局印行

# 詞言心聲：華語流行歌詞研究

# 目　次

## 中編　歌詞文化學

# 歌詞是流行音樂的糖衣（代序）

## 一、歌詞的前世今生

文學流傳至今，主要以「詩歌」、「散文」、「小說」三者為主流撰寫體裁，包括各大文學獎設定的類別，也多半以這三項為主。近年來因為多媒體發展迅速，戲劇所衍生的「劇本」，成為被重視的體製之一，這的確符合過去文學發展的四項重點文體。時移至今，古典文學沒落，此四項文體均與時俱進，書寫方式從文言走向白話，走進現代文學當中。現代文學受到西方理論的影響，與白話運動以降的革新，這些體裁仍被廣泛運用與創作。然而有一種體製，自唐代中期以來就已然存在，也是目前普羅大眾最常接觸的文字之一，但被重視的程度，不如它的影響力，即「歌詞」一體。

李唐時期因胡漢融合，使胡樂東傳比起前朝頻繁，以致中國音樂在此階段起了相當程度的變化，漸漸發展出有別於詩歌以外的「詞」。唐宋的「詞」，在依附於音樂之下，隨著樂音旋律流動，以及識樂者的內心感受，填製出浪漫綺麗的文字。時移至元代，當時所流行的「曲」，亦是以音樂為主體，其中「曲詞」是必須配合音樂進而創作出來的。在過去沒有留聲機、錄音機等儀器可以紀錄聲音，音樂的保存十分短暫，於是這些「詞」、

「曲」脫離原本的音樂，空留形式結構，成了案頭文學。但這樣的文學形式一直是人類所喜愛的，到了現代流行音樂的大量發展，「歌詞」成為詩歌、散文、小說、劇本之外，被廣泛運用於潮流文化的文字。可以說只要有流行歌曲傳唱時，就會有「歌詞」並存。

## 二、流行歌曲與歌詞

要講述歌詞，必須先理解流行歌曲，這兩者之間是相輔相成的。早期對流行歌曲的認定比較廣泛，例如孫蕤《中國流行音樂簡史 1917-1970》所言：「流行歌曲是通俗歌曲音樂中的一種，它涵蓋在通俗音樂之內。」[1]點出流行音樂的通俗特質。吳瀛濤《臺灣民俗》云：「為時髦的時代歌曲，由歌手灌唱唱片或電臺播送，電影歌曲等，流行於青年間。」[2]這段話簡單提出歌手（創作者、歌唱者）、電臺（傳播者），以及時下青年（受眾）這三個重要關係。或者陳奈君《流行歌曲與文化消費》提及：「流行歌曲表現其通俗易懂的基本特色給予社會大眾，表達了民眾心聲，以淺顯白話的文字（詞）加上簡易清晰的旋律（曲），兩者共同合作的結果，就是大眾所熟知的流行歌曲。」[3]將詞曲

---

[1]　孫蕤：《中國流行音樂簡史 1917-1970》（北京：中國文聯出版公司，2004），頁 17。

[2]　吳瀛濤：《臺灣民俗》（新北市：眾文圖書公司，1975），頁 243。

[3]　陳奈君：《流行歌曲與文化消費》（臺北：中國文化大學藝術研究所音樂組碩士論文，1991），頁 27。

的通俗性、公開傳播性，以及時代性等定義聚合。而楊克隆再進一步加入商業行為，給出新的看法：

> 「流行歌曲」乃特定的曲、詞作者，製作出簡單易記的旋律、符應於社會性的歌詞，再經由商業廣告的精美包裝，並透過大眾傳播媒體，公開向社會大眾促銷，以便造成一時的流行，藉以達成營利目的的創作歌曲。[4]

流行歌曲大抵可以藉楊氏一說陳述其意，而在流行歌詞中的一個重要環節，就是歌詞。陸正蘭在《歌詞學》說明歌曲生產與流傳有五個基本環節，包括作詞人的歌詞、作曲人音樂、歌手的表演、機構的傳播、歌眾的傳唱。[5]在古代文人身兼創作詞曲，而歌妓就是表演與傳播者由以上不同的定義，而後代文人的唱和，即陸氏所謂的歌眾傳唱。到了現代這五個環節各有專業人士各司其職，一首歌要達到流行，這五個環節都有其重要性，比重是相當的。

若針對流行歌曲的歌詞談論，可綜合前人說法歸納為五種功能，包括「商業性」、「流行性」、「在地性」、「娛樂性」、與「文學性」。對於流行歌曲而言，其「商業性」是所有功能最重要的一環。唱片公司製作專輯，最主要的訴求即在利潤的高

---

[4] 楊克隆：《台灣歌謠欣賞》（新北市：新文京開發出版公司，2007），頁16。

[5] 陸正蘭：《歌詞學・導論》（北京：中國社會科學出版社，2007），頁1。

低。唱片是商品，若不能達到賣座賺錢，其餘的功能均毋須多言。所以流行歌曲有強烈的商業性存在，為了營利，會充份發揮其他四種功能，以創造樂壇的流行。每一層的構思發想、創意實踐、宣傳廣告等，均是以利潤最大化為前提考量。當然，利潤獲得的多寡，更影響歌手、創作者是否繼續生存、發展的主要因素之一。其次是「流行性」。現今是資訊爆炸的年代，歌曲歌詞的雋永固然重要，但在商業的考量下，內容跟著潮流文化走，是一種必要的考量。為了能具備高度的娛樂效果，創發歌曲的流行樣態，流行歌曲實際流行的時間越來越短暫，當然，這也取決在詞曲內涵的高度和深度，能成為經典的流行歌，通常是詞曲兼美，歌手詮釋到味，又經過適度的傳播所造成。但大部分的流行歌無法恆久雋永，當有新歌出現，上一批流行歌隨即變成「舊歌」，此特質是許多創作者面臨的難題，既要符合流行，又可達到耐聽且傳唱久遠，考驗創作者的功力。再者是「在地性」。也就是地區的民情屬性，還有社會情況。在製作唱片的過程中，樂曲與歌詞的設計上，需要理解區域大眾的普遍心理，旋律的適切與歌詞的內容，是否能引發在地人民的多數共鳴，是相當重要的。例如以印度的樂性在臺灣作為發展，若是單一作品或許新鮮有趣，若整張專輯皆是如此，並不一定會讓閱聽眾買單。歌詞內容亦是如此，若悖離當地的文化或尺度，都會導致適得其反的作用，所以歌詞、歌曲迎合在地有其必要。也因如是關係，歌詞反映當時社會的諸多面向，會被紀錄在詞句之間，就歷史角度而言，歌詞具有保存史料的價值，可間接補充官方文獻的不足。另外在「娛樂性」方面，人們有聽歌、唱歌的需求與習慣，歌曲為了可以滿足

大眾可以歌唱，在製作過程中，會以較簡單不複雜、活潑不呆板
的方式，配合最新式多媒體技術的錄製，使歌曲的娛樂功能更加
彰顯，輕易獲得閱聽眾的喜愛，取代過去傳統戲曲、歌謠等音樂
類型，成為音樂市場的主流。最後一項是歌詞的「文學性」，也
是囿限於通俗化而難以大展身手的一個環節。流行歌曲與其歌詞
是當代表現藝術、文化的一種方式。以「文學」的角度探察，歌
詞是現代文學裡，正欲發芽茁壯的新體製。歌詞保有韻文的傳統
特色，也適度使用文學創作技巧，具有一定的「文學性」。然而
當前流行歌詞的文學素質較為淺薄，常為人所詬病。因此，如何
在保持通俗的前提下，提升其「文學性」，也就成為現下流行樂
壇重要的課題。

# 三、研究動機與目的

韻文一向被譽為中國文學的重要寶藏，蘊含文人的煉字精
華，鍛鍊出精美綺麗、饒具意義的短語，內容更是寓含雋永情
思、情感豐沛。在世代交替更迭，時空遞嬗變異，至今仍存在這
般美麗動人的文字，也就是現今的流行歌詞。從《詩經》的興觀
群怨，到唐宋詩詞的低吟淺唱，優美的韻文往往能夠慰藉情思，
滋潤心靈，始終受人們的喜愛。可惜在今日，流行歌詞並沒有被
正視，就如同早期唐宋詞被視為小道末流一般，微不足道，使得
歌詞遠離文學一途，略顯遙遠。

筆者於實踐大學應用中文學系任教起，便開始講授「歌詞賞
析與習作」一課，後來又將方言歌曲獨立，另闢「臺灣歌謠」，

費心經營此二門課程；又在「詞曲選及習作」、「時尚文學」、「古典文藝與時尚美學」等課中加入流行文化有關的議題，其中便含歌詞的內容。另外，經常前往各大專院校演說有關歌詞創作的主題，經授課、演講以及自身對歌詞創作的喜愛，進而開始析理歌詞的外在結構與內在意涵。加上歌詞與流行產業有極大的關係，除了自身對古典韻文的學識涵養以外，必須對產業鏈有一定的認知和瞭解。故費時在職進修，多次向民謠專家簡上仁老師、金曲獎作詞人林秋離老師、金曲獎專輯製作人謝銘祐老師、業界詞曲創作者蘇育霆老師學習請益。更為增進實作，曾指導大學部畢業專題創作音樂專輯，包括林文乾《你，情書》EP、陳映宇《寒窯》音樂劇、謝普忠儀《美好的生活》EP、鄭宇彤《pavane》音樂劇，以及陳映宇《李宗盛、姚若龍、林夕的愛情哲學──以〈夢醒時分〉、〈分手快樂〉、〈愛情轉移〉與相關代表作為討論核心》歌詞研究等。

　　原本的初衷，是期盼延伸自我古典韻文的專業，希冀瞭解古典韻文到現代歌詞的關聯與傳承，將韻文學的研究推進至現代，故而開始鑽研歌詞，配合對韻文的理解，長時間社會學角度的觀察，再加上自我填作明白流行音樂結構問題，進階構築研究的理路。在深入探研後，更意識到「歌詞」即是當代的文學，也許短期間仍不成氣候，然而百年以後，「歌詞」必然成為這段期間的重要文獻，它代表著時人的心聲、文人韻體的文字，以及紀錄某種程度歷史的痕跡。此過程正如清代文人為詞提倡「尊體」行動，現在的歌詞，將是未來值得開發研究的文學。在 2016 年諾

貝爾文學獎將獎項頒發給流行歌手巴布狄倫（Bob Dylan）[6]，成為史上第一位以歌詞獲此殊榮的文學獎得主，也讓世人重新正式「歌詞」在現今的文學地位。因此，本書以建立歌詞「尊體」為目的，針對其體製、內容、類型、表現手法各方面進行研究，希望有更多人投入該領域持續開發探索。

## 四、相關文獻之述要

　　探討華語歌詞專門的著作，比起其他領域，相對短少許多。就專書而言，可分成四個面向討論：第一種是「綜述發展流變史」，如陳郁秀《音樂臺灣》[7]、曾佳慧《從流行歌曲看台灣社會》[8]、杜文靖《臺灣歌謠歌詞呈現的臺灣意識》[9]、楊克隆《台灣歌謠欣賞》[10]、陸正蘭《歌詞學》[11]、石計生《時代盛行曲：紀露霞與臺灣歌謠年代》[12]、張娣明《歌謠與臺灣文化》[13]、陳

---

[6]　許昊仁：〈歌詞存有學（一）：歌詞是文學嗎？從 2016 年諾貝爾文學獎談起〉，詳見網址：https://philomedium.com/blog/79813。

[7]　陳郁秀：《音樂臺灣》（臺北：時報文化出版企業公司，1997）。

[8]　曾佳慧：《從流行歌曲看台灣社會》（臺北：桂冠圖書公司，2000）。

[9]　杜文靖：《臺灣歌謠歌詞呈現的臺灣意識》（新北市：臺北縣政府文化局，2005）。

[10]　楊克隆：《台灣歌謠欣賞》（新北市：新文京開發出版公司，2007）。

[11]　陸正蘭：《歌詞學》（北京：中國社會科學出版社，2007），大陸方面的歌詞研究，臺灣較不易取得，可參考該書附錄〈歌詞研究現狀〉，頁344-358。

[12]　石計生：《時代盛行曲：紀露霞與臺灣歌謠年代》（臺北：唐山出版社，2014）。

[13]　張娣明：《歌謠與臺灣文化》（臺北：文津出版社，2015）。

培豐《歌唱臺灣：連續殖民下臺語歌曲的變遷》[14]，從歷史、殖民與文化學的角度觀察臺灣或大陸歌詞。第二種是「線上創作者現身說法」，例如方文山《中國風：歌詞裡的文字遊戲》[15]、林秋離《偷你的心情寫情歌：藏在音符裡的愛情故事》[16]、王佑貴《王佑貴教你寫詞作曲》[17]、王勝君《流行歌詞創作指南》[18]、陳綺貞《瞬：陳綺貞歌詞筆記》[19]、盧國沾《歌詞的背後》[20]、姚謙《我們都是有歌的人》[21]、施雯與盧廣瑞《論閩南語歌謠、歌曲寫作》[22]等，這類書籍在 2014 年後出版頻率較高，大概與時代民情有關。部分詞、曲家將自己創作心得出成專書，分享經驗，較特別一提者，是香港詞人盧國沾，在書中將自己前後三版的同一首歌歌詞釋出，讓讀者知道歌詞內容的演進，比較明確傳授個人的作詞方法，其他知名詞人的專書，寫法趨近於散文隨筆。第三種是現代詞話，列如翁嘉銘《迷迷之音：蛻變中的臺灣

---

[14]　陳培豐：《歌唱臺灣：連續殖民下臺語歌曲的變遷》（新北市：衛城出版，2020）。

[15]　方文山：《中國風：歌詞裡的文字遊戲》（臺北：第一人稱傳播事業公司，2008）。

[16]　林秋離：《偷你的心情寫情歌：藏在音符裡的愛情故事》（臺北：三采文化出版事業公司，2014）。

[17]　王佑貴：《王佑貴教你寫詞作曲》（北京：人民教育出版社，2015）。

[18]　王勝君：《流行歌詞創作指南》（北京：東方出版社，2015）。

[19]　陳綺貞：《瞬：陳綺貞歌詞筆記》（臺北：啟動文化，2016）。

[20]　盧國沾：《歌詞的背後》（上海：東方出版中心，2016）。

[21]　姚謙：《我們都是有歌的人》（臺北：聯合文學出版社，2018）。

[22]　施雯、盧廣瑞：《論閩南語歌謠、歌曲寫作》（廈門：廈門大學出版社，2018）。

流行歌曲》[23]、汪其楣《歌未央：千首詞人慎芝的故事》[24]、黃志華《香港詞人詞話》[25]、陳樂融《我，作詞家：陳樂融與 14 位詞人的創意叛逆》[26]、黃志華等撰《詞家有道：香港 16 詞人訪談錄》[27]、何言《夜話港樂：林夕╳黃偉文╳樂壇眾星》[28]、黃志華《盧國沾詞評選》[29]、葉克飛《為戀愛平反：那些我愛的粵語歌詞》[30]，這種類型在專書項目中最多，香港樂壇與詞評家創作詞類書籍尤盛。撰寫體製是模仿古代詞話而來，形式上也是近於散文隨筆的寫作方式。第四種是主題研究，透過某種視角去切入研究歌詞，如葉月瑜《歌聲魅影：歌曲敘事與中文電影》[31]、童龍超《詩歌與音樂跨界視野中的歌詞研究》[32]、傅宗洪《大眾

---

[23] 翁嘉銘：《迷迷之音：蛻變中的臺灣流行歌曲》（臺北：萬象圖書公司，1996）。

[24] 汪其楣：《歌未央：千首詞人慎芝的故事》（臺北：遠流出版事業公司，2007）。

[25] 黃志華：《香港詞人詞話》（香港：三聯書店，2009）。

[26] 陳樂融：《我，作詞家：陳樂融與 14 位詞人的創意叛逆》（臺北：天下雜誌公司，2010）。

[27] 黃志華、朱耀偉、梁偉詩：《詞家有道：香港 16 詞人訪談錄》（桂林：廣西師範大學出版社，2010）。

[28] 何言：《夜話港樂：林夕╳黃偉文╳樂壇眾星》（香港：香港中和出版公司，2013）。

[29] 黃志華：《盧國沾詞評選》（香港：三聯書店，2015）。

[30] 葉克飛：《為戀愛平反：那些我愛的粵語歌詞》（南京：譯林出版社，2016）。

[31] 葉月瑜：《歌聲魅影：歌曲敘事與中文電影》（臺北：遠流出版事業公司，2000）。

[32] 童龍超：《詩歌與音樂跨界視野中的歌詞研究》（北京：人民出版社，2016）。

詩學領域中的現代歌詞研究：1900-1940 年代》[33]、蔡振家與陳容姍《聽情歌，我們聽的其實是……：從認知心理學出發，探索華語抒情歌曲的結構與感情》[34]、張穎《我喜歡思奔，和陳昇的歌：寫在歌詞裡的十四堂哲學課》[35]等，此類作品多半是學術文章的集結，較常出現在碩博士的議題之中。但從主題研究可看出歌詞除韻文學外，還可與其他學說結合的研究角度，例如心理學、哲學與電影藝術等。

　　針對兩岸碩、博士論文探查，臺灣約在 1993 年開始有以歌詞為題的碩士論文；而大陸約在 2001 年開始出現為數較多的歌詞研究，迄今不衰；綜觀近五年的相關研究中，擇舉與本書論題相關聯的作品討論，如王帥《現代流行歌詞的寫作策略》[36]、劉婷婷《當代流行歌曲歌詞的語言學研究》[37]，係就歌詞格律與遣詞用字上的討論與解析。崔婷偉《「向後看」——論古典詩詞影響下的瓊瑤歌詞創作》[38]、毛玉楚《林夕歌詞中的美學建構及哲

---

[33]　傅宗洪：《大眾詩學領域中的現代歌詞研究：1900-1940 年代》（北京：中國社會科學出版社，2016）。

[34]　蔡振家、陳容姍：《聽情歌，我們聽的其實是……：從認知心理學出發，探索華語抒情歌曲的結構與感情》（臺北：城邦文化事業公司，2017）。

[35]　張穎：《我喜歡思奔，和陳昇的歌：寫在歌詞裡的十四堂哲學課》（臺北：時報文化出版企業公司，2018）。

[36]　王帥：《現代流行歌詞的寫作策略》（長沙：湖南師範大學寫作學碩士論文，2015）。

[37]　劉婷婷：《當代流行歌曲歌詞的語言學研究》（哈爾濱：黑龍江大學語言學及應用語言學碩士論文，2016）。

[38]　崔婷偉：《「向後看」——論古典詩詞影響下的瓊瑤歌詞創作》（重慶：西南大學中國現當代文學碩士論文，2017）。

理意蘊》[39]、鍾華璇《五月天樂團歌詞之音韻風格研究——以陳信宏之歌詞為例》[40]、陳科《方文山當代流行歌詞的故事性研究》[41]等，以當代名作詞人為主題的研究，亦不在少數。其他主題研究，包括林潔欣《流行歌詞中的愛情譬喻（2006-2015）：中文歌詞與英文歌詞之比較》[42]、葉舒陽《基於大型曲庫資源分析的「中國風」歌詞研究》[43]、周宸羽《古典詩詞元素於流行音樂歌詞的應用與再詮釋》[44]、許奕婷《華語愛情流行歌曲多媒體視覺化之歌詞創作模式研究》[45]、蕭鎮河《1990-2018 年金曲獎最佳作詞人歌詞研究》[46]，以及殷豪飛博士論文《1930 年代臺語流行歌的空間敘事研究》[47]等，透過比較文本、修辭格、古詩詞

---

[39] 毛玉楚：《林夕歌詞中的美學建構及哲理意蘊》（桂林：廣西師範學院文藝學碩士論文，2017）。

[40] 鍾華璇：《五月天樂團歌詞之音韻風格研究——以陳信宏之歌詞為例》（彰化：彰化師範大學國文學系碩士論文，2018）。

[41] 陳科：《方文山當代流行歌詞的故事性研究》（桂林：廣西師範學院寫作學碩士論文，2018）。

[42] 林潔欣：《流行歌詞中的愛情譬喻（2006-2015）：中文歌詞與英文歌詞之比較》（臺南：成功大學外國語文學系碩士論文，2017）。

[43] 葉舒陽：《基於大型曲庫資源分析的「中國風」歌詞研究》（濟南：山東大學對外漢語碩士論文，2019）。

[44] 周宸羽：《古典詩詞元素於流行音樂歌詞的應用與再詮釋》（宜蘭：佛光大學傳播學系碩士論文，2018）。

[45] 許奕婷：《華語愛情流行歌曲多媒體視覺化之歌詞創作模式研究》（臺南：南臺科技大學視覺傳達設計系碩士論文，2020）。

[46] 蕭鎮河：《1990-2018 年金曲獎最佳作詞人歌詞研究》（嘉義：南華大學文學系碩士論文，2020）。

[47] 殷豪飛：《1930 年代臺語流行歌的空間敘事研究》（花蓮：東華大學中國語文學系博士論文，2019）。

借鑒、多媒體運用、得獎作品、空間敘事等不同角度切入，對華語流行歌進行多元面向的探討。

　　期刊方面，大陸有關流行歌詞的文章，據資料庫檢索有千筆以上，因為研究門檻較低，所涉入討論者相對多，但多半以賞析文章居多，理論學術性偏低。近五年的文章擇舉包括：李曉慶〈淺析流行歌曲歌詞中的修辭運用——以林夕的歌詞為例〉[48]、崔楠〈論流行歌詞的文學性〉[49]、劉怡敏〈流行歌曲歌詞創作中的時代與文化意蘊〉[50]、王席珍〈薛之謙歌詞的押韻方式和特點分析〉[51]、陸正蘭〈中國古風歌詞中的文化符號功能〉[52]、付廣慧〈論流行音樂文化特性和歌詞的美育價值——兼談「流行歌詞」課程思政的實踐〉[53]、龐忠海、褚黎明〈1980年代中國流行音樂歌詞的主題生成及其「啟蒙」邏輯〉[54]等，有針對個別詞人

---

[48]　李曉慶：〈淺析流行歌曲歌詞中的修辭運用——以林夕的歌詞為例〉，《江西科技師範大學學報》2015年第4期，頁20-26。

[49]　崔楠：〈論流行歌詞的文學性〉，《藝術評鑒》2017年第24期，頁61-63。

[50]　劉怡敏：〈流行歌曲歌詞創作中的時代與文化意蘊〉，《大眾文藝》2018年第9期，頁25-26。

[51]　王席珍：〈薛之謙歌詞的押韻方式和特點分析〉，《柳州職業技術學院學報》2019年第2期，頁54-58。

[52]　陸正蘭：〈中國古風歌詞中的文化符號功能〉，《職大學報》2020年第2期，頁42-44。

[53]　付廣慧：〈論流行音樂文化特性和歌詞的美育價值——兼談「流行歌詞」課程思政的實踐〉，《職大學報》2020年第5期，頁21-30。

[54]　龐忠海、褚黎明：〈1980年代中國流行音樂歌詞的主題生成及其「啟蒙」邏輯〉，《東北師大學報哲學社會科學版》2020年第6期，頁83-88。

進行探究，亦有從文化、符號、修辭學的角度切入，並且深入瞭解詞作底蘊。大陸流行歌詞研究以成熟度和豐富度，是略高於臺灣的。就臺灣以單篇期刊論文涉及歌詞主題者相對少見。筆者針對臺灣幾位致力耕耘歌詞研究的學者，略微分析討論，瞭解概況。其中包括王家仁〈「文學與音樂」課程的規劃與教學〉[55]，是較早針對歌詞與課程進行規劃並且行諸文字者；陳富容〈現代華語流行歌詞格律初探〉[56]，亦是比較早涉入歌詞格律探討的學者。吳善揮〈吳青峰歌詞中的人性困境與掙扎〉[57]，是近年來吳教授系列歌詞研究成果之一；胡又天〈東方中文填詞心得〉[58]，其博士論文研究主題即為歌詞，兩人皆是近來研究歌詞的主要學者。金曲獎最佳作詞人王武雄，曾刊載〈孤島十八式──一些關於作詞的建議與提醒〉[59]，是少數作詞人意見被收入學術性期刊的特別例子。

---

[55] 王家仁：〈「文學與音樂」課程的規劃與教學〉，《樹德通識教育專刊》第 3 期（2009 年 6 月），頁 153-170。

[56] 陳富容：〈現代華語流行歌詞格律初探〉，《逢甲人文社會學報》第 22 期（2011 年 6 月），頁 75-100。

[57] 吳善揮：〈吳青峰歌詞中的人性困境與掙扎〉，《藝術欣賞》第 11 卷第 1 期（2015 年 3 月），頁 84-89。

[58] 胡又天：〈東方中文填詞心得〉，《東方文化學刊》第 2 期（2015 年 6 月），頁 72-150。

[59] 王武雄：〈孤島十八式──一些關於作詞的建議與提醒〉，《國文天地》第 31 卷 7 期（2015 年 12 月），頁 34-43。

# 五、編次與章節安排

　　本書集結歷年現代歌詞研究，依年代排序，分別發表如次：〈流行音樂歌詞吸收古典詩詞之意象析論〉收錄於《記憶藍海：事件社群現代性》（臺南：書邦出版社，2012）、〈流行歌同曲異詞運用修辭營造性別與氛圍之分析〉收錄於《閱讀理解與修辭批評》（臺北：萬卷樓圖書公司，2017）、〈現代歌詞創作常見用韻模式分析與教學設計〉刊於《國立臺灣戲曲學院通識教育學報》第 4 期（2017）、〈臺灣華語歌詞中「流行語」的保存與變遷──以二○○○－二○一五年為例〉刊於《國立臺灣戲曲學院通識教育學報》第 5 期（2018）、〈現代歌詞創作結構謀篇分析與教學設計〉刊於《中國語文》第 125 卷第 3 期（2019）、〈姚若龍歌詞中常見修辭探析──以 1990-2008 作品觀察〉收錄於《「廣義修辭下的閱讀與寫作教學」海峽兩岸語文教學觀摩暨學術研討會會後論文集》（高雄：高雄師範大學國文學系，2019）、〈從概念隱喻析論姚若龍熱門金曲國語情歌──以 2010-2019 年為例〉收錄於《第十三屆康寧全人教育學術研討會「通識教育人文關懷」論文集》（臺北：康寧學校財團法人康寧大學通識教育中心，2020）、〈試析現代情歌歌詞常見類型、創作手法與教學設計〉刊於《國立臺灣戲曲學院通識教育學報》第 10 期（2020）、〈華語流行歌詞「多語交會」現象分析〉刊於《中國語文》第 128 卷第 2 期（2021）等。當時撰寫各篇之際，已有系統規劃為三個類項，今將其歸納整理為三編，包括上編「歌詞體製學」，透過用韻、結構謀篇、常見類型、創作手法等角度析理歌詞創作的各種原則；中編「歌詞文化學」，藉由

古典詩詞意象的借鑒、流行語的保存與變遷，以及多語交會現象等視角，透顯歌詞保留次文化的文體特徵；下編「歌詞風格學」擇舉「同曲異詞」下呈現的歌詞角色屬性，以及知名作詞人姚若龍創作特色，將現代詞壇部分填詞風格進行示例。本書希冀經由理解文體、融入文化元素，樹立風格品牌等面向，建立歌詞創作與研究的基本輪廓。

# 上　編
## 歌詞體製學

# 第一章　歌詞創作常見用韻模式

## 一、前　言

　　通識教育在安排課程時，「音樂」是不會被忽略的課程選項，可知其重要性與受歡迎的程度。從「音樂欣賞」、「音樂與人生」等課程出發，再更深究於音樂與文字的表達，「歌詞」便成為媒介，讓閱聽眾從中瞭解音樂的美，以及音樂文學的重要。不少通識教育中心、應用中文系開設「歌詞欣賞與創作」的相關課程，目的是在於瞭解流行音樂與歌詞之間的密度，以及如何創作歌詞。

　　自古韻文常與音樂有著密不可分的關係，在漢代開始發展的樂府、宋元之際的「詞」、「曲」均被認定為音樂文學，曲子所伴隨的內容，在音樂旋律的起伏下，以及創作者的理解感受，填製出一首首瑰麗動人的文字，成為當代的經典。時移至今，流行音樂的蓬勃發展，使「歌詞」成為詩歌、散文、小說之外，被廣泛運用在流行文化的有機文字。只要歌曲持續流行，就有所謂「歌詞」的存在。

　　在華文世界裡，香港地區是流行音樂較早發展的園地，幾位以填詞聞名的音樂人，開始撰寫現代詞話，或者成為被研究的對

象，例如：黃志華《香港詞人詞話》[1]、《粵語歌詞創作談》[2]、朱耀偉《歲月如歌：詞話香港粵語流行曲》[3]、黃志華、朱耀偉、梁偉詩《詞家有道：香港 16 詞人訪談錄》[4]、黃志華、朱耀偉《香港歌詞八十談》[5]、朱耀偉《光輝歲月：香港流行樂隊組合研究（1984-1990）》[6]、何言《夜話港樂：林夕×黃偉文×樂壇眾星》[7]、黃志華《盧國沾詞評選》[8]、朱耀偉、梁偉詩《後九七香港粵語流行歌詞研究 I & II》[9]、梁偉詩《詞場：後九七香港流行歌詞論述》[10]等。現代詞話可謂古典詞話的延伸，更可說明「歌詞」已被視為一種文學體製進行研究。

　　部分「應用文」相關書籍也將歌詞一體，納入課程當中，如筆者任職的實踐大學，所使用的應用文教材《現代生活應用文

---

[1]　黃志華：《香港詞人詞話》（香港：三聯書店，2003）。

[2]　黃志華：《粵語歌詞創作談》（香港：三聯書店，2003）。

[3]　朱耀偉：《歲月如歌：詞話香港粵語流行曲》（香港：三聯書店，2009）。

[4]　黃志華、朱耀偉、梁偉詩：《詞家有道：香港 16 詞人訪談錄》（桂林：廣西師範大學出版社，2010）。

[5]　黃志華、朱耀偉：《香港歌詞八十談》（香港：匯智出版公司，2011）。

[6]　朱耀偉：《光輝歲月：香港流行樂隊組合研究（1984-1990）》（香港：匯智出版公司，2012，再版）。

[7]　何言：《夜話港樂：林夕×黃偉文×樂壇眾星》（香港：香港中和出版公司，2013）。

[8]　黃志華：《盧國沾詞評選》（香港：三聯書店，2015）。

[9]　朱耀偉、梁偉詩：《後九七香港粵語流行歌詞研究 I & II》（香港：亮光文化公司，2015，合訂再版）。

[10]　梁偉詩：《詞場：後九七香港流行歌詞論述》（香港：匯智出版公司，2016）。

（增訂二版）》[11]，便有一章為歌詞創作。其他如張高評主編
《實用中文寫作學（續編）》有「臺語歌詞寫作」[12]；《實用中
文講義（上）》有「兒童歌謠寫作」、「歌詞寫作」[13]；《實用
中文寫作學・五編》有「歌詞的發生之路」[14]等，均針對歌詞創
作進行剖析與教學。另外，多所大學亦有開設與歌詞鑑賞、歌詞
創作等相關課程，可得知歌詞一體，已經漸漸被文學化、理論
化。本章將針對現代歌詞「押韻」有一定規則可循，歸納分析用
韻方式，並舉實際詞例分析，並以現今韻母組構製作用韻情緒向
度表，說明韻字亦包含情感在其中。

## 二、常見用韻模式分析

　　創作歌詞，筆者提出四大基本元素，包括要配合音樂、有可
讀性、有記憶點與必須押韻。[15]歌詞是隨著音樂而生，在旋律的
起伏下，填製適合的文字，讓音樂的樂性透過文字表達出來；雖
是如此，仍不可完全迎合音樂，而使文字出現不可閱讀的情況，
也就是說，如果單就文字而言，歌詞應該像詩歌一樣可讀，而不

---

[11] 實踐大學應用中文學系：《現代生活應用文（增訂二版）》（臺北：五
　　南圖書出版公司，2016）。

[12] 張高評主編：《實用中文寫作學（續編）》（臺北：里仁書局，
　　2006）。

[13] 張高評主編：《實用中文講義（上）》（臺北：東大圖書公司，
　　2008）。

[14] 張高評主編：《實用中文寫作學・五編》（臺北：里仁書局，2015）。

[15] 實踐大學應用中文學系：《現代生活應用文（增訂二版）》，頁 237-
　　240。

會因為旋律而使之破碎。再來，一篇好的歌詞，一定要能使人記住，所以必須製造「記憶點」，讓閱聽眾每每聆聽到音樂，便可以隨樂唱詞；當然最重要的，就是好的歌詞，是必須要押韻的。如果沒有押韻，會讓歌者不便記憶，也會使閱聽眾的聆聽感受打折，影響聽覺美感。因為用韻的不同，會使歌詞的情緒產生變化，而凌亂無章的押韻方式，會讓整首歌的結構變得扭曲歪斜，降低聽眾的好感度。

為何歌詞一定要押韻？筆者也整理三個目的：第一，便於歌唱，容易記憶；第二，成為音樂旋律的頓點；第三，押韻字是歌曲情感的表現。[16]流行音樂的歌詞是讓歌手演繹歌曲之用，進行押韻實際上可輔助歌者記住複雜的歌詞，歌詞動輒百字，除了配合音樂已較好記憶，押韻也是有助於讓歌手記憶的原因，這也是為何古典詩詞容易背誦、不易遺忘，而散文較難背誦記憶的原因。透過押韻，也會讓整首歌在演繹過程中更為順暢美聽。其次，每一句歌詞，配合音樂的小節數、休止符等條件，會停留部分節拍，在這些地方進行押韻，可自然營造出旋律的停頓點，而押韻的疏密，亦會影響節奏的快慢。最後，使用不同韻母進行押韻，會產生不同的情緒效果，中文字在音韻上有開口音、閉口音、捲舌音等差別，瞭解語音的形態，有助於在押韻上用對情緒。

---

[16]　實踐大學應用中文學系：《現代生活應用文（增訂二版）》，頁240。

| 名稱 | 對應之注音符號 | 對應之漢語拼音 | 名稱 | 對應之注音符號 | 對應之漢語拼音 |
|------|------|------|------|------|------|
| 一麻 | ㄚ | a, ia, ua | 十模 | ㄨ | u |
| 二波 | ㄛ | o, uo | 十一魚 | ㄩ | ü |
| 三歌 | ㄜ | e | 十二侯 | ㄡ | ou, iu |
| 四皆 | ㄝ | ie, üe | 十三豪 | ㄠ | ao, iao |
| 五支 | ㄭ | -i | 十四寒 | ㄢ | an, ian, uan, üan |
| 六兒 | ㄦ | er | 十五痕 | ㄣ | en, in, un, ün |
| 七齊 | ㄧ | i | 十六唐 | ㄤ | ang, iang, uang |
| 八微 | ㄟ | ei, ui | 十七庚 | ㄥ、一ㄥ、(ㄨㄥ) | eng, ing , (weng) |
| 九開 | ㄞ | ai, uai | 十八東 | ㄨㄥ、ㄩㄥ | ong, iong |

表一　中華新韻注音漢拼對應表

　　清楚押韻對歌詞寫作的重要性後，再進行韻部的理解。以音樂文學代表古典韻文的詞、曲來看，《詞林正韻》整理十九個韻部，有五個韻部是入聲字獨立出來；《中原音韻》的系統進入近代音時期，因入聲派入其他三聲，雖然與詞韻同為十九韻部，但已無入聲獨立的現象。再往近現代來觀察，由政府於 1941 年頒布的中華新韻，共有十八部，以表一[17]呈現如上：

　　中華新韻又於 2005 年由中華詩詞學會整理濃縮為十四韻。[18]大陸地區用韻大約也是依照這兩種模式寫作，可從近期歌詞教學相關書籍如王佑貴《王佑貴教你寫詞作曲》[19]、王勝君《流行

---

[17]　表格來源自維基百科：https://zh.wikipedia.org/wiki/中華新韻。

[18]　十八韻濃縮為十四韻主要是將二波、三歌合為一韻；六兒、七齊、十一魚合為一韻；十七庚、十八東合為一韻。

[19]　王佑貴：《王佑貴教你寫詞作曲》（北京：人民教育出版社，2015），頁 55。

歌詞創作指南》[20]二書可以見得。

　　目前市面上教導創作音樂的書籍不少，但指導如何寫歌詞的書籍並不多，有些作品甚至是外國翻譯作品，不是針對中文歌詞而言；有些則是時代遙遠，不符合現今歌詞的寫作方法。有一部分的作品，如〈代序〉所談及，是作詞人的心得分享，如黃志華等人編著的《詞家有道：香港 16 詞人訪談錄》、陳樂融《我，作詞家：陳樂融與 14 位詞人的創意叛逆》，與林秋離《偷你的心情寫情歌》等，均是眾多詞人的填詞經驗談，傾向心得感想的形式，而較缺乏系統性。近期出版的蔡振家、陳容姍合著《聽情歌，我們聽的其實是……：從認知心理學出發，探索華語抒情歌曲的結構與情感》一書，有歸納整理情歌歌詞的種類，並進行分析，亦將歌曲的段落結構問題提出討論，是近來較有系統的評論且略帶教學性質的書籍，反觀大陸地區的歌詞寫作教學，包括上述王佑貴、王勝君的書中，均較有系統地將歌詞創作的方法，以較為理論系統性的方式呈現。

　　本章針對常見的用韻方式進行探討，在王勝君的書中亦有提出幾個方向，包括流行歌詞中的轉韻、散韻，以及單韻和不規則雙韻轉韻等四種類別，[21]王氏分類較為複雜，筆者整理歸納四種用韻方式包括，每句押韻、間隔式押韻、分段轉韻、相近音押韻，以及「同一字一韻到底」、「藏韻」、「雙韻」等特殊用韻與小技巧，以下分點說明。

---

[20]　王勝君：《流行歌詞創作指南》（北京：東方出版社，2015），頁 85。

[21]　王勝君：《流行歌詞創作指南》，頁 127-174。

## （一）每句押韻

上述提及歌詞用韻的疏密度，會影響一首歌的情緒，以一首歌的音韻結構轉換成一句歌詞為單位的話，每一句的結尾處都安排押韻，對於歌曲的情感表現會更為濃郁飽和，而且節奏相對明顯增快。例如劉允樂〈活該〉主歌：

已說不出$\boxed{來}$　我有多失$\boxed{敗}$　只能陪自己談戀$\boxed{愛}$
路人沒記$\boxed{載}$　絕不能依$\boxed{賴}$　會說謊的路$\boxed{牌}$……
副歌：
離開我你只留下一句活$\boxed{該}$
中傷的對$\boxed{白}$接著排山倒$\boxed{海}$　迎面$\boxed{來}$[22]

歌詞每句均押「ㄞ」（ai）韻，屬每句押韻的方式，其中在對白、傷害兩處進行藏韻。韻腳代表一種情緒，當每個句子都使用同一韻母時，情緒則維持在同一個頻率上。再看周杰倫的〈說好的幸福呢〉，主歌「妳的回話凌亂$\boxed{著}$／在這個時$\boxed{刻}$／我想起噴泉旁的白$\boxed{鴿}$／甜蜜散落$\boxed{了}$」每一句都押「ㄜ」（e）韻，到了副歌仍是同韻到底，副歌「怎麼$\boxed{了}$／妳累$\boxed{了}$／說好$\boxed{的}$／幸福呢／我懂$\boxed{了}$／不說$\boxed{了}$／愛淡$\boxed{了}$／夢遠$\boxed{了}$／開心與不開心一一細數$\boxed{著}$／妳再不$\boxed{捨}$／那些愛過的感覺都太深$\boxed{刻}$／我都還記$\boxed{得}$」[23]，副歌每三字便押一次韻，使得這首四四拍的歌曲在無形當中，自然加快了節奏感，也將歌詞中主角的激動情緒展現出來。

---

[22]　劉允樂：《同名專輯》（臺北：全員集合國際多媒體公司，2005）。
[23]　周杰倫：《魔杰座》（臺北：台灣索尼音樂娛樂公司，2008）。

## （二）間隔式押韻

間隔式押韻是相對於每句押韻而言的，同樣以句子為基本單位，有些歌詞的押韻方式，會隔一、二句才押一次韻。如此一來，歌曲的情感表現會較為曲折婉轉，在節奏上也會略顯平緩。例如郭靜〈下一個天亮〉主歌：

用起伏的背影　擋住哭泣的心

有些故事　不必說給　每個人聽

許多眼睛　看的太淺太近　錯過我沒被看見　那個自己

用簡單的言語　解開超載的心

有些情緒　是該說給　懂的人聽

你的熱淚　比我激動憐惜　我發誓要更努力　更有勇氣[24]

這首歌詞運用了相近音（i、in、ing）押韻的方式，且非每句押韻的模式，這樣的押韻會讓曲調更為平和疏宕，較小起伏。再舉五月天〈洋蔥〉一詞觀察，主歌 A1 歌詞：「如果你眼神能夠為我／片刻的降臨／如果你能聽到／心碎的聲音／沉默的守護著你／沉默的等奇蹟／沉默的讓自己／像是空氣」[25]，此詞一樣運用「相近音」方式押韻，但從該詞中可觀察每句押韻，和間隔式押韻的區別，從「如果」句到心碎的聲音四句，是屬於典型間隔押韻，到了「沉默的守護著你／沉默的等奇蹟／沉默的讓自

---

24　郭靜：《下一個天亮》（臺北：福茂唱片音樂公司，2008）。

25　五月天：《步步自選作品輯 the Best of 1999-2013》（臺北：相信音樂國際公司，2013）。

已／像是空氣」，則改為每句押韻，在演繹歌曲時，也可以明顯感覺情緒從平緩遞進到激動，第二段主歌也是同樣模式。用轉變成每句押韻的情緒堆疊，以承接副歌高昂的情緒。由此亦可見原本敘述性較強的歌詞意境，經押韻方式的改變，歌者在演唱上也必須加快節奏，讓情緒產生變化。這也是每句押韻和間隔式押韻最大的差別。

## （三）分段轉韻

上述提及使用不同的韻部會使得歌詞的情緒產生變化，所以不管使用每句押韻，或者是間隔式押韻，都可以進行分段轉韻。通常轉韻的契機會在主歌轉到副歌時，或者主歌 A 段到 B 段轉一次，到副歌再轉一次。轉韻有時是為了加強副歌的情感，會改變主歌原先的韻部，來強化情緒轉變的效果。例如蘇打綠〈小情歌〉主歌歌詞：「這是一首簡單的小情歌／唱著人們心腸的曲折／我想我很快樂／當有你的溫熱／腳邊的空氣轉了」，兩段副歌都押「ㄜ」（e）韻，ㄜ韻發音嘴型略小，聲音朝喉內吞，表達上近似於自言自語的獨白，所以用於主歌文字，陳述內斂的情緒向度。到了副歌，詞中主角想將內心的情緒傾訴，ㄜ韻不適合用來開展情緒，所以到了副歌換成ㄠ（ao）韻：「你知道／就算大雨讓整座城市顛倒／我會給你懷抱／受不了／看見你背影來到／寫下我／度秒如年難捱的離騷」[26]，用ㄠ韻凸顯情緒的轉折，並且帶出主角對愛情義無反顧的告白，這便是分段轉韻強化情緒的效果。再看田馥甄〈還是要幸福〉：

---

[26]　蘇打綠：《小宇宙》（臺北：林暐哲音樂社，2006）。

> 不確定就別親吻　感情很容易毀了一個人
> 一個人若不夠狠　愛淡了不離不棄多殘忍
> 你留下來的垃圾　我一天一天總會丟完的
> 我甚至真心真意的祝福　永恆在你的身上先發生
>
> 你還是要幸福　你千萬不要再招惹別人哭
> 所有錯誤從我這裏落幕　別跟著我　銘心刻骨……[27]

這首歌的內容是屬於分手後給予祝福的正面型歌詞，主歌從ㄣ韻起頭，轉到ㄜ韻，到了副歌，則落在ㄨ韻。這三個韻均屬嘴型較小，低迴幽微的音韻，從主歌理智陳述分手的事實，到副歌雖有怨懟卻不張揚，雖使用情緒悲傷的韻腳，在用字上仍多呈現正面詞彙，如幸福、清楚、祝福、回覆等，維持一種內斂的情緒。此詞雖轉韻的情緒改變不大，但仍可觀察到細微的情緒起伏。

## （四）借相近音押韻

　　中文字的韻母有部分讀音十分相近，如果用歌唱的方式，聽起來幾乎是相當相似的語音，包括像ㄣㄥ（en、eng）、ㄧㄢㄟㄝ（ian、ei、ie）、ㄧㄨㄩ（i、u、ü）、ㄛㄡ（o、ou）等韻母。因為聲音接近，故可用來通押。這是初學者學習押韻的入門方法，也是作詞者最常使用的押韻方式。例如蔡依林〈妥協〉副歌：「愛到妥協／到頭來還是無解／綁著你不讓你飛／歷史不斷重演／我好累／愛到妥協／也無法將故事再重寫／你已下最

---

[27]　田馥甄：《My Love》（臺北：華研國際音樂公司，2011）。

後通牒／我躲在我的世界」[28]，其中協、解、飛、演、累、寫、牒、界均為韻腳，以「一ㄝ」為主要韻部，並摻雜了「ㄟ」和「ㄢ」的韻母字，但因為演唱時，這些字音都相當接近，所以作詞者取之融通押韻。再來看一特殊例子，許茹芸〈健忘〉：

這件外套　熟悉味道　怎麼想不起
半張合照　被誰焚燒　只剩我自己
感覺混淆　我的大腦　搞不清是哪裡
無處可逃　就自言自語……

嗚～請幫個忙　嗚～遠離身旁　抱歉我健忘　輕易就遺忘
你一定說謊　誰跟你很像　我沒有徬徨　你的話太瘋狂

愛像氣泡　一碰就爆　如何在一起
又像肥皂　不能擁抱　只能靠自己
所謂治療　是將美好　全抽離我身體
幸福訣竅　是能禮貌　地說不認識你[29]

這首歌是使用特殊的「雙韻」模式來押韻。這個模式在古典詞中也有類似的例子，比如辛棄疾的〈水龍吟・用些語在題瓢泉，歌以飲客，聲韻甚諧，客為之釂〉：「聽兮清珮瓊瑤些。明兮鏡秋毫些。君無去此，流昏漲膩，生蓬蒿些。虎豹甘人，渴而飲汝，

---

28　蔡依林：《花蝴蝶》（臺北：華納國際音樂公司，2009）。
29　許茹芸：《奇蹟》（臺北：茹聲工作室，2014）。

寧猿猱<u>些</u>。大而流江海，覆舟如芥，君無助、狂濤<u>些</u>。　路險兮、山高<u>些</u>。愧余獨處無聊<u>些</u>。冬槽春盎，歸來為我，製松醪<u>些</u>。其外芳芬，團龍片鳳，煮雲膏<u>些</u>。古人兮既往，嗟余之樂，樂簞瓢<u>些</u>。」[30]韻腳乍看之下以為是獨木橋的些字作韻，實際上押韻的位置是在「些」的前一個字，如瑤、醪、蒿等字。〈健忘〉採取的押韻方式為兩句ㄠ韻，加一句一或ㄩ韻的相近音押韻（如起、語、喜、曲），可以理解成此詞主歌押一或ㄩ韻，屬間隔式押韻，但實際上押韻的前兩句又自成一格，押了ㄠ韻，三段主歌均採用此法，到了副歌才轉韻恢復每句押韻。這是歌詞裡罕見的特例，較少歌詞使用「雙韻」方式來押韻。另外還有一種相近音押韻讓人表面看不出來，但透過歌唱後，可知該字亦是押韻字，如楊丞琳〈帶我走〉：

> 每次我總　一個人走　交叉路口　自己生活
> 這次你卻說帶我走　某個角落　就你和我……
> 像土壤抓緊花的迷惑　像天空纏綿雨的洶湧　在你的身後
> 計算的步伐　每個背影　每個場景　都有發過的夢
> 帶我走　到遙遠的以後　帶走我　一個人自轉的寂寞……
> 白馬溜過漆黑盡頭　潮汐襲來浪花顫動　凝在海岸結成了墨
> 薔薇朝向草原氣球　郵差傳來一地彩虹　刻在心中拍打著

30　唐圭璋主編：《全宋詞》（北京：中華書局，1998），冊3，頁1894。

脈 搏[31]

此詞主要押韻採ㄛ（o）、ㄡ（ou）相近音押韻，但實際歌唱時，作詞人吳青峰也將ㄨㄥ（ong）結尾的字（如總、動、虹）視為押韻字。使該詞幾乎是每句押韻，又使用藏韻技巧在過渡句中，營造旋律的激動度。

## （五）其他用韻方式

除了上述幾種常見押韻方式外，還有幾種關於押韻的特殊技巧，包括已經提及的藏韻與雙韻，雙韻用法已在前面介紹過，在此不作複述；而藏韻主要目的，是可讓歌者在演唱時，取得短暫的換氣時間。例如方炯鑌〈壞人〉的「過渡句」：「三個人從不對等／總有個人必須犧牲／那永恆／就等他帶你完成」[32]，歌詞屬每句押韻，但在前兩句間藏了兩個韻，所以演繹這首歌時，亦可這樣唱：「三個人／從不對等／總有個人／必須犧牲／那永恆／就等他帶你完成」，第一、二句唱到「人」字時，可以斷開，取得換氣空間再往下唱，會跟原來的唱法略有不同，情感的表現也會有些許差別。

另外，還有一種特殊的押韻方式，就是用同一個字進行押韻，例如萬芳〈新不了情〉：「心若倦了／淚也乾了／這份深情／難捨難了」[33]，前幾句便是同字押韻，在古典詩詞中，稱為重韻；有些歌詞，是整段歌詞重韻，如伍佰〈繼續墮落〉的主歌：

---

[31] 楊丞琳：《半熟宣言》（臺北：台灣索尼音樂娛樂公司，2008）。

[32] 方炯鑌：《好人？！A-bin》（臺北：喜歡唱片公司，2008）。

[33] 萬芳：《新不了情電影原聲帶》（臺北：滾石國際音樂公司，1993）。

加把勁吧　妳說　妳說　往前衝吧　妳說　妳說

沒有問題　妳說　妳說　沒有藉口　妳說　妳說

勇敢追求　妳說　妳說　愛情是幸福　妳說

忘了從前　妳說　妳說　邁向未來　妳說　妳說[34]

也是以「說」字當作韻腳，到副歌才換字變化。然而有些歌曲並
非局部同字押韻，而是同字一韻到底。在古典詩詞中也有這種押
韻模式，稱作「獨木橋體」。此法並不可取，偶而為之可以，但
如果每一首歌都用如是方式創作，歌詞就會缺少情韻的美感。這
類歌詞在市面上相對少見，典型者如范曉萱早期的歌曲〈自言自
語〉：

天是灰色的　雨是透明的　心是灰色的　我是透明的

愛是盲目的　戀是瘋狂的　癡是可悲的　我是絕對的

你是自由的　我是附屬的　她是永遠的　我是錯誤的

夢是美好的　你是殘酷的　我是灰色的　我是透明的[35]

歌詞全部都押「的」字，ㄜ韻字的情緒，恰好可體現歌名「自言
自語」的情感，聲情與旋律配合韻字，是相當得宜的作品。再加
上不僅押同一字，體製上也採用齊言體，形成一種規律性，就好
比真實的自言自語般。雖說這首歌是范曉萱初試創作的歌詞，但
初學者不可學此法，拿捏不好，則會流於俗套。

---

34　伍佰：《電影歌曲典藏：順流逆流電影原聲帶》（臺北：滾石國際音樂
　　公司，2000）。

35　范曉萱：《自言自語》（臺北：福茂唱片音樂公司，1995）。

# 三、單元教學設計與習作安排

在講授用韻這個單元時，筆者會透過一些活動與遊戲，讓學生更容易進入填詞用韻的世界裡。以下就教學與習作設計列點說明。

## （一）教學設計

在古典的詩詞曲練習創作裡，學生常苦惱於押韻相當困難，通常想到好的句子後，卻因遇到必須押韻的地方，而找不到適當的詞彙。這是因為古典韻文的體製是固定的，必須押韻的地方沒有商量的空間。而現代歌詞沒有這種困擾，可採取第二節所介紹的不同方式，去解決押韻的問題。但最終歌詞還是得押韻，才會使情感聚焦，與旋律緊密結合，所以授課時，會採取幾種方法，讓學生瞭解押韻的重要性，以及相關的知識。

### 1.歌詞的前世今生

現代人在填製歌詞的種種技巧，其實都是向古人借鏡所得。包括歌詞中的歌名、結構、用韻、修辭、對仗、化用詩詞名句等，都是前有所承，尤其可以從古典詞、曲去觀察。以古詞為例，古詞的用韻方式，便有單韻、轉韻、遞韻等方式，單韻是指只使用同一個韻部，不跨韻部押韻，例如晏殊〈漁家傲〉：

畫鼓聲中昏又曉。時光只解催人老。求得淺歡風日好。齊揭調。神仙一曲漁家傲。　　綠水悠悠天杳杳。浮生豈得

　　　　長年少。莫惜醉來開口笑。須信道。人間萬事何時了。[36]

　　此詞便是每句押韻，且使用同一韻部。當然大部分的詞不會句
句押韻，多半都採間隔式押韻，這是承繼詩的體製而來，如白
居易〈憶江南〉：「江南好，風景舊曾諳。日出江花紅勝火，
春來江水綠如藍。能不憶江南。」[37]在第一句和第三句便沒有
押韻。而轉韻與遞韻就是所謂的分段轉韻的概念，例如溫庭筠
〈菩薩蠻〉：「小山重疊金明滅，鬢雲欲度香顋雪。懶起畫蛾
眉，弄妝梳洗遲。　　照花前後鏡，花面交相映。新帖繡羅襦，
雙雙金鷓鴣。」[38]此詞每兩句就換一次韻，共換三次韻；又如李
煜〈相見歡〉：「林花謝了春紅，太匆匆。無奈朝來寒雨，晚來
風。　　胭脂淚，相留醉，幾時重。自是人生長恨，水長東。」[39]
此詞上片均用第一部韻，下片首兩句轉用第三部仄韻，後三句又
回到第一部平韻，這些都是古詞分段轉韻的例子。

　　介紹古典詞曲的特徵，讓學生知道，押韻的方法都其來有
自，前有所承，而且有一套規律性存在，讓他們在填製歌詞時，
不僅可以參考現代歌詞，也可以借鏡古人的名作，或許在閱讀理
解的過程中，有新的啟發。

## 2.韻字的情緒向度化

　　古代學者對於韻部的整理歸納有不少研究，如文字訓詁學的

---

36　唐圭璋主編：《全宋詞》，冊1，頁99。
37　曾昭岷、曹濟平、王兆鵬、劉尊明編：《全唐五代詞》（北京：中華書
　　局，1999），上冊，頁72。
38　曾昭岷、曹濟平、王兆鵬、劉尊明編：《全唐五代詞》，上冊，頁99。
39　曾昭岷、曹濟平、王兆鵬、劉尊明編：《全唐五代詞》，上冊，頁750。

「凡從某聲，皆有某義」，或者是聲韻學當中的「聲情說」，都提出不同韻部會呈現情感上的差異。民國初年學者王易在《詞曲史·構律》中，直接把各韻部的情感，用兩個字簡單扼要地提出解釋：

> 東董寬洪，江講爽朗，支紙縝密，魚語幽咽，佳蟹開展，真軫凝重，元阮清新，蕭篠飄灑，歌哿端莊，麻馬放縱，庚梗振厲，尤有盤旋，侵寢沈靜，覃感蕭瑟，屋沃突兀，覺藥活潑，質術急驟，勿月跳脫，合盍頓落，此韻部之別也。[40]

東董是韻部的代表字，而寬洪則是韻字的屬性，以此類推。但現今學生不一定能理解這些解釋語詞，因而造成隔閡。筆者將王易之說，融合己意，加上華語歌詞基本都依照注音符號或漢拼的韻母來蒐尋押韻字，以下結合注音符號，製作出「韻字情緒向度表」（參見表二），方便初學者使用韻字時參考。

| 韻字情緒向度表 | | |
|---|---|---|
| 情緒向度 | 韻母 | 聲音情緒表現 |
| 比較快樂 | ㄤ、ㄚ | 開朗、瀟灑 |
| 稍微快樂 | ㄠ、ㄞ | 逍遙、爽快 |
| 情緒中立 | ㄥ、一ㄥ、ㄨㄥ、ㄩㄥ、ㄢ、一ㄢ、ㄨㄢ、ㄩㄢ、ㄣ、一ㄣ、ㄨㄣ、ㄩㄣ、ㄝ、一ㄝ、ㄩㄝ | 平穩、和協 |

---

**40**　王易：《詞曲史》（臺北：廣文書局，1960），下冊，頁267。

| 稍微悲傷 | ㄜ、ㄛ、ㄡ | 憂愁、落寞 |
|---|---|---|
| 比較悲傷 | ㄓ、ㄔ、ㄕ、ㄗ、ㄘ、ㄙ、ㄧ、ㄟ | 窒息、傷悲 |
| 更為悲傷 | ㄨ、ㄩ | 迂迴、淒楚 |

### 表二　韻字情緒向度表

在課堂上會介紹該表格的細節，並且會用不同歌曲舉例說明，除了對應的例子之外，主要會舉反例說明，讓學生印象深刻。例如楊丞琳〈慶祝〉一詞：

> 當年的妳什麼都怕　怎麼會變成女警察
> 妳不是說永遠不嫁　搶先生了個胖娃娃
> 我們都在偷偷的長大　把簡單都變的複雜
> 當初最簡單的夢　可別忘啦
>
> 每個夢都得到祝福　每顆淚都變成珍珠
> 每盞燈都像許願的蠟燭　每一天都值得慶祝[41]

此曲為外國音樂，曲調相當活潑，但填入中文詞後，為了配合「慶祝」這樣的喜悅意涵，副歌歌詞都押ㄨ韻，使得歌詞的聲情無法配合曲子的活潑，呈現一種哀傷的氛圍。反觀主歌使用ㄚ韻，即能配合曲調的調性。然此曲副歌的比重較大，所以整首歌呈現出的聲情，因為押ㄨ韻而變得較為悲傷不快樂，這便是用錯韻部的關係。

---

[41] 楊丞琳：《遇上愛》（臺北：台灣索尼音樂娛樂公司，2006）。

### 3.同韻詞彙競賽

　　在課堂間，也可以安排一些小組互動，或是遊戲，讓用韻從遊戲的方式開始練習。美國簡‧麥戈尼格爾認為遊戲可以減緩壓力，對抗憂鬱：

> 根據臨床定義，當情緒低落時，缺乏信心的悲觀感和缺乏活動力的沮喪感都在折磨著我們。要扭轉這兩種情緒，我們必須擁有對自身能力的樂觀態度以及充沛的活動力。目前還沒有描述這種積極狀態的臨床心理學術語，但它完美地描述了玩遊戲時的情緒狀態。遊戲是讓我們集中精力的大好機會，在遊戲中，我們積極樂觀地做著一件自己擅長並享受的事情。換句話說，從情緒上看，遊戲正與憂鬱相對。[42]

　　透過遊戲讓學生進行比較不好理解的學習項目，會重啟他們的信心，也能較易讓他們接受與練習。遊戲設計的內容，會針對同韻詞彙來讓學生互動，包括像「詞彙接龍」和「韻部九宮格」。詞彙接龍近似於成語接龍，但成語接龍是前一個成語的句尾，接下一個成語的句首，詞彙接龍只是用此法，但接龍方式是詞彙的末字必須是同一韻部。初階可使用相近音的詞彙，到了進階則必須同樣韻母。遊戲可讓班上同學分組競賽。韻部九宮格則是讓每組成員在九宮格中填入指定韻部的相關詞彙，可以自訂罕見與常見

---

[42] 簡‧麥戈尼格爾：《遊戲改變世界，讓現實更美好》（臺北：大雁文化事業公司，2016），頁37。

詞彙的比例，然後進行賓果遊戲，並且設定輸家必須將九個詞彙進行有意義的歌詞，讓學生藉機練習創作。

## （二）習作安排

歌詞創作是需要練習的，練習除上述比賽輸家進行詞彙用韻練習外，還可以讓他們在課堂或課後做其他練習。以下提供幾種習作方式，包括「誰是急智歌王」、「無曲情歌練習」、「冷門歌曲改詞」三種。

### 1.誰是急智歌王

急智歌王是張帝在綜藝節目常用的哏，在短時間套用一首簡單的歌曲，進行歌詞新創，因為時間很短暫，又可以馬上創作出新詞，故稱急智。課堂間可以讓學生用兒歌當練習曲，將原詞摒棄，填入新的歌詞，並且進行押韻。內容可以通俗無妨，但一樣設定數分鐘的時間限制，讓學生在短期間內進行腦力激盪。然而急智創作是練習的一種手段，並非填詞的良方，所以這樣的練習只能在初階創作使用，要慢慢導向讓學生從事更有意義的文字組合與配合用韻。

### 2.無曲情歌練習

雖然歌詞本來就是配合音樂而生，但是在初階練習時，可讓學生在無音樂的狀態下寫詞。設定課後習作，不需要配合音樂，只要以句子為單位來創作歌詞。例如請學生填製十句歌詞，設定為每句押韻，但句子的長短不一，可三字一句，亦可八字一句，讓他們在結構上自由練習，但指定主題，例如寫失戀的情緒，或熱戀的心情。用這個方法鍛鍊他們精進文句的精美度，以及句子與押韻字詞的契合度。

### 3.冷門歌曲改詞

　　當學生已經進行無曲歌詞創作後，可讓他們試著改寫現今流行歌曲的歌詞。選擇市面上已存在的歌曲，將原有歌詞拿掉，重新構思。如果一開始覺得有點難，不妨保留原歌詞的架構與韻腳，例如〈新不了情〉歌詞第一句是「心若倦了，淚也乾了」，就保留八個字的空間，把句中屬於押韻的「了」字做記號，記住此處必須押韻。用這種方式運作，以此類推，重新填上自創的新詞。另外，要建議學生不要選擇經典的歌曲來改寫，因為一來很容易受到原歌詞的影響，二來要超越原歌詞也有一定的難度，在創作中多少會感到挫折。所以，選擇歌曲的原則是，這首歌自己聽起來不討厭，但歌詞並不那麼喜歡，這樣改寫起來可能會比較有成就感。

## 四、結　語

　　流行歌曲一直受到青少年喜愛，而每個人心中都有屬於自己的一首歌，所以創作歌詞對多數學生而言，應該是有趣且想要學習的。但在創作上，有一些原理原則是比較枯燥乏味，卻又必須知道的知識，這時可透過一些互動或簡化的過程，釐清學生的困惑。本章針對歌詞用韻歸納整理四種常見的模式，以及數種押韻的小技巧，分別是每句押韻、間隔式押韻、分段轉韻與相近音押韻。每句押韻和間隔式押韻是針對旋律停頓處押韻的疏密度而言，密則情感濃厚，疏則情感平和，轉韻則是代表歌詞情緒轉變，通常是由平和轉到濃厚。相近音是現代作詞人常用的方式，藉由相近語音去進行通押，讓押韻變得較為寬鬆，也較有變化。

其他小技巧如同一字一韻到底，也就是舊稱獨木橋體的押韻方式，還有用兩種不同韻母雙軌並進的雙韻押韻，在句中進行藏韻，這些不同的押韻方式，都會使得歌詞展現出的不同情感濃度。

除此之外，如何讓學生對押韻有更深的理解，可從古典詩詞去進行連結，讓學生知道過去的詩詞也是使用同樣的方法來押韻，讓他們不只參考現今的歌詞創作，也可以借鑒古代韻文，激發更多想像力。老師在授課時，可以將過去的用韻理論融入現代的認知條件中，讓學生在理解上不會有差異或不清楚的情況，最後，可以透過遊戲讓學生練習，並安排循序漸進的習作，讓他們從課室到課後都有創作的機會，使歌詞用韻變得稍具趣味，且讓學生在學習上有系統脈絡可循。

# 第二章
# 歌詞創作常見結構與謀篇

## 一、前　言

　　歌詞之所以能成為一種特殊的文學體製，就在於與詩歌、散文、小說有一定程度的區別。在創作歌詞的過程，有必須配合的前提。第一，歌詞是依附音樂而生，是必須配合音樂旋律填製，而流行音樂有其大致的架構，這與古典音樂又有所不同，所以需按照這個模式進行創作。第二，歌詞需要引領流行，若不適度加入讓閱聽眾能記憶的文句，歌詞就不算成功。所以設計記憶點對歌詞而言相對重要。第三，歌詞雖然是韻文學的一種，但不能像現代詩那般抽象難懂，它必須具備一定的通俗性。也因此即使脫離音樂，文字內容還是需要具備可讀性。第四，如上所言，歌詞是韻文的一環，再加上押韻是讓歌手便於記憶歌詞的方法，也是歌曲進行中得以暫時休息換氣的地方，基本上歌詞是必須押韻，押韻凌亂或不押韻的作品，也會讓歌者造成困擾。以上是創作歌詞的四個基本元素。

　　針對「配合音樂」這個元素而言，因為音樂與歌詞是共生關係，所以歌詞創作必須配合音樂，兩者結合下必須達到和諧穩

妥，曲詞才得以相輔相成。盡可能不要出現快樂的旋律，填下悲傷的歌詞，反之亦然。過去有幾首歌，恰好犯了前述弊病，如邁克・歐菲爾德的〈Moonlight Shadow〉與王麟的〈傷不起〉，均是曲風輕快動人，但詞意卻十分悲傷。雖然創作者主要利用樂曲與歌詞的反差性，創造特殊的聆聽感受，但曲調與聲情不吻合的情況下，容易產生聽覺上的突兀。高反差的設計，亦是有成功的範例，例如胡彥斌〈婚禮進行曲〉，在進入副歌時加入熟悉的〈結婚進行曲〉旋律，填下：

> 噹……噹……這婚禮怎麼那麼悲傷
> 我流著淚雙手使勁鼓掌
> 噹……噹……我聽到愛情鐘聲在響
> 一杯又一杯喝醉了　我才會變得高尚[1]

將本來歡快的結婚之歌，變成心碎的旋律，如此設計的確能引發記憶效果。

另外在旋律的流動，與文字的配合上，在華語歌詞還需留意三、四聲的字音運用。是作詞人李格弟（即詩人夏宇）指出：

> 創作歌詞要講究旋律與字的四聲的咬合度，避免出現同音字（或諧音字）、唱不出來的字，以及唱出來聽不懂的字。[2]

---

[1]　胡彥斌：《男人歌》（北京：華納國際音樂公司，2007）。

[2]　〈夏宇 vs.李格弟：一手寫詩，一手寫詞〉，《誠品好讀》第 45 期（2004年 7 月），轉引網址：https://www.ptt.cc/man/HsiaYu/DF83/M.12293245 29.A.743.html。

歌詞中盡量不要出現諧音字句，例如張洪量〈你知道我在等你嗎〉一曲，常會被開玩笑是在唱「等你媽」或「瞪你媽」，這是旋律與聲調沒有搭配好，又犯下諧音字的缺失；另外萬芳〈猜心〉一詞，主歌第一段「四方屋裡／什麼都沒有／只有被你關／進來的落寞／你在牆角獨坐／心情的起落／我無法猜透」[3]，其中「只有被你關進來的落寞」一句，依照旋律會停頓在「關」字上，造成文字句意被切割，這是作詞人創作時，應反覆聆聽旋律，避免句意在旋律頓點上產生割裂。再看林俊傑〈學不會〉的主歌第二段「才發現愛不代表一切／再真心也會被阻絕／這世界天天有詭雷／隨時會爆裂」[4]，「詭雷」一詞，若不看歌詞文字，是無法透過歌者演繹來直接瞭解詞義，這便是夏宇所言「唱出來聽不懂的字」。所以填詞者需要具備節奏感、音感等辨識調節能力，才能避免在填詞上的缺失。

本章繼續析論有關歌詞體製部分，繼常見用韻模式，對歌詞在結構上不同的組成進行分析，歌詞配合音樂，有其常用的模式，而每種模式亦有它的歷史痕跡與表現方式，以下分節說明。

## 二、常見歌詞結構分析

一首歌的組成，就像一篇文章，是必須具有結構的。文章是起承轉合，旋律的脈絡也需要有變化。以古詞曲來說，古典詞一開始短小精緻，因為它所使用的場合，是文人在歌樓酒館中，拿

---

[3] 萬芳：《真情》（臺北：滾石國際音樂公司，1992）。

[4] 林俊傑：《學不會 Lost N Found》（臺北：華納國際音樂公司，2011）。

來助興的小曲子，旋律不用長，因為多半是要即席創作，所以小令是最適合用來當場表現才華的曲子。漸漸文人有意識填詞，也希望曲子能有所變化，於是文人開始自度歌曲，而旋律上也隨之擴張。到了元代，小令作品已經不能滿足當下的表演，慢慢組合成套曲，擴張的幅度又比起詞的長調更為巨大，旋律的變化也相對更多元。在流行歌詞的演進史當中，也是接近的，可從歌詞史的角度去理解結構的演變。

　　若舉古今的詞作相比，亦可以看到模仿的痕跡，尤其是熟稔古典詩詞的填詞家更是。以瓊瑤女士為例，她填寫的〈我心已許〉（詞：瓊瑤／曲：陳耀川）：

> 猶記小橋初見面　　柳絲正長　　桃花正豔
> 你我相知情無限　　雲也淡淡　　風也倦倦
> 執手相看兩不厭　　山也無言　　水也無言
> 萬種柔情都傳遍　　在你眼底　　在我眉尖
> 我心已許終不變　　天地為證　　日月為鑑[5]

這首歌的結構是屬於兩段主歌再加一段副歌組合而成，副歌的形式相當簡單，就是「我心已許終不變／天地為證／日月為鑑」旋律演唱兩遍。若扣除掉副歌，其實這首歌的創作手法則完全仿效古詞〈一翦梅〉而來。並陳蔣捷〈一翦梅〉作一比較：

---

[5]　電視劇原聲帶：《梅花三弄電視主題曲全集》（臺北：飛碟企業公司，1993）。

一片春愁待酒澆。江上舟搖。樓上帘招。

秋娘度與泰娘嬌。風又飄飄。雨又蕭蕭。

何日歸家洗客袍。銀字笙調。心字香燒。

流光容易把人拋。紅了櫻桃。綠了芭蕉。[6]

〈一翦梅〉是屬雙調不換頭的結構形式，也就是這首歌將一段旋律唱兩遍。古代的歌曲並沒有像現今的流行歌曲那樣複雜，變化並不大。除了結構相近之外，其實瓊瑤也在句型上巧妙運用了〈一翦梅〉的定型。〈一翦梅〉在四字句所運用的句型從南宋以降，以定型為疊字體如「風又飄飄，雨又蕭蕭」、「紅了櫻桃，綠了芭蕉」等技巧，而〈我心已許〉中「雲也淡淡／風也倦倦」、「山也無言／水也無言」等句，都可看出借鑒的痕跡。

再者，流行歌曲的結構常有循環往復的效果，這一點也與傳統文學《詩經》頗有關聯。《詩經》一首詩的組成，通常為三章的結構，例如〈蒹葭〉：

蒹葭蒼蒼，白露為霜。所謂伊人，在水一方。

溯洄從之，道阻且長；溯游從之，宛在水中央。

蒹葭萋萋，白露未晞。所謂伊人，在水之湄。

溯洄從之，道阻且躋；溯游從之，宛在水中坻。

蒹葭采采，白露未已。所謂伊人，在水之涘。

溯洄從之，道阻且右；溯游從之，宛在水中沚。[7]

---

6　唐圭璋主編：《全宋詞》（北京：中華書局，1998），冊 5，頁 3441。

7　《詩經》，收錄於〔清〕阮元校印：《十三經注疏》（臺北：藝文印書館，2001），頁 236。

此詩共三章，每一章的結構均相同，因此營造出「迴環復沓」的效果，這樣的組成，通常會出現在流行歌曲的副歌當中。副歌是一首歌的核心，而流行歌曲的特色便是易唱易記，悅耳且簡單重複的旋律，會讓閱聽眾印象深刻。

　　本章針對常見歌詞結構進行探討，在王佑貴《王佑貴教你寫詞作曲》一書中有專章談到結構，他將結構分為二段體、三段體、多段體、迴旋體、復二部曲式、復三部曲式、變奏曲式等類別，[8]王氏分類較為複雜，筆者整理歸納五種結構模式包括：基本式、二段主歌式、二段主副歌式、過渡句（結尾句）變化式、副歌提前式等，以下分點說明。

## （一）基本式

　　流行歌曲為求旋律易記，歌詞簡明，在旋律的結構上不出幾種模式，基本的結構大約由以下數種條件組合而成：

> 「前奏」→「A 主歌」→「C 過渡句（或稱過門、橋段、插句）」→「B 副歌（包含 E 記憶點）」→「間奏」→重複一次主歌或副歌→「尾奏」。

最基本的結構便是：「主歌＋副歌（A＋B）」這一種。此結構以主歌結束直接接續副歌，然後套用模式輪唱二至三遍，例如臺語歌〈四季紅〉（詞：李臨秋／曲：鄧雨賢）主歌：

---

**8**　王佑貴：《王佑貴教你寫詞作曲》（北京：人民教育出版社，2015），頁 192-230。

　　　　春天花吐清香　雙人心頭齊震動
　　　　有話想要對你講　不知通也不通

結束馬上銜接副歌：「叨一項／敢也有別項／目吱笑／目睭講／你我戀花朱朱紅」，以此結構，將春夏秋冬四季各唱一輪。

　　　　夏天風　正輕鬆　雙人坐船要遊江
　　　　有話想要對妳講　不知通也不通
　　　　叨一項　敢也有別項　肉紋笑　目睭降　水底日頭朱朱紅
　　　　秋天月　照紗窗　雙人相好有所望
　　　　有話想要對妳講　不知通也不通
　　　　叨一項　敢也有別項　肉紋笑　目睭降　嘴唇胭脂朱朱紅
　　　　冬天風　真難當　雙人相好不驚凍
　　　　有話想要對妳講　不知通也不通
　　　　叨一項　敢也有別項　肉紋笑　目睭降　愛情熱度朱朱紅[9]

這種方式較為呆板重複，在 60-70 年代的歌曲結構，常是這種形式出現，例如鄧麗君〈你怎麼說〉（詞：田雨／曲：古月）：

　　　　我沒忘記你忘記我　連名字你都說錯
　　　　證明你一切都是在騙我　看今天你怎麼說
　　　　你說過兩天來看我　一等就是一年多

---

9　見「三月迎春・四月望雨——紀念臺灣歌謠之父鄧雨賢先生特展」網站，
　　網址：http://archives.lib.ntnu.edu.tw/exhibitions/DengYuShian/si.jsp。

　　三百六十五個日子不好過　　你心裡根本沒有我
　　把我的愛情還給我[10]

前四句是主歌，轉折後接副歌，是基本的一主一副的結構；另一首〈千言萬語〉（詞：古月／曲：爾英）：「不知道為了什麼／憂愁他圍繞著我／我每天都在祈禱／快趕走愛的寂寞／那天起／你對我說／永遠的愛著我／千言和萬語／隨浮雲掠過」[11]，一樣前四句是主歌，後五句是副歌。因為歌曲通常旋律短小，有時會改易歌詞如〈四季紅〉一般，或者是反覆詠唱相同歌詞，然而現在的流行歌曲已較少使用此結構。

## （二）二段主歌式

　　二段主歌的基本結構是：「主歌 1＋主歌 2＋副歌（A1＋A2＋B）」。即連續兩段主歌後，才接續副歌的旋律，通常二段主歌式的結構會直接重唱一輪，例如萬芳〈新不了情〉兩段主歌：

　　心若倦了　淚也乾了　這份深情　難捨難了
　　曾經擁有　天荒地老　已不見你　暮暮與朝朝

　　這一份情　永遠難了　願來生還能　再度擁抱
　　愛一個人　如何廝守到老　怎樣面對一切　我不知道[12]

---

10　鄧麗君：《在水一方》（臺北：寶麗金唱片公司，1980）。
11　鄧麗君：《《彩雲飛》電影原聲帶》（臺北：麗風唱片公司，1972）。
12　萬芳：《新不了情電影原聲帶》（臺北：滾石國際音樂公司，1993）。

兩段主歌結束後，馬上接續副歌「回憶過去／痛苦的相思忘不了
／為何你還來撥動我心跳／愛你怎麼能了／今夜的你應該明瞭／
緣難了／情難了」，通常這個結構會反覆詠唱副歌多次，來達到
流行歌曲約三到五分鐘的長度。再舉劉若英〈很愛很愛你〉一詞
兩段主歌：

> 想為你做件事　讓你更快樂的事
> 好在你的心中埋下我的名字
> 求時間　趁著你　不注意的時候
> 悄悄地　把這種子釀成果實
>
> 我想她的確是　更適合你的女子
> 我太不夠溫柔優雅成熟懂事
> 如果我　退回到　好朋友的位置
> 你也就　不再需要為難成這樣子[13]

這首歌的基本結構也是兩段主歌式，但它是較後期的歌曲，所以
這首歌的作詞人，選擇在重複演唱的部分，再增加一段主歌，等
於有第三段主歌（A3），再將副歌歌詞改易局部地方，看起來
則略有變化。二段主歌式雖比第一種基本式再有變化一些，但已
無法承載現今流行歌詞的新變。

---

[13] 劉若英：《很愛很愛你》（臺北：滾石國際音樂公司，2000）。

## （三）二段主副歌式

此種形式，是流行歌曲中最常見的結構，也就是：「主歌 1
＋主歌 2＋副歌 1＋副歌 2（A1＋A2＋B1＋B2）」；有時也會
改變成「主歌 1＋副歌 1＋主歌 2＋副歌 2（A1＋B1＋A2＋
B2）」，或者是在副歌 2 後，又加了一段主歌 3，再回到副歌 1
＋副歌 2。不管怎麼排列組合，整體結構就是兩段主歌，兩段副
歌。例如王菲〈旋木〉：

> 擁有華麗的外表和絢爛的燈光
> 我是匹旋轉木馬身在這天堂……
> 我忘了只能原地奔跑的那憂傷
> 我也忘了自己是永遠被鎖上……
>
> 奔馳的木馬　讓你忘了傷　在這一個供應歡笑的天堂……
> 旋轉的木馬　沒有翅膀　但卻能夠帶著你到處飛翔……[14]

此結構最常見的定型，就是副歌的首句會點題，或者設計記憶
點，來增深歌曲的印象，讓閱聽眾能夠透過副歌反覆詠唱的狀
況，去記住這首歌的歌詞與旋律。再看田馥甄〈還是要幸福〉
（詞：徐世珍、司魚／曲：張簡君偉）副歌：

> 你還是要幸福　你千萬不要再招惹別人哭
> 所有錯誤從我這裏落幕　別跟著我　銘心刻骨

---

[14]　王菲：《將愛》（臺北：台灣索尼音樂娛樂公司，2003）。

> 你還是要幸福 我才能確定我還得很清楚
>
> 確定自己再也不會佔據 你的篇幅……[15]

這首歌一樣屬於 A1＋A2＋B1＋B2 的結構，但它回到重複的節奏時，多了 A3 的歌詞，讓歌詞的情節更為完整，敘述也相對詳盡。周華健〈花心〉（詞：厲曼婷／曲：喜納昌吉）則是另一種組合：

> 花的心藏在蕊中 空把花期都錯過
>
> 你的心忘了季節 從不輕易讓人懂
>
> 為何不牽我的手 共聽日月唱首歌
>
> 黑夜又白晝 黑夜又白晝 人生悲歡有幾何
>
> 春去春會來 花謝花會再開
>
> 只要你願意 只要你願意 讓夢劃向你心海
>
> 花瓣淚飄落風中 雖有悲意也從容
>
> 你的淚晶瑩剔透 心中一定還有夢……
>
> 春去春會來 花謝花會再開
>
> 只要你願意 只要你願意 讓夢劃向你心海[16]

此首歌則是以 A1＋B1＋A2＋B2 的方式呈現。不管是任何一種呈現方式，都是屬於四段旋律的不同組成。

---

15 田馥甄：《My Love》（臺北：華研國際音樂公司，2011）。

16 周華健：《小天堂》（臺北：滾石國際音樂公司，1996）。

## （四）過渡句（結尾句）變化式

　　此類的結構可以從兩個方向來討論，為了因應求新求變的流行樂壇，有些作曲家就從二段主副歌的模式，再做變化，讓樂曲的走向不至於太單調，於是從兩個角度來增加，一種是加入過渡句，主要結構呈現：「主歌 1＋主歌 2＋過渡句（bridge）＋副歌（A1＋A2＋C＋B）」。此結構最接近創作文章的「起承轉合」，過渡句是從主歌過渡至副歌的幾句歌詞，通常會把情緒從平穩的主歌，轉到激昂的副歌，所以過渡句本身像是一段山坡，要慢慢爬至頂峰的過程，例如張雨生〈我的未來不是夢〉（詞：陳家麗／曲：翁孝良）：

> 你是不是像我在太陽下低頭　流著汗水默默辛苦的工作
> 你是不是像我就算受了冷漠　也不放棄自己想要的生活
> ……
> <u>因為我不在乎別人怎麼說　我從來沒有忘記我</u>
> <u>對自己的承諾　對愛的執著</u>
> 我知道　我的未來不是夢　我認真的過每一分鐘
> 我的未來不是夢　我的心跟著希望在動……[17]

此曲結構便是兩段主歌，中間有過渡句：「因為我／不在乎／別人怎麼說／我從來沒有忘記我／對自己的承諾／對愛的執著」，其中「對愛的執著」這句就漸漸跨越至副歌的聲線高度。胡楊林〈香水有毒〉（詞曲：陳超）也是一樣的作法：

---

[17]　張雨生：《自由歌》（臺北：飛碟企業公司，1994）。

也是這個被我深愛的男人　　把我變成世上最笨的女人

他說的每句話我都會當真　　他說最愛我的純

我的要求並不高　　待我像從前一樣好

可是有一天你說了同樣的話　　把別人擁入懷抱

你身上有她的香水味　　是我鼻子犯的罪

不該嗅到她的美　　擦掉一切陪你睡……[18]

引文畫線處，即是所謂過渡句，功能主要也是將聲線拉抬至副歌的高度，將主歌與副歌作一適切的過渡。

　　然而過渡句不一定只接在主歌後面，例如那英〈征服〉、方炯鑌〈壞人〉，歌詞裡的過渡句都是唱完副歌後才出現，端看樂曲的安排。以方炯鑌〈壞人〉為例，歌曲的過渡句在：「三個人從不對等／總有個人必須犧牲／那永恆／就等他帶你完成」[19]這一句是接在主副歌都演唱過後，才出現的一段旋律，目的是在讓反覆歌唱的副歌不會聽起來太單調。

　　另一種是加入結尾句，主要結構呈現：「主歌 1＋主歌 2＋副歌＋結尾句（A1＋A2＋B＋C）」。加入結尾句，主要是想要增加歌曲尾韻的無限延伸性。如五月天的〈溫柔〉（詞曲：阿信）：

走在風中　　今天陽光　　突然好溫柔

天的溫柔　　地的溫柔　　像你抱著我

18　胡楊林：《香水有毒》（北京：太格印象文化傳播公司，2006）。

19　方炯鑌：《好人？！A-bin》（臺北：喜歡唱片公司，2008）。

然後發現　你的改變　孤單的今後　如果冷　該怎麼度過
……
不知道　不明瞭　不想要　為什麼　我的心
那愛情的綺麗　總是在孤單裡　再把我的最好的愛給你
……
我給你自由　我給你自由　我給你自由　我給你自由
我給你全部全部全部　全部自由
Oh…這是我的溫柔　這是我的溫柔　還你你的自由　還你
你的自由[20]

〈溫柔〉一曲，主要結構為：A1＋A2＋B1＋B2＋A3＋C，此處
的 C 代表的是結尾句。結尾句所呈現的效果，即是把這首歌的
精神「分手成全是我表現的溫柔」此種訊息，用低迴反覆的方式
歌唱，讓整首歌的餘韻無窮。五月天很多歌曲的設計，都有加入
結尾句來做效果，包括〈如煙〉、〈知足〉、〈我不願讓你一個
人〉、〈步步〉、〈乾杯〉等。

## （五）副歌提前式

　　最後一種常見的歌曲結構，是將副歌提前來唱，主要的結構
為：「副歌＋主歌 1＋主歌 2＋副歌（B＋A1＋A2＋B）」，目
的是要在一開始就能夠吸引眾人目光，先發制人，將高潮提早推
往前，把副歌在進歌時就先演唱一遍，加深聽眾對歌曲的印象，
如上述提及的五月天〈乾杯〉（詞曲：阿信）一曲，即是如是作

---

[20] 　五月天：《愛情萬歲》（臺北：滾石國際音樂公司，2000）。

法：

會不會　有一天　時間真的能倒退

退回　你的我的　回不去的　悠悠的歲月

也許會　有一天　世界真的有終點

也要和你舉起回憶釀的甜　和你再乾一杯

如果說　要我選出　代表青春　那個畫面

浮現了　那滴眼淚　那片藍天　那年畢業

那一張　邊哭邊笑　還要擁抱　是你的臉

想起來　可愛可憐　可歌可泣　可是多懷念……[21]

〈乾杯〉的主歌較接近 RAP 的演唱方式，所以不容易馬上吸引人，所以此歌的作法將副歌輕快的節奏提前，使用倒敘手法來進行描述。其他薛岳〈機場〉、李玟〈真情人〉、盧廣仲〈我愛你〉、梁靜茹〈崇拜〉、林俊傑〈因你而在〉等，均是副歌提前的作品。再舉〈因你而在〉（詞：王雅君／曲：林俊傑）為例：

我為你心跳　我為你祈禱　因為愛讓我們能遇到

因為你開始燃燒　痛才慢慢治療

我要和你擁抱　牽你的手一起去奔跑

你存在的這一秒　會不會是我依靠

---

**21**　五月天：《第二人生》（臺北：相信音樂國際公司，2011）。

給我的微笑　全都記在腦海了　變成快樂的符號
節奏在跳躍　這是戀愛的預兆　挑動我每一個細胞
天亮才睡覺　讓我思緒都顛倒　這次我不想放掉
防備全關掉　只許你無理取鬧　慢慢走進你的步調……[22]

這首歌為當年專輯的主打歌，副歌有設計一段舞蹈動作，再加上副歌活潑動人，所以這首歌發行不久，副歌的部分傳唱度頗高，這也是此種結構的一種效果所在。

　　流行歌曲的變化極大，上述只是常見的結構，亦有一些罕見如一段式的表現方法，也就是沒有明顯的主歌副歌，例如葉蒨文的〈瀟灑走一回〉：「天地悠悠／過客匆匆／潮起又潮落／恩恩怨怨／生死白頭／幾人能看透／紅塵啊滾滾／癡癡啊情深／聚散終有時／留一半清醒／留一半醉／至少夢裡有你追隨／我拿青春賭明天／你用真情換此生／歲月不知人間／多少的憂傷／何不瀟灑走一回」[23]整段旋律一體成形，並沒有主副歌的段線，又如鄧雨賢〈望春風〉、余天〈榕樹下〉，兒歌的寫作也多屬一段式的結構。當然，也有綜合運用的，如黃大煒〈你把我灌醉〉（詞：姚若龍／曲：黃大煒）：

（主歌1）
開　往城市邊緣開　把車窗都搖下來　用速度換一點痛快
孤單　被熱鬧的夜趕出來　卻無從告白

---

22　林俊傑：《因你而在》（臺北：華納國際音樂公司，2013）。
23　葉蒨文：《瀟灑走一回》（臺北：飛碟企業公司，1991）。

是你留給我的悲哀

（過渡句）
哦　愛　讓我變得看不開　哦　愛　讓我自找傷害

（副歌）
你把我灌醉　你讓我流淚　扛下了所有罪　我拼命挽回
你把我灌醉　你讓我心碎　愛得收不回　嗯～

（主歌2）
猜　最好最壞都猜　你為何離開　可惜永遠沒有答案
對我　你愛得太晚　又走得太快　我的心你不明白

（結尾句）
我夢到那裡你都在　怎麼能忘懷
你那神秘的笑臉　是不是說　放不下你是我活該[24]

這首歌的旋律結構在當年是相對活潑靈動，使用 A1＋C＋B＋A2＋D 的結構，讓整首歌曲的脈絡變化很大，最後在結尾句選擇使用高八度的音階演唱，造成強烈的震撼感，這都可算是當年流行樂壇的創舉。

---

[24] 黃大煒：《手下留情》（臺北：鄉城唱片公司，1994）。

# 三、歌詞主副旋律謀篇分析

在講述完結構的分類後，課程會配合對於主歌和副歌的寫作要點進行說明，不論使用哪種結構進行樂曲旋律的創作，歌詞的呈現主要還是得有個明確的主題，內容毋須涵蓋太廣，包山包海。在此節中，會針對謀篇進行說明，列點如下：

## （一）主副歌的謀篇設計

主副歌的寫作，有需要注意的地方，例如主歌的第一句與副歌不斷重複的那一句，最好能細心經營，因為入歌的第一句有「定調」，以及決定歌曲好壞的特殊位置，若可引人入勝，自然就能獲得聽眾的喜愛；另外畫龍點睛的句子，適合放在副歌裡使用，因為副歌才是整首歌反覆詠唱的主要旋律。

在主副歌寫作的安排上，最好讓主歌鋪陳畫面或陳述故事，讓副歌主攻情感，畫面詞句與情感詞句份量應該對等相當。主歌做好情緒的鋪陳，帶有故事性的歌詞，比較不容易令人感覺陳舊無趣；副歌唱出整首歌的靈魂，將情緒的濃度拉至最高。當然，若在結構上要做更多變化，便可使用過渡句或結尾句來營造起承轉合的效果，讓過渡句彰顯特別要凸顯的情緒，用結尾句來強化結尾道不盡的情愫，使整首歌更具生命力。以郭靜〈下一個天亮〉（詞：姚若龍／曲：陳小霞）為例：

> 用簡單的言語　解開超載的心
> 有些情緒　是該說給　懂的人聽
> 你的熱淚　比我激動憐惜　我發誓要更努力　更有勇氣

等下一個天亮　去上次牽手賞花那裡散步好嗎
有些積雪會自己融化　你的肩膀是我豁達的天堂……[25]

這首歌詞，即是典型先敘述，再抒情的作品。整首歌詞帶有些許哲思性，到了副歌，加入了問句，營造出對話感，並且使用長句來鋪陳，看似口語，卻相對生動。最後再以過渡句彰顯歌詞裡面描述的要角，用溫暖正向的詞句，設定出暖男／女的形象。這首歌亦是常見的副歌首句即為歌名，讓人可以印象深刻。

　　歌詞宜簡單平順不複雜為前題，例如副歌歌詞若重覆多次，也不要刻意讓歌詞變化太大，包羅萬象不見得是好事，反而給歌手難以記憶，讓聽眾有錯亂的感覺。所以寫好歌詞時，試著自己開口演唱，評估是否有讓人聽不懂的字句，若別人聽不懂你在唱什麼，那麼這些文字或許比較適合當案頭文學，而不適合放在流行音樂中。

## （二）記憶點設計

　　上述已提及，一首歌需要有令人印象深刻之處，這也是筆者提出流行歌詞必須具備的四大元素，包括：配合音樂、有可讀性、有記憶點與必須押韻。[26]歌詞是伴隨著音樂而生，在旋律的基礎下，填製適合的文字，讓音樂的樂性透過字詞表達出來。雖是依聲填詞，仍不可屈就音樂節拍，而填製出不可閱讀的文句，換言之，單就文字而言，歌詞應該如詩歌一般，脫離音樂仍可閱

---

25　郭靜：《下一個天亮》（臺北：福茂唱片音樂公司，2008）。

26　實踐大學應用中文學系：《現代生活應用文（增訂二版）》（臺北：五南圖書出版公司，2016），頁 237-240。

讀。而與結構謀篇最有關聯者，便屬歌詞需要製造出令人有記憶
之處，也就是俗稱的「記憶點」。記憶點的特色，就是必須讓聽
眾每每聆聽到該段旋律，便可隨樂唱詞。一首理想的歌詞，押韻
亦是必須的，相關議題詳參第一章「歌詞創作常見用韻模式」。
若能掌握好這四項要素，對於填寫歌詞一事，則非難事。

　　記憶點（hook）通常都會是在副歌的第一句，不論是抒情或
快歌，如「啊多麼痛的領悟」、「你是我的小阿小蘋果」、「我
和你吻別／在無人的街」，副歌的第一句是歌曲轉入抒情導向的
第一句歌詞，有承先啟後的功用，再加上副歌第一句通常兩段副
歌都會重複，則出現一種反覆詠歎的效果，如張惠妹〈聽海〉
（詞：林秋離／曲：涂惠源）：

> 聽　海哭的聲音　嘆息著誰又被傷了心　卻還不清醒
> 一定不是我　至少我很冷靜
> 可是淚水　就連淚水　也都不相信
>
> 聽　海哭的聲音　這片海未免也太多情　悲泣到天明
> 寫封信給我　就當最後約定
> 說你在離開我的時候　是怎樣的心情[27]

這種形式的記憶點設計是歌詞裡最常見的方式，當然還有一種是
把記憶點放在主歌當中，例如周興哲〈如果雨之後〉（詞：周興

---

[27]　張惠妹：《Bad Boy》（臺北：豐華唱片公司，1997）。

哲、吳易緯／曲：周興哲）主歌：

> 如果雨之後　淚還不停流　如果悲傷後　眼神更執著
> 那一雙不能牽的手　那疼愛已無人簽收
> 像片雲奔走在天空沒盡頭
>
> 如果雨之後　心還是嫉妒　如果悲傷後　我少了溫度
> 不想要誰將你呵護　可什麼我都留不住
> 我們還沒結束　我好不服輸[28]

　　將記憶點放在主歌的第一句，亦是用來強化認知。這類歌早在費玉清的〈晚安曲〉便已使用，〈晚安曲〉的第一句即是「讓我們互道一聲晚安」，既點題，又讓人印象深刻。還有一種形式，是營造諧趣，或者透過簡單的語詞，製造出便於歌唱的效果，如周杰倫〈雙截棍〉中的「快使用雙截棍／哼哼哈兮」、〈霍元甲〉的數個「霍」字、〈牛仔很忙〉的數句「不用麻煩了」，以及李玟〈DI DA DI〉裡不斷重複的「DI DA DI」，這些歌都會讓人即使不會唱整首歌，到了相關的旋律時，也可以跟著唱某段歌詞。

　　記憶點的設計有兩個重點，第一，有些歌詞讓人印象深刻，不一定是副歌的記憶點，而是提出了某種感想或心得，讓人同感共鳴，或是用一些特別的形容方式令人驚豔。也許其他的字句都不是太特別，一首歌能出現一兩句畫龍點睛的文字，歌曲自有他成功的條件。第二，副歌主要的句子一定要好唱，副歌的詞唱進

---

[28]　周興哲：《如果雨之後》（臺北：台灣索尼音樂娛樂公司，2017）。

旋律中，必須順暢，斷句要自然，做到聽眾不看歌詞也知道副歌在唱什麼，自然容易跟著唱，在 K 歌的年代裡，記憶點是讓歌曲大紅的重要關鍵。

# 四、單元教學設計與習作安排

在講授歌詞結構該單元時，筆者會採取某種連結或活動，讓學生較更容易理解主副歌或者是結構上的問題，以下就教學設計與習作設計列點說明。

## （一）教學設計

結構教學中，會從兩個方向進行引導，一是從古代詞曲進行連結，告訴學生有許多旋律在古代已經有類似的結構，今人有可能向古人借鏡，得到創作靈感，另外則是透過活動，讓他們瞭解主歌副歌創作歌詞的差別。

### 1.向古人借素材

現代人在填寫歌詞的諸多技巧，多是向古人借鏡所得。包括歌詞中的歌名、結構、用韻、修辭、對仗等，都是前有所承，尤其可以從古典詞、曲去觀察。舉流行樂界曾討論的「三三七結構」歌曲為例，即一段旋律填詞時以「○○○／○○○／○○○○○○○」的結構填製，此種組合模式，因為旋律活潑，廣受閱聽眾喜愛，且歌唱時也較琅琅上口。如張宇〈用心良苦〉：「你說你／想要逃／偏偏註定要落腳」、梁靜茹〈燕尾蝶〉：「你是火／你是風／你是織網的惡魔」、王啟文〈老鼠愛大米〉：「我

愛你／愛著你／就像老鼠愛大米」。[29]三三七結構在古詞中便已存在，例如〈長相思〉：「汴水流，泗水流，流到瓜洲古渡頭。」[30]亦或是〈鷓鴣天〉：「從別後，憶相逢，幾回魂夢與君同。」[31]均是以此結構形成一種特色。而甚至有部分歌曲的體製，即直接仿照詞牌的體製進行創作，如黃乙玲〈長相思〉（詞：邱鴻螢／曲：林遠明）：

月光眠　滿天星　水池鴛鴦跟相隨

月暗眠　風雨起　海邊孤鳥聲哀悲

寂寞眠　心空虛　惦在窗邊珠淚滴

相思眠　真無奈　戀戀不捨情難離

千重山　萬重水　白雲飄飄叨位去

月圓時　期待你　心愛何時再團圓[32]

以及陳思思〈山一程，水一程〉（詞：瓊瑤／曲：項仲為）：

山一程　水一程　柳外樓高空斷魂

馬蕭蕭　車轔轔　落花和泥輾作塵

---

29　張宇：《用心良苦》（臺北：歌林天龍音樂事業公司，1993），作詞：十一郎，作曲：張宇。梁靜茹：《燕尾蝶：下定愛的決心》（臺北：滾石國際音樂公司，2004），詞曲：阿信。王啟文：《老鼠愛大米》（臺北：百代唱片公司，2004），詞曲：楊臣剛。

30　曾昭岷、曹濟平、王兆鵬、劉尊明編：《全唐五代詞》（北京：中華書局，1999），上冊，頁74。

31　唐圭璋主編：《全宋詞》，冊1，頁225。

32　黃乙玲：《出去走走》（臺北：福茂唱片音樂公司，2003）。

風輕輕　水盈盈　人生聚散如浮萍

夢難尋　夢難平　但見長亭連短亭

山無憑　水無憑　萋萋芳草別王孫

雲淡淡　柳青青　杜鵑聲聲不忍聞

歌聲在　酒杯傾　往事悠悠笑語頻

迎彩霞　送黃昏　且記西湖月一輪

山一程　水一程　柳外樓高空斷魂

迎彩霞　送黃昏　且記西湖月一輪[33]

黃乙玲詞曲從歌名上即可辨識出作詞者有意要模仿古調〈長相思〉，作一首新的流行歌曲，雖然在作法上跟傳統的〈長相思〉略有不同，但句式結構的安排已非常接近，而〈山一程，水一程〉為瓊瑤所填製，瓊瑤掌握〈長相思〉在三字句上的表現手法，如疊字、疊詞的運用，更能貼近古詞調的韻味。

## 2.歌詞接龍

在課間亦可安排活動或遊戲，讓學生透過活動去思考結構謀篇需要留意哪些重點。筆者曾設計歌詞接龍式的活動，活動的步驟大約如下：

A.請同學先挑選某個韻母，如ㄢ、ㄚ、ㄜ、ㄥ等，試著從中找出押該韻母的歌詞句子；或者可以請他們從自己最喜歡的一首歌發想，透過該詞押某個韻，往下尋找押同個韻

---

[33] 電視劇原聲帶：《天上人間：還珠格格 3 音樂全紀錄》（臺北：愛貝克思公司，2003）。

的不同歌。

B.找出不同歌曲中，押同韻腳的句子八句。（約 20 分鐘）

C.請他們進行八句歌詞的排列組合（這時已講述過歌詞結構與謀篇安排）

D.請同學上臺唸出自己的作品。

舉實際活動所產出的作品，同學選擇「ㄚ」韻當成目標，選擇了以下八句歌詞，原先的排列為：a.我在青春的邊緣掙扎〈我還年輕〉b.我不想去觸碰你傷口的疤〈斑馬斑馬〉c.什麼時代早已經不想回家〈浪人琵琶〉d.喜歡就啵吧〈啵吧〉e.故事你真的在聽嗎？〈平凡之路〉f.那些說過的話〈是他不配〉g.甘講你不知我愛的只有你／你啊／你啊〈你啊你啊〉h.我的故事都是關於你啊〈紙短情長〉。當進行到 C 步驟時，將八句歌詞重新排列組合為：

我在青春的邊緣掙扎　什麼時代早已經不想回家

那些說過的話　我不想去觸碰你傷口的疤

故事你真的在聽嗎？　我的故事都是關於你啊

甘講你不知我愛的只有你　你啊　你啊　喜歡就啵吧

學生一開始並不知道有 C 這個步驟，所選擇的歌詞都屬隨機得來。重新組合是考驗他們對句與句之間的關聯與和諧度，也讓學生去思考，主歌和副歌的情緒該怎麼安排，透過這個活動可以進行歌詞結構組合練習。

## （二）習作安排

在結構與謀篇這個單元中，會進行以下幾種習作，可讓他們在課堂或課後做其他練習，包括「副歌練習」、「吸睛廣告歌」、「主題曲練習」三種。

### 1.副歌練習

此練習會建議在課間進行，透過一首不陌生的作品，反覆播送副歌，讓學生按照該段旋律去設想一段新的歌詞，可能需要給出一些限制，例如不可使用原曲歌詞的押韻，如該歌押尢韻，學生則不可使用尢韻來創作；或者是原本這首歌是在寫愛情，就把主題設定為友情或其他，讓他們不能照著原來歌詞去調整。透過大量這方面的練習，其實是有助於副歌抒情性的撰寫。

### 2.吸睛廣告歌

若有安排習作，可以設定兩種作業，讓他們思考一番。建議以廣告歌為優先，因為廣告歌通常較為短小，可以先練習。這個練習需要請同學自己找一個商品（此商品沒有自己的廣告歌），然後透過現有的旋律（如兒歌）或其他商品的廣告歌，來打造一首可以吸引人目光的廣告歌曲，這個練習的重點在於記憶點的安排。

### 3.主題曲練習

最後一個比較完整的習作，是可以透過主題曲的歌詞習作，讓他們去架構一首完整的歌詞。筆者在進行習作分配時，會設定十位古代知名人物（也可開放學生自選，但要經過老師評估），題目大略為：「任選下列一位歷史人物，假定該人物有相關電影或電視劇將播映，為其設計一首主題曲。歌詞內容依照你對該歷

史人物的瞭解進行書寫，不可過度背離史實。諸葛亮（或三國故事）、王昭君、武則天、李白、楊貴妃、李煜、蘇軾、岳飛、雍正、乾隆、慈禧」這些人物的選定，是因為學生會有現存的歌詞可參考。大約請學生創作出十句歌詞，必須配合押韻和結構謀篇的相關理解。此練習重點在於主歌與副歌撰寫上的掌握。

# 五、結　語

　　流行歌曲廣泛受到大眾的喜愛，每個人心中都有屬於自己的主題曲，所以創作歌詞對多數學生而言，是有趣且想要學習的。在授課必須引導理論原則的過程中，會產生較大的枯燥感，卻又必須讓學生們瞭解，這時可透過活動或簡化的過程，釐清學生的困惑。本章針對歌詞的結構歸納整理出五種常見模式，以及填詞在謀篇上需留意的小技巧，結構分別有基本式、二段主歌式、二段主副歌式、過渡句（結尾句）變化式、副歌提前式等，都各自有時代性，或者有特殊的結構意義。而主副歌的謀篇之道，主歌偏向鋪陳敘述，副歌重視抒情，各司其職；再加上記憶點的設計，才能使歌曲歌詞更動聽。

　　本章也提出幾項活動與上課可依循的方針，包括可讓學生知道，古典詩詞也有現代流行音樂常用的架構，可能是今人借鑒古人所得，讓他們不只參考現今的歌詞創作，也可以借鑒古代韻文，激發更多想像力。再透過活動加深學生們的理解，最後，再透過習作讓學生練習，以循序漸進的方式，讓他們從課室到課後都有創作的機會，增加學習動機，亦使歌詞結構與謀篇稍具趣味，讓學生在學習上有系統脈絡可循。

# 第三章
# 情歌歌詞常見類型與創作手法

## 一、前　言

　　通識教育希冀培養通才學子，不讓學生僅侷限在自己的專業領域，而無法將眼界往外延伸，所以在通識教育的課程中，保留許多文學、藝術類群的選擇。能夠結合「文學」與「藝術」這兩個區塊，又可以受到年輕族群歡迎者，不外乎電影、歌詞這一類趨近於生活的文學藝術載體，其中流行歌曲幾乎是每個人生活中可以唾手可得、接觸文藝的類型。流行歌曲的歌詞需要配合音樂來填寫，展現曲調中的聲情之美；又必須讓文字賦予一定意義，給予閱聽眾理解歌曲的奧妙，進而傳達作詞人投射的生命意涵。在聆聽歌曲、感受歌詞的過程中，獲得某種程度的啟發與共鳴。而流行歌詞將繼散文、新詩與小說之外，漸漸演變成文學的一種體製，這種發展，在過去中國傳統的詞曲韻文曾發生，古詞曲即是從音樂載體慢慢重視文字的經營與創發，成為一代重要的文學代表，而現今的流行歌詞，在未來歷經時間積累後，將成為某一個時期的文學表現。

　　在流行歌詞的世界裡，雖內容涵蓋多元，但有近八成的數量

以「愛情」為主題來開展，此點與唐宋詞的內容比例接近，可見愛情入曲的現象，古今皆然。再以指標性獎項「金曲獎」歷屆最佳作詞人獎項觀察，以 1-30 屆的得獎作品為例羅列如下：

第 01 屆　　張景洲〈針線情〉

第 02 屆　　李安修〈老兵賣冰〉

第 03 屆　　李薇心〈別讓地球再流淚〉

　　　　　　林央敏〈嘸通嫌臺灣〉（臺）

第 04 屆　　林秋離〈我從南方來〉

　　　　　　徐錦凱〈牽阮的手〉（臺）

第 05 屆　　李子恆〈牽手〉

　　　　　　吳念真〈戲棚腳〉（臺）

第 06 屆　　姚若龍〈最浪漫的事〉

　　　　　　路寒袖〈畫眉〉（臺）

第 07 屆　　姚若龍〈永遠相信〉

　　　　　　路寒袖〈思念的歌〉（臺）

第 08 屆　　熊天平、趙俊傑〈火柴天堂〉

第 09 屆　　蔡振南〈花若離枝〉

第 10 屆　　林夕〈臉〉

第 11 屆　　雷光夏〈原諒〉

第 12 屆　　那英〈心酸的浪漫〉

第 13 屆　　方文山〈威廉古堡〉

第 14 屆　　李焯雄〈愛〉

第 15 屆　　宋岳庭〈Life's a struggle〉

第 16 屆　　鍾永豐〈臨暗〉

第 17 屆　　胡德夫〈太平洋的風〉

第 18 屆　　鍾永豐〈種樹〉

第 19 屆　　方文山〈青花瓷〉

第 20 屆　　巫宇軒〈電車內面〉

第 21 屆　　林夕〈開門見山〉

第 22 屆　　李宗盛〈給自己的歌〉

第 23 屆　　武雄〈阿爸的虱目魚〉

第 24 屆　　焦安溥〈玫瑰色的你〉

第 25 屆　　李宗盛〈山丘〉

第 26 屆　　李焯雄〈不散，不見〉

第 27 屆　　吳青峰〈他舉起右手點名〉

第 28 屆　　阿信〈成名在望〉

第 29 屆　　宋東野〈郭源潮〉

第 30 屆　　李宗盛〈新寫的舊歌〉[1]

雖然金曲獎最佳作詞人受評審青睞的作品並不一定為愛情主題
歌，但可以從此名單看出前幾屆仍是以愛情歌詞得獎占多數，22
屆以降雖無愛情歌詞得獎，但幾乎這幾屆中都會有 1-2 首愛情歌
詞入圍，如〈煙花易冷〉、〈艾美麗 愛美麗〉（22 屆）、〈說
到愛〉、〈請你給我好一點的情敵〉（23 屆）、〈阿茲海默〉
（24 屆）、〈尋人啟事〉、〈你給我聽好〉（26 屆）、〈我們
的總和〉（28 屆）、〈連名帶姓〉（29 屆）、〈纖維〉、〈雨

---

[1]　金曲獎設立最佳作詞人獎之初，並未分國語、方言，到 5-7 屆時，獨立
　　　閩南語支項，故有兩個得獎作品。詳參維基百科：https://zh.wikipedia.or
　　　g/wiki/最佳作詞人獎_(金曲獎)。

晴〉（30 屆）等，均是以愛情為討論內容。

　　本章針對流行歌詞中，在愛情主題裡常見的類型，逐一進行分析與討論，課題所分類型包括：（一）直書心曲型：在表情達意上不迂迴將情感說明，文字的呈現也較為直白；（二）甜蜜愛戀型：情歌雖書寫內容大多為分手傷感之作，但仍有一定數量是以呈現熱戀曖昧的情愫為主，此類歌曲曲情較為活潑，文字表現亦相對積極正面；（三）老練講理型：此類情歌內容多半寄託作詞人對於愛情的觀感，透過不同作者的書寫風格，呈現愛情哲學不同的面貌，而講理的顯隱程度，也略有不同；（四）溫雅勵志型：此類歌詞摒棄過往情歌感傷濃度強烈的寫法，以充沛正能量為寫作原則，帶給聽眾較為暖心的感受，是近年來熱門的書寫方向；（五）暗戀自傷型：是較為傳統的情歌表現，此類歌詞呈現的文字情感以哀傷幽怨為主，提供暗戀、失戀者療傷之用；（六）以人事物寫情型：接近古韻文的詠物之作，透過吟詠某人、某事、某物來投射於愛情當中，是借物喻情的主題表現。細節與示例，均在下節提出更具體的討論。

　　此外，在陳述六個類型的實際詞例時，也會分別帶入每類在創作歌詞的表現手法，包含情節設定、用字遣詞與情境營造等方向；最後會另立一節說明講授此單元的教學方法，主要以關鍵字即席創作、類型作詞人創作法則，以及解析金曲獎作詞人入圍作品優劣，並預測得獎作品等活動融入教學之中。

## 二、情歌歌詞常用類型分析與其創作手法（上）

　　在歌詞創作中，有一種作法是屬於直抒胸臆，把自己所感所

想用比較直白的方式表現出來，而表達的方向與強度不同，可以再細分成三個常用的類型，分別是「直書心曲型」、「甜蜜愛戀型」與「老練講理型」。

## （一）直書心曲型

在愛情世界裡，不管是快樂或悲傷的情緒，透過最直白的方式不過度使用修辭或其他寫作技巧，不迂迴曲折地示愛或示哀，即屬此類型歌詞，例如伍佰〈你是我的花朵〉、張惠妹〈好膽你就來〉、〈開門見山〉、那英〈心酸的浪漫〉等。伍佰〈你是我的花朵〉副歌：「喔～妳是我的花朵／我要擁有妳／插在我心窩／喔～妳是我的花朵／我要保護妳／一路都暢通／喔～妳是我的花朵／就算妳身邊／很多小石頭／喔～妳是我的花朵／我要愛著妳／不眠也不休」[2]，以花喻人，將女子當成嬌貴脆弱的花朵，透過排比方式，傳遞想要保護、珍惜對方的心意，雖用部分修辭，仍簡單明瞭地表示愛意。

再看張惠妹〈好膽你就來〉副歌：「要討我的愛／好膽你就來／賣放底心內／怨嘆沒人知／思念作風颱／心情三溫暖／其實我攏知」[3]，歌詞以直書心曲的作法，主要配合演唱者欲傳達敢愛敢恨的愛情觀，透過文字不經修飾，來告訴對方自己的愛意，張惠妹的〈開門見山〉亦是如此：

　　　那是個月亮　就是個月亮　並不是地上霜

---

[2]　伍佰：《純真年代》（臺北：愛貝克思公司，2006），詞曲：伍佰。

[3]　張惠妹：《阿密特》（臺北：華納國際音樂公司，2009），詞曲：阿弟仔。

那地上花瓣　看完了就完　沒必要再聯想
甚麼秋水　怎麼望穿　甚麼燈火　怎麼闌珊
甚麼風景　就怎麼看　何必要拐彎
打開門　就見山　我見山　就是山
本來就　很簡單　不找自己麻煩
痛就痛　傷就傷　是誰說　肝腸會寸斷　混帳……[4]

作詞人林夕的歌詞設計，是透過反用典故，來營造直接了當的愛情表達，他將李白、李煜、辛棄疾的詩詞，以及古典小說的情節拉進歌詞，說明這些方式都是迂迴的，再透過較為直白的「混帳」、「笨蛋」、與諸多「不」開頭的語詞，把「開門見山」的重要性點綴出來。《阿密特》這張專輯風格，主要呈現的，是與「張惠妹」品牌的高反差，過去張惠妹的「妹式情歌」是絲絲入扣、柔情都會的女性心情，而阿密特這個品牌則是搖滾精神、距離感與具社會批判精神的，兩者在選歌與詮釋上大有不同。

另一首最佳作詞人得獎作品那英〈心酸的浪漫〉：

多年後再次相見　往事如煙　他愛我的雙眼　已變得漠然
很想再提起從前　依偎纏綿
他用淡淡的笑臉　拒絕我所有語言
面對他依然牽掛　是我太傻太善良　我怎能記怨他

---

4　張惠妹：《阿密特》（臺北：華納國際音樂公司，2009），作詞：林夕，作曲：阿弟仔。

　　　他給我太多　　心酸浪漫啊……[5]

　　內容敘寫分手多年的情人，在偶然機會重逢，女方餘情未了，卻面對男方的冷漠以對，過去種種歷歷在目，憶及那些愛與不愛，凝鍊「心酸浪漫」映襯修辭句來形容這場愛情。字裡行間表達出女子為情所困、舊傷新痛的折磨與掙扎，雖透過歌詞表達層次性，但在語言文字的使用是較為直白口語的。

　　此類型的歌詞在現今情歌中為數不少，如何能夠獨特出眾，可從這三個方向著手：1.強化共鳴性：讓閱聽眾在聽這首歌時，覺得好像在陳述自己的故事一般，不曲折的語言，能帶給閱聽眾最直觀的感受，若能透過強化共鳴來吸引人，便能營造歌詞的可看性。2.雅俗共賞的比附：透過適度的修辭技巧，提高直白用字的可讀性，再加上常見的譬喻格，找到恰當的比喻，讓作品不落俗套。3.使用流行語營造反差：加入較新的流行用語，連結時下議題，讓歌詞語句產生諧趣與特殊性。

## （二）甜蜜愛戀型

　　另一類是情歌歌詞一直存在的支流，主要內容以描述熱戀、新婚或高濃度的戀愛感想為主，一樣是直書心曲，所寫的情節都是較為甜蜜的向度，如趙詠華〈最浪漫的事〉、陶喆、蔡依林〈今天妳要嫁給我〉、歐得洋、蔡淳佳〈小夫妻〉等。趙詠華〈最浪漫的事〉樹立此類型的經典範式：

---

[5]　那英：《心酸的浪漫》（臺北：百代唱片公司，2000），作詞：那英，作曲：張宇。

> 背靠著背坐在地毯上　聽聽音樂聊聊願望
> 你希望我越來越溫柔　我希望你放我在心上
> ……
> 我能想到最浪漫的事　就是和你一起慢慢變老
> 直到我們老得哪兒也去不了
> 你還依然把我當成手心裡的寶[6]

歌詞完成年代是民國 80 年代間，尚屬民風保守之際（76 年臺灣解嚴），歌詞的撰寫模式也仍存在「溫柔敦厚」的傳統詩教模式，相較於現今流行歌詞的外放，這首歌把「浪漫」詮釋得中規中矩，內斂婉轉。歌詞中所謂的浪漫，就是一起慢慢變老，最甜蜜的一句也僅以「手心裡的寶」來敘述，相較於後期的甜蜜愛戀歌詞，如歐得洋、蔡淳佳合唱的〈小夫妻〉主歌：

> 在 supermarket 逛了好大一圈　想你愛咖哩或是義大利麵
> 幸福的食譜再惡補幾遍　我的優點要你百嚐不厭
> 在下班路上租了幾支影片　有你在沙發就是浪漫劇院
> 辛苦的時候想著你的臉　沒有蠻牛活力也會出現[7]

以優點百嚐不厭、有你就是浪漫劇院，如此直白的方式道盡新婚燕爾的甜蜜，副歌以「我的福氣／這輩子可以讓我愛上了你……

---

[6]　趙詠華：《我的愛我的夢我的家》（臺北：滾石國際音樂公司，1994），作詞：姚若龍，作曲：李正帆。

[7]　蔡淳佳：《等一個晴天》（臺北：華納國際音樂公司，2006），作詞：陳靜楠，作曲：方文良。

我們的真心超過鑽石對愛的定義」等句子呈現，都是較為直白且
外顯的文字，在歌詞的表達上不如〈最浪漫的事〉雋永。詞人姚
若龍早期配合公司為「玉女歌手」製作專輯，特意打造甜蜜類型
的歌路攻占不同市場，如為周蕙寫〈約定〉，主歌歌詞：

> 遠處的鐘聲迴盪在雨裡　我們在屋簷底下牽手聽
> 幻想教堂裡頭　那場婚禮　是為祝福我倆而舉行
> 一路從泥濘走到了美景　習慣在彼此眼中找勇氣
> 累到無力總會　想吻你　才能忘了　情路艱辛[8]

〈約定〉一曲先由王菲演唱粵語版，粵語歌詞是林夕所填，林夕
經營的歌詞主要脈絡是即使時間飛瞬地過，兩人間曾擁有的一
切，都不會輕易忘記，點出戀人間纏綿的約定；而姚若龍則聚焦
在情人愛到深處，在將步入婚姻之際，主角在進入人生另一階段
時，將兩人立下的約定娓娓道來，撰寫的角度與立場不同，而姚
氏仍以較為含蓄的方式架構此詞。另外，為范瑋琪寫〈最重要的
決定〉，副歌歌詞：

> 你是我最重要的決定　我願意　每天在你身邊甦醒
> 就連吵架也很過癮　不會冷冰
> 因為真愛沒有輸贏　只有親密
> 你是我最重要的決定　我願意　打破對未知的恐懼

---

**8**　周蕙：《周蕙精選》（臺北：福茂唱片音樂公司，1999），作詞：姚若
　　龍，作曲：陳小霞。

　　　　就算流淚也能放晴　　將心比心
　　　　因為幸福沒有捷徑　　只有經營[9]

這首歌的形成，也正逢歌手范瑋琪嫁給相戀多年的男友，同屬演
藝圈的銀色夫妻，姚若龍將兩人相處點滴，加上為范瑋琪塑造的
形象，為她量身撰寫這首詞，雖名為「最重要的決定」，但內容
仍是以家常與理性的愛情觀來點綴，在用字遣詞上亦鋪張與誇
飾。

　　此類型的撰寫上，特別要注意詞句的過與不及，甜蜜程度要
恰到好處，不宜過度鋪張，但也不宜完全讓人感受不到甜蜜之
情。舉近期作品大陸歌手汪蘇瀧的〈有點甜〉，歌名叫有點甜，
在歌詞經營上就不該濃度過剩，副歌內容寫道：「是你讓我看見
乾枯沙漠開出花一朵／是你讓我想要每天為你寫一首情歌／用最
浪漫的副歌／你也輕輕的附和／眼神堅定著我們的選擇／是你讓
我的世界從那刻變成粉紅色／是你讓我的生活從此都只要你配合
／愛要精心來雕刻／我是米開朗基羅／用心刻劃最幸福的風格」
[10]，經過愛情的滋潤，讓沙漠開花，用情歌點綴生活，在鋪寫上
不過度，最後神來一筆，以雕刻和米開朗基羅入詞，營造特殊
性，也成為這首詞最特出之處。

---

9　范瑋琪：《Love and Fanfan》（臺北：福茂唱片音樂公司，2011），作
　　詞：姚若龍，作曲：陳小霞。

10　汪蘇瀧：《萬有引力》（臺北：美妙音樂公司，2013），詞曲：汪蘇
　　瀧。

## （三）老練講理型

　　老練講理型，恰好與甜蜜愛戀型的作法相反，此類型所承載的內容主要以看透愛情面貌，或者以過來人的身分，理性敘述愛情會遭遇的好壞喜悲等狀態，屬於先知者的角色，去告誡待投入一段戀情的男女們。諸如林憶蓮〈傷痕〉、莫文蔚〈陰天〉、陳奕迅〈愛情轉移〉等，均是此類型的代表作品。其中刻劃講理愛情歌詞的佼佼者，以李宗盛為代表人物。80-90 年代，女性從媒妁之言、從農村、工業走向都市，更多女性到都市工作，而唱片業者看準商機，開始投注大量的創作在營造所謂「都會女性」的心情。都會女性擁有較高的知識水平，對於愛情的期待也有別於傳統女性的逆來順受。於是自由戀愛、都會愛情的題材在 90 年代相當盛行，有些女歌手就是唱片公司所樹立要傳達都會女子的心聲，如梅艷芳、陳淑樺、林慧萍、葉倩文、林憶蓮、王菲等。在表現都會女子心聲中，最異軍突起的，就是李宗盛的作品，無形形成一種新的填詞風格，如寫給陳淑樺的〈夢醒時分〉：

　　　　你說你愛了不該愛的人　你的心中滿是傷痕
　　　　你說你犯了不該犯的錯　心中滿是悔恨
　　　　……
　　　　要知道傷心總是難免的　在每一個夢醒時分
　　　　有些事情你現在不必問　有些人你永遠不必等[11]

---

11　陳淑樺：《跟你說，聽你說》（臺北：滾石國際音樂公司，1989），詞曲：李宗盛。

主歌透過對話體將心事逐一呈現，副歌則讓聆聽心事的那位理性客觀角色，將愛情現實面點出，歌詞所營造的，就是讓陳淑樺成為聆聽心事且給予解答的代言人。所以副歌所表達的是較為分析事理的文字。在林憶蓮所唱的〈傷痕〉也可感受到這樣的氛圍，如副歌：「雖然愛是種責任／給要給得完整／有時愛／美在無法永恆／愛有多銷魂／就有多傷人／你若勇敢愛了／就要勇敢分」[12]，標榜著女性應該要敢愛敢恨，不應怨天尤人，類似的論調，也在莫文蔚〈陰天〉出現，副歌：

> 感情說穿了　一人掙脫的　一人去撿
> 男人大可不必百口莫辯　女人實在無須楚楚可憐
> 總之那幾年　你們兩個沒有緣[13]

李宗盛經營這類情歌到一定程度後，作品越顯老辣，到了〈陰天〉幾乎是通盤說理，而且直指核心。樂評人翁嘉銘便指出李宗盛的詞：「最大的效益是大眾情緒的代言，能以生活言語說出現代人情感，讓歌手唱出愛的切膚之痛和矛盾的思慮，以及透徹的男女情愛觀。」[14]

此類型在情歌裡最為難駕馭，初學者不宜從此入門，而且

---

[12] 林憶蓮：《Love Sandy》（臺北：滾石國際音樂公司，1995），作詞：李宗盛。

[13] 莫文蔚：《你可以》（臺北：滾石國際音樂公司，1999），詞曲：李宗盛。

[14] 翁嘉銘：《迷迷之音：蛻變中的臺灣流行歌曲》（臺北：萬象圖書公司，1996），頁97。

若是沒有一定的人生閱歷，恐遭「為賦新詞強說愁」之譏，作者應謹慎面對。除了李宗盛之外，仍有其他詞人填有較為哲思性的歌詞，例如陳奕迅〈愛情轉移〉，林夕在歌詞中便帶入哲學思辨：「熬過了多久患難／濕了多長眼眶／才能知道傷感是愛的遺產／流浪幾張雙人床／換過幾次信仰／才讓戒指義無反顧的交換」[15]，用大量問句陳述經歷多少愛情、遭遇多少磨合，才有戒指互換的一天。用優美典雅的字句，點染哲思語言，如「感情需要人接班／接近換來期望／期望帶來失望的惡性循環／短暫的總是浪漫／漫長總會不滿／燒完美好青春換一個老伴」，說明人總需要愛情的依靠，對愛情有所期望，但期望越高，失望越大，等到歲月磨去稜角，才找到一個近似陪伴者，而非情人的老伴。作法與李宗盛的尖銳諷喻不同。

## 三、情歌歌詞常用類型分析與其創作手法（下）

情歌常用的類型中，前者較為直接表述，後者是屬於迂迴曲折的寫法，包括「溫雅勵志型」、「暗戀自傷型」，以及「以人、事、物寫情型」，以下分點介紹。

### （一）溫雅勵志型

早期的情歌大抵刻劃愛情的甜與苦，而兩種感受之間，又以苦澀內容較多，在感情所受到的創傷、痛苦、糾結、不滿等情

---

15　陳奕迅：《認了吧》（臺北：新藝寶唱片公司，2007），作詞：林夕，
　　作曲：澤日生。

緒，都透過演唱情歌加以宣洩，於是塑造出音樂簡單，歌詞雷同的情境，就有所謂「芭樂歌」這樣的論調，後來詞曲多元，雖然愛情情歌仍是大宗，但可以寫的面向透過文字的精緻化和情感的多元呈現後，溫雅勵志這一種類型，也在此時誕生。有感社會負能量太多，人們聆聽較多負面的情歌，無法提升社會向上的力量，有些詞家逆勢操作，開始製造具有正能量的歌詞，希望能導正視聽，讓情歌不再過度苦情。諸如郭靜〈下一個天亮〉、郭靜〈心牆〉、張韶涵〈看得最遠的地方〉這些作品均是。

　　這些作品有一個共同的作詞人，也就是姚若龍，姚氏開發甜蜜愛戀型的歌詞道路後，溫雅勵志類的作品，是他近 15 年來經營較為成功的詞路，所以姚氏常被譽為「感性詞聖」、「溫暖詞人」這類封號。而從趙詠華成功製造話題後，姚氏在這 20 年間，又替張韶涵、范瑋琪以及郭靜建立溫暖女歌手的形象，均相當成功，所以這三位女歌手的歌路，也是屬於較為溫暖勵志的，郭靜〈下一個天亮〉副歌：

> 等下一個天亮　去上次牽手賞花那裡散步好嗎
> 有些積雪會自己融化　你的肩膀是我豁達的天堂
> 等下一個天亮　把偷拍我看海的照片送我好嗎
> 我喜歡我飛舞的頭髮　和飄著雨還是眺望的眼光
> 時間可以磨去我的稜角　有些堅持卻永遠磨不掉
> 請容許我　小小的驕傲　因為有你這樣的依靠[16]

---

[16] 郭靜：《下一個天亮》（臺北：福茂唱片音樂公司，2008），作詞：姚若龍，作曲：陳小霞。

藉由天亮說明著希望的到來，兩人介於愛情、友情間的情愫也緩緩萌芽，用感性暖心的語言如「有些積雪會自己融化／你的肩膀是我豁達的天堂」、「請容許我／小小的驕傲／因為有你這樣的依靠」，都是較為正能量的思緒；另一首歌〈心牆〉主歌亦是如此設計：「你的心有一道牆／但我發現一扇窗／偶爾透出一絲暖暖的微光／就算你有一道牆／我的愛會攀上窗臺盛放／打開窗你會看到悲傷融化」[17]，運用心設防線如牆為喻，觀察主角仍有暖心微光，相信可以用愛感化，終有一天可以融化悲傷。文辭不怨懟且充滿積極的作用。

　　而寫失戀情緒，亦可以用溫雅勵志的語言來包裝，如田馥甄的〈還是要幸福〉：

> 你留下來的垃圾　我一天一天總會丟完的
> 我甚至真心真意的祝福　永恆在你的身上先發生
> 你還是要幸福　你千萬不要再招惹別人哭
> 所有錯誤從我這裏落幕　別跟著我　銘心　刻骨
> 你還是要幸福　我才能確定我還得很清楚
> 確定自己再也不會佔據　你的篇幅
> 明天　開始　這一切都結束……[18]

此首歌歌詞僅有「你留下來的垃圾」挾帶一語雙關的用意，其餘

---

[17]　郭靜：《在樹上唱歌》（臺北：福茂唱片音樂公司，2009），作詞：姚若龍，作曲：林俊傑。

[18]　田馥甄：《My Love》（臺北：華研國際音樂公司，2011），作詞：徐世珍、司魚，作曲：張簡君偉。

文字，皆是以感性成全與祝福為依歸；副歌反覆出現的「你還是要幸福」，將女性對愛的包容放大，所有苦痛與孤獨都自我承擔，雖是傷心情歌，但仍可以感受到文字的溫婉。

　　有分手祝福的主張，當然也有分手不祝福的看法，梁文音〈分手後不要做朋友〉一詞中，即屬於不祝福亦不過度怨恨的態度，副歌寫道：

> 我不堅強　分手後不要做朋友
> 我不善良　不想看你牽她的手
> 該怎麼走　就怎麼走　不必那麼努力演灑脫輕鬆
> 就算寂寞　分手也不要做朋友
> 就算宇宙　早就安排好這結果
> 你曾經牢牢地在我生命裡附著
> 我要如何去假裝　我沒有愛過[19]

以「分手是否當朋友」這個大哉問，作詞人寫出一部分女性的心理情態，不做朋友是因為愛太深，自我承認無法看到前男友牽著其他女性的手，即使寂寞，也想要保有過往戀愛的美與善，歌詞雖不似〈還是要幸福〉敦厚，但已是不灑狗血，不打悲情牌的作法。

　　溫雅勵志型是近五年情歌的主流寫法，不過度渲染悲情、甜蜜，用較為正面的語詞鋪陳對愛情的堅持或想望。這也與青年間

---

[19]　梁文音：《漫情歌》（臺北：環球國際唱片公司，2014），作詞：黃婷，作曲：木蘭號 aka 陳韋伶。

於近年來過度「速食愛情」有關，流行歌曲教化意味雖然不高，但許多詞曲創作者都透過歌詞歌曲，將想傳達的態度與想法滲透在裡面。因此此類的歌曲可視為歌詞入門後，可以試著耕耘發展的方向，在創作上也比較好入手。

## （二）暗戀自傷型

在實際愛情課題上，會遭遇的種種環節不外乎「相戀」、「熱戀」、「暗戀」與「失戀」等，所以情歌討論到暗戀與失戀者不在少數。一張專輯當中，至少有一到二首這類型的歌曲，因為容易取得閱聽眾的共鳴，所以接受的人不少。例如黃小琥〈不只是朋友〉、李玟〈暗示〉、彭佳慧〈回味〉、丁噹〈猜不透〉等，都是屬於暗戀自傷型的歌曲。以暗戀向來看，黃小琥〈不只是朋友〉算是 90 年代初暗戀歌曲的代表作，副歌直率反覆表示「你從不知道／我想做的不只是朋友／還想有那麼／一點點溫柔的嬌縱」[20]，這首詞的作法接近於直書心曲的方式，只是內容屬於暗戀；另外在含蓄的表達上，較貼近於女性矜持的作品，例如彭佳慧〈回味〉：

> 脫下我的外衣　蓋在你的胸前
> 你熟睡呼吸　滿身酒氣
> 每次你突然按門鈴　說要喝一杯
> 就像頑皮的孩子　要糖吃

---

[20] 黃小琥：《不只是朋友》（臺北：可登有聲出版社，1990），作詞：王中言，作曲：伍思凱。

> 你我這樣關係　也算一種默契
> 你不想聊的　我不會提
> 我不要給你有壓力　只要你開心
> 偶爾一點小情緒　我自己撫平
> 我可以一杯接著一杯　只為了你想要喝醉
> 在你迷濛眼神裡　彷彿才有我的美……[21]

這首作品刻劃女人默默付出，永遠安分當一個紅粉知己般理性自持，只能在對方喝醉酒後，才釋放一點情感，在對方看不見的狀況。歌曲間接透顯當時的愛情現象，再如何的深愛對方，也謹守規矩，保有社會對女性的期待。

　　以男性為主角的暗戀自傷作品，近期代表作品如周興哲〈以後別做朋友〉：

> 我走回從前你往未來飛　遇見對的人錯過交叉點
> 明明你就已經站在我面前　我卻不斷揮手說再見
> 以後別做朋友　朋友不能牽手
> 想愛你的衝動　我只能笑著帶過
> 最好的朋友　有些夢　不能說出口
> 就不用承擔　會失去你的心痛
> ……
> 以後還是朋友　還是你最懂我

---

[21] 彭佳慧：《說真的》（臺北：博德曼唱片公司，2000），作詞：李安修，作曲：陳國華。

我們有始有終　　就走到世界盡頭

永遠的朋友　　祝福我　　遇見愛以後

不會再懦弱　　緊緊握住那雙手[22]

這首歌的製作過程，作曲人周興哲也坦承是自己年少暗戀不得的心境[23]，剛好歌詞所提及的遺憾和錯過，是偶像劇《十六個夏天》所要表達的核心元素，因此很契合戲劇的內容。作詞人吳易緯設計這段「以後還是朋友／還是你最懂我」歌詞時，是一場峰迴路轉的心靈掙扎旅程：從一開始的別做朋友，到最後希望還是朋友。而歌曲名稱選擇以後別做朋友，反而表達了男人不認輸的那一面，乍聽乍看到最後的翻轉，營造了層次。吳易緯強調，每首歌詞都有想傳達的訊息在其中，如「祝福我／遇見愛以後不會再懦弱／緊緊握住那雙手」，就是詞人給同為男人的忠告。[24]作品帶著溫暖勵志類型的創作方向，擺脫傳統悲傷怨懟，透過自我省察，迎接下一段愛情的來臨。同樣作法，還有梁靜茹〈可以的話〉：

我始終相信　　哪天你會聽見誠實的聲音

---

22　周興哲：《十六個夏天電視原聲帶》（臺北：台灣索尼音樂娛樂公司，2014），作詞：吳易緯，作曲：周興哲。

23　索尼音樂：〈十六個夏天電視原聲帶專輯介紹〉，網址：https://www.sonymusic.com.tw/album/16 個夏天電視原聲帶 |-錯過與遺憾珍藏盤-周興哲-eric-chou-88875/。

24　詳參王景新：〈以後別做朋友──男人口是心非的肺腑艱言〉，網址：http://musttaiwanorg.blogspot.com/2017/05/blog-post_15.html。

> 我知道　愛並不是誰能取代誰
> 可是我　想幫你撿起無謂的心碎
> 可以的話　我們重新來過　可以的話　讓我彌補她犯的錯
> 旅途的美景還有很多　何必固執逗留這段殘破……[25]

　　此詞更明顯以愛包容一切，作法接近於郭靜〈心牆〉的寫法。擺脫過去女性如〈回味〉的矜持，這首詞多了女性為愛自主的勇氣，詞中的女主角一樣陪伴在男主角身邊，試圖透露對方知道，希望能卸下過去心防，重新接納身旁的她，甚至道出「可以的話／讓我彌補她犯的錯」，是較為積極且正向，只求對方給自己一個機會。

　　暗戀自傷型多是 KTV 熱門點播曲，閱聽眾透過較為哀傷的樂音，配合失意幽怨的歌詞，唱出自己心中對愛情的諸多不快。過去臺語歌有較為極端的〈愛不對人〉、〈嫁不對人〉、〈不如甭相識〉等，直指對方不是，強烈表現內心失落與傷感的詞路已然過時，在營造此類歌詞時，應採取哀而不怒，怨而不傷的表達方法，注入反省力，且不墮入極端負面情緒與謾罵為宜。

## （三）以人事物寫情型

　　此類情歌，近似於古代詠物詩詞，過去詠物詩詞雖詠其物，但作者仍會加入情感的表達，所以這一類型，便是將愛情化為某個人物、某個物品或某個事件包裝書寫。此處各舉一例說明。

---

[25] 梁靜茹：《可以的話》，作詞：黃婷，作曲：鴉片丹，2015 年數位發行。

　　蔡依林〈特務J〉是以人物形象去結合愛情的一首歌。歌曲在創作時，唱片公司為了塑造歌手形象，會刻意為之的製作主打歌，來包裝歌手，讓歌者與眾不同，蔡依林當年即以女特務的形象，塑造整張專輯冷酷風格。歌詞內容提及「我愛誰／也不愛誰／我是愛情派來的間諜」，進入副歌將愛情與特務形象融合：「完美特務J／冰凍全場焦點／把你定格在愛情盲點／完美特務J／戲份拿捏最會／愛的不知不覺／卻永遠無法兌現」[26]，透過職業特性，去解釋愛情的撲朔迷離。

　　梁靜茹〈情歌〉一詞，則是以創作情歌這件事，來勾勒舊有的愛情故事。歌詞從過渡句開始爬升：

　　　慢動作　繾綣膠捲　重播默片　定格一瞬間
　　　我們在　告別的演唱會　說好不再見
　　　你寫給我　我的第一首歌　你和我　十指緊扣　默寫前奏
　　　可是那然後呢　還好我有　我這一首情歌
　　　輕輕的　輕輕哼著　哭著笑著　我的　天長地久[27]

歌詞主歌使用華麗文字拼貼，近似於林夕早期寫詞的作法，再透過意識流的表現手法，帶出年少有人為她寫情歌的情事，憶及對方為她情歌創作，也感嘆年少輕狂與對於天長地久的想望。

　　第三首，是以物品來寫愛情，這應該是此類型中最常見的一

---

[26]　蔡依林：《特務J》（臺北：國會音樂集團，2007），作詞：李宗恩、嚴云農、梁錦興，作曲：黃晟峰。

[27]　梁靜茹：《靜茹&情歌——別再為他流淚》（臺北：相信音樂國際公司，2009），作詞：陳沒，作曲：伍冠諺。

種，例如張學友〈咖啡〉，便是用咖啡的特性與愛情結合，而方
文山是此類詞路創作的佼佼者，包含〈熱帶雨林〉、〈東風
破〉、〈髮如雪〉、〈菊花台〉、〈青花瓷〉等作品。以〈青花
瓷〉為例，主歌「素胚勾勒出青花筆鋒濃轉淡／瓶身描繪的牡丹
一如妳初妝」，直接將青花瓷所繪製的牡丹，與主角連結，進而
在副歌有「在瓶底書漢隸仿前朝的飄逸／就當我為遇見妳伏筆」
的聯想，到第三段主歌再度鋪陳「色白花青的錦鯉躍然於碗底／
臨摹宋體落款時卻惦記著妳／妳隱藏在窯燒裡千年的秘密／極細
膩猶如繡花針落地」[28]，又將物／人合一，摹物即寫人，也就物
表情。

此類型的寫作條件，是必須掌握好人物、事件或物品的特
性，當對比附的物件有所瞭解，進入深度剖析，才能寫出好的觀
察觀點，如前所提張學友〈咖啡〉：

> 太濃了吧　否則怎會苦得說不出話
> 每次都一個人　在自問自答　我們的愛到底還在嗎
> ……
> 一場無味的愛情　像個謊話　甜的時候只相信它
> 苦了以後每一句都可怕　人怎麼會如此難以了無牽掛[29]

利用咖啡的濃淡、苦甜、冷熱所呈現的不同風味，去表述愛情中

---

28 周杰倫：《我很忙》（臺北：杰威爾音樂公司，2007），作詞：方文
山，作曲：周杰倫。

29 張學友：《他在哪裡》（臺北：上華國際唱片公司，2002），作詞：何
啟弘，作曲：黃韻玲。

不同時期的情態，題名為咖啡，實際上就是在寫愛情的變化。當掌握好物件的特性，再配合較為理想的字句，要嘗試此類型的歌詞，難度不會太高。

# 四、單元教學設計與作業安排

## （一）表現手法與類型歌詞創作活動設計

歌詞寫作中，有幾種常用的表現手法：第一種是「心情型」：把當下的心情心境透過歌詞表達出來，例如莊淑君〈針線情〉：「妳是針／我是線／針線永遠粘相偎／人講補衫／針針也著線／為何放阮塊孤單／啊～你我本是同被單／怎樣來拆散／有針那無線／阮是要按怎／思念心情無底看」[30]，主歌以針線互相幫襯而產生作用，就好比愛情裡的你我；而副歌直白將孤單情緒表現出來，用詞簡明，但意義傳達相當集中，這是心情型的寫作特點。另外曾沛慈〈愛怎麼喊停〉亦是此種方式，主歌不拖泥帶水，直接以「不可以／不滿足你的好意／不能這麼厚臉皮／傻傻看你／還是想要更靠近／只怕再靠近／就一錯再錯的錯下去」，沒有過多的鋪陳與醞釀，直搗核心，在馬上銜接副歌「我努力壓抑／可是愛情怎麼喊停」[31]，說明愛已無法停止，完全是直觀的情感表達，這樣的手法在直書心曲型的歌詞經常看見。

---

[30] 莊淑君：《針線情》（臺北：金嗓聲視唱片公司，1988），作詞：張景洲，作曲：張錦華。

[31] 《原來是美男電視原聲帶》（臺北：華納國際音樂公司，2013），作詞：余琛懋，作曲：KENN WU。

　　第二種是「感想型」：透過感情的暫歇或告終之際，提出對這段情感的想法，通常是略帶反省與思考後的言論，而非當下情緒，與心情型恰恰相反，例如艾怡良〈寂寞無害〉：

> 成全我最愛的男孩　我想這就是勇敢
> 我們摸不到的未來　由她細心的掌管
> 沒有天空　怎麼畫上那片藍　歸零以後　才懂得愛
> 關於將來　怎麼安排也不難　慢慢來　會習慣
> 我愛過　錯過　這點傷無礙　無奈　我在你的愛之外
> 感情裡　總有個人會落單　痛著痛著　就習慣……[32]

主歌點出戀情已結束，而主角已做好決定成全，再透過副歌回溯過往相愛的情節，透過省悟，理出最後一段歌詞「一路上要繞過了幾個彎／才能來到最美那一段」，告別過去，才能迎接未來的可能。這種作法常見於老練講理與暗戀自傷型的歌詞中。

　　第三種為「情節型」，是心情型的進化版，加入應有的情節，而不只限於情感的表述，例如于文文〈體面〉：

> 別堆砌懷念　讓劇情變得狗血
> 深愛了多年　又何必毀了經典
> 都已成年不拖不欠　浪費時間是我情願
> 像謝幕的演員　眼看著燈光熄滅

---

[32] 艾怡良：《說艾怡良》（臺北：台灣索尼音樂娛樂公司，2016），作詞：張簡君偉、艾怡良，作曲：張簡君偉。

> 來不及再轟轟烈烈　就保留告別的尊嚴
>
> 我愛你不後悔　也尊重故事結尾
>
> 分手應該體面　誰都不要說抱歉
>
> 何來虧欠　我敢給就敢心碎　鏡頭前面是從前的我們
>
> 在喝彩　流著淚聲嘶力竭……[33]

此表現手法最常見，也適用於各類型的情歌中，通常是主歌鋪陳情節，如〈體面〉就是透過主歌鋪陳男女分手的當下，再由副歌去渲染夾雜今昔回憶的愛情酸甜苦辣。類似於〈體面〉的作法者，包含薛之謙〈演員〉、劉若英〈成全〉、戴佩妮〈街角的祝福〉等，均是主歌設定場景與情節安排，副歌進入情緒的起伏。

　　第四種手法為「故事型」，歌詞要講述故事並不容易，因為歌詞必須配合押韻和容受的內容有限，但仍是有部分的詞人試著用歌詞承載故事，例如莫文蔚〈兩個女孩〉：

> 瑩的愛　依偎著你的身體　無私地將你包圍
>
> 等待著你在心裡給一個角落
>
> 卻猜不出　你每天想念著誰　你心裡惦記著誰
>
> 我想是吧　就是那你叫她玲的女孩
>
> 玲多溫馴美麗　瑩好可愛　隱約覺得不安卻說不出來
>
> 你知道卻　絕口不提分開　你答的毫無意外　兩個都愛
>
> 你滔滔不絕我卻聽不明白　只知道你遲早兩顆心

---

[33] 于文文：《尚未界定》（臺北：華納國際音樂公司，2018），作詞：唐恬，作曲：于文文。

　　　都要傷害……[34]

　　歌手像是一名說故事者，娓娓道來兩位女孩與一位男孩的三角
戀，這種作法相對少見，也較難駕馭。這種表現手法，過去比較
常出現在電視主題曲的設定上，例如臺劇《神鵰俠侶》主題曲：
「躍馬江湖道／志節比天高／一位是溫柔美嬋娟／一位是翩翩美
少年／拔長劍跨神鵰／心繫佳人路迢迢／揮柔夷斬情緣／冰心玉
潔有誰憐／期待再相見／不再生死兩相怨／攜手揮別紅塵／生生
世世直到永遠」[35]，歌詞用於敘事，會顯得較為呆板、樸質，所
以初入門寫作時，建議不宜選此表現手法來呈現歌詞。

　　在教學與討論過後，筆者會用時下已有的歌曲，讓學生做跨
類型歌詞挑戰，即就六種不同類型的歌曲，去填寫另一種類型的
歌詞，例如筆者挑選〈有點甜〉這首屬於甜蜜愛戀型的歌曲，請
同學試著從副歌旋律，填上「溫雅勵志」類歌詞。學生們會就原
詞的特色「米開朗基羅」一詞，汰換其他人物，創作出：「是那
風波打醒我讓我去珍惜每一刻／是那時間經過讓我的心已不再定
格／我的愛不曾打折／我是亞里斯多德／輕輕放下那過去的沉
痾」，或者依原調每一句都加入溫雅勵志特性的文句，如「夜色
凋零妳的微笑依舊引領我向前／星月枯萎妳的背影始終深藏我入
眠／即使妳不在身邊／縱使妳隨風離去／我會用心飽滿每月每

---

34　莫文蔚：《十二樓的莫文蔚》（臺北：滾石國際音樂公司，2000），作
　　詞：李宗盛，作曲：小柯。

35　金佩珊：《金挑戲選》（臺北：環球國際唱片公司，2015），作詞：朱
　　羽，作曲：張勇強。此曲為《神鵰俠侶》電視劇主題曲，於 1984 年飛
　　羚唱片灌錄。

天」，或者用比較中性的詞彙，表達不一定是愛情主題的歌詞，如「感謝沮喪難過失落時候你在我左右／要我堅定方向不再害怕時光的蹉跎／多少迷茫的等候／找尋那夢想出口／一起飛向往未來的天空」等。

## （二）鑑賞歌詞與金曲獎猜猜樂

在教授此門課程的期間，會遇到當屆「金曲獎」入圍名單公布，筆者會針對當時「最佳作詞人」入圍者進行活動設計，第一，會將入圍的作品播放與展示歌詞，讓學生們先聽先看；第二，設計活動，讓他們預測誰會是最佳作詞人，以下是兩屆的預測：

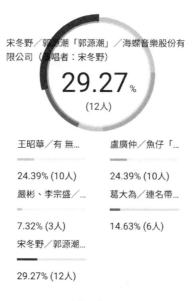

宋冬野／郭源潮「郭源潮」／海蝶音樂股份有限公司（演唱者：宋冬野）

**29.27%**
（12人）

王昭華／有 無…
24.39%（10人）

盧廣仲／魚仔「…
24.39%（10人）

嚴彬、李宗盛／…
7.32%（3人）

葛大為／連名帶…
14.63%（6人）

宋冬野／郭源潮…
29.27%（12人）

**圖1：第二十九屆金曲獎最佳作詞人獎預測結果**

圖 2：第三十屆金曲獎最佳作詞人獎預測結果

第 29 屆入圍的作品較多元，加上有傳唱度極高的〈魚仔〉一曲，學生會因個人喜好，而非評審角度去選擇得獎者；到了第30 屆時，規定大家要以評審角度評判，所評比出來的，與最後得獎的是一致的。當學生預測完後，筆者也會逐首分析入圍歌詞的優劣特色，並提出自我見解，預測得獎者是誰。透過這個訓練來提升對歌詞的鑑賞與敏感度。

# 五、結　語

本章續上編「歌詞體製學」中針對「常見用韻模式分析」、「結構謀篇分析」後，又就作歌詞類型與創作手法予以分析，此

三章大抵將歌詞寫作的技巧和理論勾勒出輪廓，讓學生在創作歌詞上有一定的門徑。本章提出常見的情歌類型共有六類，分別為（一）直書心曲型；（二）甜蜜愛戀型；（三）老練講理型；（四）溫雅勵志型；（五）暗戀自傷型；（六）以人事物寫情型等。直書心曲型需留意「強化共鳴性」，讓閱聽眾聽歌時好像在讀自己的故事一般，還要做到雅俗共賞，適度的修辭技巧，提高直白用字的可讀性，並用流行語營造反差，才能將詞句特異化。甜蜜愛戀、老練講理與暗戀自傷都要記得秉持中庸之道，過與不及都會導致反效果。而目前最受歡迎的類型是溫雅勵志型，以中性溫暖的詞語，傳達較正向的能量，使閱聽眾在聆聽之際，不會產生特定情緒的疲勞感。以人事物寫情型則要掌握好使用物件的屬性，才能將物與愛情扣合精準、表述精當。表現手法上，以情節型為大宗，其次是心情與感想型，較少使用在歌詞中的是故事型，係因受限歌詞需押韻與字數限制，無法大量鋪張，而歌詞若全部敘事，也會導致文情滯響不彰，失去歌詞應有的特質。

# 中　編
# 歌詞文化學

# 第四章
# 流行歌詞吸收古典詩詞之意象

## 一、前　言

　　經過時代的變遷，從《詩經》裡簡單而質樸的風、雅、頌，慢慢因為外來音樂傳播的影響，音樂的種類漸漸豐富多元，於是產生了不同的體製，但音樂體製、風格改變，卻改變不了在地的語言習慣，雖然在曲調旋律上受到西洋音樂的絕大影響，但畢竟所填製的歌詞，內容上仍以中文為主要創作的語碼，所以在歌曲的設計與安排上，仍受到古代韻文的影響很深。「五四」的新文學運動提倡文學應以白話為主，自此以降，在文學創作上開啟所謂現代小說、散文與新詩三大體製，取代舊有的文言創作。然而歌曲這個環節則因為服務對象是普羅大眾，又遷就其娛樂性，常讓人有下里巴人的既定印象，似乎有不入流，無法與散文、新詩等創作相提並論。這就如同古代的小說不入流、宋詞為當時的小道文學際遇相當。

　　近年來，流行歌曲的歌詞漸漸受人重視，不僅有文學家跨行參與創作，早期像三毛、瓊瑤；中後期如夏宇、張曼娟、九把刀等，專業的作詞人也提升自己的作詞能力，而在臺灣音樂界最具

有指標性的金曲獎，也設立了「最佳作詞人獎」來鼓勵創作者填製出有品質且與音樂相互融合的歌詞。更值得一提的是，許多學術機構也開始重視流行歌曲與歌詞這個區塊，不僅在相關科系與通識教育中心設立類似於「流行音樂」或「歌詞欣賞及習作」等課程，也開始有部分的學術研究將觸角延伸至流行音樂上，例如臺大、臺師大、彰師大、政大、成大、市大、屏大、清華、中央、中正、東吳、世新、南華、玄奘、佛光等校，校內的中（語）文、音樂、藝術、社會、心理、傳播等系所，均有相關碩士學位論文約三十餘部，研究歌詞與樂曲的內容，所體現出的不同狀況，而且近年來有逐年遞增的趨勢，研究範圍也從綜觀性的時代分界研究，進而出現單一作詞人的研究，如：鄭嘉揚《愛情流行歌曲對歌迷愛情態度之影響關聯——以五月天之愛情歌曲與歌迷為例》[1]、謝櫻子《方文山華語詞作主題研究》[2]、周宗憲《葉俊麟台語流行歌詞研究》[3]等。大陸方面已有幾部博士論文研究歌詞，例如陳正蘭《歌詞學》[4]，將歌詞的創作變成一門學問看待；還有知名歌手黃霑所撰寫的博論《粵語流行曲的發展與

---

[1]　鄭嘉揚：《愛情流行歌曲對歌迷愛情態度之影響關聯——以五月天之愛情歌曲與歌迷為例》（臺北：中國文化大學新聞研究所碩士論文，2004）。

[2]　謝櫻子：《方文山華語詞作主題研究》（新竹：新竹教育大學人力資源教育處語文教學研究所碩士論文，2010）。

[3]　周宗憲：《葉俊麟台語流行歌詞研究》（屏東：屏東教育大學中國語文學研究所碩士論文，2011）。

[4]　陳正蘭：《歌詞學》（北京：中國社會科學出版社，2007）。

興衰：香港流行音樂研究（1949-1997）》[5]，或是研究者專著如朱耀偉《香港流行歌詞研究：七十年代中期至九十年代中期》[6]、朱氏與梁偉詩合撰《後九七香港粵語流行歌詞研究》[7]等，均是歌詞研究值得關注的書籍。由上述可看出研究者將流行歌曲中的歌詞視為一種文學作品看待，因此筆者也將以歌詞為文學類項之一的心態，來觀察歌詞的內外在元素與古典韻文的連結。

　　中國傳統文學一直是「國文」科教材的一部分，人們耳濡目染下，無形接收了古代文學的相關體製、表現手法、修辭技巧等，即使非本科系畢業的人，一樣會受到根深柢固的文化傳統所影響，在進行創作時，會從模仿開始，再慢慢創變。因此在過去本有的韻文體製下，創作者勢必會有所承襲，於是從承襲到開創之間，所走過的路徑與痕跡，是可以深加探究的。以現代流行歌詞與古典詩詞的關係來看，最顯而易見的狀況是將過去的古詩詞，加入流行音樂的元素，重新面世。最具指標性的，是 1983年鄧麗君在《淡淡幽情》[8]專輯裡收錄的十二首歌曲，均是宋詞重新譜曲製作，共收錄：李煜〈烏夜啼〉（無言獨上西樓）、蘇軾〈水調歌頭〉（明月幾時有）、范仲淹〈蘇幕遮〉（碧雲天）、秦觀〈桃源憶故人〉（玉樓深鎖薄情種）、聶勝瓊〈鷓鴣

---

5　黃湛森：《粵語流行曲的發展與興衰：香港流行音樂研究（1949-1997）》（香港：香港大學亞洲研究中心博士論文，2003）。

6　朱耀偉：《香港流行歌詞研究：七十年代中期至九十年代中期》（香港：三聯書店，1999）。

7　朱耀偉、梁偉詩：《後九七香港粵語流行歌詞研究》（香港：亮光文化有限公司，2011）。

8　鄧麗君：《淡淡幽情》（臺北：歌林天龍音樂事業公司，1983）。

天〉（玉慘花愁出鳳城）、李煜〈相見歡〉（林花謝了春紅）、
歐陽脩〈玉樓春〉（別後不知君遠近）、歐陽脩〈生查子〉（去
年元夜時）、柳永〈雨霖鈴〉（寒蟬淒切）、辛棄疾〈醜奴兒〉
（少年不識愁滋味）、李之儀〈卜算子〉（我住長江頭）等詞
作，而後王菲為了向鄧麗君致敬，在 1995 年發行《菲靡靡之
音》[9]專輯，再度將其中的〈但願人長久〉，也就是蘇軾的〈水
調歌頭〉重新編曲翻唱，讓這首歌能見度比起其他首高出許多，
也讓聽眾重新領略古詞新唱的美好。直接將古詞譜上新曲，可以
讓現代人更容易去記憶古詞，但缺少了創意，於是求新求變的流
行樂界不會局限在這樣的框架裡，有些人選擇用現代通行的語言
文字進行創作，而部分的人選擇化古為新，承繼了古典韻文的原
理進行新創。

　　本章有鑑於流行歌詞對舊文體體製上的吸收，以及用創新的
表達方式重新建構古典的諸多元素，兩者之間的關聯性，有值得
開發的空間，以及釐清淵源的必要性，所以將從題旨、結構與內
容等三方面加以觀察，並作系統性的整理分析，將流行歌詞吸收
古典詩詞意象的狀況舉例揭示，以說明兩者之間密切的承繼關
係。

## 二、從歌名設計上觀察

　　歌名是一首歌的靈魂，也是閱聽眾在尚未聽到歌曲或看到歌
詞前的第一印象。所以歌名的命名相當重要，足以影響一首歌的

---

9　王菲：《菲靡靡之音》（臺北：寶麗金唱片公司，1995）。

成敗。而如何做到「吸睛」的效果，作詞人與唱片業者則各顯本事。現今流行歌詞中，歌曲的命名方式略可歸納為四大類，分別是「主歌的第一句」、「副歌反覆吟詠的句子」、「結尾收束句」與「主題吟詠」。這些命名的方式其實皆前有所承，以下分點說明：

## （一）主歌的第一句

中國早期的文獻大多都是沒有題目的，若從最早的韻文《詩經》加以探查，即可發現此現象。不管是十五國風或者是雅頌所存留的作品，題目均是後人所加。而《詩經》可說是較早使用將詩歌的第一句，截取有意義的詞語，變成該首詩的題名，例如：

> 關關雎鳩，在河之洲。窈窕淑女，君子好逑。（〈關雎〉）
>
> 桃之夭夭，灼灼其華，之子于歸，宜其室家。（〈桃夭〉）
>
> 氓之蚩蚩，抱布貿絲。匪來貿絲，來即我謀。（〈氓〉）[10]

這樣的命名傳統，被流行歌曲所承繼，例如金智娟〈就在今夜〉、劉虹嬅〈清晨五點〉、丁噹〈猜不透〉等，均為第一句就是該曲的歌名，而稍微有變化者如：

---

[10] 《詩經》，收錄於〔清〕阮元校印：《十三經注疏》（臺北：藝文印書館，2001），頁 11、36、134。

　　彭羚〈囚鳥〉（我是被你囚禁的鳥）
　　張惠妹〈夢見鐵達尼〉（我夢見 TITANIC）
　　蘇打綠〈小情歌〉（這是一首簡單的小情歌）
　　李聖傑〈最近〉（你最近不說話）[11]

這類型的歌曲命名，均是呈現一種彰顯主旨的表達方式，如〈猜不透〉在首句直接呼喊自己對情人的內心所想所感，捉摸不定，十分苦惱；〈囚鳥〉則將自己在情感所受的煎熬和困境，以被囚禁的鳥來加以形容；而〈最近〉則是鋪陳情人之間，近來已走到情路的盡頭，特地點出「最近」，說明戀情亟待拯救的急迫性。這些歌曲使用《詩經》傳統命名的方式，並賦予歌名能直接表達歌詞的內容所聚焦之處。

## （二）副歌反覆吟詠的句子

　　《詩經》除了命名的方式被承襲外，章節架構的特色也被繼承，特色為何？即是「迴環復沓」的章節形式，例如〈蒹葭〉：

　　蒹葭蒼蒼，白露為霜。所謂伊人，在水一方。
　　溯洄從之，道阻且長；溯游從之，宛在水中央。
　　蒹葭萋萋，白露未晞。所謂伊人，在水之湄。

---

[11] 彭羚：《囚鳥》（臺北：百代唱片公司，1996）、張惠妹：《牽手》（臺北：豐華唱片公司，1998）、蘇打綠：《小宇宙》（臺北：林暐哲音樂社，2006）、李聖傑：《關於妳的歌》（臺北：滾石國際音樂公司，2006）。

溯洄從之，道阻且躋；溯游從之，宛在水中坻。[12]

這樣迴環復沓的形式被流行歌曲的副歌所吸收，例如蕭煌奇〈你是我的眼〉副歌：

> 你是我的眼　帶我領略四季的變換
> 你是我的眼　帶我穿越擁擠的人潮
> 你是我的眼　帶我閱讀浩瀚的書海
> 因為你是我的眼　讓我看見這世界就在我眼前[13]

為了強化該曲想要表達的意念，作詞者通常會創造出一個句子，來當成是歌詞的詞眼，過去的評論家會以「警策之句」來說明，而現今則稱之為「記憶點」。這些所謂「記憶點」因為本身已為求方便記憶而重複吟詠，在歌曲的命名上則使用該句為其歌名，例如：伍思凱〈特別的愛給特別的你〉、張惠妹〈如果你也聽說〉、李玖哲〈最後的那一天〉等，均是同樣的情況。

## （三）結尾收束句

上述所說的「警策之句」，詩詞皆有例證，在此特舉詞體例證強化說明，例如詞調在原有詞調名稱外，有時會出現異稱，以〈點絳唇〉為例，此三字即是出自江淹〈詠美人春遊〉詩：「白

---

12　《詩經》，收錄於〔清〕阮元校印：《十三經注疏》，頁 241。
13　蕭煌奇：《你是我的眼》（臺北：音網唱片公司，2002），詞曲：蕭煌奇。

雪凝瓊貌，明珠點絳唇。」[14]而後如張輯〈點絳唇〉詞出現「邀月過南浦」、「遙隔沙頭雨」[15]等句，所以該詞調又稱為〈南浦月〉、〈沙頭雨〉；韓淲〈點絳唇〉詞有「更約尋瑤草」[16]句，所以又名〈尋瑤草〉等，都是從詞中佳句濃縮而來。又如〈念奴嬌〉又稱為〈大江東去〉、〈酹江月〉即是從東坡〈念奴嬌〉的首句「大江東去」與結句「一樽還酹江月」[17]得名而來。諸如〈南浦月〉、〈沙頭雨〉、〈尋瑤草〉與〈酹江月〉等異稱，均從詞中結句得來，而對偶句與結句常是整首詞最為斟酌、最是警策的句子。詞人自身，以及後代創作者因特愛諸妙句，而直接用句子的某幾個字，取代原先的詞調名稱。在現今流行歌詞也可以見到這種命名方式，但採此種方式命名的比例較少，舉例如下：

都是你　沒有我你怎麼揮霍你的任性
原諒你　如果原諒是一種證明
都是你　讓我貪圖渴望過去的甜蜜　原諒你　容許你在最後還是　缺席（鄭秀文〈缺席〉）[18]

淚水苦又鹹　流成汪洋一片　情人和朋友之間　愛太遠

---

14　逯欽立輯校：《先秦漢魏晉南北朝詩》（臺北：學海出版社，1991），中冊，頁 1568。

15　唐圭璋主編：《全宋詞》（北京：中華書局，1998），冊 3，頁 2553。

16　唐圭璋主編：《全宋詞》，冊 3，頁 2252。

17　唐圭璋主編：《全宋詞》，冊 1，頁 282。

18　鄭秀文：《我應該得到》（臺北：華納國際音樂公司，1999），詞曲：袁惟仁。

（利綺〈愛太遠〉）[19]

若不想問　若不想被通知到　就把祝福　留在街角（戴佩妮〈街角的祝福〉）[20]

有誰能聽見　我不要告別　我坐在床前　看著指尖　已經如煙（五月天〈如煙〉）[21]

以上所舉例證皆是該曲的最後一段，所設計的曲名即是最後一句歌詞的文字或組合過的字，通常使用此種命名方式，是想呈現一種呼告或感歎的情緒。

## （四）主題吟詠

第四種命名方式亦是從傳統韻文命題方式承接而來，即是濃縮通篇的旨意，給予一個相應的名稱，該名稱也許不是歌詞當中的字句，但歌詞所要表達的意義即是歌名本身；又或者是如古典的詠物詩詞，純然吟詠設定好的人、事、物，直接塑煉其狀，或借此說彼，隱曲訴意。前者如陳奕迅〈愛情轉移〉、莫文蔚〈廣島之戀〉、五月天〈後青春期的詩〉等作品，後者如林俊傑〈曹操〉、梁靜茹〈情歌〉、張學友〈咖啡〉等作品。舉莫文蔚〈廣

---

19　利綺：《愛太遠》（臺北：環球國際唱片公司，1999），作詞：莊靜文，作曲：李偲菘。

20　戴佩妮：《愛過》（臺北：百代唱片公司，2002），詞曲：戴佩妮。

21　五月天：《後青春期的詩》（臺北：環球國際唱片公司，2008），作詞：阿信，作曲：石頭。

島之戀〉說明：

> 你早就該拒絕我　不該放任我的追求
> 給我渴望的故事　留下丟不掉的名字
> 時間難倒回　空間易破碎
> 二十四小時的愛情　是我一生難忘的美麗回憶……
> 不夠時間好好來愛你
> 早該停止風流的遊戲
> 願被你拋棄　就算了解而分離
> 不願愛的沒有答案結局……[22]

歌名所指涉的，便是歌詞想要敘述的故事。「廣島之戀」1959
年上映的一部電影名稱，歌詞內容便是傳遞電影的情節。電影概
要是一名法國女演員來到日本廣島拍攝一部宣傳和平的電影時，
邂逅當地的建築工程師，兩人迅速發展戀情，而暫時忘卻自己有
夫之婦、有婦之夫身分，愛得相當濃烈忘情。所以用二十四小時
說明戀情短暫、用道德邊境、愛的禁區，說明兩人的畸戀身分。
　　除了以上幾種情況外，現代歌詞裡也有直接襲用詩詞的題
名，例如詞的詞調是固定的名稱，被運用到現代流行歌曲的有：
費玉清〈一翦梅〉（真情像草原廣闊）、羅文〈浪淘沙〉（浪淘
沙碎石變塵樣細沙）、陳芬蘭〈訴衷情〉（無限柔情像春水一般
蕩漾）、陳珊妮〈玉樓春〉（美麗彩虹）、陳珊妮〈點絳唇〉

---

[22] 莫文蔚：《做自己》（臺北：滾石國際音樂公司，1997），詞曲：張洪
　　量。

（總覺得你是個謎）、王傑〈相見歡〉（難道我們當初狠狠愛過）、謝霆鋒〈玉蝴蝶〉（如何看你也似樹蔭）、符瓊音〈蝶戀花〉（記得那盛開的花）、張信哲〈雨霖鈴〉（人處蘇州讓前事退後）、李瓊〈雙雙燕〉（那是我夢中的眼睛）、薛之謙〈釵頭鳳〉（有人在兵荒馬亂的分離中）、潘越雲〈暗香〉（光投影在我的窗）、安以軒〈天香〉（春翠花月媚）、有耳非文〈清平樂〉（猶如海身藏）、鄧福如〈聲聲慢〉等作品。在詞體初始發展時，詞調名稱與內容是互相搭配的，後來因為多人進行創作，同一詞調有數個人填寫，內容如果過於相近，存在的意義就不大了，所以詞調名變成只是詞譜格律的依據，內容已和詞調名稱無關。而現今歌詞襲用古詞調名，部分與歌名有關，如〈一翦梅〉裡有：「一翦寒梅／傲立雪中／只為伊人飄香」[23]等句子，說明歌詞與歌名之間的關係，即使與歌名或詞調名的意義有關，經過作詞人的重新詮釋，內容也與詞調的原義較無直接關係。

# 三、從模仿結構上觀察

現代流行歌曲因曲風多變，不像傳統歌謠有承繼古詩五七齊言的體製，很少找得到純粹齊言體的歌詞，少數如鄧麗君〈何日君再來〉（好花不常開）、潘越雲〈桂花巷〉（想我一生的運命）、蘇芮〈花若離枝〉（花若離枝隨蓮去）等，幾乎以五、七言為主，是接續傳統詩歌而下的體製。而古詞的體製不同的詞調

---

23　費玉清：《長江水》（臺北：東尼機構台灣分公司，1983），作詞：娃娃，作曲：陳怡。

有不同的結構，從部分歌曲當中，可看出一些模仿的痕跡，例如流行樂界曾熱烈討論的「三三七結構」歌曲，在第二章曾提及。即一段旋律填詞時以「○○○／○○○／○○○○○○○」的結構填製，可以使閱聽眾很快就接受，並且歌唱時也較琅琅上口。實際的例子如王中平〈空笑夢〉：「問世間／愛情啊／空笑夢一陣風聲」、周杰倫〈世界末日〉：「天灰灰／會不會／讓我忘了你是誰」、梁靜茹〈燕尾蝶〉：「你是火／你是風／你是織網的惡魔」、[24]三三七結構在古詞中便已存在，例如〈長相思〉：「汴水流，泗水流，流到瓜洲古渡頭。」[25]亦或是〈鷓鴣天〉：「從別後，憶相逢，幾回魂夢與君同。」[26]均是以此結構形成一種特色。而甚至有部分歌曲的體製，即直接仿照詞調的體製進行創作，如黃乙玲〈長相思〉：

> 月光眠　滿天星　水池鴛鴦跟相隨
>
> 月暗眠　風雨起　海邊孤鳥聲哀悲
>
> 寂寞眠　心空虛　惦在窗邊珠淚滴
>
> 相思眠　真無奈　戀戀不捨情難離……[27]

---

[24] 王中平：《空笑夢》（臺北：藍與白唱片公司，1995），作詞：武雄，作曲：吳嘉祥。周杰倫：《范特西 PLUS》（臺北：杰威爾音樂公司，2001），詞曲：周杰倫。梁靜茹：《燕尾蝶：下定愛的決心》（臺北：滾石國際音樂公司，2004），詞曲：阿信。

[25] 曾昭岷、曹濟平、王兆鵬、劉尊明：《全唐五代詞》（北京：中華書局，1999），上冊，頁74。

[26] 唐圭璋主編：《全宋詞》，冊1，頁225。

[27] 黃乙玲：《出去走走》（臺北：福茂唱片音樂公司，2003），作詞：邱鴻螢，作曲：林遠明。

以及陳思思〈山一程，水一程〉：

> 山一程　水一程　柳外樓高空斷魂
> 馬蕭蕭　車轔轔　落花和泥輾作塵
> 風輕輕　水盈盈　人生聚散如浮萍
> 夢難尋　夢難平　但見長亭連短亭……[28]

黃乙玲從歌名上即可辨識出作詞者有意識要模仿古調〈長相思〉作一首新的流行歌曲，雖然在作法上跟傳統的〈長相思〉略有不同，但句式結構的安排已非常接近，而〈山一程，水一程〉為瓊瑤所填製，瓊瑤掌握古詞調在三個字上的表現手法，如疊字疊詞的運用，更能貼近古詞調〈長相思〉的韻味。另外再舉謝雨欣為電視劇演唱的〈天仙子〉詞：

> 冰雪少女入凡塵　西子湖畔初見晴
> 是非難解虛如影　一腔愛　一身恨
> 一縷清風一絲魂　仗劍挾酒江湖行
> 多少恩怨醉夢中　驀然回首萬事空
> 幾重幕　幾棵松　幾層遠巒幾聲鐘[29]

這首歌亦直接仿傚古詞調〈天仙子〉而來，並張先〈天仙子〉作

---

28　電視劇原聲帶：《天上人間：還珠格格3音樂全紀錄》（臺北：愛貝克思公司，2003），作詞：瓊瑤，作曲：項仲為。

29　謝雨欣：《欣・成就》（北京：京文唱片公司，2005），作詞：李蘭雲，作曲：羅曉音。

一比較：

> 水調數聲持酒聽。午醉醒來愁未醒。
> 送春春去幾時回。臨晚鏡。傷流景。
> 往事後期空記省。沙上並禽池上暝。
> 雲破月來花弄影。重重簾幕密遮燈，
> 風不定。人初靜。明日落紅應滿徑。[30]

將這兩首歌詞合觀後可以看出在體製上謝氏〈天仙子〉完全仿效詞調格式去調製，在演唱上進行反覆疊唱，整個結構都與張先詞一致。而在表現手法上，謝氏〈天仙子〉採元曲常見的相嵌數字，將三字句都疊用數字，與歷來〈天仙子〉的詞調作法較不同，反而更靠近南宋詞人填寫〈一剪梅〉的方式，不論如何，可以證明謝氏作品模仿古詞的痕跡。

# 四、從文字內容上觀察

在中國傳統文學中，經常可以發現不同文體的文字在彼此之間借鑑使用，例如詩詞之間、詞曲之間，甚至小說裡的故事、詩人、名人的故實濃縮為數個字，變成所謂典故加以使用。在王師偉勇所撰《宋詞與唐詩之對應研究》中，曾將詩詞之間的借鑑技巧歸納有四大類，分別是「字面借鑑」、「句意借鑑」、「詩篇

---

[30] 唐圭璋主編：《全宋詞》，冊1，頁70。

借鑒」與「其他（包括引用詩人故實）」等。[31]向古典文學借鑒
雖然不是流行歌詞的主流，但仍有為數不少的份量。又因歌詞最
常借鑒的對象仍是以古典詩詞為主，本節針對三種比較特殊的現
象，分別是「句意借鑒」、「檃括詩詞」與「詩人故實」等項目
進行分析說明。

## （一）句意借鑒

　　古典詩詞裡有許多美麗的字句，常常被現代人使用在不同的
文字作品中，歌詞亦然，加上體製相近，有些歌曲幾乎直接搬移
詩人優美的句子入詞，或者是改動其中幾個字，便點鐵成金，變
成自己的文字，比較顯而易見的有兩種，第一種是化用詩詞句
意，另一種是襲用詩詞成句。有時在一首歌詞裡，就運用兩種不
同的技巧，例如姜育恆〈梅花三弄〉：

> 紅塵自有癡情者　莫笑癡情太癡狂
> 若非一番寒徹骨　那得梅花撲鼻香
> 問世間情為何物　直教人生死相許……[32]

〈梅花三弄〉是瓊瑤所填的詞，而她本身就是一位善於從古典詩
詞裡不斷找尋材料的作家，在她所作的歌詞裡，也經常可以看見
這種現象。這首詞是以齊言七字句為基本句式，但在句式上有些

---

31　詳見王偉勇：《宋詞與唐詩之對應研究》（臺北：文史哲出版社，
　　2004），頁 23-25。

32　電視劇原聲帶：《梅花三弄電視主題曲全集》，作詞：瓊瑤，作曲：陳
　　志遠。

微的變化，如主歌第一段以詩歌的四三句式鋪排，即自唐代黃蘗
禪師〈上堂開示頌〉中所云：「塵勞回脫事非常，緊把繩頭做一
場；不經一番寒徹骨，那得梅花撲鼻香。」[33]將第三句的首二字
稍加改易，並與第四句用於新詞中。而第一句「紅塵自有癡情
者」亦是從歐陽脩〈玉樓春〉（尊前擬把歸期說）：「人生自是
有情癡，此恨不關風與月。」[34]化用得來。第二段主歌則改變為
古詞較為常用的三、四句式，一開頭則直接將元好問〈摸魚
兒〉：「問人間、情是何物，直教生死相許？」[35]經過改易與增
字，成為歌詞。在葉歡〈鴛鴦錦〉裡，瓊瑤再度展現她對古詞的
熟稔度，歌詞如下：

> 梅花開似雪　　紅塵如一夢
> 枕邊淚共階前雨　　點點滴滴成心痛
> 去年元夜時　　花市燈如晝
> 舊時天氣舊時衣　　點點滴滴成追憶
> ……
> 情如火　　何時滅　　海誓山盟空對月
> 但願同展鴛鴦錦　　挽住梅花不許謝[36]

[33] 〔唐〕裴休編：《黃蘗斷際禪師宛陵錄》，收錄於《大正新脩大藏經》
（臺北：中華電子佛典協會，CBETA 電子佛典 V1.15（Big5）版，
2009），冊 48，頁 387。

[34] 唐圭璋主編：《全宋詞》，冊 1，頁 132。

[35] 〔金〕元好問撰，趙永源校註：《遺山樂府校註》（南京：鳳凰出版
社，2006），頁 53。

[36] 電視劇原聲帶：《梅花三弄電視主題曲全集》，作詞：瓊瑤，作曲：吳
大衛。

此歌詞多處有來歷，完全襲用成句者，包括歐陽脩〈生查子〉：
「去年元夜時，花市燈如晝」[37]、李清照〈南歌子〉（天上星河
轉）：「舊時天氣舊時衣，只有情懷不似、舊家時」[38]等；改
易、化用古詞句者，包括「梅花開似雪」對呂本中〈踏莎行〉：
「雪似梅花，梅花似雪。似和不似都奇絕」[39]的詞句增字、「紅
塵如一夢」改易張鎡〈水調歌頭〉（孤棹泝霜月）：「萬事紅塵
一夢，回首幾周星」[40]詞句、「枕邊淚共階前雨／點點滴滴成心
痛」改易用聶勝瓊〈鷓鴣天〉（玉慘花愁出鳳城）：「枕前淚共
簾前雨，隔個窗兒滴到明」[41]句意。而題名也是主旨句，則是出
自晏幾道〈鷓鴣天〉（一醉醒來春又殘）下片：「終易散，且長
閒。莫教離恨損朱顏。誰堪共展鴛鴦錦，同過西樓此夜寒。」[42]
這首歌的副歌調式，即是〈鷓鴣天〉下片的調式，瓊瑤在借鑒字
詞時，也將詞調調式直接運用上。

　　除了瓊瑤經常使用古詩詞進行歌詞的創作外，近期還有一位
作詞人也常運用古詩詞的意境，讓自己的詞風古化，就是歌詞有
中國風的方文山，他不像瓊瑤襲用化用詩詞，而是擅長從文言的
筆法，去營造一種古雅的意境，成功地吹起一股歌詞古雅化的風
潮，其中一首代表作品是伊能靜的〈念奴嬌〉：

---

37　唐圭璋主編：《全宋詞》，冊1，頁127。
38　唐圭璋主編：《全宋詞》，冊2，頁926。
39　唐圭璋主編：《全宋詞》，冊2，頁937。
40　唐圭璋主編：《全宋詞》，冊3，頁2134。
41　唐圭璋主編：《全宋詞》，冊2，頁1046。
42　唐圭璋主編：《全宋詞》，冊1，頁225。

> 江山如此多嬌　引無數英雄競折腰
>
> 美人如此多嬌　英雄連江山都不要
>
> 一顰一語　如此溫柔妖嬌　再美的江山都比不上紅顏一笑
>
> 像鳥一樣捆綁　綁不住她年華
>
> 像繁花正盛開　擋不住她燦爛
>
> 少年英姿煥發　怎麼想都是她
>
> 紅塵翻覆來去　美人孤寂有誰問
>
> ……
>
> 沒有你愛　不會有我　你已不在　怎麼偷活
>
> 一代一代　美人像夢　夢醒之後　只剩傳說
>
> RAP：回眸一笑百媚生情　六宮粉黛顏色失去
>
> 春寒賜浴華清池洗　始是新承恩澤時期
>
> 雲鬢花顏金步緩搖　芙蓉帳暖夜夜春宵
>
> 春宵苦短日陽高照　從此君王不早朝起……[43]

姑且不論此作品是否成功，就歌詞而言主要以三首詩詞貫穿其中，主歌以毛澤東〈沁園春・雪〉起興，是詞下片作：

> 江山如此多嬌，引無數英雄競折腰。惜秦皇漢武，略輸文采；唐宗宋祖，稍遜風騷。一代天驕，成吉思汗，只識彎弓射大雕。俱往矣，數風流人物，還看今朝。[44]

---

[43] 伊能靜：《Princess A 新歌＋精選》（臺北：愛貝克思公司，2006），作詞：伊能靜，作曲：周杰倫。

[44] 毛澤東撰，易孟醇注釋：《毛澤東詩詞箋析》（長沙：湖南大學出版社，1996），頁 73。

伊能靜的詞援引毛詞說明江山再誘人，也不比美女動人；而副歌
將東坡〈念奴嬌‧赤壁懷古〉上片幾乎全引用，再加上下片的
「羽扇綸巾，談笑間、檣櫓灰飛煙滅」[45]湊合成副歌的唱詞。最
後則搬用白居易〈長恨歌〉作為該曲的唸詞，也就是流行樂界俗
稱的「RAP」。只是搬用白詩，卻為求旋律符合唸唱，在每句中
加入一字，讓原本七言詩變八字句，然而所添文字，破壞了原詩
的美感，無法合襯詩意，是這首歌歌詞中較大的失誤。不管是方
文山或伊能靜，他們作中國風歌詞的原因之一，是為求能打入中
國大陸的唱片市場，為自己帶來更大的商機，當然也為古典詩詞
建立起被重新認識的可能性。

## （二）隱括詩詞

　　第一種類型是歌詞借鑒古典詩詞的大宗，而後兩種則較為少
見，除非是特殊的主題，否則隱括詩詞對流行歌曲而言，確實少
了些許創造力。隱括詩詞的部分可以粗略分為兩種，第一種是將
古典詩詞整首的文意進行改寫，但意義沒有太大的變化，例如坐
娜〈還君明珠〉一詞：

> 捻起明珠捧入手心　　盈眶淚珠灑落衣襟
> 心頭深藏　不許付出的情　夢中常見不能愛的人
> ……
> 雙淚垂　雙淚垂　不敢說恨不相逢未嫁時

---

45　唐圭璋主編：《全宋詞》，冊1，頁282。

是情深緣淺　無言可對　還君明珠雙淚垂[46]

這是一首為電視劇《還君明珠》所量身打造的主題曲，作詞人慎芝女士很用心從故事劇情與古典詩詞找到一處交集點，運用了張籍〈節婦吟‧寄東平李司空師道〉一詩進行檃括，原詩羅列如次：

> 君知妾有夫，贈妾雙明珠。感君纏綿意，繫在紅羅襦。妾家高樓連苑起，良人執戟明光裏。知君用心如日月，事夫誓擬同生死。還君明珠雙淚垂，恨不相逢未嫁時！[47]

《還君明珠》一劇描寫四位年輕男女愛恨交織的故事，錯綜複雜的四角戀，形成了新歡舊愛的抉擇與不捨，於是張籍詩中女子還珠的難捨與忠貞相互拉扯的形象，很貼切於劇中的女主角金明珠，於是適當使用詩歌的意境，說明主角的心境，尤其名句「還君明珠雙淚垂，恨不相逢未嫁時」回盪在副歌之間，反復詠歎，自然形成一種無可奈何的悲哀。然而張籍此詩本是雙關用法，係當時為婉拒李師道的聘請，才將自己化作人婦，委婉推辭。而慎芝取其表面義來鋪陳戲劇的情節，以達到主題曲的要求。另一首檃括的例子亦是一齣戲劇的主題曲，是動力火車〈當〉，歌詞如下：

---

[46] 電視劇原聲帶：《楊佩佩精裝大戲主題曲》（臺北：滾石國際音樂公司，1992），作詞：慎芝，作曲：張弘毅。

[47] 〔清〕彭定求等編：《全唐詩》（北京：中華書局，1960），冊 12，頁 4282。

　　當山峰沒有稜角的時候　當河水不再流

　　當時間停住　日夜不分　當天地萬物化為虛有

　　我還是不能和你分手　不能和你分手　你的溫柔是我今生

　　最大的守候

　　當太陽不再上升的時候　當地球不再轉動

　　當春夏秋冬　不再變化　當花草樹木全部凋殘……[48]

歌詞中描述不能與心愛的人分離，除非天地之間起了「不可能」
的變化，這樣的文字與古詩〈上邪〉的創作手法非常接近，可以
說是直接隸括古詩再加以增飾的作品，〈上邪〉原詩云：「上
邪，我欲與君相知，長命無絕衰。山無陵，江水為竭，冬雷震
震，夏雨雪，天地合，乃敢與君絕。」[49]詩中誓言出現了五種異
象，若異象產生，才可能斷絕兩人的情感，類似的作品也出現在
敦煌曲子詞中，如〈菩薩蠻〉：「枕前發盡千般願，要休且待青
山爛。水面上秤錘浮，直待黃河徹底枯。　　　白日參辰現，北斗
回南面，休即未能休，且待三更見日頭。」[50]亦是用不同的異象
來強化自己誓言的可信度。而瓊瑤在主歌的歌詞中化用〈上邪〉
詩，如「山無陵、江水為竭」在第一段歌詞出現，第二段歌詞則
增加「時間停住、日夜不分、萬物化為虛有」來強化不能分手的

---

[48]　電視劇原聲帶：《瓊瑤精裝大戲》（臺北：上華國際企業公司，
　　　1998），作詞：瓊瑤，作曲：莊立帆、郭文宗。後重新發行又名為〈不
　　　能和你分手〉，由趙薇獨唱。

[49]　逯欽立輯校：《先秦漢魏晉南北朝詩》，上冊，頁160。

[50]　任半塘：《敦煌歌辭總編》（上海：上海古籍出版社，2006），上冊，
　　　頁326。

決心；用「春夏秋冬，不再變化」轉化原詩「冬雷震震，夏雨雪」的天文變化；以「不能和你分手（散）」說明「長命無絕衰」等，均是櫽括〈上邪〉再增飾得來。

　　第二種是櫽括某一詩人作品為中心，再添加他人作品為輔，整首歌詞多數均化用古典詩詞原意，例如游鴻明〈詩人的眼淚〉：

> 春色轉呀　夜色轉呀　玉郎不還家
> 真叫人心啊　夢啊　魂啊　逐楊花
> 春花秋月　小樓昨夜　往事知多少
> 心裡面想啊　飛啊　輕啊　細如髮
> 新愁年年有　惆悵還依舊　只是朱顏瘦……[51]

歌名已然揭示詩人的身分，文字內容多數櫽括古詞為主，這是大眾流行文化常詩詞不分的通病，當然「詩人」一詞，亦可廣範通稱創作詩、詞、曲的文人。此詞似乎有意要以李煜為創作核心，選擇時代相近、詞風相似的其他詞人作品，加以調劑。前五段歌詞分別化用顧夐〈虞美人〉：「深閨春色勞思想，恨共春蕪長。……玉郎還是不還家，教人魂夢逐楊花。繞天涯」[52]、李煜〈虞美人〉：「春花秋月何時了，往事知多少」、馮延巳〈鵲踏枝〉：「誰道閑情拋擲久。每到春來，惆悵還依舊／為問新愁，

---

51　游鴻明：《詩人的眼淚》（臺北：台灣索尼音樂娛樂公司，2006），作詞：林利南，作曲：游鴻明。

52　曾昭岷、曹濟平、王兆鵬、劉尊明：《全唐五代詞》，上冊，頁551。

何事年年有」等作品；[53]副歌的文字則採半櫽括詩詞，半運用詩人故實的方式進行創作。李煜的淚千古有名，〈破陣子〉（四十年來家國）中曾描述：「最是倉皇辭廟日，教坊猶奏別離歌。垂淚對宮娥。」[54]東坡讀此詞，因而批評後主不類[55]；又結合李煜與后妃的愛戀情事，尤其是與小周后偷情的情節，從〈菩薩蠻〉上片：「花明月暗籠輕霧。今朝好向郎邊去。剗襪步香階。手提金縷鞋。」[56]可以見得。歌詞略去不討喜的亡國哀愁，專寫詩人多情風流的韻事。

## （三）詩人故實

　　第三種類型，是將詩人或詞人的故事濃縮在歌詞裡，簡單者如 Mc-Hotdog〈九局下半〉：「古代有陶淵明清高／不為五斗米折腰／但是我向青春借貸款／可是利息太高／利／滾利／滾來滾去滾出一堆煩惱」[57]引用陶潛對拳拳事鄉里小人不屑，因而辭官歸去一事；又如方大同〈詩人的情人〉：「纏綿是首詩／很容易迷失／北風的朦朧不減李商隱的精緻／感情是首詩／要懂愛才能知／我希望像李宗盛一針挑中你心事／別像宋代李清照悽悽慘慘

---

53 曾昭岷、曹濟平、王兆鵬、劉尊明：《全唐五代詞》，上冊，頁 741、650。

54 曾昭岷、曹濟平、王兆鵬、劉尊明：《全唐五代詞》，上冊，頁 764。

55 〔宋〕蘇軾：《東坡志林》（北京：中華書局，1921）記載東坡讀此詞後作跋語云：「後主既為樊若水所賣，舉國與人，故當慟哭於九廟之外，謝其民而後行，顧乃揮淚宮娥，聽教坊離曲何哉！」（頁 85）

56 曾昭岷、曹濟平、王兆鵬、劉尊明：《全唐五代詞》，上冊，頁 754。

57 Mc-Hotdog：《九局下半》（臺北：魔岩唱片公司，2001），作詞：Mc-Hotdog，作曲：Johnny-G。

戚戚」[58]此詞用文人的作品風格，將文人的特性提點出來。較為繁複的，是利用一首歌，將詩人的故事重新詮釋，或者用現代人的眼光，重新看待詩人的故事。舉例來說，陳思思〈西湖柳〉運用韓翃、柳氏的一段愛情故事，以及他們往來的詩作，鋪排成一首歌詞，歌詞如下：

> 西湖柳　西湖柳　為誰青青君知否
> 花開堪折直需折　與君且盡一杯酒
> ……
> 西湖柳　西湖柳　昨日青青今在否
> 縱使長條似舊垂　可憐攀折他人手[59]

韓翃、柳氏的作品可見於唐傳奇許堯佐〈柳氏傳〉，故事大意描寫韓翃有詩名，與李生相善，李生有寵妾柳氏豔絕一時。在宴中柳氏偷窺韓翃即心生慕戀，李生得知心意，便以郎才女貌的理由將柳氏許配韓翃。後遇安史之亂，兩人分隔兩地，待重逢時，柳氏又遇沙吒利因色劫歸。使韓翃回京後，不知柳氏蹤跡。再次偶遇時，約明旦相會，時贈玉合而別。此事被好心人得知，便協助韓、柳有重逢的機會。故事經典處是兩人往來詩信——韓翃〈寄柳氏〉：「章臺柳，章臺柳，往日青青今在否，縱使長條似舊

---

[58]　方大同：《愛愛愛》（臺北：華納國際音樂公司，2007），作曲：方大同，作詞：林夕。

[59]　電視劇原聲帶：《天上人間：還珠格格 3 音樂全紀錄》，作詞：瓊瑤，作曲：李正帆。

垂，也應攀折他人手。」[60]以及柳氏〈答韓翃〉：「楊柳枝，芳菲節。可恨年年贈離別，一葉隨風忽報秋。縱使君來豈堪折。」[61]兩首。在《還珠格格》第三部中，乾隆與還珠格格一行人下江南遊賞，途中乾隆遇一青樓女子夏盈盈，皇帝傾心慕色，卻因貴賤有別而無法在一起。瓊瑤在下江南的情節裡，填製此詞作為插曲，利用韓、柳的遭遇以及往來詩作，與劇中情節進行比附，不僅點出過往詩人所發生的情戀軼事，也能適切配合情節所需的聲情文字。另外一首則是現代詞人與古代詞人的隔空對談，從歌名與歌詞當中，可看見其企圖。這首作品是趙薇的〈江城子〉，歌詞如下：

歲月忘　彈指哪夜胭香　銅鏡歎　依稀軒窗梳妝
花怨秋　你會否怨明月光　幽夢長　醒來拭淚幾行
……
你揮墨十年生死兩茫茫　縱然流芳怎令你不思量
而今生崖邊望穿千疊浪　多少人恍然似你情難忘
只願兩心了卻世事無常　仍愛於十年生死兩茫茫[62]

歌詞所隰括的是東坡〈江城子・乙卯正月二十日夜記夢〉：「十年生死兩茫茫。不思量。自難忘。千里孤墳，無處話淒涼。縱使相逢應不識，塵滿面，鬢如霜。　夜來幽夢忽還鄉。小軒窗。

---

60　〔清〕彭定求等編：《全唐詩》，冊 8，頁 2759。
61　〔清〕彭定求等編：《全唐詩》，冊 23，頁 8998。
62　趙薇：《我們都是大導演》（上海：MBOX 音盒娛樂公司，2009），作詞：蘇軾、林喬，作曲：曹方。

正梳妝。相顧無言，惟有淚千行。料得年年斷腸處，明月夜，短松岡。」[63]，然而歌詞並非單純櫽括，而是用第二人稱的敘述方式，猜想並寫出東坡屬筆填詞的動機與心態，末段歌詞再凸顯今人對〈江城子〉一詞的偏愛，面對一樣的場景，也是脫口即吟「十年生死」句，當中也包括作詞人自己，對這首詞的愛賞是有增無減。

# 五、結　語

臺灣流行音樂的歷史，已超過了五十年之久，累積了數以萬計的作品，而每一首流行音樂，多半是會配合文字進行演唱，撰寫歌詞成了一塊值得耕耘的文學寶地。當鄧麗君用她的歌聲與人氣想為中華文化獻一己之力，創造出一張皆是古詞，再重新配樂的《淡淡幽情》專輯，爾後有人也開始將古詩詞新唱，或是借鑒古詩詞的元素，進行新的改寫。在歌曲的命名方面，承繼《詩經》命名傳統，有的使用如詩詞的名句裁剪，有的是像詩詞中濃縮通篇的旨意，給個相應的名稱；或者如古典的詠物詩詞，純然吟詠設定好的人、事、物，直接塑煉其狀，又或者借此說彼，隱曲訴意。在歌曲架構方面，以詩歌四、五、七齊言體進行創作者不多，部分填詞人有意去仿傚古詞調的架構進行創作，如模仿〈長相思〉、〈一翦梅〉與〈鷓鴣天〉等體製與表現手法，可看出之間的仿傚痕跡。而在文字內容方面，可從「句意借鑒」、「櫽括詩詞」與「詩人故實」三種類型，去了解歌詞借鑒古典詩

---

[63] 唐圭璋主編：《全宋詞》，冊1，頁300。

詞的狀況。整體來說，運用古典詩詞的意象在新歌詞上，可以讓文字較為古雅凝鍊，體現出傳統詩教「溫柔敦厚」的韻致。在大多以白話口語、平鋪直敘的歌詞當中，適當的加入古典詩詞的元素，反而可以成為流行音樂上的一種新風格，例如現在所謂的中國風歌曲。但作詞者個人的素質與作詞時能否精確掌握古典文學的內蘊，都將影響到歌詞的品質，所以在運用上宜格外小心，莫讓「點金成鐵」或「老調重彈」的窘境發生。

# 第五章　臺灣華語歌詞中 「流行語」的保存與變遷

## 一、前　言

　　傳統古典文學創作，大部分是由知識分子所書寫，而以文人雅士的生活、感受為中心；至於庶民日常、市井流行，則主要記錄在筆記、小說當中。時至今日，社會各階層流行的事物或是非主流的文化，已經可以透過多種方式被保留下來。因為教育普及，言論自由，紀錄生活的工具也不再只有書寫一途，人們可以透過圖片、影像來保存，再加上網路科技發達與數位時代來臨，攝取資訊與儲存資料的極度便利性，於是生活圈不再狹隘、單一，接觸的資訊量暴增，崇尚的潮流也變得多元。

　　如果仍是以文字來保留當代文化現象，現代詩、散文與小說等文體，的確能融入部分元素，但這些體製在用字遣詞必須精緻化，不免受到局限，反觀以流行為訴求的歌詞，就更能夠掌握時代的脈動，即時將流行性的相關人事物保留下來。

　　每個世代都有所謂流行性的語詞，也反應了當時曾經歷過的文化變遷，這些語詞的保留，不僅可以讓我們瞭解到人民生活的變化，也可以感受到某種社會風尚的凸顯。這些次級文化，既不

會保存在正規的史傳當中，也較難以入詩歌、散文等作品裡，百年後的人倘若想瞭解上個世代的庶民文化，也許歌詞的內容是其中一種管道。

## （一）從 B.B.CALL、手機到智慧型手機

　　在古典詩詞中所看到的魚雁往返、青鳥傳信，也代表著當時人們通訊不外乎就是寫信相互聯絡，在早期的歌謠或者是流行歌詞中，仍可以看到信件傳遞的痕跡。例如 1994 年張信哲〈別怕我傷心〉：「好久沒有妳的信／好久沒有人陪我談心／懷念妳柔情似水的眼睛／是我天空最美麗的星星」[1]，1997 年張惠妹〈聽海〉：「寫信告訴我今天／海是什麼顏色／夜夜陪著你的海／心情又如何」[2]。在通訊方式產生變遷後，也同時反映在歌詞中，當時手機仍是天價，而 B.B.CALL 正流行的 1992-2000 年間，范曉萱唱起〈數字戀愛〉一詞：

　　　　3155530　都是都是我想你
　　　　520 是我愛你　000 是要 kissing
　　　　3155530　都是都是我想你
　　　　520 是我愛你　000 是要 kissing[3]

歌詞中說明人們流行談起「數字戀愛」，忙碌的生活要向對方表達愛意，只要「拿起電話心意就傳到我這兒來」，當時 B.B.

---

[1]　張信哲：《等待》（臺北：滾石國際音樂公司，1994）。
[2]　張惠妹：《BAD BOY》（臺北：豐華唱片公司，1997）。
[3]　范曉萱：《Darling》（臺北：福茂唱片音樂公司，1998）。

CALL 已經可以簡單傳訊號，使用者可以透過數字簡短傳達心意在對方的螢幕上。像這樣的歌詞，就紀錄了一種流行文化現象。而其中的 520、530 就是當時火紅的流行用語。這也是流行用語的類型之一，劉名晏在《LINE 貼圖之創作——以網路次文化流行語為例》中，將流行用語分為八類，分別為：諧音類、縮寫類、錯別字類、表情符號類、拆字類、新造詞類、流行語類、外來引用語類等[4]，而 520 此等流行語，是屬於諧音類下的數字諧音。這種類型每個階段都出現，例如 3 比 8（表瘦）、886（表再見）、168（表一路發），到近來的 87 分（表白癡）、94 狂（表就是狂）、8＋9（表八家將或引申為小屁孩）與 666（表厲害）等。而藍心湄與拖拉庫樂團透過〈你的電話〉揭示了手機取代 call 機信件，變成新一代的傳情工具，不到幾年的光景，歌詞裡出現了大量「滑手機」的詞彙，也正式宣告智慧型手機的年代開始。正如小人的〈變了好多〉一詞，「從說話到電話／從踹共到哀鳳／從寫信到簡訊到現在有 LINE 用」[5]，明顯道出時代變化的心聲。

## （二）從方言到國際語言

過去在古典詩詞裡，為了要讓字裡行間出現新意，作家們也會「語不驚人死不休」地設計一些特殊句子，例如杜甫〈滕王亭

---

[4]　劉名晏：《LINE 貼圖之創作——以網路次文化流行語為例》（雲林：國立虎尾科技大學多媒體設計系數位內容創意產業碩士論文，2017），頁 12-15。

[5]　小人：《小人國》（臺北：亞神音樂娛樂公司，2013）。

子〉：「清江錦石傷心麗，嫩蘂濃花滿目班」[6]，李白〈菩薩蠻〉：「平林漠漠煙如織，寒山一帶傷心碧」[7]，詩詞裡「傷心麗」與「傷心碧」中的「傷心」，都是用當時流行的方言寫成，讓人讀來感覺特異。然而這種現象也在流行歌詞中出現，有些特殊的方言，因為口語傳播流行之故，被寫進歌詞裡。如曾寶儀〈少了你該怎麼辦〉一詞：「誰規定我一定要勇敢／ㄍㄧㄥ著說不怕沒有愛／但是現在你突然離開／我的生活誰來管」[8]，其中使用當時常見的臺語單字流行用語「ㄍㄧㄥ」（表矜持），讓歌詞出現一種反差性。而這個「ㄍㄧㄥ」字，至今仍歷久彌新，如八三夭的〈東區東區〉也使用該詞：「乖乖牌／不要矜／壞壞的／和叛逆聯名」[9]，其他還有信樂團（2004）〈挑釁〉、徐佳瑩（2009）〈明知故犯〉、畢書盡（2014）〈你在ㄍㄧㄥ什麼？〉等，都在歌詞裡使用該詞，可以理解這個詞彙在日常用語的普遍性。然而流行語入歌詞在比例上，多半出現在舞曲、快歌中，只有 2-3 成左右出現在抒情歌裡。因為抒情歌詞內容需要美感修飾，不像快歌舞曲能夠更為直白地表現。

　　綜觀現在的流行歌曲，更能感受流行語無所不在，甚至有些專輯整張唱片中大量使用流行語彙，例如大嘴巴（2015）《有事嗎？》、J.Sheon（2017）《街巷》、施文彬（2017）《文跡奇

---

[6]　〔清〕彭定求等編：《全唐詩》（北京：中華書局，1960），冊 7，卷 228，頁 2476。

[7]　曾昭岷、曹濟平、王兆鵬、劉尊明編：《全唐五代詞》（北京：中華書局，1999），上冊，頁 12。

[8]　曾寶儀：《想愛》（臺北：豐華唱片公司，2000）。

[9]　八三夭：《最後的 8/31》（臺北：環球國際唱片公司，2012）。

武情歌選》等，舉施文彬這張國臺語專輯，收錄十首歌，歌名與歌詞大量使用流行語，例如〈愛的開箱文〉、〈你知道你爸又在哪裏發廢文嗎〉、〈失戀懶人包〉，歌名便用上流行語來吸睛；〈親愛的姑娘〉、〈可愛的馬仔〉、〈勿埋〉、〈情歌選〉等，則在歌詞裡加入了流行語，比例上相當高，可以想見這是製作唱片專輯的趨勢。

## （三）流行語入歌詞的原因

在馬中紅《新媒介・新青年・新文化：中國青少年網路流行文化現象研究》一書中歸結了七項青少年使用流行語的原因，包括：

> 1.大家都在說，所以也跟著說了；
> 2.是追隨一種流行時尚；
> 3.通俗易懂，方便溝通交流；
> 4.生動好玩，增添了對話的樂趣；
> 5.新奇獨特，可以彰顯自我個性；
> 6.拉近了人與人之間的距離；
> 7.含蓄地表達某種不方便直接說的意思。[10]

雖然調查的對象是大陸青少年，但實際上與臺灣使用的原因應相去不遠。進一步思考歌詞創作使用流行語，總結來說，大致有這

---

**10**　馬中紅：《新媒介・新青年・新文化：中國青少年網路流行文化現象研究》（北京：清華大學出版社，2016），頁 216-217。

幾項因素：一、貼近時代，迎合潮流。當一個地區的人民常使用某些詞彙時，即代表該語詞是受歡迎、接受度大的，而歌詞採用這些語彙，便能吸引多數人的共鳴。二、吸引目光，製造話題。當一張唱片的歌詞或歌名使用流行語，在宣傳上相對得到一個話題，讓人有記憶點。三、市場導向，迎合聽眾。臺灣唱片市場萎縮後，以聽眾導向來製作專輯者，越來越顯著，而現在多半走向音樂數位消費的年代，在 20-34 歲之間的客群[11]，他們大量使用網路平臺，對於流行語彙也相對敏感，製作迎合客群口味的專輯，讓消費者認為歌手與他們是同一陣線者，產生認同感，進而接受專輯與歌手本身，這是一種市場的考量。四、強化流行，採用新知。流行音樂最重要的特質，就是要別出心裁，將流行的元素加入專輯當中，除了在音樂編曲上新穎，在文字上也要加入流行性，而把當年度的流行語彙融入歌詞，就是一種最便捷的方式。五、討論時事，藉詞諷今。流行語常出現在一種歌曲類型中，也就是 RAP 饒舌歌詞。饒舌文化本來就是大量使用俚俗口語，進行說唱來表達歌者的思維，通常有諷刺時事的效果。臺灣的 RAP 便常出現流行語，如饒舌歌手大支藉歌詞表達對時事的看法，如〈非死不可〉寫大眾使用臉書成癮的狀況：

> 昨天　去看電影都沒在看都在 發動態 　結果
> 坐旁邊的朋友還來留言說「廁所，借過」
> 連阿公過世已經在火化了都還可以 PO

---

11　此統計參考文化部影視及流行音樂產業局編：《100 年流行音樂產業調查》（臺北：文化部影視及流行音樂產業局，2012），頁 257。

說阿公確認 $\boxed{GG}$　無誤 $\boxed{怒燒一波}$[12]

歌詞透過流行語來對社會現象進行反諷，諷刺人們重度依賴網路，頻繁使用社交平臺。

　　而歌詞所採用的流行語從何而來？筆者認為主要來源是網路與媒體傳播。網路部分，可細分為 PTT 裡的鄉民語言、論壇中的內容、名人在網路社交平臺上的文字等，而這些文字在無意間被廣泛使用或熱門暴紅，進而成為流行用語；媒體傳播部分，包括電視劇、電影、綜藝節目的經典臺詞或對話，歐美、日、韓，以及大陸等地的流行文化、語言，透過新聞或節目傳播後，被廣泛運用在平時的對話中。可以說，網路與媒體是流行語彙推波助瀾的工具與媒介。

　　本章針對 2000-2015 年臺灣華語歌曲的蒐集，觀察十五年間歌詞中加入流行語的來源、元素、變化與存汰。以下從「網路語言」、「媒體風尚」、「中日韓語彙」等角度來理解流行語與歌詞間的融合。

## 二、網路語言融入歌詞

　　臺灣在網路開始發展的時期，BBS（電子佈告欄系統）便伴隨著網路世界一同成長。即使有了圖像影音介面為主的論壇出現，青年使用 BBS 的人口仍不在少數。其中更以 PTT（批踢踢實業坊）使用人數最多，影響層面最大。而 PPT 所引發的鄉民

---

12　大支：《不聽》（臺北：亞神音樂娛樂公司，2013）。

文化，無形中也牽動著現實社會的脈動。青年將在論壇上的語言用在日常生活中，因為新奇有趣，漸漸使用普及，積少成多，當多數人都使用相關語彙時，便形成一種流行。例如「Orz」本是源於日本的圖像符號，在 2004 年前後突然在臺灣網路論壇上風靡起來，五月天在創作〈戀愛 ING〉一詞時，便將「Orz」運用在歌詞裡：「陪你熬夜／聊天到爆肝也沒關係／陪你逛街／逛成扁平足也沒關係／超感謝你／讓我重生／整個 Orz／讓我重新認識／L－O－V－E」。[13]當時大眾對 Orz 仍一知半解，但這首歌曲一出，讓該符號變得更廣為人知。Orz 陸續還在 2009 年徐佳瑩的〈沒鎖門〉、2016 年陳大天的〈c8c8〉出現，雖然這個流行語彙不常呈現在歌詞中，但並未消失於原生的平臺，日本近期的少數流行歌曲裡，尚可看見這個詞彙被運用。

　　值得一提的是，徐佳瑩為 MSN 創作十週年的形象歌曲〈沒鎖門〉，歌詞提及：「我們約好狀態常更新／保持 kuso 也要變美麗／有個 model 穿得好有型／我 mail 給妳／喜歡他有千百種表情／不必下跪也能 orz／星座運勢耍點小心機／偵測愛情」。[14]因為是替網路聊天軟體所寫，歌詞出現較多的流行用語。然而這首歌正巧涉及到 MSN Messenger 在 2013 年終止服務，當年度以後，歌詞便不再出現「MSN」這個流行語，並被「臉書」、「LINE」所取代。而見證 MSN 消失的最後一首華語歌曲，是Mc HotDog 的〈好無聊〉，歌詞記載：「沒事就在家／這感覺像是個老人／我不想打字／我不想上 MSN／被無聊綑綁著／像

---

[13]　五月天：《知足 just my pride 最真傑作選》（臺北：滾石國際音樂公司，2005）。

[14]　徐佳瑩：《首張創作專輯》（臺北：亞神音樂娛樂公司，2009）。

是被 SM ／……我無聊／我又開始在讀書／我最愛死的一本書／叫做臉書」。[15]這首歌恰好紀錄臉書的快速興起與 MSN 的衰微沒落，也說明了流行語會隨著相關載體的消失，亦隨之汰換。

以 MSN 和臉書兩者比較，MSN 在臺灣流行大約十四年（1999-2013）的時間，而臉書自 2008 年才開始在臺正式啟用。近十年間，大約有 70 多首歌提及「臉書」，如果再加上「按讚」一詞，合計數量就超過百首；此前，對於發展了十四年的 MSN，華語歌曲使用入詞的數量僅五十餘首，這或許也可說明流行語入詞的現象，有益趨頻繁的態勢。

網路語言融入生活，影響巨大，被歌詞吸收、引用的例子不少，觀察臺灣自產的網路語言，來源主要出自 PTT。PTT 共舉辦三屆的票選流行語活動──批踢踢流行語大賞，本章探討的時間範圍設定在十五年間，可利用一、二屆流行語大賞結果檢驗。以第一屆來說，第二名的「原 PO 是正妹」[16]，「正妹」一詞頗常在歌詞裡出現。以讚美女性的角度來觀察歌詞的寫作，也可以瞭解到歌詞從含蓄走向開放的路徑。早期的歌詞風格較為保守含蓄，稱讚女性也不會過度，從「姑娘的酒窩笑笑」（1978）間接稱讚女性的面容可愛姣好，到「對面的女孩看過來」（1998），均相對內斂。之後讚美女性的詞彙相繼有「美女」、「美眉」（臺灣）、「辣妹」（日本）、「正妹」（臺灣），到現在常用的「女神」（日本），都頻繁出現在歌詞中。此消彼長，「正妹」一詞於 2002 年前後開始大量流行，迄今不管在媒體或網路

---

15　Mc HotDog：《貧民百萬歌星》（臺北：滾石國際音樂公司，2012）。

16　見網址：https://pttpedia.fandom.com/zh/wiki/第一屆批踢踢流行語大賞。

平臺仍可見其蹤跡。歌詞裡用到正妹，如大囍門（2004）的
〈181〉：

> 站在 181 放眼望去　一望無際
> 正妹 如海
> 美女如雲不管老的少的大的小的高的矮的胖的瘦的
> 那裡應有盡有 181 了不起
> 男孩女孩被他吸引[17]

形容臺北東區夜裡的酒吧，常有漂亮女生流連，成為一道特殊的
風景。而第一屆流行語裡的第六名「鄉民」，也是較常出現在歌
詞裡的語彙，但使用上以表達負面意涵居多，而使用「鄉民」的
歌詞，亦多出現在嘻哈 RAP 專輯中，如三角 COOL（2007）
〈不娘少年〉：「網路上／大大安安是種靈異現象／好多鄉民在
抱怨」[18]、Mc HotDog（2012）〈離開〉：「不需要言語／只需
要 app／無聊的鄉民／擠爆了 PTT」[19]、N2O（2012）〈Top
Model〉：「愛美的花瓶永不放棄／整了還不承認／oh no 鄉民
會抗議」[20]、頑童 MJ116（2015）〈二手車〉：「那些 COPY
CAT／愛裝成鄉民比酸度」[21]、大嘴巴（2015）〈Funky 那個女

---

[17]　大囍門：《大囍門》（臺北：豐華唱片公司，2004）。

[18]　三角 COOL：《酷酷掃》（臺北：華納國際音樂公司，2007）。

[19]　見 Mc HotDog：《貧民百萬歌星》。

[20]　N2O：《僅供參考》（臺北：華納國際音樂公司，2012）。

[21]　此曲未收入專輯，詳參 MV 網址：https://www.youtube.com/watch?v=lLI
　　Qczb7V30。

孩）：「生命太短／時間太晚／鄉民太酸」[22]等。然而嘻哈歌手點出鄉民文化的負面價值，卻也讓這樣的流行文化保留在歌詞中，兩者間似乎產生另一種融合的現象。

最後，再舉臺灣獨有的網路用語，也就是加入方言的模式，例如，第二屆批踢踢流行語大賞的第二名「踹共」。踹共是流行語屬諧音字，也屬合音字的一種型態，它是臺語「出來講」的合音字，也用「踹共」來諧音。最有名的，就是叮噹（2011）的〈踹來共〉，歌詞副歌提及：

ONE TWO　踹來共　THREE FOUR　麥呼攏
小火大火熱火　一起麻辣火鍋
ONE TWO　一起瘋　THREE FOUR　人來瘋
Q我 Q我 Q我　趕快 Q我 密我[23]

這首歌主要表達女生大膽追求男生的過程，要求男生直接出來面對的一首快歌。歌詞亦大量出現流行語，如臉書、上線、夜衝、衝衝衝等。特別的是，叮噹從大陸來臺發展，而當時歌詞尚未迎合大陸市場，可以從作詞者使用的流行語看出端倪。而因為「踹共」本為臺語，所以臺語專輯當時也跟風創作，如董事長樂團（2013）的〈踹共〉、強辯樂團（2014）的〈美頌〉、張涵雅（2014）的〈BJ4 不解釋〉等以臺語為主的歌詞創作。很多諧音字或合音字，大概都只流行兩、三年而已，例如 2000 年前後的

---

22　大嘴巴：《有事嗎？》（臺北：環球國際唱片公司，2015）。
23　叮噹：《未來的情人 SOUL MATE》（臺北：相信音樂國際公司，2011）。

流行語「ㄅㄧㄤˋ」，其實就是「不一樣」的合音字，曾出現在
阿雅（1999）的〈銼冰進行曲〉、趙薇（1999）的〈Saturday
Night〉，之後在火星人（2006）的〈不同凡響〉裡也用上，但
現在已鮮少聽見大眾使用。

　　針對網路流行語的相關紀錄，甚至也出現專門的線上辭典來
保存，臺灣地區有「萌典」、「PTT 鄉民百科」、「網語字
典」，大陸地區有「潮語字典」（香港）、「網絡用語辭典」、
「說文解字」；也有出版成書如張康樂《現代日本流行語辭
典》、王曉寒《大陸流行語》、王若愚《當代中國流行語辭
典》、管梅芬《分類中國俏皮話流行語辭典》等。凡此，可看出
流行語受到的重視，值得蒐集整理，觀察探索。

# 三、媒體風尚融入歌詞

　　有時網路流行語經過媒體經常使用後，慢慢形成一種風尚，
使得一般大眾也開始使用這些流行語彙。媒體帶動風潮主要分為
兩類，第一類是新聞或節目用的流行語，另一類則是戲劇、電影
出現的用詞。在網路資訊或網路普及度不如現在的年代，對於電
視的依賴相對比較高，當時的流行語彙也多半從電視媒體而來。
例如 LA 四賤客 2000 年的專輯《我很賤但是我要你幸福》[24]
中，大量保留了 2000 年前後的流行語，從中也可以看見多半是
源自於電視媒體，例如：七仔、幹譙、CALL IN、狐狸精、花

---

[24] LA 四賤客：《我很賤但是我要你幸福》（臺北：大信唱片公司，
2000）。

瓶、泡妞、把馬子、凸鎚、恐怖到了極點、SPP、機車、粉ㄚ
劣、照過來等，有些詞彙現在很少使用，如 SPP（表俗氣）、粉
ㄚ劣、恐怖到了極點等；或者已有新的語詞取代，如狐狸精已從
第三者汰換成「小三」，泡妞也幾經改易，變成「把妹」、「撩
妹」。但網路普及、電子科技進步，2007 年開始出現智慧型手
機，人們的生活形態改變，依賴網路的程度遠勝於電視媒體，於
是媒體開始大量從網路資源尋找新鮮事，也借用網路的流行語。

　　在新聞頻道上，有些詞彙在近來常出現，例如：GG、霸氣
回應、神回覆、囧、打臉、腫麼了、網友表示、暴動、狗仔、搞
KUSO 等。因為新聞需要報導新鮮事，所以大玩創意或標新立異
的事，變成報導的重點，於是 KUSO 就常出現在新聞用詞上。
而在歌詞中也將該詞彙填進來，最有名的便是王力宏（2007）
〈改變自己〉：「今早起床了／看鏡子裡的我／忽然發現我髮型
睡的有點 KUSO」[25]，陸續幾年間，仍有歌曲將這個詞彙繼續傳
唱，包括黑 girl（2008）〈果醬麵包〉、徐佳瑩（2009）〈沒鎖
門〉、Mc HotDog（2013）〈King Boomba's Crew〉、林采緹
（2014）〈Mr. Smile〉與朱頭皮（2015）〈總是會出頭〉等作
品。

　　另外，不管是電子報或電視新聞，均時常引用網友的言論，
來增加話題的可看性，而在 PTT 或論壇上的人並不會自稱網
友，於是「網友」這個詞彙，可說是媒體經常使用的語詞。這個
現象也出現在歌詞創作上。有直接討論當時聊天室為主題的歌
曲，如六甲樂團（2004）〈聊天室〉描寫見網友的過程：

---

[25]　王力宏：《改變自己》（臺北：台灣索尼音樂娛樂公司，2007）。

隔壁好友約了一個 網友 見面　他說要帶我來去見見世面

滿懷期待的心跟在他的後面

他說那個妹妹電話聲音非常甜美

找到相約地點便坐下來啦咧

接著不久身旁走近了一位小姐

……

好奇心一作祟問他阿恐小姐是哪位

他說有種女人身材胖到七十八

心想胖就算騙了人家是麻豆身材

腿粗的跟大象一樣還穿短裙配絲襪

擦了整罐香水在身上也不嫌多

好死不死巨大影子走過來　看到那位小姐的臉

直覺告訴我　OH～NO[26]

歌詞記載當時的現象，在 2002 年以前，尚未出現奇摩交友的年代，網路世界並不流行照片交友，自然也就不會有所謂「照騙」，即使 02 年奇摩交友正式上路，仍是有許多人沒有放數位相片在自己的名片檔上，所以彼此認識是必須透過打字聊天，或者是講電話來進行第一階段的互動。歌詞正是形容當時的狀況，這裡的「網友」，是指網路認識的朋友。到了近期因為受到新聞媒體「網友評論」的影響，網友所伴隨的意涵，多半是負面的。羅志祥（2013）〈獅子吼〉：「你躲在暗處／只會假裝／網友說／我即使聽見／只會當／耳邊風／快面對陽光／放下刀／便成佛

---

26　六甲樂團：《六甲樂團》（臺北：豐華唱片公司，2004）。

／現在我要給你我的正能量的手」[27]，歌詞主要是想表達歌手做
了很多努力，而網友只要隨便打上幾個字，就全盤否定檯面下的
辛苦。同一個語彙在不同時期使用，所承載的意義也不盡相同
了。

　　以媒體其他類型觀察，尚有出現在綜藝節目上的流行語，例
如「型男」。型男主要陳述男生不一定要長得帥，而要懂打扮和
擁有品味，即使沒有出色的外貌，也可以討女性喜歡。該詞漸漸
衍生出「造作」、「虛假」的背後意義存在，尤其以男性的角度
來看待更是如此。所以歌詞裡使用「型男」一詞，多半都用來反
襯，例如羅志祥（2006）〈完美型男〉，歌詞云：

> 為了陪你　我愛上溜狗週末不加班
> 不靠鬍渣　肌肉配件項鍊討你心歡
> 你真的快樂　是我唯一在乎的裝扮
> 有你的愛　我就是完美的型男[28]

歌詞中表達出真心勝過外在的一切裝扮，反用型男一詞。而型男
常與宅男形成對比詞，所以描述宅男的歌詞，通常也會把型男拿
來反用，例如玖壹壹（2014）〈宅男俱樂部〉，歌詞云：

> 有人說我很宅　有人說我很台
> 吃斯斯保肝說話的我說的話好實在

---

27　羅志祥：《獅子吼》（臺北：台灣索尼音樂娛樂公司，2013）。
28　羅志祥：《SPESHOW》（臺北：愛貝克思公司，2006）。

　　他們笑我超激男孩我超奇怪

　　火影忍者海賊王兩個我　超級愛

　　說道穿著我當然最愛家樂福

　　我覺得 GQ 酷報拍的型男都不酷[29]

內容表述宅男的一貫風格，也瞧不起時尚雜誌上穿著體面的男性，因為那樣的裝扮恰好與宅男形象相反，歌中亦反用此詞。其他如 JPM（2011）〈舞可取代〉：「現在流行的型男／同個模子印出來／銅牆鐵壁的山寨／稱兄道弟突然爆胎」[30]、MOMO DANZ（2012）〈愛我嗎〉：「假惺惺的型男打叉／Mommy Boy 請回家」[31]，均是反用詞意。

　　綜藝節目與歌手藝人的關係密不可分，節目有些慣用詞，在演藝圈裡經常使用，例如像梗（正確用字應為哏）字。例如老梗、新梗、破梗、爛梗、誰的梗等，而歌詞也融入這些語詞，最常見的就是老梗，如翼勢力（2006）〈Free Style〉：「STYLE 翻開新的時代　STYLE 老梗已被淘汰」[32]、楊丞琳（2010）：「絕對達令甩開曖昧的疑問／跳脫猜謎的老梗」[33]、范逸臣（2013）〈什麼風把你吹來的〉：「你打破所有的老梗／我變成

[29]　玖壹壹：《打鐵（精選集）》（新北市：禾廣娛樂公司，2014）。

[30]　JPM：《月球漫步》（臺北：台灣索尼音樂娛樂公司，2011）。

[31]　MOMO DANZ：《首張同名 EP》（臺北：飛碟企業公司，2012）。

[32]　翼勢力：《同名專輯》（臺北：種子音樂公司，2006）。

[33]　楊丞琳：《Rainie & Love....?》（臺北：台灣索尼音樂娛樂公司，2010）。

煥然一新的人」[34]、吳思賢（2014）〈像你的人〉：「致青春／轉貼中連青春也變老梗」[35]等。老梗一詞，至今仍未消失在流行語的潮流裡，在 2021 的專輯中如賈廷一《#0000FF・YEP》一詞，仍出現此詞彙。

　　還有部分流行語，是在戲劇常出現的臺詞，或者是搬演的橋段。例如像「天菜」一詞，本源於英語「You are not my dish（有時會使用 type）」，你不是我的菜，或者網路常使用的「這個我可以」，漸漸與其他詞彙一樣，將它神格化，就演變出「天菜」一詞。有些戲劇會出現完美的對象，而上演發現「天菜」的劇碼。這樣的劇情，也會被書寫進歌詞中。把「我的菜」和「天菜」合觀時，會發現兩者的發展確有其先後次序。「我的菜」約在 2010 年入詞，「天菜」稍晚，在吳克群（2012）〈第一秒鐘〉出現：「Lady Lady 你是我的天菜」[36]。這兩個詞都各自被使用在歌名上，而且至今仍是熱門的流行語。「天菜」一詞，甚至在 2016 年多張專輯的歌詞中出現。其實在「天菜」之前是流行「真命天子（女）」，這個詞至今仍有人使用，也被運用在歌詞中，但仍敵不過日新月異的流行變化，變為較過時的語言，但也有戲劇名稱把兩者結合，變成「真命天菜」[37]，將不同世代同屬性的語詞串聯。

　　另一個戲劇效果是「壁咚」。這個詞源自於日本語的「壁ドン」。咚是狀聲詞，表示手靠在牆上發出的聲響，因為這個動作

---

34　范逸臣：《搖滾吧，情歌！》（臺北：豐華唱片公司，2013）。

35　吳思賢：《最好的…？》（臺北：美妙音樂公司，2014）。

36　吳克群：《寂寞來了怎麼辦？》（臺北：種子音樂公司，2012）。

37　2017 年日本戲劇《ボク、運命の人です》在臺灣翻譯的劇名。

在戲劇裡的呈現，通常會伴隨著戀愛氛圍，因此「壁咚」變成女性心中期待被心儀男性示愛的一種行為。肇因媒體大量報導，偶像劇也不斷運用，所以這個詞成為 2015 年流行語的第 4 名。因為太常見，歌手們不約而同在 15 年發表名為「壁咚」的專輯名稱或歌曲名稱，如 O2O Goddess 在當年便發表了單曲〈壁咚〉，副歌：「壁咚／壁咚／壁咚你的愛」[38]，蔡黃汝亦發表〈壁咚〉，歌詞提到：「讓你的心／撲通撲通／撲通撲通／撲進我的愛／壁咚」[39]，孫子涵《壁咚》專輯的第一首歌也叫〈壁咚（未完成）〉，歌詞寫道：「我在對誰壁咚／誰在被我壁咚／其實不用壁咚／也可以讓你心動」[40]，而彭佳慧的〈女人多可愛〉副歌：「我不期待／差一點的浪漫／如果壁咚也要配天菜」[41]，均表現出壁咚背後，期待浪漫相戀的情懷。

# 四、中日韓語彙融入歌詞

臺灣流行音樂一直受到西洋的影響頗大，不管在音樂的類型風格上，去模仿、翻唱，早期的華語歌詞，除了全中文外，還會開始加入英文單字或句子，增加新奇性（此議題在第六章「華語流行歌詞『多語交會』現象分析有深入討論」），甚至有時會諧音中譯表示，舉例如「Cool（酷）」、「I Love You（愛老虎

---

[38] 此為單曲發行，歌詞可參考魔鏡歌詞網，見網址：http://mojim.com/twy 154827x1x1.htm。

[39] 蔡黃汝：《壁咚》（臺北：環球國際唱片公司，2015）。

[40] 孫子涵：《壁咚》（臺北：福茂唱片音樂公司，2015）。

[41] 彭佳慧：《大齡女子》（臺北：華納國際音樂公司，2015）。

油）」、「Style（史黛兒）」、「Fashion（飛炫）」、「Happy
（黑皮）」等，這其實也是將外來語視作一種流行語來呈現。除
此之外，當臺灣正在發展華語音樂的時期，日本領先亞洲各國，
成為流行音樂的領頭羊，所以臺灣早期的確常常向日本與西洋取
經。等到臺灣逐漸成為華語歌壇的主流時，歌曲背後所承載的流
行文化，也相對可以輸出至其他地區，例如東南亞，去影響他
們。然而 2000 年開始，臺灣的唱片業進入空前的蕭條，除了當
時盜版猖獗、MP3 興起外，還有其他的原因，就是「韓流」崛
起，以及中國開始發展藝文娛樂。

　　RIT 財團法人臺灣唱片出版事業基金會在〈臺灣唱片業發展
現況〉一文中，以圖表統計顯示[42]，1998 年實體唱片開始進入負
成長，此後幾乎一蹶不振。

---

[42]　RIT 財團法人臺灣唱片出版事業基金會：〈臺灣唱片業發展現況〉，詳
　　見網址：http://www.ifpi.org.tw/record/activity/Taiwan_music_market2015.
　　pdf。

| Taiwan Music Market | | |
| --- | --- | --- |
| | | Trade Value (all figures in thousands) |
| Total (Physical +Digital) | | |
| Item Year | NT$ | Growth |
| 1997 | 11,152,282 | 11% |
| 1998 | 10,316,601 | -7% |
| 1999 | 9,655,540 | -6% |
| 2000 | 7,950,690 | -18% |
| 2001 | 5,683,851 | -29% |
| 2002 | 5,087,336 | -10% |
| 2003 | 4,382,700 | -14% |
| 2004 | 4,334,620 | -1% |
| 2005 | 3,210,456 | -26% |
| 2006 | 2,269,455 | -29% |
| 2007 | 2,208,338 | -3% |
| 2008 | 1,842,400 | -17% |
| 2009 | 1,878,073 | 2% |
| 2010 | 1,859,191 | -1% |
| 2011 | 1,834,289 | -1% |
| 2012 | 1,655,484 | -10% |
| 2013 | 1,697,138 | 3% |
| 2014 | 1,688,776 | -1% |

　　2002 年 4 月，眾家歌手團結一致，舉行「IFPI404 反盜版大遊行」[43]，揭示臺灣唱片業正式走下坡。2002 年也是韓國開始輸出韓劇與音樂的時期，韓國積極且有計畫地將流行文化輸出亞洲各地，引爆所謂「韓流」熱潮。臺灣唱片市場萎縮、韓國加入競爭，及原本就存在的歐美、日本等國外競爭對手，讓臺灣歌手選擇出走大陸，開發新市場。再加上大陸經濟起飛，各省電視臺開始建立起當地的娛樂事業，原本流行音樂在大陸還未正式開發，有了臺灣歌手、企業帶入經驗，讓大陸的流行音樂發展逐漸步上

---

[43]　電子新聞〈張學友張惠妹李玟共聚「反盜版大游行」〉，《大紀元》2002 年 4 月 4 日，網址：http://www.epochtimes.com/b5/2/4/4/n181235.htm。

軌道。2004 年湖南電視臺的「超級女聲」，為流行音樂建立起第一次的新潮流，此後屬於音樂競賽或流行音樂平臺的管道雨後春筍地開始多元興起。而在市場需求的商業考量下，臺灣製作唱片的導向，從原本深受日本的影響，到近年來不得不吸收韓國文化，出現逐漸向大陸市場靠攏的現象。

　　首先，是持續影響臺灣的日本文化。日本的流行文化影響臺灣最深遠的，要屬漫畫、動漫。很多流行語即源自漫畫，甚至出現「哈日族」這樣的語彙，來統稱喜歡日本文化的人。2000 年以後，接觸日本的媒介變得更多，但有時卻是一知半解，以訛傳訛。例如像「宅男」一詞，本是從「御宅族」衍生而來，再經過2005 年上映日本電影《電車男》，男主角的形象樸素不打扮，沈迷於電腦世界，少跟外界接觸，而所居處的環境相當紊亂，因此便有人開始把宅男一詞與這些特色劃上等號，但原本的御宅族是指對某件事物相當精通的人，兩者之間已產生極大的歧異。但是宅男一詞經過網路的傳播、媒體的渲染，現在已經約定俗成，指宅在家不出門、缺乏社交能力的男性，而臺灣所謂的「宅女」也已脫離日本原意。歌詞在使用宅、宅男、宅女等詞語相當廣泛，光是歌名有宅男二字的，就有十首之多，最負盛名的，便是周杰倫（2007）的〈陽光宅男〉，歌詞寫道：

> 鑰匙掛腰帶　皮夾插　後面口袋　黑框的眼鏡有　幾千度
> 來海邊穿　西裝褲　他不在乎　我卻想哭
> 有點無助他的樣子　像剛出土的文物
> 他烤肉　竟然會　自帶水壺　寫信時　用漿糊
> 走起路　一不注意　就撞樹

我不想輸　就算辛苦　我也要等
我也不能　讓你再走尋常路[44]

歌詞一開始便把宅男的形象刻劃出來，而陽光在當時剛好是宅男
的相對詞，陽光男孩是指受女生歡迎、總是洋溢滿分笑容的男
子，所以陽光、宅男正好是兩種對比，在這邊方文山刻意用來反
襯宅男。而「宅男」出現在男性歌手的專輯裡較多，有時歌手也
會用宅男二字自況。

　　另外「辣妹」一詞也是源自日本，而且日本在 1970 年已使
用這個詞彙。臺灣大量湧現辣妹一詞，大約是在日本開始流行一
種特殊的妝容，而這些女子通常出沒於澀谷 109 百貨，於是外界
給了這樣打扮的女生「109 辣妹」的稱呼，雖說這種流行大約只
維持了五年（1995-2000）左右，但辣妹一詞卻不斷被使用來稱
呼穿著清涼、打扮性感的女性。「辣妹」大約是 1997 年開始出
現在歌詞中，陶喆第一張專輯的〈心亂飛〉：「我想過的快樂／
夜裡好睡／一切你說 OK／我也 OK／假如酷哥就該愛上辣妹／
也許就是你和我最相配」[45]，便出現辣妹一詞。當時與辣妹配對
的，不是型男、天菜，便是酷哥。期間吳宗憲 2000 年的專輯
《脫離軌道》，其中包括〈耍花樣〉、〈小姐這是我的名片〉都
將辣妹入詞；孫燕姿（2002）〈直來直往〉、潑猴（2006）〈搖
吧辣妹〉、KingStar（2010）〈辣妹入場券〉、蔡黃汝（2011）
〈遜掉〉，均使用該詞入歌；到了 2017 年，陶喆在〈關於陶

---

[44] 周杰倫：《我很忙 ON THE RUN》（臺北：杰威爾音樂公司，
　　 2007）。

[45] 陶喆：《陶喆》（臺北：俠客唱片公司，1997）。

喆〉一詞中：「不要羨慕我跟那麼多的辣妹拍拖／其實我是真的
那麼傻傻被人家設計／記得下次你喝瞎了回不了家／可以打給我
／我會到警察局去救你」[46]，以自嘲的方式寫歌詞，辣妹二字歷
經 20 年，仍然存在。

　　韓國方面，韓國偶像團體帶來的效應，大大衝擊華語音樂市
場，使得華語音樂萎縮得更劇烈。臺灣歌手也從仿日走向了仿
韓，在偶像歌手的塑造、團體唱跳歌手的包裝、歌曲曲風的走
向，都漸漸出現韓味。韓星如著名團體 SuperJunior、EXO、少
女時代、Sistar 等，到一枝獨秀的江南大叔 PSY，都曾在這十五
年間風靡臺灣，而韓劇的熱播，也相對帶動熱潮。這讓臺灣的
「愛」，從愛老虎油、愛している走向사랑해요；歐巴、大叔、
都敏俊，還有整形風氣，都進入了歌詞裡面。歌詞走諷刺路線的
玖壹壹（2014）在〈歪國人〉一詞中，對韓國現象進行評論：

> 我在韓國賣人蔘　偶爾也種種高麗菜 YO
> 跆拳道比賽的時候我幫臺灣加油
> 現在我開整形診所　不管要改什麼都有
> 來自星星的我　會送泡菜給你吃油[47]

　　黃明志（2015）〈全民偶像〉也是以諷刺的角度評論韓國偶
像，歌詞云：

---

[46] 陶喆：《Live Again 陶喆 小人物狂想曲 現場專輯》（數位專輯，
　　 2017）。可參見：https://www.kkbox.com/hk/tc/album/uunj-Q9mr1jl50F1-
　　 c6t009H-index.html。

[47] 收錄於玖壹壹：《打鐵（精選集）》。

> Soli Soli 不要說偶巴整形
>
> 因為歐巴最討厭 Plastic 的東西
>
> 精炸！從頭到腳都是真的
>
> 韓國的 Doctor 都帥帥的
>
> 我們以前都只會大大力
>
> 現在紅了每天 RUNNING 去報古禮
>
> 有太多 FAN 吸每天要吃 KIMCHI
>
> 要吃 LOLLIPOP 唷？來偶巴餵妳！[48]

兩首歌將韓團偶像、整形、韓國食物和韓劇都融入歌詞裡面，從中也可看出韓國流行文化在臺灣的大量滲透。而包偉銘被媒體拿來與韓劇主角相比較，2014 年趁勝追擊出了一張專輯，其中有一首歌〈大叔時代〉，歌詞云：「歐巴大叔 style／聚光燈／shiny shiny shiny」，2016 年再出專輯，一樣有一首歌〈歐巴〉，寫下：「감사합니다（謝謝）／喊我一聲歐巴」[49]，都配合媒體炒作，為包偉銘量身打造。

　　韓國的流行文化雖然影響臺灣樂壇頗巨，但在歌詞創作方面，不像其他國家的流行語，直接出現在歌詞中，這點的確比不過後來居上的大陸風潮。因為中國成為亞洲最大經濟體後，也帶出文化強勢的風向，加上海峽兩岸的語言隔閡不大，當大陸的娛樂文化開始興起時，也將觸角伸向臺灣，於是閱聽眾開始大量接觸彼岸的戲劇、節目，甚至音樂。而網路無國界，大陸的流行語

---

[48] 黃明志：《亞洲通殺》（臺北：台灣索尼音樂娛樂公司，2015）。

[49] 包偉銘：《La La La》（臺北：東聲唱片傳播公司，2014）、《Fun Fun Fun》（臺北：東聲唱片傳播公司，2016）。

彙，臺灣人的接受與吸收相對快速。臺灣唱片市場，為了迎合大陸的無限商機，在歌曲的創作上也有所調整，第一，華語唱片發行地區以亞洲為主，而大陸市場又最廣大，所以歌詞的口味上不免趨向迎合；第二，在 2000 年出走的唱片業者前往大陸發展，帶動了大陸的唱片市場，也挖掘了許多詞曲創作的新秀，現今很多歌曲，都是由大陸作詞、作曲家完成的，自然在用字遣詞上，會偏向大陸聽眾。於是大陸所流行的語彙，近五年大量被運用在歌詞中，可以從暢銷歌手的專輯來查探，例如周杰倫（2012）《十二新作》與張學友（2014）《醒著作夢》專輯便出現「給力」一詞；光良（2013）《回憶裡的瘋狂》也有以〈給力〉為名的歌曲。「立馬」一詞，臺灣歌手也有 MC HotDog、頑童 MJ116、蔡秋鳳等人使用；而「靠譜」一詞，也相當熱門，包括周杰倫、SHE、陳曉東、劉力揚、大嘴巴、大支等歌手演唱的歌詞也都運用過。其他包括像「暖男」、「土豪」、「高富帥」、「白富美」、「逆天」、「網紅」等，在這近幾年間，陸續被使用於歌詞裡，並且持續增加中。

## 五、結語：流行語入詞的反思

　　臺灣唱片的主流歌曲，還是以愛情為主題的抒情歌，較受廣大聽眾的青睞。當然在多元市場裡，必然會出現其他的音樂類型，例如搖滾、嘻哈、電音、鄉村、民謠等不同風格。這些不同風格的歌曲，在歌詞創作上，也必然會有某種程度的落差。例如古風歌曲中，作詞人不會特地填上極度白話的文字，有時甚至引經據典，讓詞情更形古雅；在嘻哈 RAP，作詞人不會特地咬文

嚼字，讓歌者無法順暢自在地唸唱。很多歌曲受限於先天條件，運用文字上也有些許限制。而歌詞比起散文、新詩、小說，相對更容易保留當下的流行語彙。因為歌詞存在的一個重要特色，就是要有足夠的流行性。於是梳理歌詞，可用以探究某個時間區段所呈現的流行文化。

因為抒情歌通常旋律較慢，文字較內斂保守，甚至有些情歌傳達的情緒偏向悲傷，使用流行語的頻率不如快歌、舞曲來得多。舞曲因為從俗入眾，結合當下年輕族群的感受，所填的詞會比起情歌來得白話許多。而 RAP 的詞因為唸唱快速，更有空間去討論時下的議題，所以流行語經常會被保留在這類歌詞中。

綜觀歌詞使用流行語的類型與內容，與網路時代的興起，媒體反覆地傳播，有很大的關聯性，再加上臺灣音樂前期受到歐美、日本的大幅影響，2000 年後，又因「韓流」與大陸市場的崛起，帶動了幾次的轉折期，流行語入詞，也產生些許的變化。臺灣流行文化受日本影響甚巨，尤其是青少年對漫畫與動漫的喜愛，間接讓他們進一步接觸日本的次文化，再經由網路的傳播，有些語彙就輾轉在臺灣創造潮流。然而不管是 PTT 上的網路流行語，或是媒體引領的風氣，鄰近臺灣的日、韓與大陸，都互相牽扯與影響彼此。

流行語固然可看出庶民文化的變遷，也可保存這些曾經歷的潮流，但是歌手兼創作者的陳珊妮，曾針對這些流行語表達軟性的批評，她創作的〈I Love You, John〉這首歌曲，擷取歌詞：

> 幹嘛 John　John 很奇怪　到底是不是 John
> 就 John　還是不要 John　Oh 大概就 John

幹嘛 John　John 很奇怪

到底是不是 John

就 John　還是不要 John　就 John

I Love You John

I Love You John……[50]

內容主要說明某種流行語被當時的年輕女性濫用的過程，陳珊妮巧妙地用「JOHN」來代替「醬」，而這個「醬」其實是從「這樣子」演變成「醬子」[51]，再縮減成「醬」，當時的女生常會說「幹嘛醬」、「醬很好」。於是陳珊妮寫歌諷刺這個現象，卻又運用非常內斂的手法來呈現，讓人覺得謔而不俗。巧妙的是，陳珊妮本人也常接觸網路語言，在她的專輯不乏見到使用流行語的狀況。

　　而流行語的使用是否有拿捏的必要？舉例來說，潘瑋柏 2017 年發行的《異類 illi》專輯，其中〈稀罕沒理由〉大量使用了流行語：

每天見不到你有點 香菇藍瘦

喜歡你的傻裡傻氣在那 賣萌

不懂浪漫段子　我有點 太囧　　獨立獨行　　沒錯哥 94 傳說

不管 87 態度還是 八十七分分數高了一點

---

50　陳珊妮：《I Love You, John》（臺北：亞神音樂娛樂公司，2011）。

51　根據李碧慧指出，「醬子」一詞在民國 80 年代已開始被使用。見李碧慧：〈台灣地區青少年流行語「釀子、醬子」合音變化研究〉，《建國科大學報》第 27 卷第 4 期（2008 年 7 月），頁 96。

……

愛的 很有 4 　重要的話說三次

我的心　不意外　 BJ4 　沒科學　沒根據　 XX 系 　yea

只想 在 17 　不會只想到自己

想和你　朝太空　飛著去　我會用盡那 洪荒之力

……

oh　拒做 單身狗 　oh no　拒絕 let you go 　no no no no no

wo wo wo

喜歡你 萌萌噠 　牽著你　 也是醉啦

那畫面太美 陶醉中不敢直視它

oh　 有愛就是任性 　oh　完美故事結局

戀愛 GG 　穩贏的一局　 敗給你 　喜歡你[52]

引文方框裡的詞彙均是流行語，有從 PTT 的鄉民語言（太囧、87、很有 4）、網路影片爆紅的語言（香菇藍瘦）、新聞傳播（如沒科學、洪荒之力）、歌詞延伸成流行語（如那畫面太美、Let you go），再加上迎合中國市場，所以許多流行語都和中國有關。然而這樣一首歌，將各類流行語拼湊在一起，就藝術或文學層面而言似乎等而下之，內容上也缺乏內涵、意義。歌詞可作為保存流行的一種文體，若頻繁出現類似上述作品，將使得歌詞作為現代韻文變得乏善可陳。因此，歌詞運用流行語，仍應適度為宜。

---

[52] 潘瑋柏：《異類（illi）》（臺北：華納國際音樂公司，2017）。

# 第六章 臺灣華語流行歌詞 「多語交會」現象

## 一、前 言

　　韻文保留各地方言，自《詩經》開始便有此現象，當時十五國風由各地蒐集得來，內容中保有當地的方言，因時間久遠，已難作判斷。南朝的吳歌、西曲由於大量使用當地方言，在詩歌中保留地方特色，文學史上成為特別提出的民謠詩歌；而時至中古末期，唐宋韻文因為官話系統與方言有了明顯的區別，來自各地的文人在創作上使用官話語言創作，卻雜揉因旅行或本籍所接觸的方言，因此寫進了詩詞當中，例如常見「傷心」一詞，文人取其四川方言讀音，是「非常」的意思，杜甫〈滕王亭子〉中寫下：「清江錦石傷心麗，嫩蕊濃花滿目班」[1]，用到該語詞；無獨有偶，李白〈菩薩蠻〉：「平林漠漠煙如織，寒山一帶傷心碧」[2]，同樣以方言表意。宋代黃庭堅曾試用家鄉江西方言填詞

---

[1] 〔清〕彭定求等編：《全唐詩》（北京：中華書局，1960），冊 7，卷 228，頁 2476。

[2] 曾昭岷、曹濟平、王兆鵬、劉尊明編：《全唐五代詞》（北京：中華書局，1999），上冊，頁 12。

〈望遠行〉：「自見來，虛過卻、好時好日。這廝尿粘膩得處煞是律。據眼前言定，也有十分七八。冤我無心除告佛。　管人間底，且放我快活唗。便索些別茶祇待，又怎不過偎花映月。且與一班半點，只怕你沒丁香核。」[3]字裡行間呈現俚俗化，惜過於冷僻，恐連當地居民也無法辨識其意。

　　以臺灣華語流行歌詞為例，歌壇曾經歷過混血歌時期，以及崇洋歐美時代，這兩個時間點，也無形增加「多語交會」歌曲的創作。1949 年國民政府來臺後，開始推動國語運動，但社會不因統治者改變，就馬上全然更新。當時歌壇還存在頗深的日本歌曲風格，加上商業行為使然，很多歌曲都拿日本歌重新填上臺語或國語的詞，杜文靖稱之為「混血歌」。

　　例如歌曲〈快樂的出帆〉，歌詞主副歌連唱，反覆三段。第一段歌詞：

> 今日是快樂的出帆期　無限的海洋也歡喜出帆的日子
> 綠色的地平線　青色的海水
> かもめ　かもめ　かもめ嘛飛來　一路順風念歌詩
> 水螺聲響亮送阮　快樂的出帆啦[4]

作詞人陳坤嶽將日本曲重填臺語詞時，在副歌處思索不到適合的詞彙，便沿用原歌詞「かもめ（海鷗）」入詞，形成多語交會形

---

3　唐圭璋主編：《全宋詞》（北京：中華書局，1998），冊 1，頁 407。
4　陳芬蘭：《陳芬蘭歌唱集》（臺北：亞洲唱片公司，1958），作詞：陳坤嶽，作曲：豐田一雄。

式。引入西洋曲如張淑美〈克薩斯〉[5]，翻唱西班牙情歌〈Quizás, Quizás, Quizás〉，將歌詞換成臺語，並保留該詞最經典的「Quizás Quizás Quizás」，亦形成多語交會。因為國語運動的強勢介入，國語歌曲亦有此現象，如劉文正〈舞在今宵〉保留了 1980 年由日本 Monta & Brothers 樂團演唱的〈Dancing All Night〉的副歌英文歌詞，後來崔苔菁再度翻唱，重新填詞，最後藍心湄致敬兩位前輩，又重新編曲以〈Dancing All Night〉為歌名再度演繹。前兩版副歌歌詞並呈如下：

Dancing All Night　要你常記在心海
Dancing All Night　請別把我忘懷
Dancing All Night　不說你也會明白
Dancing All Night　願你常記在心懷（劉文正〈舞在今宵〉）[6]

但是又何奈偏偏我還想念你
但是又何奈誰叫我喜歡你
但是又何奈只有把這一份情
悄悄收拾起深深埋在我心底（崔苔菁〈但是又何奈〉）[7]

---

[5]　張淑美：《拉丁情歌》（臺北：環球國際唱片公司，1963）。

[6]　劉文正：《雲且留住》（臺北：東尼機構台灣分公司，1981），作詞：蔣榮伊，作曲：門達。

[7]　崔苔菁：《群星金曲專輯暢銷國語流行歌曲演唱集》（臺北：麗歌唱片公司，1986）。〈但是又何奈〉在 1981 年已公開演出。

藍心湄出道代表作，亦採用日本杉山清貴的〈アスファルト・レ
ディ（Asphalt lady）〉，原曲無英文歌詞，藍心湄翻唱為〈濃
妝搖滾〉，改中文詞，並加入英文：

> GO DISCO DANCE　讓我躲在黑夜裡
> 不要讓你看到我流淚　哭泣的臉
> GO DISCO DANCE　歡笑人潮已離去
> 讓我們心靈飛揚　讓我們來跳 ROCK'N ROLL
> 閃亮直到生命結束也不在意　ROCK'N NIGHT[8]

當時西方舞蹈因俱樂部、舞廳的開展，流行文化日漸豐富，很多
與舞蹈的專有名詞，也隨之摻雜其中。五、六〇年代西洋歌曲風
靡臺灣的時期，雖然大多直接唱歐美流行歌，若翻唱也會全部重
填中文歌詞，但卻在此發酵，讓七〇年代後的流行歌，漸漸加入
英文的單字片語。

　　這種現象也在現代華語流行歌詞中占有一定數量。以臺灣的
國、臺語流行歌詞為例，出現最多者，就是副歌部分為了強化新
奇性，加入了一個英文單字或片語，來營造歌詞特別的感受。這
種情況，從簡單的「中文＋英文」、國語雜揉臺語，逐漸多元起
來，臺灣本土的客語與原民語或粵語外，也有日語、韓語、泰語
加入其中。這種多樣語言交會融合於歌詞的現象，蔡振家、陳容
姍《聽情歌，我們聽的其實是……：從認知心理學出發，探索華

---

8　藍心湄：《濃妝搖滾》（臺北：環球國際唱片公司，1984），作詞：藍
　　心湄，作曲：林哲司。

語抒情歌曲的結構與情感》針對主副歌形式中的語言轉換有深入的分析，總結出三個功能：

> 第一，語言轉換可以強調「主歌 → 副歌」的轉折與關鍵句。第二，若歌曲是以懷舊、鄉愁為主題，則可能在即將進入副歌之前或副歌開頭以母語（非國語）唱出歌曲主旨，這種歌曲的主歌鋪出國語（非標出項）的語言文化脈絡，而副歌則試圖剝除此一脈絡，尋找更深層、更真實的自我……第三，國語作為官方語言，過去已經被「上位者」拿來說了太多空話，似乎並不適合某些誠懇的表達，因此在歌曲中需要以閩南語來傳達真情實感，或是以英文唱出。[9]

整體而言，歌詞出現不同語言，會讓閱聽眾獲得不同的感受。筆者綜合前述，試圖給予歌詞「多語交會」現象一個定義。「多語交會」歌詞是以國語為官方語言，文字表述與唱出字音均為該語音系統為主要訴求下，作詞人力求別出新意、營造反差、展現歌者特性、配合歌曲主題所創作出的作品，最常與英文搭配，可細分為「方言型多語交會歌詞」與「外語型多語交會歌詞」。此類作品通常運用雙關、飛白的修辭手法，亦紀錄當時的流行用語在歌詞內容中。

---

9　蔡振家、陳容姍：《聽情歌，我們聽的其實是……：從認知心理學出發，探索華語抒情歌曲的結構與情感》（臺北：城邦文化事業公司，2017），頁 233。

# 二、「多語交會」形成之因

## （一）商業考量

　　臺灣是多元文化融合的島國，1990 年以降，外籍配偶的比例增高，[10]尤其東南亞非華語國家的女性增多，這些外籍女性在生活或工作上有學習華語的實際需求，而歌曲是一種有效途徑，所以有些人會選擇透過聽國臺語歌曲來學習。郭妍伶、何淑蘋〈新住民歌唱活動在華語教學與文化融合上之應用〉提及歌唱在華語教學的可行性，也進一步說明：

> 以音樂歌曲來說，近十年來歌壇是國語歌、臺語歌鼎盛，漸漸出現國、臺語間雜、對唱歌曲，如〈身騎白馬〉、〈王寶釧苦守寒窯十八年〉、〈天黑黑〉、〈望春風〉、〈今生只為你〉、〈天地問相思〉、〈花落淚〉，或多種語言交融，如〈阿娜達〉、〈龍的傳人〉等歌曲，這個現象可以解釋為歌曲唱片業求新求變的自然發展。[11]

事實上，近十年間這類「國臺語歌」流行於大陸沿岸。廖慧娟〈臺語歌手在陸走紅　臺商最大推手〉[12]提到臺商帶動臺語歌在

---

10　鍾重發：《台灣男性擇娶外籍配偶之生活經驗研究》（嘉義：嘉義大學家庭教育研究所碩士論文，2004），頁 5。

11　見孫劍秋主編：《多元文化匯流與創意設計：臺灣青年學者的數位人文新嘗試》（臺北：麋硯齋出版社，2015），頁 238。

12　廖慧娟：〈臺語歌手在陸走紅　臺商最大推手〉，網址：https://gotv.ctitv.com.tw/2017/05/502641.htm。

大陸的風氣，很多 KTV 伴唱小姐都必須學會臺語歌，不然無法
與臺商打成一片，因此影響了市場。又〈國台語歌 兩岸發燒〉
解釋：「指使用臺語、國語對唱的歌曲，通常以情歌居多，在同
一首歌中，歌手以臺語、國語穿插演唱。創作概念源自大陸民眾
不諳臺語，又想和臺商一起唱 KTV 或卡拉 OK，往往以普通話
（國語）唱臺語歌。」[13]提及唱片公司嗅到商機，就開始製造這
類歌曲。筆者訪問臺語專輯製作人謝銘祐，認為的確是為了將臺
語歌外銷到大陸去的一種作法。[14]所以部分專輯或以臺語歌市場
為導向的專輯，出現較多國臺夾雜的歌曲，是基於商業考量推
出。而唱片公司的決策亦是「多語交會」歌詞存在的最大主因。

## （二）營造新奇

歌詞加入非國語的其他語言，最主要的原因就是希望提高歌
曲的新奇感。流行樂界是一條商業鏈，除了唱片公司外，還包含
專輯作品與歌手。公司決定專輯的走向，詞曲家、編曲家與製作
人將作品完成，配合歌手特質，經由歌手演唱，最後完成商品，
進而販賣。所以作品與歌手的連結性通常十分緊密。最典型的例
子就是莫文蔚的〈愛情〉：

> 若不是因為愛著你（臺語）　怎麼會夜深還沒睡意
> 每個念頭都關於你　我想你　想你　好想你
> 若不是因為愛著你（臺語）　怎會有不安的情緒

---

[13] 廖慧娟：〈國台語歌 兩岸發燒〉，網址：https://www.chinatimes.com/
newspapers/20170508000631-260301?chdtv。

[14] 訪問於臺南社區大學謝銘祐老師「寫一首歌」課程中提問。

> 每個莫名的日子裡　我想你　想你　好想你
> 愛是折磨人的東西　卻又捨不得這樣放棄
> 不停揣測你的心裡　可有我姓名……[15]

　　三段主歌的第一句均以臺語發音，末句前後呼應，「愛著你」再次用臺語詮釋。莫文蔚是香港歌手，又有多國混血的身分，但閱聽眾不會料及她以臺語詮釋歌曲，所以此曲一推出，因新奇性創作話題，讓能見度提高許多。

　　時移至今，如是操作還是相當有話題性，尤其現在以速成暴紅的方式取得短暫共鳴，達到較高點擊率，來說明作品的影響傳播。例如 2019 年網路神曲〈她 gucci 的時候眼淚總是 prada prada 的 dior〉[16]，歌名也就是副歌反覆唱的那句歌詞，這首歌創造百萬點擊率，而創作者屁孩也受唱片公司青睞，簽進台灣索尼音樂成為簽約歌手。

## （三）歌手形象

　　樹立新奇、新鮮感外，還得配合歌手形象，去打造專輯的每一首歌。前所述及的莫文蔚，給人的感覺比較洋派，作風大膽新潮，所以第一張專輯就是往這樣的人設安排。在《做自己》和《我要說》，各出現為數不少的「多語交會」歌詞，如《做自己》主打歌〈Love Yourself 愛自己〉副歌：「Love yourself every way／對自己／多一點憐惜／Love yourself every day／給自

---

[15]　莫文蔚：《我要說》（臺北：滾石國際音樂公司，1998），作詞：姚謙、臺語詞：張洪量，作曲：張洪量。

[16]　歌曲網址：https://youtu.be/j6hnv6CAAQA。

己／多一分美麗／不要隨便嘆息 baby／愈是脆弱愈要好好愛自己」、〈Live for romance〉副歌：「Live for the future Live for the times／現在就要兌現你的愛／Live for romance Live for love／過了期的快樂又活過來／Live for the future Live for the times／百寶箱中的你跳出來／Live for romance Live for love／現在馬上要看到你／看到你」[17]；《我要說》主打歌之一〈真的嗎〉副歌：「I MISS YOU I MISS YOU I MISS YOU／BABY EVERYDAY I MISS YOU／心裡的深處／思念依然在／你真的不再回來」、〈Just Say Good-bye〉副歌：「Just Say Good-bye／還你自由我的愛／Just Say Good-bye／還我自由我的愛／Just Say Good-bye／還你自由我的愛」[18]，這幾首「多語交會」歌曲的模式，都是將英文歌詞放在副歌的第一句，也等於將英文歌詞拿來當成該首歌的記憶點使用。這種操作手法，也曾在旅外歸國回臺發行專輯的陶喆身上使用過。

羅時豐從出道演唱國語專輯，慢慢轉型成臺語歌手，再加上參與綜藝節目時談自己的客籍身分，當時全客語專輯尚未流行，但為了獲得客家閱聽眾的支持，其《細妹按靚》雖是臺語專輯，但滲透了部分客語入詞：

細妹仔按靚　細妹仔按靚（客語）　就像一枝花

---

[17] 莫文蔚：《做自己》（臺北：滾石國際音樂公司，1997）。〈Love Yourself 愛自己〉作詞：周耀輝、莫文蔚，作曲：水島康貴。〈Live for romance〉詞曲：張洪量。

[18] 〈真的嗎〉，詞曲：張震嶽；〈Just Say Good-bye〉，作詞：姚謙，作曲：黃貫中。

> 牙齒呀白白　紅紅的小嘴　目睭會講話
> ……
> 我來叫一聲小姐（做麼个）（客語）
> 你到底愛的是叼一個（我不知道）（客語）
> 我生甲緣投擱飄撇　已經無塊找[19]

該曲本在客家就頗為流行，後來羅時豐與哥哥畫龍點睛修訂歌詞，再加上唱片老闆的建議，完成了臺客雙語的歌詞。[20] 2017年有蕭迦勒〈細妹恁靚 2017〉，將部分歌詞融入新作中，對該歌曲致敬。羅時豐後來發行唱片時，曾再度收一首全客語歌〈不一樣的人〉入專輯，但迴響不如〈細妹按靚〉這麼大。

　　施文彬在《台灣台語歌曲之創新——以施文彬台語歌曲為例》亦提及混合式歌曲已是近代流行歌曲普遍的趨勢，有些歌手為了打造多元唱腔，也會選擇以國臺語混搭的方式來詮釋歌曲。[21]例如戴愛玲〈暗了，亮了〉一曲就是國臺語頻繁交錯的一首歌，也是戴氏用以證明實力的作品。

## （四）配合主題

　　除了提高歌詞的新奇感外，很多時候是為了配合歌曲背後的

---

[19]　羅時豐：《細妹按靚》（臺北：名冠唱片公司，1992），詞曲：林子淵。

[20]　羅時豐在節目「客家新樂園」受訪時提及收歌與作詞淵源，見網址：https://youtu.be/yfxw5b86J4Y。

[21]　施文彬：《台灣台語歌曲之創新——以施文彬台語歌曲為例》（臺北：中國科技大學視覺傳達設計系碩士論文，2019），頁33。

故事。以 2020 年臺灣最熱門的電影主題曲〈刻在我心底的名字〉而言，電影描繪 1987 年剛施行解嚴時，發生在教會高中同性間的一場純純愛戀，劇情有一位來自加拿大的神父角色，據作詞人馬來西亞籍華人許媛婷接受媒體採訪，提及這是一首為電影量身定做的歌詞。因為大部分商業歌曲都會配合演唱者的性別、個性和聲音來為此打造相關歌曲，但這首歌在詞曲創作階段，尚未明確知道由誰來演唱，所以許媛婷則針對所拿到的電影相關資訊，以及一本導演與監製的筆記，開始著手填詞。許氏進一步提及是以男主角張家漢的角度所寫成的，主歌部分：

> Oublie-le（法文：忘記你）　好幾次我告訴我自己
> 越想努力趕上光的影　越無法抽離而已
> Je t'aimais（法文：我愛你）　刻骨銘心只有我自己
> 好不容易交出真心的勇氣　你沉默的回應　是善意[22]

主歌的兩段開頭，均用法文呈現，因為電影有不少主角與神父告解的對手戲，最後神父過世，兩位主角遠赴加拿大致哀憑弔。許媛婷表示，當時作曲者想加入異國風情，由於這部電影在國外拍攝，創作期間她做了調查，加拿大的第二外語是法語，最後選擇

---

[22]　盧廣仲：〈刻在我心底的名字〉，詞曲：許媛婷、佳旺、陳文華，網址：https://www.mymusic.net.tw/ux/w/song/show/p000273-a2711415-s014642-t001-c4。

以兩句外語做呈現，也意外配合了神父在劇中的相關設定。[23]電影裡的插曲〈擁擠的樂園〉和宣傳曲〈Hello〉也恰好都是多語交會的作品：

> 一輩子能夠遭遇多少個春天
> 多情的人他們怎會瞭解一生愛過就一回
> 沸騰的都市盲目的愛情　say goodbye to the crowded
> paradise（陳昇〈擁擠的樂園〉）[24]

> Hello　你聽到嗎？　是我在呼喊啊
> Hello　hello　請跟我說說話
> 親愛的　你好嗎？　你還會想我嗎
> Hello　hello　我跟自己說話
> 請回答（龔言脩〈Hello〉）[25]

陳昇於 2009 年受訪表示，創作〈擁擠的樂園〉詞曲時正逢三十歲，深感一事無成，以為北上來到繁華都市，會把生活過得再理想些，卻被壓迫得喘不過氣。陳昇描述的樂園就是指臺北，而擁

---

[23]　見【Feature Story】盧廣仲『刻在我心底的名字』|聽大馬詞曲創作人談這首夯歌誕生過程的秘密|安歌頻道獨家揭露，見網址：https://youtu.be/Y0jkN2_Ttfo。

[24]　陳昇：《擁擠的樂園》（臺北：滾石國際音樂公司，1988）。詞曲：陳昇。

[25]　龔言脩：〈Hello〉，作詞：張傑、陳瓊貞，作曲：張傑。網址：https://youtu.be/-ZAELN5LGVE。

擠則是生活上的無形壓力。[26]這首歌用「The crowded paradise」取代中文的擁擠的樂園一詞，一方面配合內心吶喊「say goodbye」，另一方面，則以英文營造新奇感，是六、七〇年代的慣性作法。龔言脩〈Hello〉則刻劃當時無法相愛，彼此思念對方，心底吶喊「你好嗎」的深刻感受。在得不到回應式的問對方，也藉此問自己是否該停止想念或終止愛戀。這樣的問候發語詞，也是配合劇中的情節延伸而來。

## （五）時下潮流

近五年流行樂壇受到饒舌音樂的影響，很多歌曲加入 RAP 的段落，而本身饒舌文化就是多元文化、多元語種結合的一種音樂。大部分的唸詞由「多語交會」而成。而將這樣的素材放入流行歌曲當中，已變成現今流行歌的趨勢。

另一向度是族群或家國認同。歌手用臺灣特有的語言屬性，營造出多元關照與在地特質，例如黑松沙士廣告主題曲〈敢傻敢衝〉[27]，由近來相當受歡迎的樂團茄子蛋代言，一推出就衝破百萬點擊率，[28]成功打造品牌形象與訴求。

---

[26] 楊蕙萍：〈陳昇「擁擠的樂園」 描述男人 30 心情〉，見網址：https://news.tvbs.com.tw/entertainment/153405。

[27] 茄子蛋：〈敢傻敢衝〉，網址：https://youtu.be/tz4XyZMOqFc。

[28] 羅建怡：〈黑松新代言 茄子蛋「敢傻敢衝」MV 首日破 270 萬點擊〉，見網址：https://style.udn.com/style/story/11350/4978068。

# 三、「多語交會」歌詞類型與作用

　　「多語交會」歌詞可分為兩大類型，一為「方言型多語交會歌詞」，包含在國語歌裡使用了臺語、客語、原住民語、粵語等；二是「外語型多語交會歌詞」，包含英語、法語、日語、韓語、泰語等國語言。本節除分析整理類型外，指出「多語交會」在歌詞裡的作用與特殊表現，包括其反映的相關現象、使用的修辭技巧等，舉例說明該類歌詞的特點。

## （一）「多語交會」歌詞類型

### 1.方言型多語交會歌詞

　　臺灣在方言型多語交會歌詞中，最常出現的方式是國語＋臺語。因為臺語是臺灣第二多人口使用的方言，再加上臺語唱片有一定的市場性，所以經常可見知名藝人在整張專輯裡收錄一至兩首臺語歌，例如五月天、張惠妹、蕭敬騰等人，都曾嘗試國語專輯加入臺語歌。另外受到兩岸市場的影響，臺語唱片裡也出現多語交會的歌詞，例如陳隨意與唐儷的〈今生只為你〉：

　　　　女：夢裡纏綿　我的心思又為誰　漫天飄落紅塵相思淚
　　　　男：今生無緣　夜夜夢中在徘徊　愛你的心我永遠不後悔
　　　　女：今生只為你　背負愛的原罪
　　　　　　只盼你溫柔的拭去我的淚
　　　　男：我愛妳的心　只要有妳來作伙

合：今生只為你愛一回……[29]

歌曲是採男女對唱表現，男性唱臺語，女性唱國語，合唱部分則以國語對唱。此類歌曲在 2010 年前後頗為流行，諸如蔡小虎和龍千玉〈落花淚〉（2010）、張燕清和戴梅君〈1949〉（2012）、林俊吉和陳淑萍〈美人計〉（2012）、邵大倫和鄧妙華〈作陣飛〉（2012）、蔡佳麟和丁姵均〈感謝有你〉（2015）等。大抵兩岸交流時有所需求，製作這類歌曲可讓雙方應酬之際對唱。

　　九○年代港星來臺發展，2000 年後漸有臺星去港發展，不論是與港星合作，或為了打入大陸市場，遂將全粵語歌改成國、粵合唱。例如 2002 年的〈好心分手〉：

是否很驚訝　講不出說話　沒錯我是說　你想分手嗎
曾給你馴服到　就像綿羊　何解會反咬你一下　你知嗎
也許該反省　不應再說話　被放棄的我　應有此報嗎
如果我曾是個　壞牧羊人
能否再讓我試一下　抱一下……[30]

原由盧巧音獨唱名盛一時，再找王力宏演繹對唱版，男方負責國語歌詞，因而有此多語交會之作。類似中粵交會的歌還包括：林淑容、樓湘靈合唱的〈一樣的天空〉（1987），是相當早期就出

---

[29] 陳隨意：《今生只為你》（臺南：豪記唱片公司，2011），詞曲：石國人。

[30] 盧巧音：《人間賞味（第二版）》（香港：索尼音樂娛樂（香港）公司，2002），作詞：黃偉文，作曲：雷頌德。

現的中粵語交會，由林淑容負責國語，樓湘靈負責粵語；彭家麗〈是不是這樣的夜晚你才會這樣的想起我〉（1992），重唱吳宗憲的名曲，該曲以粵語歌詞為主，但唱及「是不是這樣的夜晚你才會這樣的想起我」則以國語呈現，增加記憶點。李克勤與周傳雄曾合唱〈歲月風雲〉這首 TVB 電視臺同名電視劇主題曲，由李負責粵語詞，周負責國語詞。

　　使用原住民語言入歌詞，其實發展頗早，最常用到的詞彙即是「娜魯灣」（歡迎之意），增添特殊情味。近二十年間，政府挹注較多資源在客家與原住民族群，諸如客委會、原民會，以及客家電視臺與原住民電視臺相繼成立，均有助客家、原民音樂的開展，2020 年金曲獎最佳年度專輯頒給阿爆《kinakaian 母親的舌頭》，可視為一種指標性，代表原住民音樂即使唱詞不見得被全然理解，但音樂仍可以打動人心。阿爆這張專輯內特別設計一首原民語與臺語結合的歌曲〈Tjakudain 無奈〉，內容大致刻劃社會對不同族群相戀或結婚，仍有隔閡與意見，部分歌詞如下：

> 我想欲送予你上媠的花　情話無法度藏佇心內底
> 你愛知影　咱的緣分　是天早就註定好勢
> 不是不是　像因講誒按呢
> 哟　袂乎汝傷心　我是你唯一的選擇
> 請你毋莫過慮遐濟
> tima sapacucun tjanuaken?（到底是誰一直在打量我）
> mavuluvul sa ku varung.（讓我的心亂亂跳）
> manu tima sun? imaza.（到底是誰？在這邊）

manu tima sun? imaza. （到底是誰？在這邊）……[31]

臺語唱詞與 RAP 由李英宏負責，原民語則由阿爆演唱。這張專輯全以原民語來作詮釋，僅此首加入臺語唱詞。而客語和國語交會的作品也不少，例如 iColor 愛客樂〈天公落水〉，重新將客家民謠結合流行音樂，試圖讓客語族群與年輕世代對客家文化產生共鳴，歌詞：

最近都睡不好　你說有些煩惱　有些事剛剛發生　就忘掉
模糊的對話　掩飾心裡的慌　退化　已讓生活起變化……
天公呀　落水呦　阿妹呀　戴頂草帽來到坑水邊
坑水呀　清又清　魚仔在介水中　泅呀來泅去[32]

其作法是將傳統歌謠穿插於流行曲調中，與孫燕姿〈天黑黑〉、蕭閎仁〈王寶釧苦守寒窯十八年〉、徐佳瑩〈身騎白馬〉相近。這首歌涉及「阿茲海默症」的疾病書寫，用客語民謠表達主角失智，但記憶深處那首歌，仍烙印心中。中、客語交會作品中，近期較常出現的是羅文裕，羅氏致力推廣客語，包括翻唱玖壹壹〈嘻哈庄腳情〉改編為〈嘻哈客家情〉，其他如〈放心去旅行〉、〈請說客語〉等都是此類型歌曲。

---

[31]　阿爆：《kinakaian 母親的舌頭》（臺北：好有感覺音樂事業公司，2020），作詞：阿爆、李英宏、王秋蘭，作曲：阿爆、Dizparity、李英宏。

[32]　愛樂客：《靚靚》（臺北：好有感覺音樂事業公司，2015），詞曲：邱廉欽、客家傳統民謠。

## 2.外語型多語交會歌詞

外語型類項中最常出現的，必然是屬於中＋英語的組合，這在華語流行樂壇幾乎俯拾即是。如王心凌〈愛你〉副歌：「Oh～baby／情話多說一點／想我就多看一眼／表現多一點點／讓我能／真的看見／Oh～Bye／少說一點／想陪你不只一天／多一點／讓我／心甘情願／愛你」[33]，前奏處還加入英文的 RAP 詞。的確，中英夾雜在 RAP 詞裡經常出現，如潘瑋柏、張韶涵合唱的〈快樂崇拜〉RAP 詞：

> 到了 80 年代要喊什麼
> B Boys B Girls Let's make some noise　要穿什麼呢
> Hmmm……緊褲子　緊上衣秀出你的身材
> 有人露出金牙　千萬不要驚訝
> 嘻哈正在發芽　別拔它假牙
> Lockin Poppin we dancing　ain't no stopping　跟我一起唱
> 快樂崇拜　快樂無害　雖然快樂像個病毒
> 病毒會傳染……[34]

這些設定都與歌手特質有關。因為潘瑋柏也是國外歸來的藝人，音樂風格是以 RAP 型態展現，自然出現較多中英夾雜的詞彙讓歌手好發揮。同樣也是美國華裔身分的李玟，在推出相關英文專

---

[33] 王心凌：《愛你》（臺北：愛貝克思公司，2004），作詞：潘瑛、談曉珍、陳思宇，作曲：Lee Young-Min。

[34] 張韶涵：《歐若拉》（臺北：福茂唱片音樂公司，2004），作詞：林夕、潘瑋柏，作曲：烏龜（韓）。

輯以後，中文專輯的中英夾雜歌詞也增多了，如《真情人》專輯中包括〈真情人〉、〈誰的香水味〉、〈小心男人〉、〈撒野〉、〈YOU&ME〉、〈我的快樂不為誰〉、〈自然反應〉等超過一半的歌曲均加入部分英文詞，產生多語交會現象。

　　其他出現較多的外語，則是日語。臺灣受到日本音樂影響深遠，前言已述及，再加上臺語中有不少是從日語轉化而來，所以日語入中文歌的機率比其他語言再高一點，僅次於英文。大部分使用日語詞，主要還是跟歌手與主題有關，例如白冰冰、金城武、徐若瑄等曾到日本發展，或具日籍身分者。以金城武〈愛得沒把握〉為例，第一句就以「愛しちゃったのよ」（對不起）反覆出現，再加上其他中文詞，副歌再以「いつからこんなに」（從什麼時候開始）、「どうしてこんなに」[35]（為什麼這麼多）點綴，幾乎是一句日語一句中文的方式呈現。其實早在金城武 1992 年第一張專輯中，便收錄了書寫真人真事的臺、日語作品〈夏天的代誌〉：

　　　　五歲那一年　夏天的代誌
　　　　媽媽叫阮坐在伊身邊　教阮講臺語
　　　　伊講一句　我學一句　學到那晚的半暝
　　　　抬頭看見　媽媽的眼睛　閃閃爍爍像天星

　　　　おはよう　真會早　スリッパ　是淺拖

---

35　金城武：《只要你和我》（臺北：寶麗金唱片公司，1993），作詞：黃連煜，作曲：兵口庫之助。

> ありがとう 講真多謝 ちりがみ 便所紙……[36]

母親曾教他說臺語，又配合著日語，都是有意識地彰顯歌手特質。白冰冰的〈阿娜答〉如法炮製：

> あなた你是緣投的少年家 わたし阮嘛水甲親像花
> 什麼時陣だいじょうぶ攏無關係 咱相招來去卡拉 OK
> あなた你是達工卡電話 わたし阮嘛聽甲會歹勢
> 一直呵老阮親像宮澤理惠 うれしい阮歡喜在心底……[37]

因為歌詞大眾化，加上曲風討喜，這首歌在當時影響力是遠勝金城武的〈夏天的代誌〉。其他如韓語，是因為韓劇大量輸入臺灣後產生的影響。例如林俊傑〈只對你說〉：「사랑해요（我愛你）／means I love you／代表著我／離不開你／每分每秒／每一個聲音／只有你撒嬌／會讓我微笑」[38]、蕭賀碩〈我愛你〉：「噢사랑해요（我愛你）／愛的理由／不會有錯／就算換了時空／也會做相同的夢／伸出手請帶我走」[39]，或臺韓混血的畢書盡，也因為歌手特質之故，曾經在歌曲裡加入韓語，諸如

---

[36] 金城武：《分手的夜裡》（臺北：寶麗金唱片公司，1992），作詞：吳念真，作曲：陳昇。

[37] 白冰冰：《阿娜答》（臺北：吉馬唱片錄音帶公司，1994），詞曲：黃建銘。

[38] 林俊傑：《曹操》（臺北：海蝶音樂公司，2006），詞曲：林俊傑。

[39] 蕭賀碩：《碩一碩的流浪地圖》（臺北：華納國際音樂公司，2007），詞曲：蕭賀碩。

〈Come back to me〉、〈逆時光的浪〉、〈愛戀魔法〉。除上述外，國語歌壇近來興起泰語風，雖然早在 2000 年中國娃娃來臺發行專輯《單眼皮女生》就曾一度流行，歌詞出現「**สวัสดีค่ะ**」（你好）等泰語，已是中泰多語交會的先驅。時隔多年，泰國恐怖片和相關戲劇影響下，泰國文化再度於臺灣市場崛起。致力耕耘其中是歌手黃明志。黃氏專輯曲風多元多變，曾以〈泰國情歌〉樹立歌曲諧趣的形象：

> 來　美麗的女孩　雖然我是大馬的 Bluechai（男孩）
> 但我愛吃 Tomyam（東炎湯）　喝喝椰奶
> 我很愉快　因為約會你出來　Kop Kun Kap（謝謝）……[40]

黃氏在臺灣尚未大紅時，一直嘗試這方面的創意，例如第一張專輯裡的〈麻坡的情歌〉，便運用了馬來西亞、新加坡慣用的講話方式，融入歌詞中。之後的〈泰傷情歌〉中泰、〈學廣東話〉中粵、〈AV 女郎〉中日（2015）、〈Wake Up〉中馬、〈Little India〉中印（2016）、〈泰國恰恰〉中泰、〈胡志明的雨〉中越（2017）、〈唱廣東歌〉中粵、〈不到海南島〉（運用海南島方言）（2018）、〈鬼島〉（多元運用中、臺、原民、英語）、〈JIOJIOME〉中臺（2019）等，充分將多語交會的方式運用在歌曲中。

---

[40] 黃明志：《亞洲通緝》（臺北：華納國際音樂公司，2013），詞曲：黃明志。

## （二）「多語交會」歌詞作用

　　歌手使用多語交會歌詞的作用，最主要是為了產生反差，以及提高歌曲的記憶點，所以通常會放在副歌的第一句，例如張智成〈凌晨三點鐘〉：「Baby Baby／Love can be so beautiful／只怪那一刻／話說得太重／所有的情節都失控」[41]，用英文 Baby 軟性的呼喊，祈求對方原諒，更貼近生活中情人爭吵過後的真實情況。類似作法的作品頗多，包括鄧福如〈ME&U〉副歌：「oh baby baby please don't go／帶我到宇宙的盡頭／you are my lover never ever end／讓我們一起到永遠／oh baby baby please don't go／oh 不想不想讓你走／you are my lover never ever end／讓我們一起到永遠」[42]也是運用呼喊式軟語，修辭手法上即是呼告，除了以 Baby 呼告外，也會使用英文名字，如飛兒樂團〈Lydia〉、陶喆〈Melody〉、范逸臣〈Serena〉。

　　另外一種作法同樣是增添新奇性，更重要的是為了產生諧趣感，營造修辭中的飛白效果。例如周杰倫的〈雙節棍〉：「做麼个／做麼个／我打開任督二脈／做麼个／做麼个／東亞病夫的招牌／做麼个／做麼个／已被我一腳踢開」[43]，MATZKA〈No K〉：「I say no～K／no～K／到底是來自部落還是布魯克林區／I say no～K／no～K／MA YA MA DO CU（不要這樣）／你

---

[41] 張智成：《凌晨三點鐘》（臺北：華研國際音樂公司，2003），詞曲：陳忠義。

[42] 鄧福如：《天空島》（臺北：豐華唱片公司，2013），作詞：楊謹維、鄧福如，作曲：官錠 AL。

[43] 周杰倫：《范特西》（臺北：博德曼音樂公司，2001），作詞：方文山，作曲：周杰倫。

的祖先會哭泣」[44]，用非正式英文 No K 來諷刺盲從饒舌音樂的人。羅志祥〈嗆司嗆司〉：「My Girl 別懷疑／我們的頻率現在就拉近我的頭彩就是你／愛是高額獎金／不是 Chance Chance 而已」[45]，臺語的嗆司其實是日本外來語轉化後的語言，引伸成運氣好之意，與 Chance 原意已有落差，這是用諧音方式提高趣味性。再如陳大天〈雞雞歌〉的第一句念詞以方言念「你生啥肖」諧音髒話，以及過渡句中將十二生肖排序用英文唸過一遍，最後豬不用 PIG 而是用 YOU 來代替，均是製造諧趣。

　　多語交會歌詞會透過雙關技巧，提高閱聽眾的注意，2019年最典型的案例，是網紅屁孩的〈她 gucci 的時候眼淚總是 prada prada 的 dior〉[46]，這首歌諧音雙關「她哭泣的時候眼淚總是嘩啦嘩啦的流」，歌詞描寫部分女性與人交往後收名牌包的拜金行為，將原本陳述軟弱悲傷的話，加入幾個品牌名稱作一語雙關用。另一首十分精彩的歌曲是盧廣仲〈魚仔〉：

> 去學校的路很久沒走　　最近也換了新的工作
> 所有的追求　是不是缺少了什麼
> ……
> 看魚仔在那　游來游去　　游來游去
> 我對你　想來想去　　想來想去

---

[44] MATZKA：《MATZKA》（臺北：有鳳音樂公司，2010），詞曲：MATZKA。

[45] 羅志祥：《殘酷舞台》（臺北：百代音樂公司，2008），作詞：Tyler James、葛大為，作曲：Mackichan、Blair。

[46] 歌曲網址：https://youtu.be/j6hnv6CAAQA。

　　　　這幾年我的打拼跟認真　　攏是因為你……[47]

妙處在臺語歌詞部分，用魚泅於水中去諧音雙關人想念極深的狀
況，兩者融合相當良好，行雲流水，是使用諧音雙關的上乘作
品。其他涉及雙關提高注意者，包含陶喆〈Susan 說〉：「Yeah
／蘇三說／Susan／在那命運月臺前面……她懷疑／Sam 是虛擬
的臉／但愛情還在上演」[48]，用 Susan 諧音蘇三，Sam 指涉三
郎，藉機提高閱聽眾的注意。劉艾立〈我想買可樂〉：「I
wanna make love／I wanna 買可樂」[49]，用偶像劇臺詞「買可
樂」做文章，製造話題性。

## 四、餘論：多語交會歌詞優缺點

　　流行音樂瞬息萬變，若無法製造口碑與話題，即湮沒樂海當
中。而每隔幾年流行的方向就會有所改變，如何掌握當下流行脈
動，是創作者重要的功課。臺灣多語交會歌詞，肇因於樂壇經歷
日本歌混血期，以及崇洋歐美音樂的兩大時期，臺灣流行樂界受
到日本、英美的極大影響下，在前期便保留部分的多語交會作
品。後來求新求變，想標舉奇特處，開始在主歌第一句、副歌反
覆唱的那一句，或者是段落出奇不意處，置放一段、一兩個方言

---

[47]　盧廣仲：《魚仔（He-R）》（臺北：添翼創越工作室，2017），詞
　　　曲：盧廣仲。

[48]　陶喆：《太平盛世》（臺北：百代音樂公司，2005），作詞：李焯雄，
　　　作曲：陶喆。

[49]　劉艾立：〈我想買可樂〉，網址：https://youtu.be/BpUHO4kKwIg。

或外語單詞，使歌詞產生新奇性，有時配合公司安排與歌手特質，歌詞的內容也會隨之調整並運用多語交會的方法，讓閱聽眾能記得歌手形象或者專輯的整體風格。當然因為時代變遷相當快速，流行議題也相對容易被寫入歌中，而從外來的文化語言，也藉此滲透歌詞裡。

　　臺灣運用「多語交會」歌詞類型分有「方言型」與「外語型」兩大類，也有雜用其中者，例如蕭迦勒〈浪漫山線〉：

（臺語）
內山的這條路微微吹著涼風　咱要南下來去叨
糖甘蜜甜的路甲妳相約迢迢　有妳作伙無煩無腦……

（賽夏族語）
Woo~ yako mam some:ez（我開著車）
hini ra:an 'am 'ila'ino'?（前方這條路要到哪去？）……

（客語）
內山公路　遙遙駛在漫漫山田
毋管行到幾夜幾天　Oh just wanna be
跟妳一起忘了時間　浪漫山線甜蜜永遠

（臺語）
愛妳微微的笑親像夏日的風　看到溫柔的笑容……

（印尼語）

Woo~ Saya menyetir（我開著車）

Ke mana jalan ini Pergi?（前方這條路要到哪去？）……

（客語）

內山公路　靚靚花開滿山遍野

浪漫在山與海之間　all I want is you

跟妳一起忘了時間　駛慢一點再慢一點[50]

蕭迦勒本身是名客語創作歌手，所以歌曲主線用客語立基，加上主題是臺三線的人情美景，所以分別使用了臺語、原住民語以及印尼語來串連。立意很好，設計也頗到位，讓人從中感覺驚艷，整體而言多元且不突兀。然而這是多語交會的優點，也相對會形成缺點。驚艷的同時，閱聽眾其實難以掌握全貌，甚至不易記下如是豐富的意涵，則影響這首歌整體記憶點不高，除非創作者已經樹立品牌如黃明志者，每張專輯都是大量運用多語交會的作法，讓人印象深刻，不然在創作歌詞時，應適度使用多語交會，讓此技巧能達到畫龍點睛的效果，而非過度使用，導致閱聽眾乍聽驚艷，卻不容易記憶，或歌詞無法好好掌握，造成僅是曇花一現的美好，不易成為經典之作。

---

[50] 蕭迦勒：《細妹恁靚 2017》（臺北：酷亞音樂公司，2017），作詞：潘彥廷，作曲：蕭迦勒。

# 下　編
## 歌詞風格學

# 第七章　流行歌「同曲異詞」運用修辭營造性別與氛圍

## 一、前　言

　　中國傳統文學一直是「國文」科教材的一部分，人們耳濡目染下，無形中接收了古代文學的相關體製、表現手法、修辭技巧等。即使非中文系本科畢業，一樣會受到根深柢固的文化傳統所影響，在進行創作時，會從模仿開始，再慢慢創變。本章旨在以臺灣樂壇敘述男女情愛的情歌為例，透過同一首歌曲，所填製的不同歌詞，進一步解析不同修辭所營造出的男女性別向度，以及利用修辭，凸顯詞中氛圍。理解使用修辭，除了能提高作品蘊含的情感濃度，也讓歌者有更多揮灑的空間。

　　臺灣由於其地理、歷史的培育塑造，形成了多元文化兼容並蓄的國家特質，族群、宗教、語言等各方面如此，流行音樂上亦然。除了有本地的詞曲創作者努力創作外，臺灣樂壇吸收國外包括歐美與日本等國家的音樂也相當積極熱絡，尤其是日本歌曲，在日本殖民臺灣時，已經產生直接劇烈的影響；臺灣光復、國民政府來臺後，仍持續影響本地的音樂型態與創作，未曾中輟斷絕。而最常見的影響模式，就是直接將日文歌曲填上中文歌詞，

比如 50-70 年代就有唱片公司直接將日本歌引進臺灣，填入新的中文歌詞，便成了所謂「混血歌曲」，膾炙人口之作例如文夏〈黃昏的故鄉〉（原日人中野忠晴作〈赤い夕陽の故郷〉）、陳芬蘭〈孤女的願望〉（原日人米山正夫作〈花笠道中〉）、余天〈榕樹下〉（原日人遠藤実作〈北国の春〉）；到了鄧麗君大量將日文歌翻唱為中文後，歌曲風靡華人世界，逐漸形成一種風潮。

90 年代，香港偶像大舉入臺，包括像張學友、劉德華等四大天王，以及梅艷芳、張國榮等歌手，都將他們在港熱銷的金曲，重新包裝，來臺新販，其中就有不少是當時香港歌手先行翻唱日文歌，再轉第二層用華語歌詞重新詮釋一次，例如張學友〈每天愛你多一些〉（即南方之星〈真夏の果実〉）、張國榮〈拒絕再玩〉（即玉置浩二〈じれったい〉）、王菲〈容易受傷的女人〉（即中島美雪〈ルージュ〉）等。這樣的歌曲，在同一旋律下，就觸發了不同的作詞者，以三種不同語言，寫出三種不同風格的歌詞，再搭配不同的歌手詮釋演繹，同一首歌成就了三種可能。

也因為如此，本章將焦點置於中文歌詞當中，欲瞭解同一首歌，由不同性別的歌手來詮釋，唱片公司以及作詞人如何為該歌手量身訂作屬於他／她的歌詞，讓歌手在演繹上能更到味。故本章集中討論同一首歌、不同歌詞，由不同性別的歌手來演唱的作品，揀擇 15 組歌詞進行比對分析，依照文中討論順序，分別是：1.王菲〈容易受傷的女人〉、酈美雲〈容易受傷的女人〉、邰正宵〈情人之間的情人〉；2.張學友〈每天愛你多一些〉、方大同、薛凱琪〈復刻回憶〉；3.黃仲崑〈有多少愛可以重來〉、

王菲〈愛與痛的邊緣〉；4.張惠妹〈記得〉、林俊傑〈不懂〉；5.盧巧音、王力宏〈好心分手〉、盧巧音〈至少比你走得早〉；6.張雨生、張惠妹〈最愛的人傷我最深〉、張惠妹〈認真〉；7.黃品源〈你怎麼忍心讓我哭〉、徐懷鈺〈不敢太幸福〉；8.動力火車〈鎮守愛情〉、ＪＳ〈愛讓我們寂寞〉；9.張學友〈沈默的眼睛〉、順子〈Dear Friend〉；10.文章〈迷濛〉、黃小琥〈那些我愛的人〉；11.信樂團〈離歌〉、辛曉琪〈心裡有樹〉；12.蔡淳佳〈陪我看日出〉、黃品源〈淚光閃閃〉、黃品源〈白鷺鷥〉；13.辛曉琪〈童話〉、李崗霖〈祈禱〉；14.林志炫、陳明〈你是愛情的原因〉、陶莉萍〈分手五十天〉；15.劉德華〈謝謝你的愛〉、林慧萍〈多情吧害〉。

以上一至三首不等的成組歌曲，在旋律上是屬同一首歌，分別由不同性別的歌手演繹。在歌詞的內容上均有不同，當然，有部分甚至是語言的運用出現不一樣的類別，如臺語、粵語，相對所呈現的情感也不同。本章即針對這 15 組歌曲進行細緻的分析，以性別營造和氛圍營造兩個面向談起。

# 二、性別營造

同一首歌，經過不同歌手，透過歌手的聲線與口吻、詮釋歌曲的方法與技巧，再加上編曲者的巧思，同一首歌經由以上幾種方式，的確可以讓歌曲產生另一種味道與情感。但除此之外，還有改變歌詞本身，包括歌詞的敘事模式、用韻方式，以及使用修辭技巧，均能有效製造出歌詞想展現的情感與特質。當然，仍會遇到有後作模仿前作而略作改易的情況，例如王菲〈容易受傷的

女人〉原曲在先，後有邰正宵翻唱成〈情人之間的情人〉，將兩詞併呈比較：

| 王菲〈容易受傷的女人〉<br>詞：潘源良／曲：中島美雪 | 邰正宵〈情人之間的情人〉<br>詞：林利南／曲：中島美雪 |
|---|---|
| 人漸醉了夜更深<br>在這一刻多麼接近<br>思想彷似在搖撼　矛盾也更深<br>曾被破碎過的心<br>讓你今天輕輕貼近<br>多少安慰及疑問　偷偷的再生<br>情難自禁　我卻其實屬於<br>極度容易受傷的女人<br>不要　不要　不要驟來驟去<br>請珍惜我的心……[1] | 人已散去夜已深<br>與妳並肩多麼熟悉<br>曾經相同的眼神　卻有不同心<br>曾讓妳感動的人<br>終於離妳越來越遠<br>一顆看不清的心　相對也無語<br>情人之間　本來就有誓言<br>再容不下另一個情人<br>不能　不能　不能說放就放<br>請珍惜我的心……[2] |

這兩首雖然是不同性別歌手詮釋，但〈情人之間的情人〉在語詞上、結構上並沒有大幅度的改變，甚至部分因襲，所以這首歌並未造成反響，也無法超越王菲的版本。反倒是香港歌手鄺美雲將〈容易受傷的女人〉[3]重新填詞，以國語演唱，在華人圈奠定某

---

[1]　王靖雯：《Coming Home》（香港：新藝寶唱片公司，1991）。

[2]　邰正宵：《找一個字代替》（臺北：福茂唱片音樂公司，1993）。

[3]　鄺美雲〈容易受傷的女人〉（作詞：潘美辰、何厚華，作曲：中島美雪）：「有心人兒用情深／緊緊追緣共度今生／此刻不需再離分／讓夢幻都變真／……情人難求／愛人總是難留／我是容易受傷的女人／無情無愛無緣無奈的心／能不能過一生……」（收錄於鄺美雲：《容易受傷的女人》，臺北：百代唱片公司，1993）。

種程度的評價，讓人誤以為她才是該曲的原唱者（鄺美雲版歌名
亦為〈容易受傷的女人〉）。上述所舉例子是實際存在的市場反
應情況，顯示歌曲、歌詞在旋律不變，內容僅微幅調整。珠玉在
前，可能會面對閱聽眾的質疑與淘汰。

　　近年來出現幾首向「老歌」致敬的歌曲，這樣的翻唱方法通
常會改採新的方式呈現，像是改為男女合唱，例如張學友〈每天
愛你多一些〉被方大同與薛凱琪重新詮釋成〈復刻回憶〉。〈每
天愛你多一些〉本來就是日翻中的歌曲，甚至還有粵語、國語兩
種版本，以下是國語版的歌詞：

> 也曾追求　也曾失落　不再有夢
> 是你為我　推開天窗　打開心鎖　讓希望　又轉動……
> 這世界的永恆不多　讓我們也成為一種
> 情深如海　不移如山　用一生愛不完
> 我的愛一天比一天更熱烈　要給你多些再多些不停歇
> 讓你的生命只有甜和美 OHOH　遺忘該怎麼流浪……[4]

作詞人姚若龍以他最擅長的溫雅勵志型歌詞，將歌曲帶向一種較
為正面樂觀的態度與氛圍，利用譬喻如「情深如海／不移如
山」、類疊如「我的愛一天比一天更熱烈／要給你多些再多些不
停歇」、用肯定語彙如「讓戀人鍾愛的每一句誓言／不再難追／
全都實現」，寫下男性對於愛情的樂觀想望。當多年後方大同致

---

4　張學友：《吻別》（臺北：寶麗金唱片公司，1993），作詞：姚若龍，
　　作曲：桑田佳祐。

敬偶像，重唱該曲，又重新填詞為〈復刻回憶〉，因為是對唱關
係，歌詞中設計不少近似對話的橋段：

> 你還好嗎　好久不見　又來這裡　這個老店
> 後來的你　喜歡了誰　我們　聊聊天
> 現在的你　一樣美麗　至於愛情　是個回憶
> 她不愛我　他離開你　愛會來　就會去
> 我們都沒說那遙遠的曾經　我們也沒提那故事的原因
> 青春的復刻回憶像一片雲　沒法子抓在手裡
> 我們的眼淚在複習著過去　我們的微笑是彼此的氧氣
> 復刻的回憶是封掛號信　多遠都可以找到你⋯⋯[5]

歌詞中主角遇見許久不見的舊愛，重逢寒暄，彼此間存在些許疑
問猜想，所以歌詞利用大量問句來布置線索，包括問候對方還好
嗎？後來喜歡了誰？最後談及更深刻的愛是什麼？什麼人懂？每
一個問句背後並沒有直接的回答，一方面營造一種歷經滄桑的灑
脫感，另一方面也製造出男女主角的曖昧情緒。只有最後提及
「心還痛嗎／請忘了吧／所謂幸福／是個童話」，點出主角對於
愛情的無可奈何之感。另外這首歌運用了頗多譬喻和象徵，如
「青春的復刻回憶像一片雲」、「復刻的回憶是封掛號信」；排
比句「窗外的樹／愛哭的風／煩惱的我／聰明的妳」，除了煩
惱、聰明之外，又用樹象徵執著的男主角，用風象徵捉摸不定的

---

5　薛凱琪：《It's My Day》（臺北：華納國際音樂公司，2008），作詞：
　　易家揚，作曲：桑田佳祐。

女主角。整體而言，此歌詞意境之豐富，不輸前作對歌詞的經營。

　　還是有許多同曲異詞的作品，具有頗大的重塑空間，不一定受到原曲歌詞的影響，以黃仲崑〈有多少愛可以重來〉為例：

> 常常責怪自己　當初不應該　常常後悔沒有把你留下來
> 為什麼明明相愛　到最後還是要分開
> 是否我們總是　徘徊在心門之外
> ⋯⋯
> 有多少愛可以重來　有多少人願意等待
> 當懂得珍惜以後回來　卻不知那份愛會不會還在
> 有多少愛可以重來　有多少人值得等待
> 當愛情已經桑田滄海　是否還有勇氣去愛[6]

黃仲崑發行該曲作為主打歌時，並沒有唱紅，後來王菲將它收錄在粵語專輯後，卻意外提高其能見度，原本的歌名與歌詞都重新改易，歌名換成〈愛與痛的邊緣〉，歌詞為：

> 徘徊傍徨路前　回望這一段　你吻過我的臉　曾是百千遍
> 沒去想　終有一天　夜雨中　找不到打算
> 讓我孤單這邊　一點鐘等到三點
> ⋯⋯

---

[6]　黃仲崑：《愛與承諾》（臺北：瑞星唱片公司，1994），作詞：何厚華，作曲：黃卓穎。

情像雨點　似斷難斷　愈是去想　更是凌亂
我已經不想跟你癡纏　我有我的尊嚴　不想再受損
無奈我心　要辨難辨　道別再等　也未如願
永遠在愛與痛的邊緣　應該怎麼決定挑選[7]

黃仲崑的版本雖然後來有迪克牛仔重新翻唱，能見度稍微增加，但仍不比王菲的版本來得有名。如果當年王菲重唱該曲，而沒有調整歌詞，或許這首歌曲仍舊無法唱進閱聽眾的心坎裡。〈有多少愛可以重來〉這樣的歌名其實已經告訴閱聽眾，要談論的是一種愛情共相：「錯失的戀情無法重新來過」這個已知的事實。作詞人為歌者量身打造，用男性口吻表述出他的看法觀點。該詞的特點，在於運用設問修辭，營造男性較為豁達的愛情觀。問句會呈現一種迂迴的表述方式，例如「是否我們總是／徘徊在心門之外」，沒有給予任何答案，讓閱聽眾自己下定論。除此之外，問句的使用也可營造出一種豁達的感受，例如：副歌「有多少愛可以重來／有多少人願意等待／當懂得珍惜以後回來／卻不知那份愛會不會還在／有多少愛可以重來／有多少人值得等待／當愛情已經桑田滄海／是否還有勇氣去愛」，均是以問句堆疊而成，而問題難解、無人回答，也體現出一種「沒關係」的情緒。

　　然而，如果讓女歌手來唱這樣的歌詞，又會顯得太過理性。所以當王菲翻唱時，歌詞改寫成較似女性面對情感的態度，用一種自言自語的方式呈現，重字的密度比較高，且運用類疊技巧，

---

7　王靖雯：《討好自己》（香港：新寶藝唱片公司，1994），作詞：潘源良，作曲：黃卓穎。

營造一種剪不斷理還亂的糾葛情緒，如「似斷難斷」、「要辨難辨」等。又如林俊傑〈不懂〉與張惠妹〈記得〉這兩首同旋律的歌，歌詞均使用設問技巧，也營造出性別差異。林俊傑〈不懂〉：

> 已經好遠了　腿也有一點累了
> 我們都不知道路多遠　走到何時才歇一歇
> 不如就現在吧　讓我們都停下
> 但是在休息後　我們還不知道繼續走的理由
> 雨都停了　天都亮了　我們還不懂
> 這愛情路究竟　帶我們到甚麼地方
> 是要持續　仍舊珍惜　還是回到原地
> 如今此刻的我的確是有一點疲倦[8]

與〈有多少愛可以重來〉相同，設計的問句，都是提問而不回答，如「我們還不懂／這愛情路究竟／帶我們到甚麼地方」、「是要持續／仍舊珍惜／還是回到原地」，以模糊的疑問語句，營造男性對處理感情的茫然與無奈，就正如歌名〈不懂〉所欲表示的心情。反觀張惠妹〈記得〉：

> 我們都忘了　這條路走了多久
> 心中是清楚的　有一天　有一天都會停的

---

8　林俊傑：《樂行者》（臺北：豐華唱片公司，2003），作詞：張思爾，作曲：林俊傑。

　　讓時間說真話　雖然我也害怕
　　在天黑了以後　我們都不知道　會不會有以後
　　誰還記得是誰先說　永遠的愛我
　　以前的一句話　是我們　以後的傷口
　　過了太久沒人記得　當初那些溫柔
　　我和你手牽手　說要一起　走到最後……[9]

歌詞第一、二句便以自問自答的方式呈現，問情路走多久，心中告訴自己總有一天會停下來，跟〈不懂〉問句的未知性相比，〈記得〉多了更深的肯定與感傷。「親愛的為什麼／也許你也不懂／兩個相愛的人／等著對方先說／想分開的理由」，雖問為什麼，但下面便告訴對方答案；「誰還記得愛情開始變化的時候／我和你的眼中看見了／不同的天空」，雖言誰還記得，也點出變化的原因，強調女性的細膩與微察的特質。在盧巧音與王力宏的〈好心分手〉一詞當中，也可看見此現象：

　　是否很驚訝　講不出說話　沒錯我是說　你想分手嗎
　　曾給你馴服到　就像綿羊　何解會反咬你一下　你知嗎
　　也許該反省　不應再說話　被放棄的我　應有此報嗎
　　如果我曾是個　壞牧羊人　能否再讓我試一下　抱一下[10]

---

9　張惠妹：《真實》（臺北：華納國際音樂公司，2001），作詞：易家揚，作曲：林俊傑。

10　盧巧音：《賞味人間（第二版）》（香港：索尼音樂娛樂（香港）公司，2002），作詞：黃偉文，作曲：雷頌德。

主歌一開始，女生用問句唱出想分手的決心，雖問對方是否想分手，實指自己欲離開戀情。以溫馴綿羊反擊之譬喻，點出分手癥結，再用問句做結。而男生起唱句也是以問句設計來鋪陳，認為突然得到這樣的訊息，是應得的報應嗎？又回到一種提問而不作答的狀況；而回應女生的分手議題，也小心翼翼地以問句徵詢，同樣是設問技巧，卻表現出男女不同的態度。〈好心分手〉這首歌共填了四種不同版本的歌詞，[11]一種分手主題，分別有獨唱版展現的苦情欲分，與合唱版的各訴情苦，在盧巧音獨唱的〈至少走得比你早〉雖沒有使用問句，但運用了大量排比技巧：

> 我想得比你多　陪你一起更寂寞
> 我性格比你強　怎能做你的綿羊
> 我年紀比你小　不信快樂找不到　抬起頭　開了口
> 最後我比你驕傲　從此不坐你的牢　想不到你的好　記得和你的爭吵
> 想到老可到老　可是和你做不到
> 如果你愛得比我少　至少我走得比你早[12]

利用男女在愛情上的關係進行一系列的比較，包括想得多、性格強、年紀小、驕傲、付出多、離開早等議題，把女生強烈要分手

---

[11] 粵語版獨唱的〈好心分手〉、與王力宏合唱國、粵雙語的〈好心分手〉、國語版獨唱的〈至少走得比你早〉，以及合唱版的〈至少走得比你早〉，歌詞間各有重複，也略有不同。

[12] 盧巧音：《賞味人間（第二版）》（香港：香港索尼音樂娛樂公司，2002），作詞：周耀輝，作曲：雷頌德。

的決心展現出來，這與對唱版的一強一弱、一搭一唱更顯得咄咄
逼人。張惠妹的〈認真〉一開始也是如此設計：「真的是眼淚嗎
／這算不算回答／你問我為何那麼聽話／為了什麼寧願沒有想法
／就坦白承認吧／是自己太傻／竟然為你梳直我的長髮／不接任
何電話／天真的準時回家」[13]，以自問方式講述自己陷入愛情的
迷惘，再自答是因為太傻，而願意犧牲自己，連做三種行為，來
迎合情人。雖這三種行為並非用排比設計，但也將女性對於情感
的執著透過動作堆疊起來。反觀同首歌由張雨生、張惠妹合唱的
〈最愛的人傷我最深〉，主歌由男生演繹的部分：「黑夜來得無
聲／愛情散得無痕／刻骨的風／捲起心的清冷／吹去多年情份只
剩我一人」[14]，詞寫逝去戀情的感受，利用擬人方式呈現一種較
平和的情緒，不過度感傷濫情。再看黃品源這首〈你怎麼忍心讓
我哭〉，並對照徐懷鈺〈不敢太幸福〉：

| 黃品源〈你怎麼忍心讓我哭〉<br>詞曲：黃品源 | 徐懷鈺〈不敢太幸福〉<br>詞曲：黃品源 |
|---|---|
| 是誰偷走了我的玩具<br>找不到被愛的距離<br>我不曾要求　要漂亮的衣服<br>你怎麼忍心讓我哭<br>……<br>沒有月亮的黑夜 | 你可不可以讓我哭泣<br>好平衡一下我的心<br>這一段日子　是過分甜蜜<br>美好到心裡會恐懼<br>……<br>孤單我從無所謂 |

13　張惠妹：《姊妹》（臺北：豐華唱片公司，1996），作詞：張方露，作
　　曲：陳志遠。
14　張雨生：《雨伊戰爭》（臺北：豐華唱片公司，1996），作詞：鄔裕
　　康，作曲：陳志遠。

| | |
|---|---|
| 讓脆弱的心都粉碎<br>還有誰願意為我<br>擦乾傷心的眼淚<br>找不到月亮的黑夜<br>星星也害怕魔鬼<br>我已傷痕累累誰來撫慰[15] | 在苦的事也敢面對<br>為什麼一愛上你<br>勇氣就消失不見<br>努力想清醒卻沉醉<br>明明想笑卻掉淚<br>還沒失去妳就開始傷悲[16] |

這首歌詞亦是用大量問句，用「誰」做了什麼事，而導致感情無法善終，最後才揭示所指涉的「你」，並用反問方式，詢問對方「怎麼忍心讓我哭」，點出歌曲主題，最後副歌再使用有誰可以來安慰等相關句意，雖不言明，卻都跟心中所在意的人有關。同一首曲子由徐懷鈺演唱，所敘述的情感就不盡相同，在〈不敢太幸福〉當中，描述一種得到幸福卻又害怕幸福的情緒。起首句便以自問自答的方式呈現：「你可不可以讓我哭泣／好平衡一下我的心／這一段日子／是過分甜蜜／美好到心裡會恐懼」，想哭的情感是因為甜蜜洋溢，而導致心生恐懼。那種不敢幸福的心情，都是透過相同的句式，用小女人式的問句，如「可不可以」怎麼做，一張一弛，把女子害怕過度幸福的忐忑不安心情，巧妙地展現出來。

---

15　黃品源：《愛情香》（臺北：友善的狗音樂製作公司，1997）。
16　徐懷鈺：《天使亞洲國際特別版》（臺北：滾石國際音樂公司，1999）。

# 三、氛圍營造

　　歌詞礙於其通俗性，在遣詞用字上並不如散文、詩歌可以盡興發揮文采。它不像散文，可以將各類修辭用於其中；也不像古典韻文，會使用一些較為複雜的修辭技巧。歷來研究歌詞的學者亦曾統計出填寫歌詞較常使用的修辭技巧，如張豔玲、趙曼〈流行歌曲中的辭格運用〉提出有：反覆、對偶、頂真、排比、借代、比擬、比喻；[17]向嶸〈淺談當代流行歌詞的修辭特點〉也提及如比喻、反覆、對偶、頂真、排比等。[18]筆者從事歌詞研究與教學數年，大致歸納出歌詞常見的幾種修辭技巧有：譬喻、類疊、排比、轉化、設問、感嘆、頂真、摹寫、映襯、誇飾、飛白、象徵等。以上數種修辭，分別具有不同功能，例如設問、轉化、誇飾與感嘆，可以強化歌詞情感；譬喻、類疊、排比與摹寫，可以營造氛圍、凝聚意象；頂真、映襯、飛白與象徵，可以加深文句的懸念與美感。

　　上一節提及擬人法可以調整歌詞的情緒向度，在這一節便針對轉化、排比、類疊進行說明。平鋪直述的方式固然真誠，如 JS〈愛讓我們寂寞〉，整首均是以賦體直白的表述，以起首數句探查：「最堅強的人／變的軟弱／說不哭的人／卻先淚流／沒有勇氣／再往前走／那些動人的／貼心的話／卻都在此刻／深深刺

---

17　張豔玲、趙曼：〈流行歌曲中的辭格運用〉，《柳州職業技術學院學報》第 5 卷第 3 期（2005 年 9 月），頁 64-67。

18　向嶸：〈淺談當代流行歌詞的修辭特點〉，《湖北廣播電視大學學報》第 27 卷第 11 期（2007 年 11 月），頁 70-71。

痛╱彼此最脆弱的傷口」，[19]將談戀愛會遇到的挫折直白地表示
出來，再對照動力火車〈鎮守愛情〉一詞：

> 終於穿越了　巨大寂寞　應付起長夜　得心應手
> 也能呼吸　也有脈搏
> 把被妳折磨　看作成就　苦痛也就能　換成守候
> 山守著雲也沒說什麼
> 一定會有以後　我拿鐵石心腸鎮守著愛情
> 留給妳一個回來的原因　當妳傷透心……[20]

此詞後出轉精，利用幾個語彙，如折磨對應成就、苦痛對應守
候，最後以「山守著雲也沒說什麼」如是轉化技巧，把女性的任
性和嬌縱淡化，更增添了活潑性；副歌使用大量的肯定句，營造
鎮守愛情、守護唯一的決心，把ＪＳ〈愛讓我們寂寞〉歌詞所呈
現的悲傷感洗去許多，讓整首歌的氛圍變得較為正向陽光。另
外，張學友〈沉默的眼睛〉與順子〈Dear Friend〉這一組，亦是
使用轉化技巧為主的歌詞，張學友〈沉默的眼睛〉其中歌詞有：
「願這星╱每晚緊靠著你╱悄悄指引著你╱燃亮生命」、「在這
生你每點歡笑聲╱也會驅散著我╱長夜的冷清」、「心裡蕩回寂

---

19　合輯：《愛原色（創作人原音大碟 2004）》（臺北：華研國際音樂公
　　司，2004），詞曲：陳忠義。
20　動力火車：《Man》（臺北：華研國際音樂公司，2002），作詞：顏璽
　　軒、施人誠，作曲：陳忠義。

靜／時光溜走無聲」，[21]都是用到轉化技巧，讓整個詞意向上提
升。而順子〈Dear Friend〉亦是如此，歌詞如下：

> 跟夏天才告別　轉眼滿地落葉
> 遠遠的　白雲依舊無言　像我心裡感覺　還有增無減
> 跟去年說再見　轉眼又是冬天
> 才一年　看著世界變遷　有種滄海桑田　無常的感覺
> Oh～Friend　我對你的想念此刻特別強烈　我們如此遙遠
> 朋友孩子的臉　說著生命喜悅……[22]

歌詞起首便使用擬人手法，以季節變換告訴閱聽眾時間移轉很
快，故導出「滄海桑田」的感覺。副歌加入了呼告與感嘆修辭，
雖然呼告的是「Friend」，但內心所感受的，是一種並非只是朋
友的無奈感觸，逆向提升情感的濃度，並使用類疊疊句，讓氣氛
縈繞在想念對方卻又極度失意的情緒裡。

　　以上談論數首歌曲，究竟直白陳述或者用意象表述是否有優
劣高下之分？答案多半是見仁見智的。例如文章〈迷濛〉與黃小
琥〈那些我愛的人〉這一組歌曲。文章歌名取作〈迷濛〉，意境
也相當迷濛，歌詞如下：

> 霧一般迷濛　猜也猜不透　就像那幻影　反覆又出現

---

21　張學友：《張學友國語精選集》（臺北：寶麗金唱片公司，1988），作
　　詞：陳少琪，作曲：玉置浩二。

22　順子：《Dear Shunza》（臺北：百代唱片公司，2002），作詞：姚
　　謙，作曲：玉置浩二。

沒有人能看透你的心意　沒有人走出這團迷霧

我又迷失在森林裡

披上一層神秘外衣　如影隨形揮不去

付出多少情意　何必虛情　何必假意不表明

莫非難以開口　卻把誠意　假裝是不在意

還是故作神秘　要等到何時才吹散　這一團迷霧[23]

雖然用「霧」來起興，但實際仍是在探討感情，從「付出多少情意／何必虛情／何必假意不表明」可得知，這首歌的詞境比較接近現代詩，也讓人有「隔」的感覺，令人搔不到癢處，反倒是黃小琥〈那些我愛的人〉，雖然歌詞語言直白，卻點出女性在愛情裡跌跌撞撞的狼狽模樣：

愛過幾個人是不對的人　他們留給我無盡的傷痕

我害怕的已不是寂寞　我怕的是再去期待著

被別人愛上的快樂

我問愛情給我什麼　結果它沉默了

……

曾傷害我的那些人啊　也曾是我最深愛的人

讓我總是捨不得

我問愛情給我什麼　答案卻是沉默

別想別說別碰　別去追問　我就會忘記新的痛

---

**23**　文章：《三百六十五里路》（臺北：百代唱片公司，1984），作詞：傅維德，作曲：玉置浩二。

　　　　最後我總是說我還恨著那些我愛的人

　　　　感情沒有犯錯　是我遇見的那幾個人　傷了我太多[24]

慣有的女性自問自答方式，「我問愛情給我什麼／答案卻是沉
默」，再使用類疊來強化如「別想別說別碰／別去追問／我就會
忘記新的痛」，用數個「別」字來反襯「痛」的深沉。整首歌配
合旋律帶有一種慵懶的樂風，歌詞寫下看盡紅塵百態的豁達，實
際上卻流露遍尋不著「對的人」的無奈悲哀。所以直述與曲敘孰
好孰壞，並沒有絕對的準則。

　　另外，同一首歌、不同歌詞，卻是同一位作詞人，所呈現的
情感向度，更需要考慮演唱者的屬性，例如信樂團〈離歌〉、辛
曉琪〈心裡有樹〉均同時翻唱韓國歌曲。信樂團樂風狂野，強調
歌曲力量的展現；辛曉琪氣音唱腔，是知性都會女性的代表。不
同屬性的歌手卻挑戰同一首歌，也同時由姚若龍來撰寫歌詞。姚
氏替信樂團寫〈離歌〉，透過一段三角戀，平鋪直述地表露出男
性的感情觀，如「想留不能留／才最寂寞／沒說完溫柔／只剩離
歌」、「愛沒有聰不聰明／只有願不願意」，女主角決定回到男
友身旁，即使對方刺痛她的心，也無法接受另一人的感情，所以
在愛情裡並不是聰明就可以遊刃有餘，很多時候是一種命定（最
後我無力的看清／強悍的是命運）、是一種任性（原來愛是種任
性／不該太多考慮）。[25]全詞多半都是直述句，較少使用技巧修

---

[24] 黃小琥：《Voice 3 Lv 醉愛情歌全輯》（臺北：動能音樂公司，
　　 2004），作詞：嚴云農，作曲：玉置浩二。

[25] 信樂團：《天高地厚》（臺北：愛貝克思公司，2003），作詞：姚若
　　 龍，作曲：Yoonil Sang。

飾；反觀辛曉琪的〈心裡有樹〉就使用了較多的修辭：

> 有故事會被記住　總是因為起伏
> 當傷痛退了熱度　留下暖暖感觸
> 每一次面對　感情結束　就像被翻開　心底很深的樹
> 離開的人　種一顆樹　讓成長有痕跡　生命不荒蕪
> 體諒讓感動　奪眶而出　告別就變成　紀念情書
> 本來一夜雨　剩早晨葉上一點露
> 感謝你讓我　心裡有樹……[26]

歌名本就雙關「心裡有數」，姚若龍把「數」轉易為「樹」，並透過歌詞將分手與植樹產生連結，說明離開的人，就像在人心裡種了一顆樹，保留那段情感的痕跡；又透過樹有所成長，使生命不荒蕪。經由如是理性思維，去講述一場剛結束的戀情，故言及「感謝你讓我／心裡有樹」，這些思維如「要世界更有寬度／眼光換個角度」，暗合所說的分手像植樹的理念，也扣合辛曉琪都會知性女性的形象。以上所陳述的幾個對照歌詞，反映詞人對於相同旋律的接受與體悟亦不同。

　　再觀察一部日本電影〈淚光閃閃〉同名主題曲，日本歌詞的詞意雖然沒有極度悲傷之感，卻也扣緊劇情的走向來演繹，最後深愛的哥哥病亡，女主角當然極端的苦痛。〈淚光閃閃〉歌詞所要刻劃的，即是一對沒有血緣關係的兄妹，彼此間情感的曖昧與

---

[26] 辛曉琪：《談情看愛》（臺北：滾石國際音樂公司，2000），作詞：姚若龍，作曲：Yoonil Sang。

苦痛。重新被翻唱後，作詞者不約而同走向了溫雅勵志路線。第
一位翻唱為國語歌曲的蔡淳佳〈陪我看日出〉：

> 雨的氣息是回家的小路　　路上有我追著你的腳步
> 舊相片保存著昨天的溫度　　你抱著我就像溫暖的大樹
> 雨下了走好路　這句話我記住　風再大吹不走祝福
> 雨過了就有路　像那年看日出　你牽著我　穿過了霧
> 叫我看希望就在黑夜的盡處……[27]

歌詞運用雨、風、黑夜、日出等天文語彙，結合譬喻格，營造一
種風景的圖像感；再加上擬人手法，如「風再大吹不走祝福」、
「你送著我滿天葉子都在飛舞」，把情感表現得更為生動。而黃
品源翻唱這一首歌曲時，有國、臺語兩種版本，國語版直接命名
為〈淚光閃閃〉，詞意並沒有超越〈陪我看日出〉，但也是走向
溫馨路線，如歌詞裡「潮來潮往明天仍有陽光／帶著你給我的愛
會找到希望」、「潮來潮往點點星光／我知道你一定會心疼我的
傷」等，[28]屬於比較正面對情感挫敗的語句。而臺語版的〈白
鷺鷥〉則完全打破日本歌詞與〈陪我看日出〉的框架，雖然描寫
的是一段過去的愛情故事，全詞仍保有溫雅勵志的濃厚氛圍：

> 不知影有這久沒想到伊　　行到這條斷橋才知有這多年

---

[27]　蔡淳佳：《sunrise》（新加坡：Music Street，2004），作詞：梁文福，
　　　作曲：Begin。

[28]　黃品源：《淚光閃閃源來有你》（臺北：滾石國際音樂公司，2006），
　　　作詞：小蟲，作曲：Begin。

樹旋藤路發草溪還有水　橋上伊的形影煞這裺來浮起
我好像那隻失去愛情的白鷺鷥　後悔沒說出那句話
一直恬茫霧中飛過來飛過去　這嘛沒伊　那嘛沒伊
嘸知伊甘有和我有同款的滋味……[29]

一開始透過斷橋起興，想起曾經有一名女子在橋畔與他相戀，所以歌詞用摹寫的方式點出路樹、橋畔、溪水與白鷺鷥，並以白鷺鷥比擬自己，更冠上「失去愛情」的身分。但因後悔當初未表達深切的愛意，若能重來，一定要把握良機，最後用排比方式，強調自己想要勇敢追愛的決心，整個詞意已打破由女性演唱者的含蓄表現方式。

從另一組歌詞也可以看到這樣的現象，即辛曉琪〈童話〉與李崗霖〈祈禱〉。這一組歌曲與〈心裡有樹〉、〈離歌〉一樣，是翻唱韓國歌曲，設計的邏輯也很接近，歌詞對比如下：

| 辛曉琪〈童話〉<br>詞：姚若龍／曲：Choi/Hee Jim | 李崗霖〈祈禱〉<br>詞：嚴惟妮、李崗霖／<br>曲：Choi/Hee Jim |
|---|---|
| 假如不曾一起逆著風　破著浪<br>我還不明瞭倔強<br>原來是一種力量<br>假如不是一度太沮喪　太絕望<br>現在怎麼懂品嚐 | 忽遠又忽近灰色的天　飄著雨<br>你是否還在等待<br>午夜場陪著孤單<br>擦乾又溼透哭紅的眼　吹著風<br>掏空花朵的瓶口 |

---

[29] 黃品源：《感謝，情人》（臺北：滾石國際音樂公司，2004），作詞：伍佰，作曲：Begin。

| | |
|---|---|
| 苦澀裏甘甜的香<br>我們不再傍徨驚慌<br>不是夜不冷路不長<br>而是篤定誰一不堅強<br>就會被擁抱　到心裏有太陽<br>Woo～Wooh<br>遺憾不能<br>愛在生命開始那天那一年<br>一起過夢想童年　多愁少年<br>會更有感覺……[30] | 淚水灌溉了寂寞<br>故事將慢慢被帶過<br>電影散場樓梯口<br>秋天樹葉悄悄在凋落<br>一片又一片　回不去的承諾<br>Woo<br>無能為力<br>祈禱著再次將你擁入懷中<br>手指冰冷的溫度　無情命運<br>任性的捉弄……[31] |

作詞者將辛曉琪量身打造成熟知性女子的形象，在歌曲的文意安排上，不能像當年苦情歌后〈領悟〉那般悲情，而是朝向豁達理性發展，所以歌詞多半出現如「我們只好愛到童話磨滅那分那秒前／微笑地慶祝幸福／牽手紀念」、「心若開了窗／愛變成信仰／未來會很亮／會很長／擔心就想像／專心就遺忘／忘了就不怕」，賦予正面力量的排比句。而李崗霖出道的形象是年輕氣盛、聲線突出的歌手，這首歌在塑造男性典型，運用擬人、類疊，以及大量情緒、動作文句，如「用盡力氣狠狠的／把你看夠／捨不得放手／愛不夠」、「劇情已失控／承諾已失蹤／對不起你我要先走」，這般節奏性比較強烈的文字，來表現男性對戀情的收與放。

　　另外，排比的確可營造出一種比較強烈的氛圍，如陳明與林

---

30　辛曉琪：《永遠》（臺北：滾石國際音樂公司，2001）。
31　李崗霖：《祈禱》（臺北：維京音樂公司，2005）。

志炫合唱的〈你是愛情的原因〉：

> 是你給我溫暖　是你給我方向
>
> 是你給我天堂　你是我的太陽
>
> 是你給我希望　是你給我夢想
>
> 想你讓我瘋狂　你是我的月亮
>
> 我夢見你愛上我　給我你的承諾
>
> 飄洋過海來找我　問我要什麼
>
> 不管暴雨狂風　不管距離多遙遠
>
> 你是愛情的原因　告訴我
>
> 愛情可以飛過大海　愛情可以追過未來
>
> 只要我相信愛就能夠勇敢存在……[32]

詞中大量使用排比、類疊與誇飾等修辭，來營造對愛情的態度與期待。再加上這首歌是男女對唱，故用太陽與月亮互喻，用「愛情可以飛過大海」、「我讓愛情飛過大海」如此一搭一唱，提高對愛的強烈信心。同一首曲子，換成單一歌者演唱，轉變情緒寫出分手的心情，如陶莉萍〈分手五十天〉歌詞大量使用鑲嵌數字、排比、類疊等修辭技巧，企圖營造一種分手後的歇斯底里：

> 五十滴的香水　五十朵紫玫瑰
>
> 五十句的咒言　讓你愛不變

---

[32] 陳明：《幸福》（臺北：台灣索尼音樂娛樂公司，2000），作詞：易家揚，作曲：G.Carella、F.Baldoni、G.De Stefani。

　　　　五十天的思念　五十萬的想見

　　　　五十層的堆疊　越演越強烈

　　　　是有點不是滋味　沒有人能撒野

　　　　沒有你的包圍　人也變頹廢

　　　　五十天的中間　無數次聽你抱歉

　　　　其實我也有不對　這一切

　　　　五百五十滴的眼淚　五百五十杯的咖啡

　　　　在你熟睡時　我還不停加溫想念……[33]

　　這種鑲嵌數字的手法，在元代散曲作品裡頗為常用，乍看之下的
確眩人耳目，乍聽之下也會覺得相當有趣味，但此等遊戲之作，
偶一為之可以，若大量生產，則流於俗套而讓人感到乏味。

　　尚有一種刻意為之，整張專輯都是翻唱外國歌曲，或是把經
典的國語歌改易成臺語歌，例如林慧萍的第二十張專輯《臺灣國
語》，將自己已發行過的國語歌，以及他人的經典歌曲重填入臺
語詞，且為了有比較大的區別，在唱法與歌詞上都有相當的懸殊
性，包括主打歌〈多情呃害〉便是將劉德華〈謝謝你的愛〉拿來
改易，其他如周華健〈讓我歡喜讓我憂〉、張鎬哲〈北風〉，以
及自己的作品〈往昔〉、〈我是如此愛你〉都重新填上臺語歌
詞。可以觀察劉德華〈謝謝你的愛〉與〈多情呃害〉二者歌詞的
差異：

---

[33]　陶莉萍：《好想再聽一遍》（臺北：福茂唱片音樂公司，2000），作
　　詞：何慶遠，作曲：G.Carella、F.Baldoni、G.De Stefani。

| 劉德華〈謝謝你的愛〉<br>（詞：林秋離／曲：熊美玲） | 林慧萍〈多情呰害〉<br>（詞：林秋離／曲：熊美玲） |
| --- | --- |
| 不要問我<br>一生曾經愛過多少人<br>你不懂我傷有多深<br>要剝開傷口總是很殘忍<br>勸你別作癡心人<br>多情暫且保留幾分<br>不喜歡孤獨<br>卻又害怕兩個人相處<br>……<br>不敢不想不應該<br>再謝謝你的愛<br>我不得不存在<br>啊～像一顆塵埃<br>還是會帶給你傷害[34] | 多情呰害<br>啶啶心碎也是無人知<br>目屎淹到目睭目眉<br>等風吹門窗搖動聲悲哀<br>夢來夢去無將來<br>果然癡情親像憨呆<br>多情呰害<br>十七八歲出來談戀愛<br>……<br>是滿腹的精彩<br>啊～講乎全世界<br>講到愛伊愛到這厲害<br>什麼攏無要<br>是固執個性無人知<br>只有伊瞭解……[35] |

　　同樣是林秋離的歌詞作品，〈謝謝你的愛〉所展現的是一種認真沉穩的詞風，所表達的情感也較為內斂與含蓄；而林慧萍〈多情呰害〉，則反其道而行，歌詞維持一種輕鬆詼諧的口吻，為了搭配改編後的曲風，雖然講述多情的人總是吃虧，但用了俚俗誇飾

---

34　劉德華：《謝謝你的愛》（香港：寶藝星唱片公司，1992）。該詞發行時一度以劉德華為作詞人，後來林秋離出版《偷你的心寫情歌：藏在音符裡的愛情故事》（臺北：三采文化公司，2014）又將該詞收錄於書中，說明為自己所填。

35　林慧萍：《臺灣國語》（臺北：點將唱片公司，1992）。

的語句，來顛覆劉德華偶像包裝下的歌曲，也改變自己慣有的玉女形象，有意力求突破，塑造新唱法。此舉固然新鮮，卻不一定能讓閱聽眾買單，所迎合的市場也非大眾。

# 四、結　語

　　歌詞可視為現代發展出的新品種文學，雖然旨意多著墨在表達男女情愛，卻運用了相當程度的修辭技巧在其中。筆者經過觀察整理後發現，大致歸納出歌詞常見的幾種修辭技巧有：譬喻、類疊、排比、轉化、設問、感嘆、頂真、摹寫、映襯、誇飾、飛白、象徵等。以上數種修辭，分別具有不同功能，例如設問、轉化、誇飾與感嘆，可以強化歌詞情感；譬喻、類疊、排比與摹寫，可以營造氛圍、凝聚意象；頂真、映襯、飛白與象徵，可以加深文句的懸念與美感。

　　因此，為了更深入理解修辭對於歌詞寫作的重要，本章嘗試採樣分析，主要分析的對象是：同曲異詞，且要不同性別的歌者所演繹的作品，透過這些作品，去瞭解修辭可以幫助歌詞營造角色性別，可以強化或弱化所要表現的情感。從翻唱歌曲中，去瞭解作詞人進行填詞時，特別營造的性別取向以及氛圍設計，也可從中體察作詞人為歌者量身打造的文句，或是創作者自身情感表現後，經由他人重新詮釋，給予不同性別歌者演繹，進而呈現出不同的味道，表達不同的情感濃度。

# 第八章　姚若龍愛情歌詞中 常見修辭分析

## 一、前　言

　　歌詞的文學性除了有相關的流行詞話進行分析外，2000 年以降，也常出現於各式的國文考題中，例如基測考題便透過李宗盛〈當愛已成往事〉、信樂團〈一了百了〉、S.H.E〈記得要忘記〉與張震嶽〈一開始就沒退路〉，測驗這四首歌詞與題幹詩人的內心深處情感，何者最為近似。[1]高職全國模擬考題，摘錄李玖哲〈愛不需要理由〉、蘇打綠〈近未來〉、周杰倫〈時光機〉與信樂團〈死了都要愛〉，考四首歌詞使用賦比興中「興」的用法。[2]周杰倫與方文山合作的〈青花瓷〉廣受歡迎，問世不久就常被選入各級國文考題，[3]可知歌詞與文學作品一樣，有寫作章

---

[1]　古采艷、楊子毅：〈考國文要會唱歌　S.H.E 歌詞入考題〉，見網址：https://news.tvbs.com.tw/other/457533。

[2]　東森新聞：〈生活化　周杰倫、蘇打綠歌詞入考題〉，見網址：https://www.ptt.cc/bbs/Sodagreen/M.1320666583.A.C18.html。

[3]　新浪新聞：〈周董「青花瓷」3 度入考題〉，見網址：http://news.sina.com/oth/zjol/501-104-103-113/2008-06-12/20202980676.html。

法，以及運用修辭技巧在其中。

　　觀察臺灣流行歌詞研究，雖不至於蓬勃發展，但也已累積為數不少的篇章，雖研究單一作詞人的篇章不多，以單篇論文入題者，包含：許丙丁、李臨秋、陳達儒、葉俊麟、路寒袖、五月天陳信宏、方文山、吳青峰、李格弟、梁文福（新加坡作詞人）等人，以方文山被討論的次數最多；擴及至碩博論文，除以上作詞人外，尚有十一郎（蕭慧文）、李宗盛、林夕、郭大誠、黃俊郎、羅大佑、瓊瑤等人在學位論文中被單一提出討論，其中又以五月天陳信宏、葉俊麟、方文山、吳青峰四人歌詞被研究最多。

　　而本章欲分析的作詞人姚若龍（1965-）至今尚未被單獨討論。姚若龍的大學階段並非中文科班，係就讀東吳會計系。他在2004 年接受《誠品好讀》專訪時，提及當時因校內有徵文比賽，頗有才思的他，便主動投稿參賽，獲獎後，卻被同學笑說現代詩不像詩倒像歌詞。在某次聽見電臺主持人提供歌詞創作投稿的管道後，因當時特別喜愛蘇芮、蔡琴等歌手，就將手邊完稿的幾篇歌詞投至唱片公司去。未料竟接到飛碟唱片高層陳大力的電話，從此開啟了填詞之路。[4]大學時代所發表的第一首歌詞為1986 年王芷蕾的〈冷冷的夏〉；1990 年以前，以葉歡的〈幾多深情幾多愁〉（1989）最為膾炙人口。大學畢業，作詞人成為他的事業，每年的產量約在六十首上下，至 2008 年為梁靜茹填寫的〈今天情人節〉，締造了作詞一千首的紀錄。

　　這位多產詞人的創作受到各界的肯定。出道甫六年，與音樂

---

[4]　葛大為：〈史上 NO.1 絕妙好歌詞 LYRICS——生活劇場：姚若龍〉，《誠品好讀》第 45 期（2004 年 7 月），網址 https://reurl.cc/3LLOk9。

人小蟲合作的〈葬心〉一曲即獲得第十二屆香港電影金像獎「最佳電影歌曲」獎項，當年度還同時入圍了金馬獎與金曲獎；1994年寫給趙詠華的〈最浪漫的事〉，讓姚若龍首次以個人身分榮獲第六屆金曲獎最佳作詞人；之後又以翁倩玉演唱的〈永遠相信〉，於第七屆金曲獎再度奪獎。總計他創作的歌詞，已入圍四次金曲獎年度歌曲獎，[5]五次金曲獎最佳作詞人，[6]如此成績實屬難得。

　　而這些得獎或入圍的作品，均顯示他所擅長的詞路。其作品多以溫暖寫意的手法，描寫人們的感情世界，文字情感細膩且十分真摯。曾訪問過姚若龍的葛大為也將姚氏當作偶像，認為自己的填詞風格與姚氏比較接近。葛大為接受訪談時表示：

> 因為個性關係，我喜歡用溫柔的字表達堅定的情，合作過奶茶專輯的姚謙，歌詞裡寫意、細膩的風格，以及姚若龍能用很輕的字，表達很重的情緒，這種敘事的風格和我比較接近，也許是比較可能觸及的。[7]

將姚氏歌詞用字輕盈，卻道出濃厚情感這個特質點出。姚氏因為歌詞主題多半寫愛情，被譽為「情歌聖手」、「感性詞聖」；再

---

5　分別是：1992 年〈葬心〉、1994 年〈求婚〉、2009 年〈下一個天亮〉、2010 年〈在樹上唱歌〉。

6　其他入圍作品為：1992 年〈葬心〉、2010 年〈心裡有針〉、2011 年〈她往月亮走〉。

7　李明龍：〈發表數百首創作　作詞界青年旗手：葛大為〉，見網址：https://www.mymusic.net.tw/ux/w/editOffice/news/show/980。

加上姚若龍與陳小霞兩人合作的詞曲作品屢屢締造佳績，大受歡迎，於是媒體給予他們「經典製造機」的稱號。[8]

姚若龍在現代歌詞界具有舉足輕重的地位，不但作品數量豐富，又多次獲得獎項肯定，創作成果質量兼備，值得吾人深入探究。本章以姚氏寫作達一千首為時間斷限，而其作品大量呈現愛情主題的歌詞，故鎖定愛情歌詞作為討論核心，析理姚若龍1990-2008 年間所創作的歌詞[9]中常用的修辭，所呈現出的特色，觀察當中的譬喻、類疊、排比、映襯與轉化五種修辭運用。

## 二、姚若龍歌詞特色

已經填詞千首以上的姚若龍，雖然仍在流行樂壇持續創作，但階段性的特色可以透過作品進行歸納整理。而本章研究對象屬流行娛樂界的文字工作者，故亦將採取新聞報導與業界人士的評論來佐證姚若龍作詞特色。基本上姚氏作詞的風格導向，可以歸納為四項，分別是「溫暖人心幸福語」、「平白如話家常語」、「敢愛敢恨決絕語」與「畫龍點睛哲思語」，以下列點說明。

### （一）溫暖人心幸福語

姚若龍因為長年經營女歌手專輯，所撰寫的歌詞與歌手之間具有高度關聯，他曾說：「其實一首歌就是要塑造出來一種使用

---

8　此稱為 KKBOX 所設標題，見網址：https://www.kkbox.com/tw/tc/playlist/4t4Kx0Oxw9MjRwVw86。

9　1986-1989 年間，姚若龍共填二十五首作品，本章取其整數，討論 1990 年始，至 2008 年第一千首作品此區間的歌詞為主。

情境」，在情境下就有所謂角色，這個角色便是歌手本身。姚氏表示：「寫歌詞就有點像是用文字在演戲，我們必須設定好一個故事、場景，如果能夠入戲，Catch 住這個故事所要傳達的情緒，我們就是成功的。」[10] 以姚氏得獎作品〈最浪漫的事〉為例，為了要為趙詠華持續塑造溫暖都會女性形象，為她量身打造〈只要你對我再好一點〉、〈求婚〉等歌曲；為延續如是形象，更從婚後生活設計，寫出了〈最浪漫的事〉，把進入婚姻直到白首偕老的甜蜜與溫馨刻劃出來。當時因為趙詠華的外型與嗓音都相當溫暖甜美，姚若龍以「女人」、「生活」和「溫暖」三項元素巧手包裝，唱片公司也以連續三張專輯，情歌三部曲的形式，讓趙詠華唱出女人在一段感情裡從猶疑、確認，再到堅持且期盼白首到老的心境。[11] 因為成功塑造趙詠華的典型模式，所以唱片公司繼續複製在相似屬性的藝人身上，包括福茂唱片推出的幾位女歌手周慧敏、范瑋琪、張韶涵、郭靜等，都是走甜美暖心路線，而近期整體塑造最成功者，就是范瑋琪。姚若龍替范瑋琪打造一系列的溫暖情歌，包括〈你是答案〉、〈一顆心的距離〉、〈心牆〉、〈我們的紀念日〉、〈最初的夢想〉、〈最重要的決定〉等二十餘首作品，替她樹立了溫暖女聲的歌壇地位。早期經常與姚若龍合作的作曲家李正帆也讚譽姚氏創作功力，說他：「以完整的人事時地物的文句，勾勒出你我夢想中的幸福場

---

10　葛大為：〈史上 NO.1 絕妙好歌詞 LYRICS‧生活劇場：姚若龍〉，《誠品好讀》，見網址 https://reurl.cc/3LLOk9。

11　王承偉：〈最浪漫的事─只在乎天長地久〉，見網址：http://musttaiwan org.blogspot.com/2016/02/blog-post.html。

景。」[12]也因此這類的歌詞締造姚氏詞風，為姚若龍樹立起一種品牌與格調。

　　量身打造相當不易，必須做足功課。姚若龍曾為歌壇新秀曾靜玟打造「金曲」，曾接受訪問時表示：「我不認識若龍老師，但他怎麼可以厲害到每一句詞都是在寫我本人，好像是一個認識我很久的朋友，光看到歌詞，就好想哭。」[13]歌詞提到「藏著敏感女生的脆弱／總愛演帥氣男生的灑脫」、「越矛盾的人越需要認同／所以你微笑點頭的時候／我哭了」[14]等文字，都與歌手形象相當吻合，顯見姚的文字力、觀察力相當深刻敏銳。

## （二）平白如話家常語

　　如果溫暖勵志的風格是姚若龍主要的歌詞特色，而形塑出此項特色的骨骼就是日常語言。姚若龍不像林夕有大量拼貼美感與距離感；不像方文山凝鍊用詞與用典；不像李宗盛滄桑近似說理，他所採用的，是一種接近散文性的陳述，將日常所見所聞鍛鍊成文字後，進而放入歌詞裡。所以合作伙伴陳小霞曾說他寫詞「用字看似平凡，卻很感人。」[15]以郭靜〈下一個天亮〉（曲：陳小霞）副歌為例：

---

[12]　王承偉：〈最浪漫的事－只在乎天長地久〉，見網址：http://musttaiwan org.blogspot.com/2016/02/blog-post.html。

[13]　福茂唱片官網新聞：〈「金」字招牌姚若龍＋陳小霞聯合打造 18 歲曾靜玟新歌「你怎麼看我」MV 拍攝整慘曾靜玟〉，見網址：http://www.l infairrecords.com/news/detail?cid=1&id=587。

[14]　曾靜玟：《嗨！靜玟》（臺北：福茂唱片音樂公司，2011）。

[15]　吳禮強：〈陳小霞姚若龍　冰火神交撞出好歌〉，見網址：https://ww w.chinatimes.com/newspapers/20131009000756-260112。

等下一個天亮　去上次牽手賞花那裡散步好嗎
有些積雪會自己融化　你的肩膀是我豁達的天堂
等下一個天亮　把偷拍我看海的照片送我好嗎
我喜歡我飛舞的頭髮　和飄著雨還是眺望的眼光[16]

散文句式入詞，相較是不好發揮的，但這段副歌卻掌握得十分融洽。透過幾個片段的畫面，用示現、類句修辭去陳述過往的美好，並帶出思考性的文字，以及引導低潮過後豁達轉念的情緒，歌詞整體營造溫暖氛圍，並用平實如話的文字來包裝。再看錦繡二重唱〈明天也要作伴〉（曲：伍思凱）：

哪天你想要閃電結婚　請先幫我找一個好男人
別一個人去幸福不理人
……
明天心也要作伴　也要勇敢　不管是否天涯兩端
只要是情意夠長　緣就不短　常常聯絡　不准懶散……[17]

全篇都是用近似對話的方式構成，一樣採用示現手法，好似兩位女子在家拿著電話閒聊般。與〈下一個天亮〉作法相當接近，風格溫暖明亮，用極為淺近的語言來鋪陳。這類歌詞還包括經典作品：〈開始懂了〉、〈可不可以不勇敢〉、〈我懷念的〉、〈只能勇敢〉、〈學不會〉等。

---

16　郭靜：《下一個天亮》（臺北：福茂唱片音樂公司，2008）。
17　錦繡二重唱：《我的 Super Life》（臺北：滾石國際音樂公司，2005）。

## （三）敢愛敢恨決絕語

在唱片業界，姚若龍的確樹立起溫暖勵志型作詞人的招牌，但是一張專輯當中，難免要迎合部分的商業行為，因此就有所謂「芭樂歌」[18]出現。一般人之所以聆聽情歌，部分原因是借曲療傷。蔡振家在《另類閱聽：表演藝術中的大腦疾病語音聲異常》提出：

> 描寫失戀的抒情慢歌之所以廣受喜愛，也是因為其主歌把失戀的痛苦做了某種形式的揭露，並在副歌之中予之轉換、淨化。一般人聆聽這類歌曲之際，可以對世事的無常有所感悟；而失戀者的悲痛情緒，經過了歌曲的鋪陳、引導，也可以得到釋放與昇華。[19]

另外，林夕接受訪問針對現代詩與歌詞作比較，說明：「（流行歌）詞通常會鋪陳一些激動的情緒，而沒有很多的意象。」[20]歌詞若能把失去愛情的傷痛刻劃得越澈底，就越受到閱聽眾的喜愛。姚若龍是一名在商業與藝術之間拿捏得宜的詞人，所以他的

---

18　「芭樂歌」來自於英文「Ballad」，指的是「流行抒情敘事歌」，通常這樣的曲子有固定的曲式。在早期的樂譜上，曾將 Ballad 視為一種曲風；後來因為中譯之故，Ballad 一詞被引伸成具有貶意。

19　蔡振家：《另類閱聽：表演藝術中的大腦疾病語音聲異常》（臺北：國立臺灣大學出版中心，2011），頁 318。

20　陳嘉玲、陳倩君：〈序論：文化不過平常事〉，收錄於陳清僑：《情感的實踐：香港流行歌詞研究》（香港：牛津大學出版社，1997），頁12。

作品也包含痛徹心扉的負面情歌。以信樂團〈死了都要愛〉（曲：You Hae Joon）為例，歌詞開始便提及「死了都要愛」，用極度負面語彙去說明對愛的執著，並且連續使用「不」字主導的詞句，來強化詞意中的決絕感：

> 死了都要愛　不淋漓盡致不痛快
> 感情多深只有這樣　才足夠表白
> 死了都要愛　不哭到微笑不痛快　宇宙毀滅心還在
> 把每天當成是末日來相愛　一分一秒都美到淚水掉下來
> 不理會別人是看好或看壞　只要你勇敢跟我來……[21]

除了上述提及的死、毀滅、末日等，下半段歌詞一樣設計窮途末路、絕路、髮白、沸騰等較為激烈的語詞，來營造整首詞的極端性。在戴愛玲〈戀愛狂〉（曲：Keith Stuart）歌詞中：「把你說過的謊話／堆起來用金字塔都裝不下／把我給你的原諒／排一圈快比萬里長城還長」[22]，也使用誇飾修辭讓詞意的負面意涵高度膨脹。這一類型的作品包含：〈灰色空間〉、〈會呼吸的痛〉、〈疑心病〉、〈散場的擁抱〉、〈寂寞不痛〉等。

## （四）畫龍點睛哲思語

　　華語流行樂壇的詞人群中，除了大部分的 RAP 歌手議論入詞之外，就屬李宗盛在歌詞表現上是較為說理的，其次是林夕將

---

[21]　信樂團：《One Night@火星》（臺北：愛貝克思公司，2006）。
[22]　戴愛玲：《為愛做的傻事》（臺北：維京唱片公司，2003）。

佛理的思維化入詞作中，他們各自塑造出不同的風格典型，而介於這兩者之間的，還有姚若龍透過格言，讓歌詞的深度提高。姚若龍在分享自己的填詞經驗時，曾經提及他習慣在每首歌裡加入「小格言」的文句，他說：「只有單純描述情緒，這樣的歌稍嫌無聊點，其實每個人談感情或是過生活一定都會有些心得的，我喜歡在我的歌詞裡加上一些這樣的句子。整首歌的感情就變得更加豐沛了。」[23]如蘇永康的〈讓懂你的人愛你〉（曲：陳國華）有「相愛不只是走進對方的生活／更要能走入彼此的生命」[24]；梁靜茹〈分手快樂〉（曲：郭文賢）裡「沒人能把誰的幸福沒收／你發誓你會活的有笑容」[25]均是。再舉趙詠華的〈請你放心〉（曲：李偲菘）：

> 這些日子過的是有點茫然　重新開始沒有我想的簡單
> 感覺心好空　什麼都填不滿　發呆就成了習慣
> ……
> 請放心　給我時間　我總會想通
> 女人有依靠就難克制軟弱
> 我想我該會再記得　怎麼享受　久違了我的自由[26]

副歌從「我總會想通」後，緊接著「讓淚水一滴不留才能真解

---

[23] 葛大為：〈史上 NO.1 絕妙好歌詞 LYRICS・生活劇場：姚若龍〉，《誠品好讀》，見網址 https://reurl.cc/3LLOk9。

[24] 蘇永康：《解脫書》（臺北：福茂唱片音樂公司，1998）。

[25] 梁靜茹：《Sunrise 我喜歡》（臺北：滾石國際音樂公司，2002）。

[26] 趙詠華：《請你放心》（臺北：寶麗金唱片公司，1997）。

脫」、「女人有依靠就難克制軟弱」，都是屬於格言的運用，當歌者唱到該句時，會讓閱聽眾反覆聆聽之際達到心領神會。藉由格言的運作，不僅提高整首歌的質感，也讓歌詞的生命力更強大，加深姚若龍「溫暖勵志」詞風的強度。此類作品還包含：〈女人何苦為難女人〉、〈舊愛還是最美〉、〈遺失的美好〉、〈愛了就知道〉、〈沒那麼簡單〉等。

　　之後節次所分析之修辭均可對應姚若龍的歌詞特色，將五種修辭分三個項目討論，分別為：「問情是何物：多元的以愛譬喻」、「醞釀好情緒：活用類疊與排比」與「日常語奇轉：映襯與轉化魔術」。

## 三、問情是何物：多元的以愛譬喻

　　愛情一直是歷代文人歌詠的焦點，金代元好問便提出「問世間、情是何物，直教生死相許」的感嘆，到了現代，愛情仍是生命的重要課題。愛情敘寫是流行歌詞的主流，也幾乎是填詞人很重要的創作題材，姚若龍亦不例外。被譽為「情歌聖手」與「感性詞聖」的他，一千多首作品中，有七成以上都是情歌。愛情是姚氏重點書寫的主題，可透過修辭技巧來看其中的變化。愛是抽象的事物，而詞人必須將它「說分明」，於是愛情可以幻化成世間萬物。善於書寫愛情的姚若龍，也自有其觀察視角。在描摹愛情的輪廓時，他善用譬喻來經營。蔡振家、陳容姍《聽情歌，我們聽的其實是……：從認知心理學出發，探索華語抒情歌曲的結構與感情》特別強調情歌譬喻手法的重要性，書中提及：

在日常語言中，譬喻的表達方式經常是「A 像 B」或「A
是 B」，當我們這樣敘述的時候，是以 B 來說明 A，將 B
的某些特質轉嫁到 A 上面……譬喻的使用經常具有系統
性，從來源域（譬喻的一方）傳送到目標域（被譬喻的一
方）的不僅是片段的相似性，而是多種概念及其結構關
係。例如來源域中事物的狀態、變化、動作、目標（願
望），彼此環環相扣，這些概念用在譬喻時，其結構關係
也完整保留在目標域裡面。[27]

有些歌詞會完整保留來源域的諸多概念，以陳述目標域的輪廓，
有些則擷取部分重點說明。姚氏使用的譬喻相當多元，也有前後
期的階段層次，下列分點說明：

## （一）判斷句兼譬喻手法

姚若龍早期在譬喻愛情時，還沒能掌握好效果，所以出現直
白如「愛是感覺／不需要華麗的語言／也不必讓誰都瞭解／是你
我在裡面／愛是感覺／能越過空間和時間／心裡有彼此的容顏／
離多遠也天天相見」（吳倩蓮〈愛是感覺〉曲：駱集益）[28]；愛
是最溫暖的光／照亮心靈的迷惘／不再為無助太絕望太感傷／生
命多了一扇窗開向遠方／看世界遼闊感受不同風光」（陳慧琳

---

[27] 蔡振家、陳容姍：《聽情歌，我們聽的其實是……：從認知心理學出
發，探索華語抒情歌曲的結構與感情》（臺北：城邦文化事業公司，
2017），頁 238。

[28] 吳倩蓮：《回家》（臺北：華納國際音樂公司，1996）。

〈你讓我不一樣〉曲：雷頌德）[29]。姚若龍早期雖用譬喻去描摹愛的輪廓，卻仍屬將兩個抽象事物互相比擬，包括感覺、光，這些都捉摸不定，讓閱聽眾依然處在對愛情玄之又玄的觀感上。漸漸，姚若龍對愛的描述兵分兩路，抽象表述如李玟〈愛你是大麻煩〉（曲：吳旭文）歌詞：「愛是個大麻煩／不愛你卻更為難／你繞著我打轉／害的我分不清西北東南／愛是個大麻煩／既捨不得你的浪漫／還得要提防你的背叛」[30]，麻煩雖然仍相當抽象，但卻點出時人的心聲，有些人認為談戀愛是件麻煩事，姚氏使用反襯修辭，雖麻煩，但不愛更惱人，於是愛情變成甜蜜的負荷。這個階段所使用的譬喻會介於近似判斷句的譬喻修辭，也較為抽象。

## （二）客觀具象博喻手法

另一面向也進行具象的譬喻展現，並且做出了層次，如他在黎姿〈愛在四季都有雨〉（曲：彭學斌）：

> 愛像春天的玫瑰　夏天的海水　誰能忍住不追隨
> 愛像秋天的落葉　冬天的飛雪　飄進眼中成淚水[31]

用鑲嵌四季的方式，透過流轉來比喻愛情的起落，再用四季中代表物質，來說明愛的特質，使用了象徵愛情的玫瑰，營造愛得火熱；用海水，代表浸淫在愛情的世界中；用落葉代表一段愛情的

---

29　陳慧琳：《我不以為》（臺北：福茂唱片公司，1996）。

30　李玟：《每一次想你》（臺北：台灣索尼音樂娛樂公司，1997）

31　黎姿：《旅行》（臺北：台灣索尼音樂娛樂公司，1996）。

萎落；用飛雪指出失戀的心境。

　　詞人以愛情為寫作主軸，必須多方想像愛情的面貌，來迎合世間男女對於愛情的投射。於是姚若龍開始在歌詞中大書特書愛情，並且給予多樣的比喻，從廣義的愛情，為此下定義，如李度〈只要真心〉（曲：包小松）一詞：「愛像玻璃要捧在手裡／弄碎了就難以拾起／說謊會像喝酒喝上癮／到最後什麼都失去」[32]，點出愛的易碎性，要小心翼翼捧在手掌心，道出女子對愛情的重視；又如張學友〈火花〉（曲：陳曉娟）一詞：「愛像落在心頭的火花／把心事完全點亮／深深在乎對方就無法隱藏／愛的火花溫暖著胸膛／就算曾燙出了傷／也會在多年後被甜甜回想」[33]，透過男歌者用一種客觀的立場，去講述愛的一體兩面，用火花的特性去比擬愛情優缺，一方面指出愛像火花絢爛，說明愛的美好，但也道出火花雖美，卻有灼傷人的可能，點出愛容易讓人受傷的特質。這樣的客觀陳述，在經典歌曲張學友〈情書〉（曲：戚小戀）中，也可以看見：「哦可惜愛不是幾滴眼淚／幾封情書／這樣的話／或許有點殘酷／等待著別人／給幸福的人／往往過得都不怎麼幸福」[34]，透過第三者去表述失戀的痛苦，歌手化身哲人角色，說明愛不是流過幾滴淚，寫過幾封情書就可以理解的簡單情愫，用反面意涵去強化愛的特殊性。另外，陳述愛的雙面性，姚氏在梁詠琪〈關於愛〉（曲：戚小戀）提出了見解，兩段主歌寫道：

---

[32]　李度：《為愛犯了罪》（臺北：滾石國際音樂公司，1996）。

[33]　張學友：《想和你去吹吹風》（臺北：環球國際唱片公司，1997）。

[34]　張學友：《忘記你我做不到》（臺北：環球國際唱片公司，1996）。

愛有時像是陽光　照亮了希望　遠看很暖和一抱卻被燙傷
愛有時像是星光　遙遠而迷茫
在某天卻指引我一個方向　找到他

愛有時像牛奶糖　越吃就越想　太多的甜蜜變成痛的蛀牙
愛有時像杯苦茶　剛喝會害怕　最後卻品嚐出了清雅的香[35]

火花是用同一個物品去比擬愛的雙面性，而〈關於愛〉則是選擇對比性極大的兩個物件，陳述愛的高反差。第一段主歌用可感受到但仍較抽象的陽光和星光，來說明愛的溫度與明亮度；到了第二段主歌時，則用具體事物，並加入味覺體驗。此處融入味覺，是因為愛雖然無色、無味，透過人的情緒摻入產生化學作用，讓人在體會過後，出現了味覺的酸甜苦澀。這種兩兩成套式的譬喻手法，在姚氏某個階段的詞作較常使用，除此之外，這四句都使用了映襯修辭，讓原本正面特質出現了負面效果，反之亦然。在愛的譬喻中，運用博喻做出了多樣化的詮釋空間，也應用兼格修辭，讓歌詞的靈動性提高。

## （三）主觀特稱的譬喻手法

　　除了客觀的譬喻愛情外，也有個別指涉的譬喻，例如黃鶯鶯、陳小霞〈明瞭〉（曲：陳小霞）一詞：

你的愛像一杯打翻的咖啡　曾經再香也只能在心裡回味

---

[35]　梁詠琪：《Amour》（臺北：科藝年代，2001）。

人的純情　定定被現實來反背　夢是冷去的茶未開的花
他的愛像一截彈落的煙灰　曾經再熱也只能在風裡翻飛
一個人的日子　嘛是著好好來過
就算暝有卡長　日有卡短[36]

對於逝去的戀情，特定的對象，姚若龍所用的比喻更為細緻，雖然小眾，卻仍點出世間男女的特性。此處用咖啡比喻女性的愛，用煙灰比擬男性的情感，咖啡和煙有提振精神的共通性，意指對方的愛，曾經都令人眷戀沉醉。然而使用打翻、彈落表示愛情的逝去，在後段的喻旨中再度強調逝去戀情，即使再香、再熱也都是曾經，只能回味或飛滅，這是透過眼前景象來做喻的手法。在柯以敏〈夢遊〉（曲：陳小霞）：「對你的愛就像一場夢遊／我繞著真實的邊緣走／只要你給我一點點溫柔／我就能放大成整片快樂」[37]，這首詞刻劃女性面對愛情的患得患失，用給予的愛就像夢遊那般身不由己，掌握不了愛的自主權。歌詞末段重複「對你的愛就像一場夢遊」，加深愛與夢遊的連結性，也點出女性在愛情中的卑微感。

## （四）正負向情緒譬喻手法

情歌有兩種主要向度，大部分的情歌都是屬於悲傷向度。姚若龍早期的情歌也頗多失戀的歌曲，例如徐懷鈺〈愛像一場重感冒〉（曲：Eric Lee）：「倒數三秒／我會開始努力把你忘掉／

---

36　黃鶯鶯：《我們啊我們》（臺北：百代唱片公司，1997）。
37　柯以敏：《鄰居的耳朵》（臺北：台灣索尼音樂娛樂公司，1996）。

有時候愛情就像是一場重感冒／等燒退了就好／找一天將心情當房子好好地打掃／我喜歡每次丟掉多餘的東西／那種輕鬆美好」[38]，用重感冒來比喻愛情較負面的向度，既新鮮又貼切。陶莉萍〈愛讓人無力〉（曲：許華強）：「也許太倔強註定不幸福／不會用溫柔安撫衝突／一個人疲倦的想哭／我像狂風裡的樹／只能在原地受苦／逃不到別處」[39]，此首歌詞描述愛情的無力感，姚若龍用不會動的樹，來呈現進退維谷，無法逃避的心情。那英〈離不開〉（曲：郭建良）：「像路燈又壞一盞／我們的愛／沿途更加昏暗」[40]，用壞掉的路燈，來說明愛情的昏暗，也意指感情走向負面的情態。另外經典情歌梁靜茹〈分手快樂〉：「分手快樂／請妳快樂／揮別錯的才能和對的相逢／離開舊愛／像坐慢車／看透徹了心就會是晴朗的」，把離開舊愛比作坐慢車，並提出漸漸抽離就可以讓事情更明朗的喻旨。一樣是舊愛的議題，順子〈遇見舊愛〉（曲：順子）中：「最愉快的悲哀／遇見舊愛／明明還有期待／倔強走開／回憶是郵差／送來無奈」[41]，舊愛所帶來的回憶，用郵差來比擬，郵差送來的不是希望與期待，而是無奈。舊愛的主題還有羅密歐〈秘密花園〉（曲：深白色）：「我愛過一個女孩／她的心像森林／有著陰暗小路／也有美好風景」[42]，舊愛的心是一片森林，也像花園：「女人心／很迷人／卻很哲學／像一座秘密花園」，過去戀情的情人可以用秘密花園

---

[38]　徐懷鈺：《第一張個人專輯》（臺北：滾石國際音樂公司，1998）。

[39]　陶莉萍：《好想再聽一遍》（臺北：福茂唱片音樂公司，2000）。

[40]　那英：《如今》（臺北：華納國際音樂公司，2002）。

[41]　順子：《我的朋友 Betty Su》（臺北：百代唱片公司，2003）。

[42]　羅密歐：《貓叫春》（臺北：威聚國際公司，1998）。

來比喻，姚若龍再次將這樣的比況放在正向的戀情中，例如梁靜茹〈最想環遊的世界〉（曲：郭文賢）：

> 真愛　像一座秘密花園　隨時有新的發現得到新的體驗
> 兩個人彼此挖掘　再一起比對和回味
> 然後瞭解越深相愛越深　轉眼就永遠
> 你的背彎像片沙灘　既厚實又柔軟　能給我心安
> 陽光在你心裡燦爛　從指間傳遞著　總讓我溫暖[43]

花園以秘密來修飾，意指少人發現，頗具神秘性，這樣的花園是私人的，就像兩人的愛情一般。前面的〈秘密花園〉把「女人心」比作森林、哲學、花園，而這位歌者是女性，歌詞中的理想男性，則是溫暖沙灘、陽光，都相對具象。姚若龍的千首詞對愛情的比喻繁多，其他如鍾漢良〈暗戀像炸彈〉（曲：郭文賢）寫出：「暗戀像炸彈隨時會爆炸／可是我沒有辦法將它卸下」[44]，寫出暗戀怕被發現與怕受傷的情愫；寫失戀如許慧欣〈放愛情一個假〉（曲：李天龍）：「一場失戀就像剪壞燙壞的頭髮」[45]；卓文萱〈下個幸福〉（曲：譚志華）：「但愛像糾結的毛線／得一天一點慢慢解」[46]；楊丞琳〈太煩惱〉（曲：Judith holofernes /Jean-Michel Tourette/Pola Roy/Mark Tavassol）：「愛就像高跟

---

[43] 梁靜茹：《閃亮的星》（臺北：滾石國際音樂公司，2001）。

[44] 鍾漢良：《流向巴黎》（臺北：滾石國際音樂公司，2004）。

[45] 許慧欣：《謎》（臺北：環球國際唱片公司，2006）。

[46] 卓文萱：《超級喜歡》（臺北：滾石國際音樂公司，2008）。

鞋／越美的越容易拐一下」[47]；黃靖倫〈走音〉（曲：李偉菘）：「妳的愛情在走音／變成另一個旋律／我還在執迷／拼了命去合音」[48]，用不同的事物，去書寫愛情的各種不同面貌，呈現愛的多元性。

在黃慶萱《修辭學》言及譬喻的幾種積極原則包含：喻體熟悉、喻體具體、富於聯想、切合情境、本體與喻體本質必須不同、譬喻新穎、各種譬喻有變化，[49]綜觀姚若龍的遣詞造語確實符合這七項原則，可見其填詞之功力。

## 四、醞釀好情緒：活用類疊與排比

如果說使用譬喻是用來營造愛情的多元性，那麼姚若龍用類疊與排比修辭，則是用來強化愛的程度深淺。類疊修辭的使用上，如黃嘉千、杜德偉〈愛都給我〉（曲：薛忠銘）一詞，標榜沉醉在愛情世界的男女，對於愛的索求無度。進入副歌時，姚氏使用大量類疊，呈現一種索愛的情緒：「給我快樂／給我寂寞／給我溫柔／也給我的憂愁」[50]，透過男女對唱將類疊的句子反覆歌詠，去迎合「愛都給我」這個主題。另一首也是情緒較重的歌曲，從歌名叫〈俘虜〉（曲：方文良）即可探得。這首歌詞大量使用疊字：

---

[47] 楊丞琳：《半熟宣言》（臺北：臺灣索尼音樂娛樂公司，2008）。

[48] 黃靖倫：《倫語錄》（臺北：華納國際音樂公司，2008）。

[49] 黃慶萱：《修辭學（增定三版）》（臺北：三民書局，2007），頁349-352。

[50] 杜德偉：《原來我愛你那麼多》（臺北：滾石國際音樂公司，2004）。

愛情最美也最殘酷　分分秒秒都是感觸

心沒有一刻不起伏　癡癡的等　苦苦的笑

冷冷的痛　狠狠的哭

像被你遺失的信物　我的心找不到歸屬

你眼裡是沉沉夜幕　我懷裡是濃濃孤獨[51]

疊字會使歌詞唱起來明快，即便慢節奏的歌曲，也會在聽覺上較為勁捷激動。當每小節出現較多的八分音符以上的旋律，詞人通常也會透過虛實相間的疊句來表現，例如張鎬哲〈今天單身〉（曲：張翰群）：「喝吧喝吧喝吧喝吧／君子面前不用怕／我的肩上我的背上／妳醉了借妳靠一下／說吧說吧說吧說吧／平常還能跟誰講／內心的傷寂寞的慌／給撫慰就用眼光」[52]，其中的喝吧、說吧，都屬於這類的表現方式，又如：林志炫〈散了吧〉（曲：J.J.Goldman）：「散了吧／認了吧／算了吧／放了吧／該原諒／該瀟灑／別回想／別留下」[53]，原曲的旋律在副歌有一段比較規律的段落，姚若龍則使用虛實相間的疊句修辭，強化豁達的感覺。

　　類疊運用在流行歌曲中，通常會出現在副歌反覆歌詠的句子上，產生加成作用，姚若龍也不例外。除前揭例子，還包括中堅份子〈愛人好累〉（曲：方文良）：

51　邰正宵：《俘虜》（臺北：福茂唱片音樂公司，1997）。

52　張鎬哲：《好聲音和你做一輩子的朋友》（臺北：台灣創音社唱片，1998）。

53　林志炫：《散了吧》（臺北：台灣索尼音樂娛樂公司，1997）。

> 我拉著你　望著你　欲哭無淚
> 你淡淡的　冷冷的　那麼絕對
> 話越說　越讓自己　顯得狼狽
> 人何苦要愛到自尊都被摧毀
> 抬頭看　低頭想　欲哭無淚
> 你飄的心　散的髮　在風中飛
> 我忽然間　放開手　再無所謂
> 跌坐在街頭　覺得愛人好累[54]

副歌是一首歌反覆歌唱之處，為了使閱聽眾記憶深刻，作詞人通常會在副歌安排更淺近的文字，以達到「洗腦」的效果。再如周蕙〈了了〉（曲：劉以達）副歌部分：

> 了了　了啦　散了　算啦
> 又不是全世界你最棒　我賴你幹嘛
> 了了　了啦　去吧　去吧
> 讓我在世紀末痛快的玩耍　自己過吧
> 樂著　夢著　痛著　醒著　愛了　笑了　恨了　哭了
> 氣著　鬧著　讓著　等著　累了　膩了　忘了　丟了[55]

這首歌的曲風帶有強烈的民謠味道與慵懶情調。姚氏配合歌曲的走向，欲凸顯百無聊賴的心境，故透過大量疊字、疊句來鋪陳那

---

54　中堅份子：《愛人好累》（臺北：環球國際唱片公司，1998）。

55　周蕙：《周蕙精選》（臺北：福茂唱片音樂公司，1999）。

種慵懶之感。在副歌使用類疊修辭的例子相當多，又如郭采潔〈誠實地想你〉（曲：顏克前）：「我／用狂奔／用無力／用惡夢／去想你／……我／用痛哭／用回憶／用深愛／去想你」[56]，運用類疊在有限的文字中，製造更多的動作與意象，讓情節更為飽滿。類疊也被運用在 RAP 唱詞，RAP 歌詞是姚若龍比較不常經營的一種歌詞形式，偶一為之的作品裡，也可觀察到姚氏掌握 RAP 與類疊修辭的巧妙關係。如陶晶瑩〈電子情人〉（曲：Akio Togashi）的主歌是以 RAP 哼唱而成，歌詞用各種不同的人物形象，來凸顯電子情人的方便與多元：「壯的像 Aaron／帥的像 Andy／加送酷的像 Leon／唱歌像 Jackey／炫的像 Sammi／甜的像 Gigi／還有 Cute 得像 Coco／美的像 Tarcy」[57]，類疊在語音結構上句法相似，在快速誦唸時，會形成一種節奏感，恰好與 RAP 的特性很接近，再加上 RAP 唱詞誦唸急促，所以不適合置放太複雜的詞意，所以類疊的使用度較高。

　　另外一種修辭也有相同特性，就是排比。排比與類疊一樣，通常被作詞人運用在副歌當中，如鍾漢良〈我要你〉（曲：許綸）：

> 我要你好好被愛　我要你再活起來
> 我要你明白　未來多麼值得期待
> 我要你過的精彩　我要你遠離感慨

---

56　郭采潔：《隱形超人》（臺北：華納國際音樂公司，2007）。
57　陶晶瑩：《電子情人》（臺北：華納國際音樂公司，1997）。

　　我要你得到關懷　快樂與你同在[58]

姚若龍所使用的排比句型也相當多元化，有如上列所舉，透過三句排比的分相，來說明最後一句的共相（未來值得期待與快樂）；梁詠琪〈很高興〉（曲：陳小霞）：「很高興我的好你終於知道／很高興你懷念往日的美好／很高興心裡的結被解開了／當時分手不是因為我付出太少／很高興有緣份再一次遇到／很高興我們能像這樣聊聊／很高興眼裡的淚被忍住了／關於幸福我們還是各自去尋找」[59]，兩段副歌透過三句「很高興」的排比句型，歸結出分手的和平，以及幸福的追尋。包括像彭羚〈我不要〉（曲：陳小霞）也都是副歌全以排比句型呈現：

　　我不要　因為愛你被不停追問
　　我不要　想見你的時候只能等
　　我不要　看到含淚怨恨的眼神
　　我不要　不要別人的情人
　　……
　　我不要　聽見內心苦悶的哭泣
　　我不要　不要秘密的情人[60]

兩段副歌各以四句「我不要」鋪陳，最後才理出不要「別人的」、「秘密的」情人這個共相。除了上述類型外，還有像經典

**58**　鍾漢良：《妳愛他嗎？》（臺北：博德曼音樂公司，1998）。
**59**　梁詠琪：《GIGI 梁詠琪》（臺北：百代唱片公司，1998）。
**60**　彭羚：《從羚開始》（臺北：百代唱片公司，1999）。

情歌徐懷鈺〈我不要〉（曲：潘協慶，《Go!Go!Go!》，1998），
一樣在副歌中呈現排比句：「我不要吵吵鬧鬧／我要乾脆完就完
了／不再難過你給的太少／我不要纏纏繞繞／我要痛快剪斷苦惱
／愛走了剩下疲勞／我不要摟摟抱抱／我要安靜不被打擾／放我
孤單對我才最好」，運用類疊加上段落排比，雖然歌名與彭羚的
歌一樣，但在同一修辭使用上做了變化，也就不會讓人覺得雷
同。余憲忠（No Name）〈愛不怕〉（曲：郭子）在作法上與徐
懷鈺〈我不要〉相近：「有時候相遇得太晚／雖然遺憾／不得不
迴轉／有時候感情會變淡／愛像船／在風中離岸／有時候逃不過
背叛／雨不斷／卻忘了撐傘／有時候緣分很混亂／無法判斷／曖
昧是誤會／或好壞」[61]，這種段落式排比，也會被運用在主歌的
敘述，如范瑋琪〈你是答案〉（曲：王雅君）：

> 如果世界忘了旋轉　誰用春光讓冬夜溫暖
> 如果星星不那麼燦爛　誰還會向她許願期待她陪伴
> 如果今天淚光閃閃　誰讓明天值得我樂觀
> 如果怕風少了安全感　誰把我放在宇宙中心寵愛[62]

歌詞透過設問結合排比，用三者以上為多數，來說明在愛情世界
裡有很多的假設與疑問，但是「你就是答案」，解開主角心中的
困圍與疑慮，巧妙使用修辭來呼應歌名。
　　姚若龍將排比修辭用得最爐火純青的一首歌，就是孫燕姿代

---

[61] 余憲忠（No Name）：《慢‧慢愛》（臺北：環球國際唱片公司，
2006）。
[62] 范瑋琪：《哲學家》（臺北：福茂唱片音樂公司，2007）。

表作品〈我懷念的〉（曲：李偲菘），歌詞如下：

　　我問為什麼　那女孩傳簡訊給我
　　而你為什麼　不解釋低著頭沉默
　　我該相信你很愛我　不願意敷衍我
　　還是明白　你已不想挽回什麼
　　……
　　我懷念的　是無言感動　我懷念的　是絕對熾熱
　　我懷念的　是你很激動　求我原諒抱得我都痛
　　我記得你在背後　也記得我顫抖著
　　記得感覺洶湧　最美的煙火　最長的相擁
　　誰愛得太自由　誰過頭太遠了
　　誰要走我的心　誰忘了那就是承諾
　　誰自顧自地走　誰忘了看著我
　　誰讓愛變沉重　誰忘了要給你溫柔[63]

通篇使用排比句法，營造女主角自言自語近似歇斯底里的情緒，進而慢慢到妥協、到讓步的過程。姚若龍接受訪問時，回憶撰寫此詞的景況：「〈我懷念的〉旋律架構有比一般流行歌曲多的段落，而且有許多層層疊進的樂句，使得情緒越來越濃，因為這樣，我想幫它配一個比較有戲劇性的歌詞。……我想寫一段感情在受到外力撞擊後，主人翁從困惑、傷痛、懷念、不捨到放手的心路歷程，我認為像一個真實故事的寫法，配合曲子，可以讓觀

---

63　孫燕姿：《逆光》（臺北：百代唱片公司，2007）。

眾身歷其境，容易投射自己的情感，因而動容。」[64]雖全篇使用排比，但仍有做出層次，主歌的排比搭配了設問，讓人有種角色對話的感覺，並鋪陳負面情緒。到了副歌則是凝結情緒到高峰，一瀉千里，透過單句排比，將主角急切與拉扯的心境呈現出來。到結尾句時，又變成自言自語似的囈語，看似灑脫，卻仍潛藏著深深的傷痛，可說是將排比句法運用得相當通透。

## 五、日常語奇轉：映襯與轉化魔術

上述提及姚若龍的詞是較平易近人的，但過度口語的表述，則會失去應有的美感。所以姚氏透過映襯與轉化來改善詞句過於平凡的狀況，使用這兩種修辭，會讓原本平凡無奇的詞句，提升其深度與變化。在愛情世界裡，往往會用對錯來說明戀情的不順利，姚若龍也曾有過類似的書寫，例如蘇永康〈舊愛還是最美〉（曲：陳子鴻）：「舊愛還是最美／有時分手不是誰負了誰／兩個對的人卻在錯的時候愛了一回」[65]，以對的人，錯的時間去映襯愛的無法延續性。〈分手快樂〉：「分手快樂／請妳快樂／揮別錯的才能和對的相逢」，也有如是作法。這種兩極化的映襯手法，還包括：蘇永康〈讓懂你的人愛你〉：「離開愛過的人和回憶／怎能不掙扎不痛心／但是一個最難的決定／往往是最好的決定」，用難與好作映襯；動力火車〈沒有妳在愛不像愛〉（曲：洪偉傑）：「沒有妳在愛不像愛／記憶太深無可取代／帶著舊的

---

[64]　李淑娟：〈我懷念的——孫燕姿的故事情歌〉，見網址：http://musttai wanorg.blogspot.com/2017/02/blog-post_24.html。

[65]　蘇永康：《Super Nice》（臺北：福茂唱片音樂公司，2005）。

傷口去愛／新的幸福根本不會來」[66]，用新舊作對應；信樂團〈假如〉（曲：Jun Hae Sung）：「有時候真話太尖銳／有人只好說著謊言」[67]，用真假作對應；王傑〈皮夾克〉（曲：陳宇任）：「我從一無所有／爬到什麼都有／像坐雲霄飛車／又從什麼都有／衝到一無所有／多像雲霄飛車」[68]，用有無作對應。另外用時間長度作對應者，包括：利綺〈體貼〉（曲：陳國華）：「電車開走的街邊／剛剛的話像場雪／你講的是離別／我等的是永遠／原來我們離好遠」[69]、S.H.E〈一眼萬年〉（曲：林俊傑）：「深情一眼摯愛萬年／幾度輪迴戀戀不滅……心疼一句珍藏萬年／誓言就該比永遠更遠」[70]、范瑋琪〈可不可以不勇敢〉（曲：陳小霞）：「幾年貼心的日子換分手兩個字，你卻嚴格只准自己哭一下子」[71]。

　　除了上述呈現的樣態之外，姚氏會兼採譬喻或象徵的手法來表達，營造詞句的奇特性，例如楊宗緯〈讓〉（曲：蕭煌奇）：「我們一起蓋的羅馬／妳卻跟他拆了城牆／踩過我用摯愛建築的天堂」[72]，用建築與拆毀來說明愛情的建立與崩塌，也用「羅馬」來說明戀情經營的久長。范瑋琪、周華健〈如果你是我〉（曲：周華健）：「最喜歡親天使的臉頰／又偷偷渴望魔鬼的火

---

[66] 動力火車：《MAN》（臺北：華研國際音樂公司，2002）。

[67] 信樂團：《挑信》（臺北：愛貝克思公司，2004）。

[68] 王傑：《甦醒》（香港：英皇娛樂集團公司，2005）。

[69] 利琦：《體貼》（臺北：環球國際唱片公司，1999）。

[70] S.H.E：《Forever 新歌＋精選》（臺北：華研國際音樂公司，2006）。

[71] 范瑋琪：《真善美》（臺北：福茂唱片音樂公司，2003）。

[72] 楊宗緯：《鴿子》（臺北：銘聲製作公司，2008）。

辣」[73]，用天使與魔鬼來指涉女性的一體兩面。林俊逸〈你打開我的眼睛〉（曲：季海山）：「起初我以為你很像太陽／溫暖但靠太近會灼傷／後來才了解你也像月亮／溫柔肯傾聽我的迷惘」[74]，透過譬喻將一個人極端的兩種特質點出。

　　除此之外，姚若龍也會利用近似對偶、排比的段落，來營造映襯的美感，例如徐懷鈺〈雨傘〉（曲：陳國華）：

> 我一個人撐一把雨傘　世界昏暗
> 傘下很寬卻擋不了雨冷風寒
> 曾兩個人撐一把雨傘　眼神交換
> 雨濕了肩卻都笑得很溫暖
>
> 我一個人撐一把雨傘　走到夜半
> 寂寞打在思念的傘　讓我心煩
> 想兩個人撐一把雨傘　用心作伴
> 一說了愛到老不改　有多難[75]

巧妙運用修辭同異格呈現一人撐傘與兩人合用一把傘的畫面，去敘述戀情的變化，當中還夾帶天冷心暖的對照，以及寂寞與永恆的差距。類似的作法，還有陳奕迅〈世界〉（曲：陳小霞）在副

---

[73] 范瑋琪：《Faces Of FanFan 新歌＋精選》（臺北：福茂唱片音樂公司，2008）。

[74] 林俊逸：《人間有愛 6 幸福的滋味》（臺北：靜思人文志業公司，2008）。

[75] 徐懷鈺：《LOVE》（臺北：滾石國際音樂公司，2000）。

歌的設計：

> 原來愛情的世界很大　大的可以裝下一百種委屈
> 原來愛情的世界很小　小到三個人就擠到窒息
> 原來愛情的世界很大　塞了多少幸福還是有空虛
> 原來愛情的世界很小　每一腳踩過就變成廢墟[76]

這首歌的世界，主要說明愛情的空間，在愛情沒有人介入時，彼此之間包容可以很大；一旦有人介入則擁擠到令人窒息，運用不同情況的大小比較，去點出愛情的輪廓。

　　轉化修辭亦是可使文句變得特別，因為轉化是指在描述一件事物時，轉變其原來性質，化成另一種本質截然不同的事物，而加以形容敘述的過程。[77]轉化還可分為擬人、擬物與形象化三種方式，不管使用哪種方式，都轉變了原本的陳述，讓句子的特殊性提高。姚若龍在描寫抽象愛情時，通常是使用形象化居多，因為歌詞裡較多情況是將抽象的事物具象，再加以擬人或擬物。例如許茹芸〈我們的愛情病了〉（曲：黃國倫）：

> 我想我們的愛情生了病　它又濕又累像剛淋了雨
> 手很冷　抖個不停　話很少　比夜還安靜
> 我為它蓋上溫柔和深情　在床邊輕輕唱著催眠曲

---

[76] 陳奕迅：《黑·白·灰》（臺北：愛貝克思公司，2003）。
[77] 黃慶萱：《修辭學（增定三版）》，頁377。

それ仍然沮喪而憂鬱　藏不住難過的淚滴[78]

雖上述只列舉主歌，但此首歌詞先將愛情具象為人，然後開始進行擬人書寫，只有在副歌時回到對情人的怨懟，歌詞透過愛情生病，表列出愛情疏離的寫照，例如不互相緊握的手、不對話、讓雙方沮喪憂鬱流淚。S.H.E〈夏天的微笑〉（曲：黃漢青）：「勇氣和真愛會遇到／雖然幸福愛跟人躲貓貓」[79]；梁詠琪〈愛情海〉（曲：李偲菘）：「等眷戀走進相框／不懸掛在心房／才相信多麼重的傷／也能慢慢被遺忘」[80]；張韶涵〈遺失的美好〉（曲：黃漢青）：「海的思念綿延不絕／終於和天在地平線交會／愛如果走得夠遠／應該也會跟幸福相見」[81]，也在副歌將愛形象為人，讓愛可以遇到，與人躲貓貓，或者可以行動。也有先具象再擬物者如蔡健雅〈靠邊停〉（曲：蔡健雅）：「對不起／麻煩你／請讓愛靠邊停」[82]、萬芳〈愛做夢的人〉（曲：張朵朵，《割愛》，1996）：「沉重的感情／拋錨在過去未來之間」、郭靜〈心牆〉（曲：林俊傑）：「就算你有一道牆／我的愛會攀上窗臺盛放／打開窗你會看到悲傷融化」[83]等作品。

再者，愛情裡的諸多情緒，也會逐一被轉化，例如寂寞。伍思凱〈搭便車的女人〉（曲：伍思凱，《怎麼做朋友》，1999）：

---

[78] 許茹芸：《淚海》（臺北：上華國際企業公司，1996）。

[79] S.H.E：《Super Star》（臺北：華研國際音樂公司，2003）。

[80] 梁詠琪：《Amour》（臺北：環球國際唱片公司，2001）。

[81] 張韶涵：《Over the Rainbow》（臺北：福茂唱片音樂公司，2004）。

[82] 蔡健雅：《呼吸》（臺北：環球國際唱片公司，1998）。

[83] 郭靜：《在樹上唱歌》（臺北：福茂唱片音樂公司，2009）。

「她說寂寞好殘忍／總是讓人愛的愚蠢」；范文芳〈孤單〉
（曲：柯貴民）：「在城市獨來獨往並不逍遙／討厭將寂寞擠成
微笑」[84]；張克帆〈寂寞轟炸〉（曲：周傳雄）：「轟炸／被寂
寞轟炸／把掩護心的圍牆震垮啦／就露出心事密密麻麻」[85]，寂
寞既可以像人一樣殘忍或微笑，又可以被幻化成轟炸機，炸毀人
心。其他包括愛情裡的煩惱、回憶，李玟〈你是愛我的〉（曲：
陳小霞）：「我會陪你到海邊走走／直到把煩惱流放到大海盡
頭」[86]、徐潔兒〈你說愛我讓我哭了〉（曲：陳建寧）：「回憶
總是會打我一個巴掌／指著舊的傷疤／不准我遺忘」[87]，或是所
處季節用來比喻心境，也用轉化來呈現，如呂方〈聽回憶〉（曲：
許仲傑）：「秋天搬進心裡面／淒涼掃過冷到沒知覺／你的話始
終像謊言／越怕不夠實際越是聽不厭／冬天在城市徘徊／茫然和
倦意把我包圍」[88]，都屬於將抽象事物透過轉化加以具象。

　　姚若龍也曾有通篇用轉化形象化的方式，將孤獨比作寵物，
在趙詠華〈寵物〉（曲：陳子鴻）一詞裡：

> 最愛的拖鞋被狗當食物　　無奈又心煩的那個下午
> 我發現一種更有趣的寵物　　很貼心不吵不鬧又好照顧
> ……

---

[84]　范文芳：《Shopping》（臺北：百代唱片公司，1998）。

[85]　張克帆：《寂寞轟炸》（臺北：正東唱片公司，1998）。

[86]　李玟：《Stay With Me 今天到永遠》（臺北：台灣索尼音樂娛樂公司，
1999）。

[87]　徐潔兒：《愛之初》（臺北：福茂唱片音樂公司，2002）。

[88]　呂方：《Dear：呂方》（臺北：華研國際音樂公司，2001）。

有時它似乎更像一個情人　　比誰都疼我對我懂得更深
我有話不想要說它從不逼問　　只是露出體貼的慰藉眼神
就這樣舒服平靜的相處　　是誰依賴誰越來越模糊
某天我笑著為了我的寵物　　取了個名字叫孤獨
我擁抱快樂的孤獨　　我越來越喜歡孤獨[89]

這首詞有懸念設計，一開始並沒有說出寵物的真實身分，只言明
發現一種有趣的寵物，然後花了許多篇幅將這種寵物的特性陳述
出來，最後才告訴閱聽眾寵物就是孤獨，用寵物喜歡如影隨形跟
在主人身邊，就如同孤獨對於單身者的感覺一般。另外，陳小霞
〈苦果〉（曲：陳小霞）也是一首大量使用轉化修辭的歌詞：[90]

你種的愛長成遺憾　　果實像淚光閃閃
想用微笑　　釀回憶的酒紀念短暫
只可惜　　這微笑太苦也太酸

---

[89]　趙詠華：《愛不愛》（臺北：寶麗金唱片公司，1998）。

[90]　大量使用轉化修辭的例子，尚有范瑋琪〈最初的夢想〉（曲：中島美
雪），其中歌詞：「如果驕傲沒被現實大海／冷冷拍下；如果夢想不曾
墜落懸崖；把眼淚種在心上／會開出勇敢的花；總會明顯感到孤獨的重
量；我們的默契那麼長；最初的夢想／緊握在手上；最初的夢想／絕對
會到達」（范瑋琪：《最初的夢想》（臺北：福茂唱片音樂公司，
2004），主歌先將驕傲與夢想等抽象事物具體形象化後，轉而講述挫折
中的淚水和孤獨，把兩者物化，淚水變成種子，孤獨變為有重量可衡量
的物品。接著，提到同甘共苦的伙伴，兩人的默契，再次用可衡量的物
件來形容，甚至說穿過風、繞過彎，來說明默契的綿長。最後，再回歸
到夢想，抽象事物用可握在手上，可以到達再度形象化，與主歌做出了
區別。因為非愛情主題，置於註釋補充說明。

……

愛不能只為怕孤單

心的寂寞不是誰來作伴　都可以煙消雲散

愛很簡單　幸福很難　滿身傷痕的輾轉

對自己說　走向孤單也許最平安

心一起　風又蹣蹣跚跚

淚澆的愛容易結苦果　但人總盼著　有甜蜜藏在苦中[91]

〈苦果〉的作法與〈寵物〉類似，均是先將情愛比擬成他物，進而使用大量轉化去塑造情與物的連結。而歌詞出現較多轉化修辭的文字，讀來會較為奇幻，因為句子的表達皆非「常理」，需要轉一層思考，如此一來，會營造出略具哲理的思維。

# 六、結　語

　　現代流行歌詞所承載的文學性，就好比唐宋之際流行於歌樓酒館的詞體，它具有一定的時代意義與藝術價值，值得吾人探索。而臺灣流行樂壇當中，姚若龍歌詞的質與量，一直都是處於領先群雄的狀態，也被現代詞評家譽為詞聖，受歡迎的程度也在兩岸四地位居前十強。這樣優秀的作詞人和他所寫的歌詞，應有專文予以探討。本章觀察姚若龍 2008 年以來寫下的千首詞，歸納出姚氏歌詞的四種特色，包括「溫暖人心幸福語」、「平白如話家常語」、「敢愛敢恨決絕語」與「畫龍點睛哲思語」，而能

---

[91]　陳小霞：《哈雷媽媽創作專輯》（臺北：滾石國際音樂公司，2006）。

建立出這四種風格特色的原因之一，就是來自於修辭的運用。觀
察這千首詞作可發現，姚氏大量使用譬喻、類疊、排比、映襯與
轉化，尤其是譬喻修辭，在一千多首作品中，愛情主題占絕大多
數，姚若龍能將愛情做出豐富多樣的詮釋，全仰賴譬喻修辭。而
其中平白如話家常語，則是利用類疊與排比來進行鋪陳，讓歌詞
看起來更為平易近人；另外哲思語的營造，則採用映襯和轉化，
讓語言出奇，值得閱聽眾反覆咀嚼。藉由這些修辭的綜合運用，
形成了姚若龍創作「溫暖系」的品牌特色。

# 第九章　從「概念隱喻」觀察姚若龍熱門金曲國語情歌

## 一、前　言

　　「歌詞」作為一種傳情達意的文體，對象主要以普羅大眾為主，在內容上常以通俗易懂的形式呈現。相較於文學作品給人的距離感，歌詞的普適性與入樂性，加深了它的可親程度。歌曲的節奏韻律能傳達情緒，在旋律的跌宕起伏中，作詞者據此填製瑰麗動人的文字，成為一首首後世傳唱的經典。如今，現代流行音樂蓬勃發展，透過網路自媒體的宣傳及渲染，「歌詞」已成為詩歌、散文、小說之外，另一種更為流行的語言載體。歌詞蘊含著作者的情感與見解，除了一目瞭然的顯性意識外，更隱藏著不易理解的隱晦意識。傳統的隱喻觀認為，「隱喻」是一種語言修辭的觀象，利用事物或概念的相似性，相互替代說明，進而成為使語言生動、表達鮮活的方式。隨著二十世紀認知科學的興起，認知語言學的隱喻觀儼然超出漢語修辭中隱喻（譬喻）的含義。隱喻成為一種可借助各種修辭技巧，來表達深層涵義的認知方式，甚至亦能產生隱喻思維中的映射活動。

　　George Lakoff、Mark Johnson 在《Metaphors we live by》提

到，隱喻是用一種事物來理解和體驗另一種事物的方式，此處的「隱喻」即為「概念隱喻」（Conceptual metaphor）或稱「認知隱喻」，與修辭學中所談的「隱喻」大為不同。張雯禎在《臺灣流行歌詞中的隱喻：以愛情為主題》指出：「隱喻已經普遍被認為是人類的認知機制之一，不僅在語言使用上大量的運用隱喻，甚至是以隱喻的方式思考以及理解外在的事物。」[1]隱喻作為一種「認知現象」，能反映出人類的思維方式，亦是構成思想體系不可或缺的認知工具。Lakoff & Johnson 將概念隱喻分為「方位隱喻」（orientational metaphors）、「實體隱喻」（ontological metaphors）、「結構隱喻」（structural metaphors）三種。大部分的學者將其譯為「隱喻」，如蘇以文所著的《隱喻與認知》，即採用「隱喻」一詞作為譯文，但仍有少數國內學者將 Metaphor 譯為「譬喻」，例如周世箴的譯著《我們賴以生存的譬喻》[2]。大抵而言，選用「隱喻」應是為了強調譬喻或比喻的隱晦特質，並將其與修辭學中的「譬喻」有所區隔。

觀察臺灣流行歌詞研究，雖不至豐碩斑斕，但也已累積為數不少的篇章，其中以單一作詞人為研究對象的專著，以吳青峰、五月天陳信宏、方文山占多數，而本章欲分析的作詞人姚若龍僅有筆者曾發表文章討論。再者，關於歌詞研究論著中，多以修辭藝術、語言風格等面向作為研究視角，鮮少以概念隱喻的角度切入，與本章議題連結性較高者有以下數篇，包括張雯禎《臺灣流

---

[1] 張雯禎：《臺灣流行歌詞中的隱喻：以愛情為主題》（嘉義：中正大學語言學研究所碩士論文，2008）。頁1。

[2] George Lakoff & Mark Johnson 撰，周世箴譯：《我們賴以生存的譬喻》（臺北：聯經出版事業公司，2006）。

行歌詞中的隱喻：以愛情為主題》，探討 1990-2008 年流行歌詞中的隱喻現象，提出歌詞中的隱喻是介於詩及日常語言的一種表現型態；楊媛喬於《2009-2012 年全球華語歌曲排行榜廿大金曲歌詞之隱喻手法探究——以愛情為主題》[3]，就「五官感知經驗」為人類感受事物的主要媒介。楊氏認為在歌詞創作上，愛情的隱喻手法將會以多重感官經驗為主要發展，並藉由不同的隱喻類型來表述愛情；徐以昕《從偶像劇主題曲探討中文流行歌曲的歌詞隱喻之功能》[4]，旨在探討偶像劇主題曲歌詞的隱喻功能，並從中發現在偶像劇主題曲中，愛情、人生、友情等議題被大量運用，然其主題曲亦和該偶像劇劇情及人物角色有連結的效應；最後為簡鶯健《臺灣流行歌詞中的隱喻：以五月天為例》[5]，將五月天歌詞中分為「人生」及「愛情」兩個來源域，並結合各時期的人生歷程，從中探析隱喻的手段與認知系統。各篇均涉及隱喻在歌詞中的效果展現，分析歌詞隱喻的功能作用，然針對概念隱喻角度進行研究者，仍相對罕見。

　　Lakoff 和 Johnson 是最早提出以認知語言學的視角將隱喻深入分析，並擴張發展成人類一種普遍的語言能力與思維方式。概念隱喻常牽涉至不同領域之間，其映射下的認知表現，將來源域

---

[3]　楊媛喬：《2009-2012 年全球華語歌曲排行榜廿大金曲歌詞之隱喻手法探究——以愛情為主題》（高雄：高雄師範大學華語文教學研究所碩士論文，2014）。

[4]　徐以昕：《從偶像劇主題曲探討中文流行歌曲的歌詞隱喻之功能》（高雄：中山大學外國語文學系研究所碩士論文，2016）。

[5]　簡鶯健：《臺灣流行歌詞中的隱喻：以五月天為例》（新竹：清華大學臺灣語言研究與教學研究所碩士論文，2019）。

（source domain）的結構、概念或邏輯映射至目標域（target domain），是具有普遍性、系統性、概念性的語言特徵。然而除了「方位隱喻」、「實體隱喻」、「結構隱喻」之外，亦有「轉喻」。轉喻亦是認知模式在單一的概念域中，透過兩個實物的映射現象。換言之，轉喻是發生在同一個理想認知模式中，透過兩個不同的實物比附。而本章的研究視角以「方位隱喻」、「實體隱喻」與「結構隱喻」為主，此三者均是兩個概念域中，橫向映射過程，故暫不論及歌詞中的「轉喻」現象。

姚若龍作為一位多產作詞人，每年產量約在六十首上下。他的得獎創作相關事蹟，可參考前章的介紹。以姚若龍的歌詞作品共計入圍四次金曲獎年度歌曲獎[6]、五次金曲獎最佳作詞人[7]，如此豐碩的成果實為難得，也值得研究。近年來，姚氏的歌詞產出量雖不如以往，但仍創作出許多家喻戶曉的熱門歌曲。

本章所採熱門國語金曲的標準，主要以「Hito 排行榜年度百大單曲」及 Youtube 官方 MV 點擊率超過一千萬次為準則，扣除非國語及非單一作詞人的作品，共計十五首歌詞。以每首歌詞為單位，將概念隱喻作為理論中心，企圖理解姚若龍在歌詞中獨特的語言結構，並透過來源域及目標域的映射過程，揭示作詞人的認知與思維模式。

---

[6] 入圍作品為：1992 年〈葬心〉、1994 年〈求婚〉、2009 年〈等下一個天亮〉、2010 年〈在樹上唱歌〉。

[7] 入圍作品為：1992 年〈葬心〉、1994 年〈最浪漫的事〉、1996 年〈永遠相信〉、2010 年〈心裡有針〉、2011 年〈他往月亮走〉。

# 二、熱門金曲中方位隱喻之運用

　　姚若龍身為流行歌曲的資深作詞人，在兩岸樂壇中創造許多令人津津樂道的作品，是當代重要的填詞家。流行歌詞成為本篇論文的語料核心，希冀藉由概念隱喻對於人類的認知系統能有更進一步的窺探。針對流行歌詞的特質，張雯禎提出幾項意見：其一，流行歌詞是介於現代詩與日常生活兩者之間的語言；其二，流行歌詞的主題與日常生活緊密相關，且大多以「愛情」為主題；其三，流行歌詞為時代的反映，是反映當代文化、社會與價值觀的一面鏡子。[8]歌詞的語法相較於詩的語法，為配合音樂旋律，受限較多。人類通過聽覺去建構語言的理解，比起視覺上，相對困難得多。然而歌詞為貼近普羅大眾，因此在詞彙的選擇上，必較能貼近日常。隱喻是人類理解及表現抽象概念的主要機制，通過隱喻幫助理解，隱喻呈現語言的彈性，例如：「人生是一場戲」、「愛是旅程」等，這些都予以文字無限的隱晦空間，隱喻不僅是語言的表現方式，更是思維的樣貌。周世箴《我們賴以生存的譬喻》提及：「從此一角度看，譬喻性語言便有普遍性、系統性、概念性等三大特點。」[9]隱喻的普遍性即是經過長時間社會的約定俗成，將此類的比附使用作為語言的常態，如「時間就是金錢」，在潛移默化下，時間與金錢一樣，皆具有價值；隱喻的系統性則為通過隱喻及轉喻，將語言轉換成另一意義的延伸，所建構的層面除了語言，更涵蓋了思想、文化、情感、

---

8　張雯禎：《臺灣流行歌詞中的隱喻：以愛情為主題》，頁7。

9　George Lakoff & Mark Johnson 撰，周世箴譯：《我們賴以生存的譬喻》，頁65。

行為等，皆有系統存在於語句中；隱喻的概念性則強調身體經驗在認知過程中扮演著重要角色，如周世箴所言：

> 大部分的概念體系本質上是譬喻性的，是「譬喻」建構了我們觀察事物、思維、行動的方式，也就是說，譬喻是不可或缺的。[10]

緣此，概念隱喻以身體經驗為基礎，儘管語言承載著不同的文化，但由於人類認知模式的共性，使得概念隱喻具有跨文化的普遍性、系統性、概念性。Lakoff 所闡述的概念隱喻，是由來源域、目標域、映射（mapping）和映射域（mapping scope）四個要素組成，即為所描述範疇間的對應關係。來源域和目標域皆為概念域（conceptual domain），意指與語意相關的本質、特性或功能之集合；來源域則是具體且易懂的實際經驗，人類可以通過生活經驗從中瞭解隱喻的指涉範疇，如「Our relationship is at a dead end」（我們的關係進入一個死胡同），走進死胡同，沒有其他出路，就像一段沒有用心經營的關係，可能即將走到終點；而目標域則是相對抽象且複雜，難以透過實際經驗歸納、理解的範疇，如「knowledge is power.」（知識就是力量），將上述以圖表呈現：

| 來源域 | →　→ 映射過程 →　→ | 目標域 |
| --- | --- | --- |
| 已知 | 相似性 | 未知 |
| 具體 | 相似性 | 抽象 |

---

[10] George Lakoff & Mark Johnson 撰，周世箴譯：《我們賴以生存的譬喻》，頁 65-66。

經由兩個概念域間的投射，將隱喻視為「跨概念域映射過程」的
結果，並定義為「隱喻的本質就是通過一種事物去理解和體驗另
一種事物。」[11]因此，概念隱喻的生成係以體驗作為認知的基
礎，這種隱喻源於人類的自身經驗，以下針對「方位隱喻」進行
討論。

　　方位隱喻（orientational metaphor）是指參照空間方位而組
建的系列隱喻概念。空間方位概念來源於人類與外部環境相互作
用，是人類較早出現的概念。由於情感與感覺在中樞神經肌肉的
連動，會形成一個有系統性的對應，如快樂屬性為向上，眉眼上
揚、嘴角微笑等。在同一個概念系統的內部中，生發出一系列的
概念如：「上／下、前／後、深／淺、斷／續、內／外、中心／
邊緣」等。人類將這些實際的身體經驗作為基礎，由體驗去感知
世界，再由感知形成概念，將此一具體概念逐步建構成具有抽象
意義的認知，包括情緒、道德、身體狀態等。如「興高采烈」，
「高」為方位的隱喻展現，當心情愉悅，心理狀態亢奮，身體自
然受其影響而挺直；反之，「期待落空」，「落」則顯示「下」
的隱喻概念，說明其狀態、地位或際遇，皆與原先所期盼的大不
相同，故「落」實則運用方位隱喻來呈現其心理狀態，因此有
「快樂是向上；難過是向下」（Happy is up；Sad is down）的隱
喻特色。通過分析，在熱門金曲中共計有六處使用方位隱喻的歌
詞作品，如表格所示：

---

11　張雯禎：《臺灣流行歌詞中的隱喻：以愛情為主題》，頁 10。

| | 歌名 | 運用方位隱喻 |
|---|---|---|
| 1. | 淋雨一直走 | 有時**掉進**黑洞　有時候**爬上**彩虹 |
| 2. | 狂風裡的擁抱 | 狠狠跌倒　生命**低谷**　才會看透徹 |
| 3. | 浪漫血液 | 從都感覺　委屈　到都好強　**背對背**　向悲傷走去 |
| 4. | 看淡 | 從天空**墜落**的猛雷聲　打亂了人生 |
| 5. | 大火 | 有陣將眼淚**掃落**的狂風　掀起了隱藏的疼痛 |
| 6. | 鍊愛 | 整個人飛著　整顆心**墜落**　又著魔　又折磨 |

姚若龍在創作歌詞上本善用修辭，再前章論述可見得。以概念隱喻的角度觀察，通常一首歌詞裡，會出現不只一種，甚至多處使用隱喻的地方，以豐富歌詞所承載之內容。針對方位隱喻，可將其來源域分為兩個面向，包括「期待」與「愛情」，以下分點論述。

## （一）期待

　　以張韶涵在 2012 年《有形的翅膀》專輯中〈淋雨一直走〉為例，姚若龍將張韶涵自己的人生經歷寫入歌詞，由挫折化為前進力量，予以閱聽眾永不放棄的信念。其中運用方位隱喻的歌詞為：

　　　　有時**掉進**黑洞　　有時候**爬上**彩虹
　　　　在下一秒鐘　命運如何轉動　沒有人會曉得 Oh～[12]

---

[12]　張韶涵：《有形的翅膀》（臺北：美妙音樂公司，2012）。

將期待作為來源域，通過自身的經驗，將這類「上／下」的特性映射到自我期許中。黑洞是一個不符期待的所在，而彩虹則是符合期待的彼岸，映射如下：

| 來源域 | → → → | 目標域 |
|---|---|---|
| 掉進、爬上 | 相似性：物理空間。 | 符合或不符合，說話者期待的抽象場域 |
| | 功能性：建構出非實體的圖像模式。 | |
| | 引發性：人類實際的移動經驗。 | |

因此「掉」、「上」這類方位的落差，足以填補語言表達的缺失，使其生發出一個新的概念，藉由快樂屬性為上揚；悲傷屬性為下沉，使得聽眾更能連結自我經驗，進而產生共鳴。

## （二）愛情

由於方位與實際經驗有著密不可分的關係，再加上人們將具體的方位概念投射到情緒、數量、狀況或地位等抽象概念中，故具體方位概念成為來源域，而被映射的抽象概念則為目標域，兩者之間並非隨意搭配，而是必須具備事物的特質或文化基礎。如林俊傑〈浪漫血液〉中，描述每個人都會有一些浪漫因子，當面對恐懼、不安、擔憂時，也能用「愛」去克服。運用「中心／邊緣」的移動經驗，以隱喻說明感情的變化，節錄歌詞如下：

　　從一個眼神　一次談心　到變懂得　變熟悉
　　從累積感動　累積回憶　到最甜蜜　Wo
　　從鬧意見　鬧情緒　到傷感情　Yeah

從都感覺　委屈　到都好強　背對背　向悲傷走去[13]

內容呈現相愛的兩人，從眼神交流到完全熟悉，可視為一個「中心」。然而下一段歌詞卻從鬧情緒、傷感情，漸漸遠離對方，到最後各自走向沒有彼此的「邊緣」，映射過程如下：

| 來源域 | →　　→　　→ | 目標域 |
|---|---|---|
| 中心<br>vs<br>邊緣 | 相似性：物理空間。 | 深愛彼此的戀人<br>vs<br>漸行漸遠的陌生人 |
| | 功能性：建構出非實體的圖像模式。 | |
| | 引發性：人類實際的移動經驗。 | |

背對背的兩個人，意味著產生距離感，在感情中出現問題。經由方位隱喻的建構後，這類抽象經驗能使閱聽眾更加理解其概念，如束定芳所言：「隱喻可以幫助我們利用已知的事物來理解未知的事物，或者可以幫助我們重新理解已知的事物。」[14]因此，將來源域的物理空間落差，投射到難以掌握的目標域，經由人類的生活經驗，使得整體抽象概念更有具體的感受。「背對背」一詞也是姚若龍為林俊傑作詞的小巧思，因為林俊傑在 2009 年發行一首歌〈背對背擁抱〉，雖此歌詞並非姚氏所填，但此曲是林俊傑代表作品之一，其中歌詞提及「我們背對背擁抱／濫用沉默在咆哮／愛情來不及變老／葬送在烽火的玩笑」，故在填寫歌詞時，會為了配合與歌手有更多的連結，因此會選擇記憶點更深刻的詞彙。

---

[13]　林俊傑：《新地球 Genesis》（臺北：華納國際音樂公司，2014）。

[14]　束定芳：〈論隱喻的本質及語義特徵〉，《外國語》1998 年第 6 期，頁 13。

# 三、熱門金曲中實體隱喻之運用

　　歌詞是一種貼近生活的文字，它介於詩及日常語言之間，不僅帶給人療傷止痛的效果，更是解放情感的一帖良藥。在華人音樂圈家喻戶曉，歌詞作品已達千首以上的姚若龍，因長年為女歌手專輯作詞，所撰寫的歌詞與歌手之間具有高度的關聯性，姚氏曾說：「寫歌詞就有點像是用文字在演戲，我們必須設定好一個故事、場景，如果能夠入戲，Catch 住這個故事所要傳達的情緒，我們就是成功的。」[15]由此可知，塑造一種情境在歌詞中有其必要性。而「愛情」是人類生活重要的抽象情感之一，愛情可以感知、但無形無狀，必須借助易知可感的有形實體作為抽象感知具體化的來源。[16]人類的情感、思想、狀態抑或心理活動，皆無法具體掌握且量化，更不能明確透過語言表達此等抽象概念。因此人類將會借助共有的經驗或知識，將兩種不相關的事物，因某種「相似性」而產生連結。針對實體隱喻，趙艷芳言：「在這類隱喻概念中，人們將抽象的和模糊的思想、情感、心理活動、事件、狀態等無形的概念看做是具體的、有形的實體，因而可以對其進行談論、量化、識別其特徵及原因等。」[17]實體隱喻在漢語中大量存在，倘若對於某事不理解，或無法反應時，通常會有

---

[15]　葛大為：〈史上 NO.1 絕妙好歌詞 LYRICS——生活劇場：姚若龍〉，《誠品好讀》第 45 期（2004 年 7 月），網址 https://reurl.cc/3LLOk9。

[16]　George Lakoff & Mark Johnson 撰，周世箴譯：《我們賴以生存的譬喻》，頁 70。

[17]　趙艷芳：《認知語言學概論》（上海：高等教育出版社，2001），頁 109。

以下幾種說法：

　　（1）我腦子生鏽了。

　　（2）我腦子好鈍。

　　（3）我腦子轉不過來。

　　（4）我腦子不夠用了。

以上四句都是生活中典型的實體隱喻，大腦作為人類智力或行為發展的一個關鍵，對於事物的理解或問題的答案，都必須透過大腦運作的支撐。而「我腦子生鏽了」、「我腦子好鈍」中，「生鏽」和「鈍」都是機器運作時會發生的一個情況，意謂機器不利索靈活。人類在日常表達，興許無法完整說明大腦困頓的情況，但卻將機器這類特性映射於大腦，換言之，人類在進行語言交際時，可能會不自覺地將抽象情感託付給實質物品，如「我的腦子轉不過來」，人們將生活中實際存在的路徑，延伸至大腦的思考脈絡，用路徑的變化曲折來形容大腦思考的過程，而當大腦在運作時碰上瓶頸，就如同人們在現實生活路徑遇到阻礙，無法迅速轉向便出現問題一般。根據 Lakoff 與 Johnson 的分析，實體隱喻（ontological metaphor）分為三類：容器隱喻（container metaphor）、物質隱喻（substance metaphor）和擬人隱喻（personification metaphor）。本節將以此分類，檢視熱門金曲中實體隱喻之應用。經過統計，熱門金曲中共有十四處運用實體隱喻，如下表所列：

| | 歌名 | 運用實體隱喻之歌詞 |
|---|---|---|
| 1. | 魔鬼中的天使 | 我的心有座**灰色的牢**<br>**關著一票黑色的念頭在吼叫**<br>當誰想看**我碎裂的樣子**<br>我已經又頑強　**重生一次** |
| 2. | 學不會 | 把每段痴情苦戀　在此刻**排列面前** |
| 3. | 狂風裡的擁抱 | 浪漫的　固執的　拿生命**互相倚靠** |
| 4. | 散場的擁抱 | 我能做的很少　原來你**藏著傷**　但不想和我聊 |
| 5. | 想自由 | 只有你　懂得我　就像被困住的**野獸** |
| 6. | 浪漫血液 | 無論再遠　還是關心<br>凡是愛過　就都**烙印　在記憶** |
| 7. | 看淡 | 用眼裡的空洞　去**無視沉重** |
| 8. | 最重要的決定 | 你是我最重要的決定<br>我願意**打破對未知的恐懼** |
| 9. | 只能勇敢 | 把情人的淚還有責備　**全都承擔** |
| 10. | 想幸福的人 | 在白天**掏空了勇氣**　在黑夜剩不平 |
| 11. | 寂寞不痛 | 只抱抱你就放手　像好好的<br>**其實心　瓦解斑駁** |
| 12. | 大火 | 不碰了好像忘了　**恐懼卻在腦海裡住著** |
| 13. | 早熟 | 從生活到生命　用心去把心**種滿了痕跡** |
| 14. | 鍊愛 | 是你教我　**用眼睛也能去擁抱　傾聽** |

此種類型，是所有概念隱喻中，為數最多的一類，以下分細項說明釋例。

## （一）容器隱喻

容器隱喻是實體隱喻中的經典代表，其源自人類自身身體結構的認識，根據人類的認知順序，人類總是最先認識、感知自己

的身體，藉表示人體的詞語表達抽象的概念，便成了容器隱喻[18]。Lakoff 亦言：

> 我們以肉身存於世，通過皮膚表面與外界區隔，並由此出發體驗世界的其餘部分如身外世界。每個人都是容器，具備有界的體表與「進出」方位。我們將自己的「進出」方位投射到其他以表層為界限的實存物（physical objects that are bounded by surfaces）上，視其為有內外之分的容器。[19]

將身體視為一個容器，用來承載抽象意義的表達，是漢語語言中常見類型。熱門金曲裡，有倪安東〈散場的擁抱〉：

> 從你的眼角　慢慢地明瞭　我能做的很少
> 原來你藏著傷　但不想和我聊[20]

歌詞表述的對象，將心作為一個實體，它可以是任何形狀，而這些容器的基本屬性都能映射到目標域，進而產生容器隱喻，其映射過程如圖所示：

---

[18] 汪曉欣：〈從隱喻認知角度看對外漢語熟語教學〉，《科教導刊（社會科學學科研究）》2011 年第 1 期，頁 154-155。

[19] George Lakoff & Mark Johnson 撰，周世箴譯：《我們賴以生存的譬喻》，頁 54。

[20] 倪安東：《第一課 Lesson One》（臺北：華研國際音樂公司，2010）。

| 來源域 | → 　 → 　 → | | 目標域 |
|---|---|---|---|
| 心 | 相似性：物質條件 | | 容器 |
| | 功能性：承裝 | | |
| | 引發性：將來源域的抽象概念映射至目標域，心是一種器官，承載不同的情緒，而容器則能承裝各種具體物質。 | | |

容器隱喻的形成有很大程度依賴人類實際經驗而來，由於受限其認知能力抑或是受其傳統文化的影響，所以當人類在認知、感官世界的時候，會「近取諸身，遠取諸物」，選擇自己熟悉且具體的事物，來體驗或表達另一個陌生抽象的觀念，因而形成一種透過連接映射而產生的概念隱喻。

## （二）物質隱喻

　　舉凡將情感、事件、觀點等抽象概念，視為一種實體或物質的方式，即可稱為「物質隱喻」。在愛情主題中，多用此類型來使抽象情感更加具體化，如「我的心都碎了」，將「心」比喻為一種會損壞的「易碎品」，心裡受傷的抽象情感映射到物品損壞、碎裂的特性。檢視姚氏熱門金曲之類型，其所運用的物質隱喻占多數，其來源域多來自愛情，以田馥甄〈魔鬼中的天使〉為例：

　　　　隨人去拼湊我們的故事　　我懶得解釋　　愛怎麼解釋
　　　　當誰想看<u>我碎裂的樣子</u>　　我已經又頑強　　重生一次[21]

---

[21]　田馥甄：《My Love》（臺北：華研國際音樂公司，2011）。

歌詞中，姚若龍將「我」化做一個實體，現實層面而言，「我」的生理構造可能會損傷，除嚴重外力影響，否則不會輕易出現碎裂的狀況，故歌詞將人與易碎的具體物質連結，以下為映射過程：

| 來源域 | → → → | 目標域 |
|---|---|---|
| 人體（我） | 相似性：有形的存在體 | 易碎物質 |
| | 功能性：抽象情感映射至實際物質 | |
| | 引發性：心碎作為一個抽象概念，無法具體展現，然通過物品碎裂的特性，將使閱聽眾更容易掌握抽象情緒。 | |

概念隱喻是人類理解及表現抽象概念的重要手段，須仰賴大腦思維及身體的本質而成，通過目標域與來源域兩者跨域映射，通過詞語的相似性，映射出隱喻後所要表達的真實意義。正如舉例所言，要強調看不見如心理狀態的受傷，透過實體物品的特性來明確表達。

## （三）擬人隱喻

修辭學中的「擬人法」意指將非人的物體，如動物、其他無生命的事物或抽象概念等，賦予人物的形體、性格、情感，進而表現出人類思想或行為的描寫方式。而由認知角度而言，擬人隱喻則是實體隱喻的延伸，藉由人體或人體部位來幫助認識客觀的抽象思維，通過映射，達到「以此喻彼」的功能。因此 Lakoff 言：「最明顯的實體譬喻是那些將具體對象特例化為人的譬喻，以人的動機、特徵與活動表達非人的實體，使我們得以理解經驗

的廣泛多樣。」[22]熱門金曲中，以李佳薇〈鍊愛〉為例：

> 可以不愛　不委屈　怎麼就是愛回憶
> 是你教我　用眼睛　也能去擁抱　傾聽[23]

「擁抱」、「傾聽」皆是人類的行為動作，擁抱是一種表達情感的肢體動作，「傾聽」則是通過聽覺器官接受言語訊息，進而為說者排憂解難。姚若龍在表述時，將人類感官的特性託付給「眼睛」，眼睛原僅是觸發視覺的身體器官，通過認知系統的運作後，使之具備「人」的特性而達到傳情達意的效果，其映射過程如下：

| 來源域 | →　　→　　→ | 目標域 |
|---|---|---|
| 擁抱（觸覺） | 相似性：觸覺、聽覺、視覺皆為人體之感官 | 用眼睛去擁抱（視覺） |
| | 功能性：將「眼睛」特定化成人所具有的特性 | |
| | 引發性：透過隱喻化，將人類的行為投射至「眼睛」，歌詞意指經磨煉後，用眼睛看透「愛」的歷程，並從中得到體悟。 | |

因此，經兩域映射後，透過相似性的衍生，讓物理或心理，在功

---

22　George Lakoff & Mark Johnson 撰，周世箴譯：《我們賴以生存的譬喻》，頁 100。

23　李佳薇：《愛的風暴》（臺北：華納國際音樂公司，2016）。

能上、形狀上有著具體之處。雖然其意並未完全脫離原始意義，但使用原則卻已不同。在文化的預設下，可能會產生相似度較高的隱喻性，而這些隱喻都必須以人類的認知為基礎，包括心理、身理結構，甚至是與外部環境的互動。「擬人」是人類最普遍的一種思維方式，這樣的思維存在於認知系統裡，將自己軀體中的各個部分以各種方式投射到客觀的物質世界，使其有利於人類對抽象概念有近一步的認知及表達。

## 四、熱門金曲中結構隱喻之運用

概念隱喻有別以往語言形式上的「譬喻」，是通過剖析大腦的認知過程，對一切事物進行基本的理解，從而解釋人類的語言表達，如何受限於認知系統之中。正如 Lakoff 所言：「Love is a journey.」（愛是旅行）、「Life is a journey.」（人生是旅行），是透過隱喻化的作用，將「旅行」的範疇結構投射到「愛」或「人生」等抽象詞彙。周世箴針對結構隱喻做了以下的闡述：

> 正如方位與實體隱喻，結構隱喻立基於我們體驗中的成系統對應。……但這些單純肉身體驗的基本概念為數不多，往往僅止於指涉與量化。在這些作用之外，結構隱喻卻是我們得以將談論一種概念的各方面詞語用於談論另一概念。[24]

---

[24] George Lakoff & Mark Johnson 撰，周世箴譯：《我們賴以生存的譬喻》，頁 121-122。

大抵而言，概念系統上是隱喻性的，而日常生活中的隱喻亦是根植在概念系統中最深層的部分，例如「人生是一場旅行」，屬於根基底層的結構隱喻，涵蓋範圍可以擴張到「愛是旅行」、「夢是旅行」、「工作是旅行」等，此種映射並非單獨發生，而是以層級性結構組成，低層次映射、承繼著高層次的結構。其中「人生」一詞又牽涉到時間的概念，時間為不可逆、具有價值性，因此亦可派生出多樣且具系統性的概念隱喻，如「時間是金錢」、「時間會帶走悲傷」等。爬梳姚若龍熱門金曲中結構隱喻共計十一處，如表格所示：

| | 歌名 | 運用結構隱喻之歌詞 |
|---|---|---|
| 1. | 狂風裡的擁抱 | 從此以後　只想為你　和命運搏鬥　贏得妳渴望有的所有 |
| 2. | 散場的擁抱 | 你煎熬　不確定什麼是最想要　愛才又像樂園又像監牢 |
| 3. | 只能勇敢 | 當爭吵都變成冷戰　也讓情感被切斷 |
| 4. | 大火 | 有些傷痕像場大火　把心燒焦難以復活 |
| 5. | 寂寞不痛 | 時間像笨小偷把幸福打破　留下了碎片讓人難過 |
| 6. | 想幸福的人 | 懂得愛甜蜜中有苦澀的成分　誰是那個人　能讓我沸騰 |
| 7. | 鍊愛 | 鍊愛是可怕的美酒　能麻醉累積的疼痛 |
| 8. | 淋雨一直走 | 我說希望無窮　你說美夢成空　相信和懷疑總要決鬥 |
| 9. | 看淡 | 從天墜落的猛雷聲　打亂了人生　打碎了花漾的青春 |
| 10. | 最重要的決定 | 因為真愛沒有輸贏　只有親密 |
| 11. | 浪漫血液 | 無論再難　還是努力　服從感性　抗拒理性 |

在數量上，此隱喻類型占三種中的第二名。筆者發現，姚氏運用之結構隱喻就其目標域，可分為「愛情」、「生命」、「情緒」等三類，以下將分類論述之。

## （一）愛情

綜觀流行歌詞中，愛情主題為最大宗，而姚若龍亦擅長用細膩的手法，點出男女間情感的特性。在熱門金曲中，目標域為愛情的部分就占了八處，如：「愛像樂園」「愛是監牢」（〈散場的擁抱〉）、「愛是戰爭」（〈只能勇敢〉）、「愛是酒」（〈鍊愛〉）等。愛作為一種基底結構，從而生發出更多的層級隱喻，以李佳薇〈鍊愛〉為例：

> 鍊愛是可怕的美酒　能麻醉累積的疼痛
> 總是會記得　往日的什麼　又變得　天真了[25]

「愛」和「酒」都是獨立的概念，各有不同的認知域，因此當我們以「酒」來談論「愛」時，其所涉及的層面與範疇，皆為結構隱喻的映射過程，如下圖：

| 來源域 | → 　 → 　 → | 目標域 |
|---|---|---|
| 酒 | 相似性：酒的「氣味」如同愛的「吸引力」 | 愛 |
| | 功能性：使人上癮 | |
| | 引發性：透過「喝酒」的感官經驗派生出關於「愛」的各類實質感受。 | |

---

[25]　李佳薇：《愛的風暴》。

酒可以是苦澀的、醇美的，之於愛一般，戀愛的過程中滋味複雜，有苦有甜；酒能使人麻痺、習慣疼痛，然而愛的狀態亦能達到此效果，透過愛，可以使人暫時忘卻愁苦，或可療癒人的傷痛；酒是一種越放越香醇的液體，透過不同層級隱喻的映射，可將這類特性發散至愛，經由時間的淬煉，愛也能更加濃烈。這類的對應關係，使得「愛」與「酒」這項擁有不同特質的概念域相互激盪，便產生了不同層次的結構關係。

## （二）生命

　　關於來源域為生命的應用，在姚若龍熱門金曲中僅有「生命是比賽」、「生命是易碎品」兩者。生命就是一場比賽，每個人都必須對自己所汲汲營營的事物，付諸時間與心力，但最後結果是成是敗，卻由不得自己決定，恰如比賽中的主角，只能全力以赴，再將結果交由上天安排，如信、A-Lin 所唱的〈狂風裡的擁抱〉：

> 狠狠跌到　生命低谷　才會看透徹
> 誰在躲開　誰在左右　為了我心痛
> 從此以後　只想為妳　和命運搏鬥
> 贏得妳渴望有的所有[26]

透過比賽輸贏的特點，將其做為結構隱喻的基底結構，從而發散出各級不同的隱喻，其過程如下：

---

[26]　信：《我記得》（臺北：愛貝克思公司，2012）。

| 來源域 | → → → | 目標域 |
|---|---|---|
| 比賽 | 相似性：競爭、比較、較勁、關卡 | 生命 |
| | 功能性：追逐目標 | |
| | 引發性：生命中不斷需要做選擇與拼搏的時刻，猶如比賽，會有輸贏、成敗。 | |

比賽可牽涉的層面為輸贏、拼鬥、投降，俘虜等，而人類有限的生命中，難免會有與人較勁競爭的時候，就如同比賽，不管過程艱辛與否，無論拼搏中會遇到什麼樣的阻礙，依然都要相信自己，生命是一場比賽，也是一種信念，姚若龍筆下的生命，透過結構隱喻的投射，展現出一系列相應的表達體系，為歌詞注入更多樣繽紛的概念系統。

## （三）情緒

人類的情緒是一種抽象的概念，但卻真切存在於你我的生活之中。檢視姚若龍熱門金曲，以「情緒」作為來源域僅有「情緒是命令」、「情緒是比賽」兩者，以林俊傑〈浪漫血液〉為例：

> 無論再苦　還是動心　無論再難　還是努力
> <u>服從感性　抗拒理性</u>　不願活著心卻死去[27]

「情緒」是一種內在思維順著外部活動所產生的情感，情緒具有多種樣態，而這些樣態的發生都是依循著心的發展。然針對「情緒是命令」，其映射過程如下：

---

[27] 林俊傑：《新地球 Genesis》。

| 來源域 | → → → | 目標域 |
|---|---|---|
| 命令 | 相似性：控制、壓迫、屈從 | 情緒 |
| | 功能性：服從指令 | |
| | 引發性：情緒控制人類做出某種行為，如命令下達後，必須完成相關指令。 | |

「命令」是發出號令使人遵循，但某些時候亦會產生違抗，經由這類的特性，情緒由來源域派生出其他不同層級的隱喻。在歌詞中，理性與感性的交戰，經由「命令」做出服從的行為，抑或產生抗拒，皆為結構隱喻中的一環，以相應的隱喻表達體系，發展人類的語言、表達與思維能力，可幫助其對於抽象事物的概念，有較為完整的理解，並在這些錯綜複雜的隱喻關係裡，彼此建構出一個協調統一的概念隱喻系統。

結構隱喻，是一個具系統性及相似性的認知系統，無論是約定俗成的，或是創新的概念隱喻，都應具有語言的衍生性。檢視結構隱喻中的系統性與連貫性，是一個具有重大意義的工作。系統性可以幫助人類建構、理解一系列目標域所涉及的概念系統，經由系統性的分析與研究，揭示了結構隱喻中的認知功能；而連貫性則是系統元素中的意義，相互串連，進而開展出目標域。

# 五、結　語

本章藉由認知語言學中的概念隱喻作為論題的核心，引 Lakoff ＆ Johnson 兩人所提出概念隱喻中的「方位隱喻」、「實體隱喻」與「結構隱喻」三種向度，針對兼具文學性與日常語言的歌詞文字，進行分析。臺灣作詞人裡，姚若龍的作品達千首以

上，又深獲樂迷喜愛，更多次入圍且榮獲金曲獎的肯定，在文字運用上有一定的高度，再加上姚氏作品常為歌壇經典，文中借「Hito 排行榜年度百大單曲」及 Youtube 官方 MV 點擊率超過一千萬次為準則，整理十五首姚氏熱門金曲，並就這些歌詞進行概念隱喻的分析，可得知姚氏熱門金曲最常出現「實體隱喻」，共有十四處之多，其中又以擬人隱喻被廣泛運用於歌詞中；其次為「結構隱喻」，亦達十一處，主要向度有以愛情、生命與情緒為主。以概念隱喻觀察姚氏熱門金曲，可瞭解作詞人創作的幾種現象：其一，歌詞賦有商業行為，又需要與歌手特質緊密連結，姚氏經常為女歌手量身定作歌詞，站在女性的角度創作，透過多重隱喻的使用，讓女性細微敏感的情緒更加彰顯，以〈看淡〉與〈大火〉二歌來看，均為女歌手所演唱，所陳述也是愛情向度的議題，因而在方位、實體與結構隱喻皆有使用，並包含其中細項，是大量運用隱喻來陳述隱晦幽微的細緻情感；其二，姚氏有慣用的語詞連結，如寫到「期待」，會以方位隱喻為譬，經常點到上下關係，述及失戀傷感，亦常用落空、墜落來凸顯，或者寫到情感的價值，會以「比賽」或「輸贏」標示正負的比對，均可看出某種寫作慣性；其三，姚氏歌詞的隱喻使用豐富，常一首歌即出現三種隱喻特徵，也針對不同性別的歌手會做出區別，例如男歌手就較常使用實體隱喻為譬，或是寫輕鬆活潑的歌曲，如〈淋雨一直走〉的隱喻使用就比較單一，跟歌詞的淺白與深度有關。綜言之，姚若龍藉由經驗感知的實體作品，吸引閱聽眾連結自我經驗，進而達到理解歌詞含意，以日常共相共性，感動大眾接觸聆聽，使歌曲產生共鳴，增加其熱門度。

# 參考文獻

## 專書

1. 〔唐〕裴休編：《黃檗斷際禪師宛陵錄》，收錄於《大正新脩大藏經》，臺北：中華電子佛典協會，CBETA 電子佛典 V1.15（Big5）版，2009 年。

2. 〔唐〕裴休編：《詩經》，收錄於〔清〕阮元校印《十三經注疏》，臺北：藝文印書館本，2001 年。

3. 〔宋〕蘇軾，《東坡志林》，北京：中華書局，1921 年。

4. 〔金〕元好問撰，趙永源校註，《遺山樂府校註》，南京：鳳凰出版社，2006 年。

5. 〔清〕彭定求等編，《全唐詩》，北京：中華書局，1960 年。

6. Lakoff, G. & Johnson, M. "*Metaphors We Live*" *By* University of Chicago press. 1980。

7. 文化部影視及流行音樂產業局編，《100 年流行音樂產業調查》，臺北：文化部影視及流行音樂產業局，2012 年。

8. 毛澤東撰，易孟醇注釋，《毛澤東詩詞箋析》，長沙：湖南大學出版社，1996 年。

9. 王佑貴，《王佑貴教你寫詞作曲》，北京：人民教育出版社，2015 年。

10. 王易，《詞曲史》，臺北：廣文書局，1960 年。

11. 王偉勇，《宋詞與唐詩之對應研究》，臺北：文史哲出版社，2004 年。

12. 王勝君，《流行歌詞創作指南》，北京：東方出版社，2015 年。

13. 石計生，《時代盛行曲：紀露霞與臺灣歌謠年代》，臺北：唐山出版社，2014 年。

14. 任訥，《敦煌歌辭總編》，上海：上海古籍出版社，2006 年。

15. 朱耀偉，《香港流行歌詞研究：七十年代中期至九十年代中期》，香港：三聯書店，1999 年。

16. 朱耀偉，《歲月如歌：詞話香港粵語流行曲》，香港：三聯書店，2009 年。

17. 朱耀偉，《光輝歲月：香港流行樂隊組合研究（1984-1990）》（再版），香港：匯智出版公司，2012 年。

18. 朱耀偉、梁偉詩，《後九七香港粵語流行歌詞研究》，香港：亮光文化有限公司，2011 年。

19. 朱耀偉、梁偉詩，《後九七香港粵語流行歌詞研究 I & II》，香港：亮光文化公司，2015 年。

20. 杜文靖，《臺灣歌謠歌詞呈現的臺灣意識》，新北市：臺北縣政府文化局，2005 年。

21. 何言，《夜話港樂：林夕×黃偉文×樂壇眾星》，香港：香港中和出版公司，2013 年。

22. 束定芳，《認知語義學》，上海：上海外語教育出版社，2008 年。

23. 吳瀛濤，《臺灣民俗》，新北市：眾文圖書公司，1975 年。

24. 周世箴，《我們賴以生存的譬喻》，臺北：聯經出版事業公司，2006 年。

25. 林秋離，《偷你的心情寫情歌：藏在音符裡的愛情故事》，臺北：三采文化出版事業公司，2014 年。

26. 姚謙，《我們都是有歌的人》，臺北：聯合文學出版社，2018 年。

27. 施雯、盧廣瑞，《論閩南語歌謠、歌曲寫作》，廈門：廈門大學出版社，2018 年。

28. 唐圭璋主編，《全宋詞》，北京：中華書局，1998 年。

29. 孫劍秋主編，《多元文化匯流與創意設計：臺灣青年學者的數位人文新嘗試》，臺北：麋硯齋出版社，2015 年。

30. 翁嘉銘，《迷迷之音：蛻變中的臺灣流行歌曲》，臺北：萬象圖書公

司，1996 年。

31. 馬中紅，《新媒介・新青年・新文化：中國青少年網路流行文化現象研究》，北京：清華大學出版社，2016 年。

32. 張高評主編，《實用中文寫作學・續編》，臺北：里仁書局，2006 年。

33. 張高評主編，《實用中文講義（上）》，臺北：東大圖書公司，2008 年。

34. 張高評主編，《實用中文寫作學・五編》，臺北：里仁書局，2015 年。

35. 張娣明，《歌謠與臺灣文化》，臺北：文津出版社，2015 年。

36. 張穎，《我喜歡思奔，和陳昇的歌：寫在歌詞裡的十四堂哲學課》，臺北：時報文化出版企業公司，2018 年。

37. 孫蕤，《中國流行音樂簡史 1917-1970》，北京：中國文聯出版公司，2004 年。

38. 梁偉詩，《詞場：後九七香港流行歌詞論述》，香港：匯智出版公司，2016 年。

39. 陳正蘭，《歌詞學》，北京：中國社會科學出版社，2007 年。

40. 陳郁秀，《音樂臺灣》，臺北：時報文化出版企業公司，1997 年。

41. 陳清僑，《情感的實踐：香港流行歌詞研究》，香港：牛津大學出版社，1997 年。

42. 陳綺貞，《瞬：陳綺貞歌詞筆記》，臺北：啟動文化，2016 年。

43. 陳樂融，《我，作詞家：陳樂融與 14 位詞人的創意叛逆》，臺北：天下雜誌公司，2010 年。

44. 曾昭岷、曹濟平、王兆鵬、劉尊明編，《全唐五代詞》，北京：中華書局，1999 年。

45. 逯欽立輯校，《先秦漢魏晉南北朝詩》，臺北：學海出版社，1991 年。

46. 曾佳慧，《從流行歌曲看台灣社會》，臺北：桂冠圖書公司，2000 年。

47. 黃志華，《香港詞人詞話》，香港：三聯書店，2003 年。

48. 黃志華，《粵語歌詞創作談》，香港：三聯書店，2003 年。

49. 黃志華，《盧國沾詞評選》，香港：三聯書店，2015 年。

50. 黃志華、朱耀偉，《香港歌詞八十談》，香港：匯智出版公司，2011年。

51. 黃志華、朱耀偉、梁偉詩，《詞家有道：香港 16 詞人訪談錄》，桂林：廣西師範大學出版社，2010 年。

52. 黃慶萱，《修辭學（增訂三版）》，臺北：三民書局，2007 年。

53. 傅宗洪，《大眾詩學領域中的現代歌詞研究：1900-1940 年代》，北京：中國社會科學出版社，2016 年。

54. 童龍超，《詩歌與音樂跨界視野中的歌詞研究》，北京：人民出版社，2016 年。

55. 葉月瑜，《歌聲魅影：歌曲敘事與中文電影》，臺北：遠流出版事業公司，2000 年。

56. 葉克飛，《為戀愛平反：那些我愛的粵語歌詞》，南京：譯林出版社，2016 年。

57. 楊克隆，《台灣歌謠欣賞》，新北市：新文京開發出版公司，2007年。

58. 實踐大學應用中文學系，《現代生活應用文（增訂二版）》，臺北：五南圖書出版公司，2016 年。

59. 趙艷芳，《認知語言學概論》，上海：高等教育出版社，2001 年。

60. 蔡振家，《另類閱聽：表演藝術中的大腦疾病語音聲異常》，臺北：國立臺灣大學出版中心，2011 年。

61. 蔡振家、陳容姍，《聽情歌，我們聽的其實是……：從認知心理學出發，探索華語抒情歌曲的結構與感情》，臺北：城邦文化事業公司，2017 年。

62. 盧國沾，《歌詞的背後》，上海：東方出版中心，2016 年。

63. 簡・麥戈尼格爾，《遊戲改變世界，讓現實更美好》，臺北：大雁文化事業公司，2016 年。

64. 蘇以文，《隱喻與認知》，臺北：國立臺灣大學出版中心，2005 年。

## 期刊

1. 王家仁，〈「文學與音樂」課程的規劃與教學〉，《樹德通識教育專刊》第 3 期（2009 年 6 月），頁 153-170。

2. 王席珍，〈薛之謙歌詞的押韻方式和特點分析〉，《柳州職業技術學院學報》2019 年第 2 期，頁 54-58。

3. 王武雄，〈孤島十八式——一些關於作詞的建議與提醒〉，《國文天地》第 31 卷第 7 期（2015 年 12 月），頁 34-43。

4. 付廣慧，〈論流行音樂文化特性和歌詞的美育價值——兼談「流行歌詞」課程思政的實踐〉，《職大學報》2020 年第 5 期，頁 21-30。

5. 向嶸，〈淺談當代流行歌詞的修辭特點〉，《湖北廣播電視大學學報》第 27 卷第 11 期（2007 年 11 月），頁 70-71。

6. 李碧慧，〈台灣地區青少年流行語「釀子、醬子」合音變化研究〉，《建國科大學報》第 27 卷第 4 期（2008 年 7 月），頁 90-103。

7. 李曉慶，〈淺析流行歌曲歌詞中的修辭運用——以林夕的歌詞為例〉，《江西科技師範大學學報》2015 年第 4 期，頁 20-26。

8. 束定芳，〈論隱喻的本質及語義特徵〉，《外國語》1998 年第 6 期，頁 10-19。

9. 汪曉欣，〈從隱喻認知角度看對外漢語熟語教學〉，《科教導刊（社會科學學科研究）》2011 年第 1 期，頁 154-155。

10. 吳善揮，〈吳青峰歌詞中的人性困境與掙扎〉，《藝術欣賞》第 11 卷第 1 期（2015 年 3 月），頁 84-89。

11. 胡又天，〈東方中文填詞心得〉，《東方文化學刊》第 2 期（2015 年 6 月），頁 72-150。

12. 張豔玲、趙曼，〈流行歌曲中的辭格運用〉，《柳州職業技術學院學報》第 5 卷第 3 期（2005 年 9 月），頁 64-67。

13. 許育光、林孟宜、林子淳，〈華語流行情歌之核心衝突關係主題分析〉，《輔導季刊》第 51 卷第 4 期（2015 年 12 月），頁 28-38。

14. 陳富容，〈現代華語流行歌詞格律初探〉，《逢甲人文社會學報》第 22 期（2011 年 6 月），頁 75-100。

15. 崔楠，〈論流行歌詞的文學性〉，《藝術評鑒》2017 年第 24 期，頁 61-63。

16. 陸正蘭，〈中國古風歌詞中的文化符號功能〉，《職大學報》2020 年第 2 期，頁 42-44。

17. 楊景春，〈流行歌曲歌詞創作要素漫談〉，《荊楚理工學院學報》第 24 卷第 6 期（2009 年 6 月），頁 81-86。

18. 齊國良，〈論歌詞與一首好歌的組成〉，《臺浙天地》2007 年第 6 期，頁 79-80。

19. 劉怡敏，〈流行歌曲歌詞創作中的時代與文化意蘊〉，《大眾文藝》2018 年第 9 期，頁 25-26。

20. 蔡昕璋、鄭可淏，〈翻唱流行歌曲之填詞模式分析——以 1975-2010 年間「日翻中」華語流行歌曲為例〉，《北商學報》第 21 期（2012 年 1 月），頁 57-93。

21. 戴裕記，〈「中國風」歌詞寫作教學示例〉，《海軍軍官學校 101 年度通識教育學術論文集》（2012 年 11 月），頁 285-297。

22. 龐忠海、褚黎明，〈1980 年代中國流行音樂歌詞的主題生成及其「啟蒙」邏輯〉，《東北師大學報哲學社會科學版》2020 年第 6 期，頁 83-88。

## 學位論文

1. 王帥，《現代流行歌詞的寫作策略》，長沙：湖南師範大學寫作學碩士論文，2015 年。

2. 毛玉楚，《林夕歌詞中的美學建構及哲理意蘊》，桂林：廣西師範學院文藝學碩士論文，2017 年。

3. 周宗憲，《葉俊麟台語流行歌詞研究》，屏東：屏東教育大學中國語文學研究所碩士論文，2011 年。

4. 周宸羽，《古典詩詞元素於流行音樂歌詞的應用與再詮釋》，宜蘭：佛光大學傳播學系碩士論文，2018 年。

5. 林哲平，《中國風歌詞之研究》，臺南：臺南大學國語文學系碩士論文，2016 年。

6.　林敏華，《一九三〇、四〇年代上海流行歌曲之歌詞研究》，嘉義：
　　南華大學文學系碩士論文，2009 年。

7.　林潔欣，《流行歌詞中的愛情譬喻（2006-2015）：中文歌詞與英文歌
　　詞之比較》，臺南：成功大學外國語文學系碩士論文，2017 年。

8.　林馥郁，《都會‧流行‧李宗盛──李式情歌文本中的性別敘事與愛
　　情話語》，臺中：中興大學臺灣文學與跨國文化研究所碩士論文，
　　2012 年。

9.　施文彬，《台灣台語歌曲之創新──以施文彬台語歌曲為例》，臺
　　北：中國科技大學視覺傳達設計系碩士論文，2019 年。

10.　徐以听，《從偶像劇主題曲探討中文流行歌曲的歌詞隱喻之功能》，
　　高雄：中山大學外國語文學系研究所碩士論文，2016 年。

11.　徐漢蒲，《吳青峰歌詞修辭現象研究》，新竹：新竹教育大學中國語
　　文學系語文教師碩士在職專班碩士論文，2016 年。

12.　張雯禎，《台灣流行歌詞中的隱喻：以愛情為主題（1990-2008）》，
　　嘉義：中正大學語言學研究所碩士論文，2008 年。

13.　殷豪飛，《1930 年代臺語流行歌的空間敘事研究》，花蓮：東華大學
　　中國語文學系博士論文，2019 年。

14.　陳柰君，《流行歌曲與文化消費》，臺北：中國文化大學藝術研究所
　　音樂組碩士論文，1991 年。

15.　陳科，《方文山當代流行歌詞的故事性研究》，桂林：廣西師範學院
　　寫作學碩士論文，2018 年。

16.　許奕婷，《華語愛情流行歌曲多媒體視覺化之歌詞創作模式研究》，
　　臺南：南臺科技大學視覺傳達設計系碩士論文，2020 年。

17.　崔婷偉，《「向後看」──論古典詩詞影響下的瓊瑤歌詞創作》，重
　　慶：西南大學中國現當代文學碩士論文，2017 年。

18.　黃湛森，《粵語流行曲的發展與興衰：香港流行音樂研究（1949-
　　1997）》，香港：香港大學亞洲研究中心博士論文，2003 年。

19.　楊媛喬，《2009-2012 年全球華語歌曲排行榜廿大金曲歌詞之隱喻手法
　　探究──以愛情為主題》，高雄：高雄師範大學華語文教學研究所碩
　　士論文，2014 年。

20. 葉千詩，《臺灣閩南語流行歌詞的文學性研究》，臺南：臺南大學國語文學系碩士論文，2011 年。

21. 葉舒陽，《基於大型曲庫資源分析的「中國風」歌詞研究》，濟南：山東大學對外漢語碩士論文，2019 年。

22. 劉名晏，《LINE 貼圖之創作——以網路次文化流行語為例》，雲林：虎尾科技大學多媒體設計系數位內容創意產業碩士論文，2017 年。

23. 劉婷婷，《當代流行歌曲歌詞的語言學研究》，哈爾濱：黑龍江大學語言學及應用語言學碩士論文，2016 年。

24. 鄭嘉揚，《愛情流行歌曲對歌迷愛情態度之影響關聯——以五月天之愛情歌曲與歌迷為例》，臺北：中國文化大學新聞研究所碩士論文，2004 年。

25. 賴玲玉，《臺語流行歌詞中的愛情隱喻（1980-2010）》，彰化：彰化師範大學臺灣文學研究所碩士論文，2011 年。

26. 謝櫻子，《方文山華語詞作主題研究》，新竹：新竹教育大學人力資源教育處語文教學研究所碩士論文，2010 年。

27. 鍾重發，《台灣男性擇娶外籍配偶之生活經驗研究》，嘉義：嘉義大學家庭教育研究所碩士論文，2004 年。

28. 鍾華璇，《五月天樂團歌詞之音韻風格研究——以陳信宏之歌詞為例》，彰化：彰化師範大學國文學系碩士論文，2018 年。

29. 簡燊健，《臺灣流行歌詞中的隱喻：以五月天為例》，新竹：清華大學臺灣語言研究與教學研究所碩士論文，2019 年。

30. 蕭鎮河，《1990-2018 年金曲獎最佳作詞人歌詞研究》，嘉義：南華大學文學系碩士論文，2020 年。

## 專輯

1. JPM，《月球漫步》，臺北：台灣索尼音樂娛樂公司，2011 年。

2. LA 四賤客，《我很賤但是我要你幸福》，臺北：大信唱片公司，2000 年。

3. MATZKA，《MATZKA》，臺北：有風音樂公司，2010 年。

4. MC HotDog，《九局下半》，臺北：魔岩唱片公司，2001 年。

5. MC HotDog，《貧民百萬歌星》，臺北：滾石國際音樂公司，2012年。

6. MOMO DANZ，《首張同名 EP》，臺北：飛碟企業公司，2012 年。

7. N2O，《僅供參考》，臺北：華納國際音樂公司，2012 年。

8. 八三夭，《最後的 8/31》，臺北：環球國際唱片公司，2012 年。

9. 三角 COOL，《酷酷掃》，臺北：華納國際音樂公司，2007 年。

10. 大支，《不聽》，臺北：亞神音樂娛樂公司，2013 年。

11. 大嘴巴，《有事嗎？》，臺北：環球國際唱片公司，2015 年。

12. 大囍門，《大囍門》，臺北：豐華唱片公司，2004 年。

13. 小人，《小人國》，臺北：亞神音樂娛樂公司，2013 年。

14. 中堅份子：《愛人好累》，臺北：環球國際唱片公司，1998 年。

15. 五月天，《愛情萬歲》，臺北：滾石國際音樂公司，2000 年。

16. 五月天，《知足 just my pride 最真傑作選》，臺北：滾石國際音樂公司，2005 年。

17. 五月天，《後青春期的詩》，臺北：環球國際唱片公司，2008 年。

18. 五月天，《第二人生》，臺北：相信音樂國際公司，2011 年。

19. 六甲樂團，《六甲樂團》，臺北：豐華唱片公司，2004 年。

20. 文章，《三百六十五里路》，臺北：百代唱片公司，1984 年。

21. 方大同，《愛愛愛》，臺北：華納國際音樂公司，2007 年。

22. 方炯鑌，《好人？！A-bin》，臺北：喜歡唱片公司，2008 年。

23. 王力宏，《改變自己》，臺北：台灣索尼音樂娛樂公司，2007 年。

24. 王心凌，《愛你》，臺北：愛貝克思公司，2004 年。

25. 王啟文，《老鼠愛大米》，臺北：百代唱片公司，2005 年。

26. 王菲，《菲靡靡之音》，臺北：寶麗金唱片公司，1995 年。

27. 王菲，《將愛》，臺北：台灣索尼音樂娛樂公司，2003 年。

28. 王靖雯，《Coming Home》，香港：新藝寶唱片公司，1991 年。

29. 王靖雯，《討好自己》，香港：新寶藝唱片公司，1994 年。

30. 包偉銘，《La La La》，臺北：東聲唱片傳播公司，2014 年。

31. 包偉銘，《Fun Fun Fun》，臺北：東聲唱片傳播公司，2016 年。

32. 叮噹，《未來的情人 SOUL MATE》，臺北：相信音樂國際公司，

2011 年。

33. 田馥甄，《My Love》，臺北：華研國際音樂公司，2011 年。

34. 白冰冰，《阿娜答》，臺北：吉馬唱片錄音帶公司，1994 年。

35. 伊能靜，《Princess A 新歌＋精選》，臺北：愛貝克思公司，2006 年。

36. 伍佰，《電影歌曲典藏：順流逆流電影原聲帶》，臺北：滾石國際音樂公司，2000 年。

37. 利綺，《愛太遠》，臺北：環球國際唱片公司，1999 年。

38. 吳克群，《寂寞來了怎麼辦？》，臺北：種子音樂公司，2012 年。

39. 吳思賢，《最好的…？》，臺北：美妙音樂公司，2014 年。

40. 李聖傑，《關於妳的歌》，臺北：滾石國際音樂公司，2006 年。

41. 玖壹壹，《打鐵（精選集）》，新北市：禾廣娛樂公司，2014 年。

42. 那英，《心酸的浪漫》，臺北：百代唱片公司，2000 年。

43. 周杰倫，《范特西》，臺北：博德曼音樂公司，2001 年。

44. 周杰倫，《我很忙 ON THE RUN》，臺北：杰威爾音樂公司，2007 年。

45. 周杰倫，《魔杰座》，臺北：台灣索尼音樂娛樂公司，2008 年。

46. 周華健，《小天堂》，臺北：滾石國際音樂公司，1996 年。

47. 周興哲，《如果雨之後》，臺北：台灣索尼音樂娛樂公司，2017 年。

48. 周蕙，《周蕙精選》，臺北：福茂唱片音樂公司，1999 年。

49. 林俊傑，《曹操》，臺北：海蝶音樂公司，2006 年。

50. 林俊傑，《因你而在》，臺北：華納國際音樂公司，2013 年。

51. 林慧萍，《臺灣國語》，臺北：點將唱片公司，1992 年。

52. 林憶蓮，《Love Sandy》，臺北：滾石國際音樂公司，1995 年。

53. 邰正宵，《找一個字代替》，臺北：福茂唱片音樂公司，1993 年。

54. 邰正宵，《俘虜》，臺北：福茂唱片音樂公司，1997 年。

55. 金城武，《分手的夜裡》，臺北：寶麗金唱片公司，1992 年。

56. 金城武，《只要你和我》，臺北，寶麗金唱片公司，1993 年。

57. 阿爆，《kinakaian 母親的舌頭》，臺北：好有感覺音樂事業公司，2020 年。

58. 信樂團，《One Night@火星》，臺北：愛貝克思公司，2006 年。

59. 胡楊林，《香水有毒》，北京：太格印象文化傳播公司，2006 年。

60. 范逸臣，《搖滾吧，情歌！》，臺北：豐華唱片公司，2013 年。

61. 范瑋琪，《最初的夢想》，臺北：福茂唱片音樂公司，2004 年。

62. 范瑋琪，《哲學家》，臺北：福茂唱片音樂公司，2007 年。

63. 范曉萱，《自言自語》，臺北：福茂唱片音樂公司，1995 年。

64. 范曉萱，《Darling》，臺北：福茂唱片音樂公司，1998 年。

65. 孫子涵，《壁咚》，臺北：福茂唱片音樂公司，2015 年。

66. 孫燕姿，《逆光》，臺北：百代唱片公司，2007 年。

67. 徐佳瑩，《首張創作專輯》，臺北：亞神音樂娛樂公司，2009 年。

68. 徐懷鈺，《LOVE》，臺北：滾石國際音樂公司，2000 年。

69. 胡彥斌，《男人歌》，北京：華納國際音樂公司，2007 年。

70. 崔苔菁，《群星金曲專輯暢銷國語流行歌曲演唱集》，臺北：麗歌唱片公司，1986 年。

71. 張宇，《用心良苦》，臺北：歌林天龍音樂事業公司，1993 年。

72. 張雨生，《自由歌》，臺北：飛碟企業公司，1994 年。

73. 張信哲，《等待》，臺北：滾石國際音樂公司，1994 年。

74. 張淑美，《拉丁情歌》，臺北：環球國際唱片公司，1963 年。

75. 張惠妹，《BAD BOY》，臺北：豐華唱片公司，1997 年。

76. 張惠妹，《牽手》，臺北：豐華唱片公司，1998 年。

77. 張智成，《凌晨三點鐘》，臺北：華研國際音樂公司，2003 年。

78. 張韶涵，《歐若拉》，臺北：福茂唱片音樂公司，2004 年。

79. 張學友，《張學友國語精選集》，臺北：寶麗金唱片公司，1988 年。

80. 張學友，《吻別》，臺北：寶麗金唱片公司，1993 年。

81. 張學友，《他在哪裡》，臺北：上華國際企業公司，2002 年。

82. 梁詠琪，《Amour》，臺北：百代唱片公司，2001 年。

83. 梁靜茹，《閃亮的星》，臺北：滾石國際音樂公司，2001 年。

84. 梁靜茹，《燕尾蝶：下定愛的決心》，臺北：滾石國際音樂公司，2004 年。

85. 莊淑君，《針線情》，臺北：金嗓聲視唱片公司，1988 年。

86. 莫文蔚，《做自己》，臺北：滾石國際音樂公司，1997 年。

87. 莫文蔚，《我要說》，臺北：滾石國際音樂公司，1998 年。

88. 莫文蔚，《你可以》，臺北：滾石國際音樂公司，1999 年。

89. 許茹芸，《淚海》，臺北：上華國際企業公司，1996 年。

90. 許茹芸，《奇蹟》，臺北：茹聲工作室，2014 年。

91. 郭靜，《下一個天亮》，臺北：福茂唱片音樂公司，2008 年。

92. 陳小霞，《哈雷媽媽創作專輯》，臺北：滾石國際音樂公司，2006 年。

93. 陳昇，《擁擠的樂園》，臺北：滾石國際音樂公司，1988 年。

94. 陳芬蘭，《陳芬蘭歌唱集》，臺北：亞洲唱片公司，1958 年。

95. 陳奕迅，《黑‧白‧灰》，臺北：愛貝克思公司，2003 年。

96. 陳珊妮，《I Love You, John》，臺北：亞神音樂娛樂公司，2011 年。

97. 陳淑樺，《跟你說，聽你說》，臺北：滾石國際音樂公司，1989 年。

98. 陳隨意，《今生只為你》，臺南：豪記唱片公司，2011 年。

99. 陶喆，《陶喆》，臺北：俠客唱片公司，1997 年。

100. 陶喆，《太平盛世》，臺北：百代唱片公司，2005 年。

101. 彭佳慧，《大齡女子》，臺北：華納國際音樂公司，2015 年。

102. 彭羚，《囚鳥》，臺北：百代唱片公司，1996 年。

103. 彭羚，《從羚開始》，臺北：百代唱片公司，1999 年。

104. 曾靜玟，《嗨！靜玟》，臺北：福茂唱片音樂公司，2011 年。

105. 曾寶儀，《想愛》，臺北：豐華唱片公司，2000 年。

106. 游鴻明，《詩人的眼淚》，臺北：台灣索尼音樂娛樂公司，2006 年。

107. 費玉清，《長江水》，臺北：東尼機構台灣分公司，1983 年。

108. 黃乙玲，《出去走走》，臺北：福茂唱片音樂公司，2003 年。

109. 黃大煒，《手下留情》，臺北：鄉城唱片公司，1994 年。

110. 黃小琥，《不只是朋友》，臺北：可登有聲出版社，1990 年。

111. 黃仲崑，《愛與承諾》，臺北：瑞星唱片公司，1994 年。

112. 黃明志，《亞洲通緝》，臺北：華納國際音樂公司，2013 年。

113. 黃明志，《亞洲通殺》，臺北：台灣索尼音樂娛樂公司，2015 年。

114. 黃明志，《亞洲通才》，臺北：愛貝克思公司，2020 年。

115. 黃鶯鶯，《我們啊我們》，臺北：百代唱片公司，1997 年。

116. 愛樂客，《靚靚》，臺北：好有感覺音樂事業公司，2015 年。

117. 楊丞琳，《遇上愛》，臺北：台灣索尼音樂娛樂公司，2006 年。

118. 楊丞琳，《半熟宣言》，臺北：台灣索尼音樂娛樂公司，2008 年。

119. 楊丞琳，《Rainie & Love…?》，臺北：台灣索尼音樂娛樂公司，2010 年。

120. 萬芳，《新不了情電影原聲帶》，臺北：滾石國際音樂公司，1993 年。

121. 葉蒨文，《瀟灑走一回》，臺北：飛碟企業公司，1991 年。

122. 電視劇原聲帶，《梅花三弄電視主題曲全集》，臺北：飛碟企業公司，1993 年。

123. 電視劇原聲帶，《天上人間：還珠格格 3 音樂全紀錄》，臺北：愛貝克思公司，2003 年。

124. 電視劇原聲帶，《楊佩佩精裝大戲主題曲》，臺北：滾石國際音樂公司，1992 年。

125. 電視劇原聲帶，《瓊瑤精裝大戲》，臺北：上華國際企業公司，1998 年。

126. 趙詠華，《我的愛我的夢我的家》，臺北：滾石國際音樂公司，1994 年。

127. 趙詠華，《請你放心》，臺北：寶麗金唱片公司，1997 年。

128. 趙詠華，《愛不愛》，臺北：寶麗金唱片公司，1998 年。

129. 趙薇，《我們都是大導演》，上海：MBOX 音盒娛樂公司，2009 年。

130. 劉允樂，《同名專輯》，臺北：全員集合國際多媒體公司，2005 年。

131. 劉文正，《雲且留住》，臺北：東尼機構台灣分公司，1981 年。

132. 劉若英，《很愛很愛你》，臺北：滾石國際音樂公司，2000 年。

133. 劉德華，《謝謝你的愛》，香港：寶藝星唱片公司，1992 年。

134. 蔡依林，《花蝴蝶》，臺北：華納國際音樂公司，2009 年。

135. 蔡黃汝，《壁咚》，臺北：環球國際唱片公司，2015 年。

136. 鄧福如，《天空島》，臺北：豐華唱片公司，2013 年。

137. 鄧麗君，《《彩雲飛》電影原聲帶》，臺北：麗風唱片公司，1972

年。

138. 鄧麗君，《在水一方》，臺北：寶麗金唱片公司，1980 年。

139. 鄧麗君，《淡淡幽情》，臺北：歌林天龍音樂事業公司，1983 年。

140. 鄭秀文，《我應該得到》，臺北：華納國際音樂公司，1999 年。

141. 鄭美雲，《容易受傷的女人》，臺北：百代唱片公司，1993 年。

142. 黎姿，《旅行》，臺北：台灣索尼音樂娛樂公司，1996 年。

143. 盧巧音，《人間賞味（第二版）》，香港：索尼音樂娛樂（香港）公司，2002 年。

144. 盧廣仲，《魚仔（He-R）》，臺北：添翼創越工作室，2017 年。

145. 蕭迦勒，《細妹恁靚 2017》，臺北：酷亞音樂公司，2017 年。

146. 蕭賀碩，《碩一碩的流浪地圖》，臺北：華納國際音樂公司，2007 年。

147. 蕭煌奇，《你是我的眼》，臺北：音網唱片公司，2002 年。

148. 錦繡二重唱，《我的 Super Life》，臺北：滾石國際音樂公司，2005 年。

149. 戴佩妮，《愛過》，臺北：百代唱片公司，2002 年。

150. 翼勢力，《同名專輯》，臺北：種子音樂公司，2006 年。

151. 鍾漢良，《妳愛他嗎？》，臺北：博德曼音樂，1998 年。

152. 藍心湄，《濃妝搖滾》，臺北，環球國際唱片公司，1984 年。

153. 羅志祥，《SPESHOW》，臺北：愛貝克思公司，2006 年。

154. 羅志祥，《殘酷舞台》，臺北：百代唱片公司，2008 年。

155. 羅志祥，《獅子吼》，臺北：台灣索尼音樂娛樂公司，2013 年。

156. 羅時豐，《細妹按靚》，臺北：名冠唱片公司，1992 年。

157. 蘇打綠，《小宇宙》，臺北：林暐哲音樂社，2006 年。

## 網路資源

1. 【Feature Story】盧廣仲『刻在我心底的名字』|聽大馬詞曲創作人談這首夯歌誕生過程的秘密|安歌頻道獨家揭露，網址：https://youtu.be/Y0jkN2_Ttfo。

2. RIT 財團法人臺灣唱片出版事業基金會：〈臺灣唱片業發展現況〉，

網址：http://www.ifpi.org.tw/record/activity/Taiwan_music_market2015.p df。

3. 王承偉：〈最浪漫的事－只在乎天長地久〉，網址：http://musttaiwano rg.blogspot.com/2016/02/blog-post.html。

4. 王景新：〈以後別做朋友－男人口是心非的肺腑艱言〉，網址：http://musttaiwanorg.blogspot.com/2017/05/blog-post_15.html。

5. 古采艷、楊子毅：〈考國文要會唱歌　S.H.E 歌詞入考題〉，網址：ht tps://news.tvbs.com.tw/other/457533。

6. 吳禮強：〈陳小霞姚若龍　冰火神交撞出好歌〉，網址：https://www.c hinatimes.com/newspapers/20131009000756-260112。

7. 批踢踢流行語大賞，見網址：https://pttpedia.fandom.com/zh/wiki/第一屆批踢踢流行語大賞。

8. 李明龍：〈發表數百首創作　作詞界青年旗手：葛大為〉，網址：https://www.mymusic.net.tw/ux/w/editOffice/news/show/980。

9. 李淑娟：〈我懷念的－孫燕姿的故事情歌〉，網址：http://musttaiwano rg.blogspot.com/2017/02/blog-post_24.html。

10. 東森新聞：〈生活化　周杰倫、蘇打綠歌詞入考題〉，網址：https://w ww.ptt.cc/bbs/Sodagreen/M.1320666583.A.C18.htm。

11. 茄子蛋：〈敢傻敢衝〉，見網址：https://youtu.be/tz4XyZMOqFc。

12. 索尼音樂，〈十六個夏天電視原聲專輯介紹〉，網址：https://www.s onymusic.com.tw/album/16 個夏天電視原聲專輯|-錯過與遺憾珍藏盤-周興 哲-eric-chou-88875/。

13. 許昊仁：〈歌詞存有學（一）：歌詞是文學嗎？從 2016 年諾貝爾文學 獎談起〉，網址：https://philomedium.com/blog/79813。

14. 陶喆：《Live Again 陶喆 小人物狂想曲 現場專輯》（數位專輯，20 17 年），網址：https://www.kkbox.com/hk/tc/album/uunj-Q9mr1jl50F1-c 6t009H-index.html。

15. 葛大為，〈史上 NO.1 絕妙好歌詞 LYRICS——生活劇場：姚若龍〉，《誠品好讀》第 45 期（2004 年 7 月），網址 https://reurl.cc/3LLOk9。

16. 新浪新聞：〈周董「青花瓷」3 度入考題〉，網址：http://news.sina.co

m/oth/zjol/501-104-103-113/2008-06-12/20202980676.html。

17. 新聞：〈張學友張惠妹李玟共聚「反盜版大游行」〉，《大紀元》2002 年 4 月 4 日，網址：http://www.epochtimes.com/b5/2/4/4/n181235.htm。

18. 楊蕙萍：〈陳昇「擁擠的樂園」 描述男人 30 心情〉，網址：https://news.tvbs.com.tw/entertainment/153405。

19. 頑童 MJ116：〈二手車〉MV，網址：https://www.youtube.com/watch?v=lLIQczb7V30。

20. 廖慧娟：〈國台語歌 兩岸發燒〉，網址：https://www.chinatimes.com/newspapers/20170508000631-260301?chdtv。

21. 廖慧娟：〈臺語歌手在陸走紅 臺商最大推手〉，網址：https://gotv.ctitv.com.tw/2017/05/502641.htm。

22. 福茂唱片官網新聞：〈「金」字招牌姚若龍＋陳小霞聯合打造 18 歲曾靜玟新歌「你怎麼看我」MV 拍攝整慘曾靜玟〉，網址：http://www.linfairrecords.com/news/detail?cid=1&id=587。

23. 劉艾立：〈我想買可樂〉，網址：https://youtu.be/BpUHO4kKwIg。

24. 盧廣仲：〈刻在我心底的名字〉，詞曲：許媛婷、佳旺、陳文華，網址：https://www.mymusic.net.tw/ux/w/song/show/p000273-a2711415-s014642-t001-c4。

25. 羅建怡：〈黑松新代言 茄子蛋「敢傻敢衝」MV 首日破 270 萬點擊〉，網址：https://style.udn.com/style/story/11350/4978068。

國家圖書館出版品預行編目資料

詞言心聲：華語流行歌詞研究

林宏達著. – 初版. – 臺北市：臺灣學生，2021.06
面；公分

ISBN 978-957-15-1851-0 (平裝)

1. 流行音樂　2. 音樂創作　3. 文集

913.6033　　　　　　　　　　　　　110003656

詞言心聲：華語流行歌詞研究

著　作　者　林宏達
出　版　者　臺灣學生書局有限公司
發　行　人　楊雲龍
發　行　所　臺灣學生書局有限公司
地　　　址　臺北市和平東路一段 75 巷 11 號
劃 撥 帳 號　00024668
電　　　話　(02)23928185
傳　　　眞　(02)23928105
E - m a i l　student.book@msa.hinet.net
網　　　址　www.studentbook.com.tw
登記證字號　行政院新聞局局版北市業字第玖捌壹號
定　　　價　新臺幣四二〇元
出 版 日 期　二〇二一年六月初版
I　S　B　N　978-957-15-1851-0

91301